中国语言文学文库·典藏文库

吴承学 彭玉平 主编

中国戏曲纵横谈

吴国钦 著

中山大学出版社
·广州·

版权所有　翻印必究

图书在版编目（CIP）数据

中国戏曲纵横谈/吴国钦著. —广州：中山大学出版社，2020.7
（中国语言文学文库·典藏文库/吴承学，彭玉平主编）
ISBN 978 - 7 - 306 - 06884 - 2

Ⅰ. ①中… Ⅱ. ①吴… Ⅲ. ①戏曲史—中国—文集 Ⅳ. ①J809.2 - 53

中国版本图书馆 CIP 数据核字（2020）第 092612 号

出 版 人：王天琪
策划编辑：嵇春霞
责任编辑：周明恩　罗梓鸿
封面设计：曾　斌
版式设计：何雅涛
责任校对：赵　冉
责任技编：何雅涛
出版发行：中山大学出版社
电　　话：编辑部 020 - 84110283，84111996，84111997，84113349
　　　　　发行部 020 - 84111998，84111981，84111160
地　　址：广州市新港西路 135 号
邮　　编：510275　传　真：020 - 84036565
网　　址：http://www.zsup.com.cn　E-mail：zdcbs@mail.sysu.edu.cn
印 刷 者：广州市友盛彩印有限公司
规　　格：787mm×1092mm　1/16　22.25 印张　400 千字
版次印次：2020 年 7 月第 1 版　2020 年 7 月第 1 次印刷
定　　价：76.00 元

如发现本书因印装质量影响阅读，请与出版社发行部联系调换。

中国语言文学文库

主　编　吴承学　彭玉平

编　委（按姓氏笔画排序）

　　　　王　坤　王霄冰　庄初升

　　　　何诗海　陈伟武　陈斯鹏

　　　　林　岗　黄仕忠　谢有顺

总　　序

吴承学　彭玉平

中山大学建校将近百年了。1924 年，孙中山先生在万方多难之际，手创国立广东大学。先生逝世后，学校于 1926 年定名为国立中山大学。虽然中山大学并不是国内建校历史最长的大学，且僻于岭南一地，但是，她的建立与中国现代政治、文化、教育关系之密切，却罕有其匹。缘于此，也成就了独具一格的中山大学人文学科。

人文学科传承着人类的精神与文化，其重要性已超越学术本身。在中国大学的人文学科中，中国语言文学学科的设置更具普遍性。一所没有中文系的综合性大学是不完整的，也几乎是不可想象的。在文、理、医、工诸多学科中，中文学科特色显著，它集中表现了中国本土语言文化、文学艺术之精神。著名学者饶宗颐先生曾认为，语言、文学是所有学术研究的重要基础，"一切之学必以文学植基，否则难以致弘深而通要眇"。文学当然强调思维的逻辑性，但更强调感受力、想象力、创造力和语言表达能力。有了文学基础，才可能做好其他学问，并达到"致弘深而通要眇"之境界。而中文学科更是中国人治学的基础，它既是中国文化根基的重要组成部分，也是中国文明与世界文明的一个关键交集点。

中文系与中山大学同时诞生，是中山大学历史最悠久的学科之一。近百年中，中文系随中山大学走过艰辛困顿、辗转迁徙之途。始驻广州文明路，不久即迁广州石牌地区；抗日战争中历经三迁，初迁云南澄江，再迁粤北坪石，又迁粤东梅州等地；1952 年全国高校院系调整，始定址于珠江之畔的康乐园。古人说："艰难困苦，玉汝于成。"对于中山大学中文系来说，亦是如此。百年来，中文系多番流播迁徙。其间，历经学科的离合、人物的散聚，中文系之发展跌宕起伏、曲折逶迤，终如珠江之水，浩浩荡荡，奔流入海。

康乐园与康乐村相邻。南朝大诗人谢灵运，世称"康乐公"，曾流寓广

州,并终于此。有人认为,康乐园、康乐村或与谢灵运(康乐)有关。这也许只是一个美丽的传说。不过,康乐园的确洋溢着浓郁的人文气息与诗情画意。但对于人文学科而言,光有诗情是远远不够的,更重要的是必须具有严谨的学术研究精神与深厚的学术积淀。一个好的学科当然应该有优秀的学术传统。那么,中山大学中文系的学术传统是什么?一两句话显然难以概括。若勉强要一言以蔽之,则非中山大学校训莫属。1924年,孙中山先生在国立广东大学成立典礼上亲笔题写"博学、审问、慎思、明辨、笃行"十字校训。该校训至今不但巍然矗立在中山大学校园,而且深深镌刻于中山大学师生的心中。"博学、审问、慎思、明辨、笃行"是孙中山先生对中山大学师生的期许,也是中文系百年来孜孜以求、代代传承的学术传统。

一个传承百年的中文学科,必有其深厚的学术积淀,有学殖深厚、个性突出的著名教授令人仰望,有数不清的名人逸事口耳相传。百年来,中山大学中文学科名师荟萃,他们的优秀品格和学术造诣熏陶了无数学者与学子。先后在此任教的杰出学者,早年有傅斯年、鲁迅、郭沫若、郁达夫、顾颉刚、钟敬文、赵元任、罗常培、黄际遇、俞平伯、陆侃如、冯沅君、王力、岑麒祥等,晚近有容庚、商承祚、詹安泰、方孝岳、董每戡、王季思、冼玉清、黄海章、楼栖、高华年、叶启芳、潘允中、黄家教、卢叔度、邱世友、陈则光、吴宏聪、陆一帆、李新魁等。此外,还有一批仍然健在的著名学者。每当我们提到中山大学中文学科,首先想到的就是这些著名学者的精神风采及其学术成就。他们既给我们带来光荣,也是一座座令人仰止的高山。

学者的精神风采与生命价值,主要是通过其著述来体现的。正如司马迁在《史记·孔子世家》中谈到孔子时所说的:"余读孔氏书,想见其为人。"真正的学者都有名山事业的追求。曹丕《典论·论文》说:"盖文章,经国之大业,不朽之盛事。年寿有时而尽,荣乐止乎其身,二者必至之常期,未若文章之无穷。是以古之作者,寄身于翰墨,见意于篇籍,不假良史之辞,不托飞驰之势,而声名自传于后。"真正的学者所追求的是不朽之事业,而非一时之功名利禄。一个优秀学者的学术生命远远超越其自然生命,而一个优秀学科学术传统的积聚传承更具有"声名自传于后"的强大生命力。

为了传承和弘扬本学科的优秀学术传统,从2017年开始,中文系便组织编纂中山大学"中国语言文学文库"。本文库共分三个系列,即"中国语言文学文库·典藏文库""中国语言文学文库·学人文库"和"中国语言文学文库·荣休文库"。其中,"典藏文库"(含已故学者著作)主要重版或者重新选编整理出版有较高学术水平并已产生较大影响的著作,"学人文库"

主要出版有较高学术水平的原创性著作,"荣休文库"则出版近年退休教师的自选集。在这三个系列中,"学人文库""荣休文库"的撰述,均遵现行的学术规范与出版规范;而"典藏文库"以尊重历史和作者为原则,对已故作者的著作,除了改正错误之外,尽量保持原貌。

一年四季满目苍翠的康乐园,芳草迷离,群木竞秀。其中,尤以百年樟树最为引人注目。放眼望去,巨大树干褐黑纵裂,长满绿茸茸的附生植物。树冠蔽日,浓荫满地。冬去春来,墨绿色的叶子飘落了,又代之以郁葱青翠的新叶。铁黑树干衬托着嫩绿枝叶,古老沧桑与蓬勃生机兼容一体。在我们的心目中,这似乎也是中山大学这所百年老校和中文这个百年学科的象征。

我们希望以这套文库致敬前辈。

我们希望以这套文库激励当下。

我们希望以这套文库寄望未来。

2018年10月18日

吴承学:中山大学中文系学术委员会主任、教授,长江学者特聘教授
彭玉平:中山大学中文系系主任、教授,长江学者特聘教授

目 录

前　　言
　　——中国戏曲的写意本质及其娱乐功能 ············· 1

上编　中国戏曲史漫话

1. 先秦的优伶 ··························· 3
2. 汉代百戏
　　——我国戏剧的摇篮 ················· 5
3. 最早的剧目：《东海黄公》 ············ 7
4. 相和歌辞与民间小戏 ················· 9
5. 傀儡戏 ····························· 11
6. 面具、化装与脸谱 ··················· 13
7. 参军戏
　　——古代一种重要的戏剧形式 ········· 15
8. 唐代"大面"戏：《兰陵王》 ············· 17
9. 优秀的民间戏曲：《踏摇娘》 ··········· 19
10. 唐明皇是戏曲的祖师爷吗？ ············ 21
11. 梨园与教坊 ·························· 23
12. "杂戏人弄孔子" ······················ 25
13. 嘲弄"三教"的名演员李可及 ············ 27
14. 猴戏 ································ 29
15. 皇帝兼演员的"李天下" ················ 31
16. 瓦舍的出现和戏剧的发展 ·············· 33
17. 影戏是电影的祖先吗？ ················ 36
18. 《三十六髻》的故事 ·················· 38

19. 政治斗争与唐宋戏剧 …… 40
20. "杂剧"的来龙去脉 …… 42
21. 我国戏剧角色行当的形成 …… 44
22. 什么叫诸宫调? …… 46
23. 南戏 …… 48
24. 今存最古老的剧本:《张协状元》 …… 50
25. 从《赵贞女》到《琵琶记》 …… 52
26. 《琵琶记》的评价问题 …… 55
27. "荆、刘、拜、杀" …… 57
28. 勾栏 …… 59
29. 书会与才人 …… 61
30. 四折一楔子 …… 63
31. 旦本与末本 …… 65
32. 元杂剧的题材 …… 67
33. 关汉卿笔下的妇女形象 …… 69
34. 关剧中的反面人物 …… 71
35. "列之于世界大悲剧中,亦无愧色"的《窦娥冤》 …… 73
36. 痛陈民苦的《五侯宴》 …… 75
37. 《鲁斋郎》与元代的社会现实 …… 77
38. 关汉卿与莎士比亚 …… 79
39. 从《莺莺传》到《西厢记》 …… 81
40. "《西厢记》天下夺魁" …… 83
41. 《汉宫秋》和有关王昭君的戏曲 …… 86
42. 马致远的"神仙道化剧" …… 89
43. 解衣磅礴、正气凛然的《赵氏孤儿》 …… 91
44. "戏妻"何荒唐,主题至严肃
 ——《秋胡戏妻》琐谈 …… 93
45. 叫人发噱绝倒的《看钱奴》 …… 95
46. 元代神话戏的"双璧" …… 97
47. 妙不可言的《渔樵记》说白 …… 99
48. 《陈州粜米》和包公戏 …… 101

49.《青楼集》和元代戏曲女艺人 …………………………………… 104
50. 第一部戏曲论著:《录鬼簿》 …………………………………… 106
51. 元杂剧中的水浒戏 ………………………………………………… 109
52. 三国戏 ……………………………………………………………… 111
53. 明代戏曲形式的演进 ……………………………………………… 113
54. 禁戏的律令 ………………………………………………………… 116
55. 八股戏《五伦全备记》和《香囊记》 …………………………… 118
56. 明中后期剧坛的繁荣 ……………………………………………… 121
57. 魏良辅创造了昆腔吗? …………………………………………… 123
58. 西施的爱情和《浣纱记》的格调 ………………………………… 125
59. 嘉靖年间的"现代剧":《鸣凤记》 …………………………… 127
60. "光芒夜半惊鬼神"
　　——徐渭的剧作 ………………………………………………… 129
61. 汤显祖的"临川四梦" …………………………………………… 131
62.《牡丹亭》与妇女轶闻 …………………………………………… 133
63. 折子戏《春香闹学》 ……………………………………………… 135
64. 戏曲史上临川派和吴江派的论争 ………………………………… 137
65. 沈璟的贡献 ………………………………………………………… 139
66. 从《红梅记》说到鬼戏 …………………………………………… 141
67.《罗密欧与朱丽叶》式的大悲剧:《娇红记》 ………………… 144
68. 明代杂剧巡礼 ……………………………………………………… 147
69. 明代戏曲评论家的论争 …………………………………………… 149
70. 专搞"误会""巧合"的阮大铖 ………………………………… 151
71. 明末艺人马伶"深入生活" ……………………………………… 153
72. 李玉、朱素臣和清初苏州派戏曲家 ……………………………… 155
73. 反映市民暴动的《清忠谱》 ……………………………………… 157
74.《十五贯》的原本:《双熊梦》 ………………………………… 160
75.《一捧雪》《未央天》和明清的"义仆戏" …………………… 162
76.《梁祝》,悲剧乎?喜剧耶? …………………………………… 164
77. 蛇精怎样变成美丽善良的姑娘?
　　——《白蛇传》的演化 ………………………………………… 166

78. 李渔谈编剧 …………………………………………… 169
79. 李渔的创作和他的理论为什么对不上号？ …………… 171
80. "七分同情、三分批判"的《长生殿》 ………………… 173
81. 柔情似水、烈骨如霜的李香君 ………………………… 175
82. 从《吟风阁杂剧》说到戏曲案头化 …………………… 177
83. 《红楼梦戏曲集》 ……………………………………… 179
84. 焦循慧眼识"花部" …………………………………… 181
85. 《梨园原》关于身段、艺病的论述 …………………… 183
86. 清代宫廷的戏剧演出 …………………………………… 186
87. 《缀白裘》里精彩的短剧 ……………………………… 188
88. 四大徽班和京剧的形成 ………………………………… 190
89. 京剧四大行当：生、旦、净、丑 ……………………… 192
90. 程式 ……………………………………………………… 194
91. 《打渔杀家》的思想艺术 ……………………………… 196
92. 晚清的戏曲 ……………………………………………… 199
93. 我国第一部戏曲史：《宋元戏曲史》 ………………… 201
94. 从新老"三鼎甲"到梅兰芳 …………………………… 203
95. 关于男扮女、女演男 …………………………………… 206
96. 戏曲的服装与道具 ……………………………………… 208
97. 绚丽多彩的地方戏曲艺术 ……………………………… 211
98. 少数民族的戏剧 ………………………………………… 214
99. 我国戏曲表演体系属表现派还是体验派？ …………… 216
100. 中国戏曲史的分期 …………………………………… 218

下编　《西厢记》艺术谈

1. 一部风靡了七百年的杰作 …………………………… 223
2. 化腐朽为神奇 ………………………………………… 225
3. 老谱翻出新声　改编产生巨著 ……………………… 228
4. "倾国倾城貌"的美人该怎样描画？ ………………… 231
5. 不要通过放大镜或哈哈镜去观察人物 ……………… 233

6. 崔莺莺是"离经叛道的反封建形象"吗? …………………………… 235
7. 看一看二十三岁不曾娶妻的傻角 ………………………………… 238
8. 老夫人并非青面獠牙之辈 …………………………………………… 241
9. 光彩照人的红娘 ……………………………………………………… 244
10. 从郑恒谈到戏曲反面形象的塑造 ………………………………… 247
11. "脚踏地轴摇,手扳天关撼"的惠明 ……………………………… 250
12. 匠心独运的戏剧冲突 ………………………………………………… 254
13. 鸿篇巨制、浑然天成的艺术结构 ………………………………… 257
14. 戏剧是处理场面的艺术 ……………………………………………… 260
15. "怎当她临去秋波那一转"
 ——精彩戏剧动作举隅 ……………………………………… 263
16. 发扬戏曲编剧艺术的优势 …………………………………………… 266
17. 抒情喜剧的典范 ……………………………………………………… 269
18. 喜剧,你的名字叫作"笑" ………………………………………… 272
19. "花间美人"的艺术风格 …………………………………………… 275
20. 银瓶乍破水浆迸,铁骑突出刀枪鸣
 ——戏剧高潮管见 …………………………………………… 278
21. 见情见性 如其口出
 ——《西厢记》语言艺术之一 …………………………… 281
22. 绮词丽语 俯拾即是
 ——《西厢记》语言艺术之二 …………………………… 285
23. 口语俗谚以及叠字词的奇功妙效
 ——《西厢记》语言艺术之三 …………………………… 289
24. 着一"闹"字而境界全出矣
 ——析《闹简》 ……………………………………………… 294
25. 《拷红》为何久演不衰? …………………………………………… 298
26. 长亭送别 令人心折 ………………………………………………… 302
27. 也谈大团圆结局 ……………………………………………………… 305
28. 《西厢记》与元杂剧其他爱情戏之比较 ………………………… 308
29. 王实甫与关汉卿 ……………………………………………………… 312

30. 一份被遗忘了的古典戏曲理论遗产
　　——《西厢记》的评点艺术 …………………………… 316
31. 明清的"西厢学" ………………………………………… 320
32. 续书面面观 ………………………………………………… 324
33. 《西厢记》的姐妹篇：《破窑记》 ………………………… 328
34. 结束语 ……………………………………………………… 332

后　　记 ………………………………………………………… 334

前　言
——中国戏曲的写意本质及其娱乐功能

中国戏曲是中华民族文化中最贴近民众、最接地气的部分，中国戏曲以其独特风姿与魅力屹立于世界戏剧舞台之上。以梅兰芳为代表的中国戏曲写意派，与斯坦尼斯拉夫斯基的体验派、布莱希特的表现派以及西方现代主义流派一起，成为世界戏剧四大派系。布莱希特说："我自己多年追求而未实现的，在中国戏曲中已达到很高的境界。"（《论中国戏曲与间离效果》）苏联戏剧大师梅耶荷德说："未来戏剧的发展，必定要建立在中国戏曲假定性的基础上。"为什么呢？因为未来世界的发展变化日新月异，日益科技化、智能化的世界不容易用实实在在的场景予以呈现，而中国戏曲的假定性，即写意的艺术方法可以更好地演绎。因此，梅耶荷德这句大实话，对中国戏曲给予极高评价，并昭示未来戏剧发展的方向。

中国戏曲的本体属性，属于写意的艺术而非写实的艺术。"写意"一词来自国画，可见戏曲与国画同是中华文化的瑰宝，两者具有同质性。

中国戏曲是写意的艺术，主要表现在以下几个方面：

其一，假定性。本来，一切艺术都具有假定性特征。京剧大师盖叫天说："真是生活，假是艺术。"（《粉墨春秋》）这八个字道出了生活与艺术关系的真谛，戏剧就是用"假"的艺术去表现"真"的生活。只不过在各种戏剧形式中，戏曲的假定性表现得最明显、最突出。戏曲舞台上从人物设定、行当分野、情景制造到时空处理、程式表述，其假定性无不具有强烈的视觉冲击力。舞台上的一桌二椅，既可象征《坐楼杀惜》（《乌龙院》）中宋江与阎婆惜这对露水夫妻的内室与睡床，也可表示《草船借箭》中诸葛亮与鲁肃坐镇驶向江北"借箭"的指挥小船。戏曲舞台时空是假定性的，可大可小，上下方便，进出自如，变化十分灵活，戏曲不把舞台作为截取生活实景的镜框，场景可以自由移位与变换，这在各种戏剧门类中是不多见的。

其二，虚拟性。怎样利用有限的舞台时空来表现无限广阔丰富的社会生活内容？戏曲创造了一整套虚拟的表演手段：写字无墨，喝酒无酒，划船无

船,乘车无车,坐轿无轿,骑马无马,打人不真打,七八个兵千军万马,一二圆场百十里路;以旗画轮子代表车,不画轮子代表轿。如果真轿子上场,《春草闯堂》中春草的表演,哪能见到?这种虚拟手段首先是以生活为依据的,如喝酒有酒壶、酒杯,省略了酒;写字有笔纸砚,省略了墨与真写,因为是否真写字,是否有酒,观众是看不到的,故可省略,这与国画讲究"无墨而染"(画虾不画水),书法讲究"有势无笔",艺脉是相通的。《拾玉镯》中的鸡、《牛郎织女》中的牛、《武松打虎》中的老虎,全是虚拟的,或存在于演员表演之中,或用牛布套、虎布套套上进行表演。真鸡真牛真虎上场,那是马戏团的玩意,绝非中国戏曲。还有,戏曲舞台上凡涉及拷打、奸淫、杀头这些感官刺激的场面,不是推向幕后,就是以假代真,以虚代实,以简驭繁,从"轻"发落。京剧《打渔杀家》演萧恩公堂被打五十大板,差役每打一下,嘴里高声念"一十、二十、三十、四十、五十",且板子根本未落实到萧恩身上。这正是戏曲的独特之处,它用减法,用省略法,用虚拟法来演绎各种各样的生活形态,点到即止,不求真求实。苏东坡说:"论画以形似,见与儿童邻。"戏曲与国画艺术所追求的终极审美目标是完全一致的,它们都追求神似,不求形似;追求写意,不追求"实事求似"。

戏曲史上有这样一则传闻。超级戏迷乾隆皇帝有一次观看《长生殿》演出,当演员唱完"天淡云闲,列长空数行新雁"之后,被乾隆斥下场去,替补演员立即接替演出,也同样被赶下场。皇帝不高兴那可不是儿戏。戏班班主立马穿好戏衣上场再次接续,他边上场边琢磨刚才两位演员为何遭到斥逐?原来,由于观者乃至高无上的皇帝,两位演员表演时皆不敢抬头,低头看地板却唱出"天淡云闲,列长空数行新雁"的曲辞,这显然"货不对板",完全不合剧情的规定情景。班主找到原因,心中有数了,表演时一边唱,一边举头翘望,一边用手指着天际雁阵,乾隆不作声了,班主捏着汗终于把戏演完。其实,舞台上根本不会有什么新雁旧雁,甚至连天空都看不到,因为戏是在室内演出的,这就是中国戏曲的虚拟性,"天淡云闲,列长空数行新雁"的情景,全靠演员表演显示出来,演员不举头,不遥指,眼睛看地板,哪有什么雁鸟出现呢!

戏曲对舞台时空的拓展,改变了传统写实话剧借助剧情这一中介实现角色与观众情感交流的审美关系,代之以全新的自由灵活的舞台时空。

其三,戏曲是一种既实又虚的程式化的艺术。所谓程式,就是表演的一种规范。戏曲把不同年龄、性别、身份、地位、性格的人分为四大门类:生、旦、净、丑。芸芸众生,各色人物,仅归纳为四大类,表面上看似简单

化了，事实上这正是戏曲的特别之处，高明之处，极具简洁、鲜明的特点。生、旦、净、丑的唱做念打，各有不同的程式。如手部的表演区域，有的剧种艺诀说："小生在下颏，花旦在肚脐，净角在眼眉，丑角甩手来。"又如走路程式，艺诀说："小生走方步，旦角走碎步，净角一字步，丑角乱走路。"评剧的新凤霞，被誉为旦角演员中走碎步最美的一位，一个圆场下来，收获满场喝彩声。她在《回忆录》中谈到当年学艺，师傅要她两膝盖夹住铜板学走碎步，铜板如果跌落地下，可以拾起来夹住再练，但如果第三次跌落铜板，师傅的藤条就会打下来。新凤霞说，她的台步实际上是在师傅的藤条底下练出来的。正是：台上圆场一阵风，台下苦练十年功。

旦角的碎步，包孕着深刻的意蕴。在古代，封建礼教要求妇女"行不动裙，笑不露齿"。日常动作都要合乎封建规范。"碎步"正是将"行不动裙"这一"闺训"加以美化的结果，现在已经约定俗成，成为舞台上年轻女角走路的固有程式，它既来源于生活，又美于生活，是一种既实又虚的程式规范。

因为戏曲程式的严谨规范，戏曲演员必须经过严格培训才能掌握程式上场表演，这也是电影电视剧可以有众多群众演员参与演出，而戏曲演员未经培训却无法上场的原因。

戏曲程式几乎无处不在，就连编剧也有自身的程式，如"自报家门"、上下场诗等。曹禺曾经感叹话剧第一幕很难写，原因就是第一幕不但要通过开场情节介绍各种人物关系，还要引人入胜，让观众有兴趣看下去，这确实很考功夫。而戏曲的"自报家门"，可以一开场就将人物关系及故事由头向观众交代，省去很多笔墨。

其四，戏曲是一种极具夸张性的戏剧艺术形式。夸张乃至变形，已经不仅仅是一种表现手法，还是戏曲写人造景的一项根本性艺术方法与审美特征。戏曲的夸张是随处可见的，从舞台时空的设置，人物的动作、穿戴到场面的处理等，无不夸张甚至变形。如角色的穿戴服饰，闺阁小姐头上珠围翠绕，就连村姑婢女、烧火丫头（如杨排风），也都银钗蝉翼，甚至乞丐穿戴的"富贵衣"，都是用绸缎做的。至于丑角鼻梁上的"豆腐块"，更是夸张得紧，无论古代或现当代中国人，没有这样化装的，这全是为了表现人物而夸张设置并定型化了的。

戏曲脸谱是净行当专属的将绘画艺术与表演艺术结合在演员脸部的一项独特的化装艺术，是一种符号化了的性格象征。无论其谱式是整脸（整个脸呈一色，如黑包拯、白曹操）、"三块瓦"（或称"三块窝"，即突出眉、

眼、鼻三窝的色彩与线条）还是杂色脸（如程咬金）、象形脸（如孙悟空）等，都与现实生活中的人物相去殊远，其夸张变形、非生活化的艺术特征是一望而知的。

其五，戏曲是一种抒情性很强的戏剧门类，这一点被不少人所忽视，包括一部分戏曲的从业人员。王国维说："戏曲者，以歌舞演故事也。"齐如山说，戏曲是"有声即歌，无动不舞"。即是说，戏曲是一种歌舞艺术，而歌舞是表情艺术，这与西方戏剧不同。西方戏剧受亚里士多德与黑格尔学说影响极深，亚里士多德重视戏剧动作，强调戏剧情节，黑格尔则主张性格化描写，我国从西方与日本横移而来的话剧，也受其影响。传统话剧是一种理性艺术，以"真"为艺术追求目标；而中国戏曲却是一种歌舞艺术，以"美"为追求目标，它是感性的，表情的。狄德罗说："人们看完戏走出剧场，会变得高尚一些。"我模仿狄德罗这句话来说：人们观看戏曲之后走出剧场，心情会变得愉悦一些。这也许就是中国戏曲与西方戏剧（包括我们传统的话剧）在戏剧效果上一个重要的差别。像《贵妃醉酒》《夫妻观灯》《徐策跑城》等戏，观赏性极强，已经成为经典剧目，它们实际上是通过唱做动作来表现某种情绪的。如《贵妃醉酒》表现的是杨贵妃心中的失落感，《夫妻观灯》展现的是热烈愉快的心情，《徐策跑城》表现的是徐策看了薛家将后人兵强马壮的演练之后，喜极而不顾老迈"跑"去朝廷报信，"跑"成为这个戏的亮点，也是最精彩的看点。我们应从情感情绪上分析这些戏，着重从表演艺术上欣赏这些戏，而不能从情节或性格上对其加以强求。

眼下的戏曲评论中，有的评论家常常用西方的情节论、性格论来剖析戏曲，我认为这是不恰当的。戏曲有戏曲的特点，即中国戏曲是一种表现性极强的歌舞艺术，形式感特别强。唱腔是剧种的灵魂，抒情性是戏曲有别于西方戏剧一项极重要的审美特征。戏曲是抒情的艺术，抒情是戏曲的强项，而通过复杂的情节来塑造个性鲜明的人物恰恰是戏曲的弱项，我认为这是我们编写或评论戏曲剧目时需要注意的。

中国戏曲如果从汉代的百戏算起，至今已有两千多年的历史了。两千年间，朝代换了一个又一个，唯有戏曲这一中华文化最大众化的部分，从未断过血脉，它生生不息，源远流长，一直绵亘至今。这就提出一个很有意思的问题：戏曲为何血脉不断、脉息相连？原来，戏曲代表我们中华民族文化中最贴近百姓的部分，反映我们的民族性格，表现中华民族的精神。清代数学家、戏剧家焦循在《花部农谭》中说到农村演《清风亭》一剧，颇有深意。《清风亭》演靠磨豆腐为生的张元秀老夫妻俩，艰辛抚育养子张继保。十八

年后，张继保中了科举做了官，却不认养父母，张元秀老两口气愤不过，撞死在清风亭上。剧末，天上的雷神代行人间正义，将不孝逆子张继保雷殛。焦循记曰：

> 余忆幼时随先子观村剧，……演《清风亭》，其始无不切齿，既而无不大快。铙鼓既歇，相视肃然，罔有戏色；归而称说，挟旬未已。

《清风亭》体现的正是我们的民族精神：颂扬正义与孝道，对不义不孝者咬牙切齿。须知旧时代农村众多民众并未接受正规教育，许多人甚至不识字，却有着朴素的辨别是非善恶的能力，爱憎分明，嫉恶如仇，这就是我们民族的底色，它渗透在我们民族的骨子里与血脉中。戏曲的命运，已经与中华民族紧密联系在一起，只要中华民族依然屹立在世界上，作为民族精神与性格代表的戏曲，一定会长久延续下去。

戏曲有教化功能、审美功能与娱乐功能，这些功能是扭合在一起，不能截然分开的。周恩来总理说：

> 观众走进剧场看戏，是为了得到娱乐与休息，你使他从中得到教育。

这就是"高台教化"，"寓教于乐"。戏曲是旧时代民众重要的娱乐机制，它是有趣味的，好玩的，娱乐性特别强。汤显祖主张戏曲应具"意、趣、神、色"四大元素，把趣味置于立意之后，可见他独具慧眼。写戏而立"意"不高，索然无"趣"，不知其可也！梅兰芳说："观众花钱听个戏，目的是为了找乐子来。"（《舞台生活四十年》）所谓"乐子"，即娱乐。戏曲有娱乐功能，乃戏之"趣味"所在。趣味性是戏曲审美价值的重要体现，有"趣"，成为鉴别戏曲艺术的重要维度。

戏曲的"趣"，例子实在举不胜举。京剧《拾玉镯》中，媒婆看到傅朋与孙玉姣眉目传情，互表爱意，但孙玉姣害羞拒不承认，媒婆于是从孙、傅两人的眼神中各引出一条虚拟的线并将此线打结。这一表演极具喜剧性，媒婆的意思是：四目传情，眉来眼去，不容抵赖！看到这里，观众就会发出舒心的笑声；媒婆还用夸张的唱做重复孙玉姣拾起傅朋故意掉下的玉镯，羞得孙玉姣只得假哭跪地求饶。这些地方，情趣盎然，难怪在京剧与地方戏中，《拾玉镯》是一个经常上演并很受欢迎的小喜剧。越剧《梁祝》中，戏剧包

袱一开始就是敞开着的,观众早就了解祝英台女扮男装,但在《十八相送》中,无论祝英台如何比喻暗示,傻傻的梁山伯始终不明就里,正像祝英台打趣的那样,是一只"呆头鹅",这场戏的娱乐性,全在梁山伯那股懵懵懂懂的傻劲上。京剧《春香闹学》中,当老塾师陈最良要求女学生"鸡初鸣"即起身读书时,春香回敬了一句"今夜三更时候请先生上书",封建教条立马变得十分可笑。当陈最良讲解《诗经》中的"关关雎鸠",说"关关"是鸟的叫声时,春香要求老师学鸟叫、让学生体会"关关"究竟是什么样的叫声。这些地方,调侃加打趣,让戏剧场面轻松活跃。

旧时代流行的剧目中,《玉堂春》之《三司会审》是极有看头的一出戏。王金龙与妓女苏三热恋,后王中科举做了八府巡按,苏三却身陷冤案成了犯妇,由王金龙、刘秉义、潘必正三司会审。刘、潘二司在勘审过程中,发觉案中男主角正是危坐中堂的王金龙。《三司会审》的看点,全在王金龙的尴尬上头。正是王的尴尬,使剧情十分微妙而引人入胜,观众的审美期待得到极大的满足。

戏曲的趣味,或活色生香,或机巧奇崛,或别开生面,或趣味盎然,令人如入山阴道上,应接不暇。我国戏剧史上现存最早的剧本、南宋的《张协状元》,已经十分重视娱乐功能。其中有一出戏写到张协与贫女在破庙结婚,店小二弄来了酒与果子,但破庙连桌椅都没有,店小二于是仰面两手两脚撑地,将肚皮突起扮桌子,供放果盘与酒壶。新婚夫妇载歌载舞,乐在其中,店小二却大叫:我累得腰酸腿痛,有酒给一杯"桌子"喝。用人扮桌子,让这场寻常的婚礼变得有趣多了。

戏曲还有许多功夫与特技表演,这也是戏曲娱乐性的重要表现,是戏曲长期受到民众欢迎的原因。河北梆子杰出演员裴艳玲,功夫十分了得。20世纪80年代她第一次带剧团到香港演出,受欢迎程度简直匪夷所思。香港观众从未听过河北梆子的剧种名,但裴艳玲的表演令观众如醉如痴,佩服得五体投地。戏演完后,众多"粉丝"马上组成"裴艳玲戏迷会",每年逢裴艳玲生日,"裴迷"们特地在港订做生日蛋糕,千里迢迢送到裴艳玲手中,年年如此,可见裴艳玲艺术魅力之高超神奇。裴艳玲在五十五岁的时候,还能翻"旋子"(鹞子翻身)五十五个,这样的功夫怎能不让观众着魔呢!此所谓"一招鲜,吃遍天"是也。身怀绝技的戏曲演员当然不止裴艳玲一个。京剧《三岔口》的摸黑武打,绝招迭出,使该剧成为武戏精品、出国演出的保留剧目。《时迁偷鸡》的吞吐火焰,是另一种功夫绝技,借鉴古代的"吞刀吐火",演来别开生面。还有《战洪州》的靠旗挡枪,踢拨缨枪,也

令人叹为观止。他如《挡马》《挑滑车》《真假美猴王》《雁翎甲》《泗州城》《盗仙草》《扈家庄》《时迁盗甲》《打瓜园》等，观众有口皆碑。这些武戏中的舞剑耍枪、弄刀跌扑、鹞子翻身等功夫，演来出神入化，彩声四起。有"江南活武松"之称的盖叫天，是京剧南派武生杰出代表，已故中国戏剧家协会主席田汉曾赠以联语"英名盖世《三岔口》，杰作惊人《十字坡》"，其表演"精气神"十足，是京剧功夫的表演巨星。

我家乡的戏曲——潮剧，是一个有近六百年历史的古老剧种，也有各种表演功夫与绝技，如扇子功、手帕功、水袖功、伞子功、椅子功、梯子功、帽翅功、髯口功、皮影步，模仿动物动作造型的"草猴"拳（螳螂拳）、狗步、金鸡独立、蜻蜓点水、老鹰觅食、猴子观井等。《柴房会》演出时，其梯子功、椅子功惊险有趣。上京演出时，田汉看了一遍后，还觉得不过瘾，再找第二遍来看，可见该剧功夫之引人入胜，神乎其技。

戏曲的娱乐性，深深地植根于戏曲的表演体制中。生、旦、净、丑四大行当中，丑角专门负责插科打诨，盘活戏趣。古典名剧《窦娥冤》中，丑扮的庸医赛卢医的上场诗云：

行医有斟酌，下药依《本草》。
死的医不活，活的医死了。

一上场就给观众带来笑声，给这个沉重哀伤的悲剧带来一丝亮色。元杂剧《飞刀对箭》中，丑扮主帅张士贵一上场就来一段宾白：

当日个……不曾打话就征战。我使的是方天画杆戟，那厮使的是双刃剑，两个不曾交过马，把我左臂厢砍了一大片，着我慌忙下的马，荷包里取出针和线，我使双线缝个住，上的马去又征战；那厮使的是大杆刀，我使的是雀画弓带过雕翎箭。两个不曾交过马，把我右臂厢砍了一大片，被我慌忙下的马，荷包里取出针和线，着我双线缝个住，上得马去又征战。……那里战到数十合，把我浑身上下都缝遍。那个将军不喝采，那个把我不谈美，说我厮杀全不济，嗨，到我使的一把儿好针线！

这就是典型的古典戏曲的插科打诨，在完全不合生活逻辑、不合情理之中，挖掘出令人捧腹的笑料。所以，李渔说丑角的插科打诨是"人参汤"，特具活跃戏剧场面、提神醒脑的功效。

京剧《苏三起解》中,解差崇公道的上场诗云:

你说你公道,我说我公道;
公道不公道,只有天知道。

不但令人绝倒,且颇可咀嚼玩味,尤其联想起他的名字叫"崇公道",更具哲理意趣。

戏谚云:"无丑不成戏"。在欣赏声情并茂的生旦戏时,置一丑角拨弄其间,说笑逗趣,调剂情绪,其乐融融。因此我们说,戏曲的娱乐性相当一部分来自行当体制内的安排,有"丑"则有趣,有"丑"就有笑声,就有乐子,就能给观众带来欢娱之情与愉悦之感。因此,必须把戏曲的娱乐性、表演的功夫特技与趣味,提高到戏曲价值重建的高度来认识,把重视戏曲娱乐功能的艺术传统弘扬下去,真正做到"寓教于乐"。

人类的审美活动有一个特点,必须有"距离",只有拉开"距离",人们的眼光,才能离开"功利实用"的层面而进入审美的境界。戏曲是写意的艺术,它比写实的戏剧艺术"距离"真实生活更加远,因此,在欣赏戏曲唱做念打的表演中,能够全方位领略戏曲艺术之美。中山大学的陈寅恪老先生,晚年双目失明,但每当广州京剧团来中山大学演出,他每场必到。眼睛瞎了还来看什么戏!不,陈老先生是来听戏的,清亮的京胡,悦耳的演唱,或许还有丑角的诨语,都令陈老先生心旷神怡。这就是戏曲全方位的审美功能,使人的视觉、听觉、知觉都得到愉悦,观众既欣赏形式美,也追求意象美、意识美,在诗词、音乐、舞蹈、美术、杂技、杂耍等混搭之中,追求一种各取所需、全方位的审美体验,让心情升华到一个怡情愉悦的新境界。

上编

中国戏曲史漫话

1. 先秦的优伶

我国的戏曲艺术，品种繁多，源远流长，是世界上最古老、最富民族特色的艺术形式之一。如果要问这种艺术形式是什么时候开始有的，那说来话可就长了。

远在两千五百多年前的先秦时代，许多艺术形式不但已经产生，而且相当发达了。我国是诗歌的国度，《诗经》是世界上最早出现的诗歌总集之一，其中有些诗歌是很能说明当时艺术发展风貌的，像其中一首叫作《宛丘》的诗说："坎其击鼓，宛丘之下。无冬无夏，值其鹭羽。"它的意思是：敲起鼓来坎坎响，我们歌唱在宛丘之下；不管是寒冬还是夏日，插着鹭鸶美丽的羽毛翩翩起舞。可见当时诗歌、音乐、舞蹈这些形式已相当发达，但那时还没有戏曲。不过，有一件事和戏曲的产生很有关系，值得我们注意，这就是优伶的出现。优伶，从某种意义上看可以说是我国最早的戏剧演员。

优伶是先秦时代祭神时用歌舞戏谑来娱神（实质是娱人）的人，据说其职务在当时已有细致的分工：专管歌舞的叫作倡优，从事笑谑的称为俳优，吹打器乐的是伶优。至于先秦时代优伶们怎样从事艺术活动，可惜史料的记载语焉不详。但有一点是历史学家不曾忽略、史书中有过叙述的，这就是优伶参与政治活动的情况。《国语》《左传》《史记》等史书中有关优伶的记载，大多属于这一方面。

优伶最初出现于民间，后来有的进入宫廷，成为统治者身边的帮闲弄臣。有的优伶便利用这种身份，用戏谑的形式来讽谏统治者，表达人民的愿望。司马迁在《史记·滑稽列传》中就记载过名叫孟和旃（zhān）的优伶的故事。

楚庄王一匹心爱的马死了，庄王决定用像殡葬大夫一样的隆重葬礼去葬马，下令敢有劝谏或违抗者一律处死。优孟对庄王说："用'大夫'的礼仪葬马，其实规格还不够高，用'人君'的礼仪岂不更好？要用玉雕的棺材，要大宴诸侯，让诸侯都跟在死马的后面送殡……"优孟一席话，使庄王觉得自己"贱人贵马"的做法未免过分，终于取消了上述决定。

据说楚相孙叔敖死后家属生活很贫困，优孟便穿着孙叔敖的衣服来见庄

王。优孟的举止动作真像孙叔敖,庄王几乎分辨不出来。庄王要封官给他,优孟说等回家和妻子商量一下。三天后,优孟对庄王说:"内人认为官还是不做为好,像孙叔敖那样做了一辈子的官,死后儿子穷到要去卖柴,楚国的官有什么好做的呢!"按照封建统治阶级那一套,父亲做了大官,儿子当然受用无穷,这是天经地义的事。楚相孙叔敖的儿子穷到要去卖柴,这就"不合理",庄王于是封地给孙叔敖的儿子。优孟这一番表演,可能包含着一笔政治交易,由于记载简略,我们不好妄加猜测。不过从戏剧的角度来说,这件事却很有意思,它和演员扮演角色、表演故事已经很接近了,"优孟衣冠"于是很快成为后世戏剧扮演的同义语。

优旃讥讽秦二世的故事也很有深意。一天,荒淫暴戾的秦二世忽然心血来潮,竟想油漆长城。优旃对二世说:"好极了,把长城漆得漂亮光滑,敌人来了爬不上,真是太好的主意!不过,长城油漆后不能曝晒,要搭个棚来让它晾干,这么长的棚可不容易搭成呀!"几句话把秦二世逗乐了,荒唐可笑的油漆长城的想法只好打消。

关于优伶的活动,清代焦循《剧说》卷一引《应庵随录》说:"古之优人,于御前嘲笑,不但不避贵戚大臣,虽天子后妃亦无所讳。"必须指出,先秦的天子后妃、贵戚大臣之所以亲近优伶,是因为把他们当作玩弄的工具,借以开开玩笑,消消愁闷。优伶从本质上来说,可能是统治阶级的帮闲,但来自社会底层的优伶,有些人可能利用这种特殊的地位来讽谏统治者,为人民说话。像优孟和优旃的故事,就带有批判统治阶级的意味,难能可贵。从戏剧史本身来说,各种中国戏剧史的著作,总要首先提到他们,这是不无道理的。优孟和优旃的故事,好比一支轻快生动、妙趣横生的曲子,随着乐曲的吹响,我国古代戏剧史的序幕揭开了。

2. 汉代百戏
——我国戏剧的摇篮

戏剧最初是怎样产生的呢?

我们不妨先从"戏剧"这两个字的本义来看,两个字都从"虎":"戏"(戲)字从"戈","剧"(劇)字从"刀",是披着虎皮用刀枪来进行决斗。如果是真的决斗,决不用披虎皮。从"戏剧"这两个字的最初构造看,"戏剧"的产生和战争、决斗是有紧密联系的,它是战争、决斗的模仿或再现,但已不是真的战争,而是出于娱乐需要的一种表演。《述异记》记载,蚩尤是个头上长角的怪物,"以角抵人,人不能向。今冀州有乐曰《蚩尤戏》,其民两两三三,头戴牛角以相抵。汉造角抵戏,盖其遗制也"。这里说的角抵戏,和"戏剧"两个字的本义很接近,它是我国最初的一种戏剧形式。

角抵戏在汉代,演出比较普遍,属于百戏艺术中的一种。所谓百戏,也叫散乐,是汉代民间演出的歌舞、杂技、武术、戏曲等杂耍娱乐节目的总称。据汉代杰出科学家兼文学家张衡在《西京赋》中的记述,汉代百戏中有许多杂技和武术节目,如"吞刀""吐火""扛鼎""寻橦"(tóng,爬竿。引文中括号内的注音与解释为引者所加,下同)、"冲狭"(冲过刀门狭道)、"燕跃""跳丸"(踢球)、"走索"等;至于歌舞节目,《西京赋》描写了大型歌舞《总会仙倡》演出的场面,那是颇为壮观的:

华岳峨峨,冈峦参差;神木灵草,朱实离离(鲜红的果子挂满枝)。总会仙倡,戏豹舞罴;白虎鼓瑟,苍龙吹箎(chí,古乐器)。女娥坐而长歌,声清畅而蜲蛇(婉啭);洪厓立而指挥,被毛羽之纤丽。度曲未终,云起雪飞;初若飘飘,后遂霏霏。

你看,仙山琼阁之上,神木灵草之中,扮演苍龙、白虎的演员在吹打奏乐,仙女娥皇、女英坐着歌唱,歌喉是多么清脆;洪厓立着指挥,衣裳是多么美丽。乐曲接近尾声的时候,云霞涌起,雪花纷飞……这次演出,有布

景，有歌唱，有伴奏，有指挥，还有舞台效果，演员衣着华丽，舞台场面恢宏，可见百戏演出的艺术水平已经相当高了。

如果要用一句简单的话来回答关于中国戏曲的起源问题，我们可以说，中国戏曲孕育于百戏的摇篮之中。百戏不一定都是"戏"，但中国戏曲却是百戏中之一"戏"。它一开始就和其他的姐妹艺术如歌唱、舞蹈、杂技、武术等结下不解之缘，这一点很值得我们注意，因为它形成了中国戏曲特有的表现手法。

中国戏曲诞生在百戏的摇篮中，从一开始就形成了一套独特的表演方法。中国戏曲不同于以歌唱为主要表现手段的西洋歌剧，不同于以对话为主的话剧，更不同于立起脚尖左旋右转的芭蕾舞，它从母体里吸收了姐妹艺术的长处而形成自身一套独特的综合性的表现方法，这套表现方法我们后来把它概括为"唱、做、念、打"，即有着歌唱、做工（主要是舞蹈、身段、动作）、说白、武打等各种表现手段。这一套传统的表现方法，不是从天上掉下来的，也不是某个天才的演员创造出来的，它是戏曲产生的时候从百戏中撷取当时各种姐妹艺术的长处而形成的。

为什么汉代会产生百戏，会出现"百戏杂陈"的局面呢？根本原因当然要从汉代的社会环境和经济发展中去寻找。汉代，特别是西汉，整个社会正是上升时期。史书说当时"京师之钱累巨万，贯朽而不可校。太仓之粟陈陈相因，充溢露积于外，至腐败而不可食"（《史记·平准书》）。话可能说得夸张一些，但是，当时生产力确实有较大发展，府库积累达到前所未有的程度，中外文化交流十分频繁。武帝时又设立"乐府"官署，专门收集"汉世街陌讴谣"，使民歌散乐、俗曲、杂曲的制作如雨后春笋般发展起来。在日益繁荣的封建经济的基础上，为适应群众的需要，适应经济发展的需要，百戏便应运而生、破土而出了。

3. 最早的剧目：《东海黄公》

汉代的百戏孕育了中国的戏曲，产生了最早的戏曲剧目：《东海黄公》。《东海黄公》的出现，比起被马克思、恩格斯誉为"悲剧之父"的古希腊埃斯库罗斯的悲剧来，要晚五百年。比起世界其他国家的戏剧来，则是较早的剧目。这说明中国的戏曲是世界上最古老的戏剧艺术之一。

《东海黄公》的故事内容，张衡在《西京赋》中有叙述和评论。他说："东海黄公，赤刀粤祝（手里拿着刀，口里念着南方人的符咒），冀厌（想降伏）白虎，卒不能救。挟邪作蛊，于是不售（指黄公用符咒伏虎是行不通的）。"

东晋葛洪的《西京杂记》上也有记载："有东海人黄公，少时为术，能制御蛇虎。……秦末有白虎见于东海，黄公乃以赤刀往厌（伏）之。术既不行，乃为虎所杀。俗用以为戏，汉帝亦取以为角抵之戏焉。"

从这些记载看来，《东海黄公》反映的是当时社会生活中很有意义的一桩事情，它批判了黄公企图用符咒伏虎的荒唐行为。黄公最后斗不过老虎，被虎咬死了。

在汉代，社会上出现一种叫"方士"的人，靠经营所谓"长生不老药"或搞什么"点铁成金术"为生，混迹江湖，招摇撞骗。这种人很得统治者的宠幸，汉武帝就很迷信"方士"。《东海黄公》这个剧目在当时演出，是包含有揭露批判"方士"欺骗行为的积极内容的。从这里也可看出，我国戏剧从它产生之日起，就积极反映现实，大胆鞭挞生活中丑恶腐朽的旧事物。

《东海黄公》的演出形式属于"角抵戏"，即演员最后用角力、相扑的形式来表演。这在东汉很盛行。《西京赋》中就有"临迥（jiǒng，远）望之广场，呈角抵之妙戏"的记述。从角抵戏的表演手段，可以看到戏曲产生后仍保留民间摔交、相扑一类的竞技表演，但它毕竟是戏剧而不是摔交或相扑，因为角抵是在包含故事情节的特定情景下进行的，输赢早已内定，绝非单纯的竞技表演。

最早的剧目《东海黄公》的出现，说明戏曲艺术和其他许多别的艺术

形式一样，起源于民间，是当时的社会生活在人民头脑中的反映的产物。那种认为中国戏剧起源于宫廷的乐舞，是帝王培植起来的看法是不对的。

但是，情况常常是这样，一种艺术形式在民间产生后，很快就会受到统治阶级的注意与利用。《东海黄公》传入宫廷后，"汉帝亦取以为角抵之戏焉"，被改编成人兽相搏的角抵戏。由此可见，人们最初把戏剧作为娱乐观赏的工具，随着封建统治的强化，统治者对戏剧的控制与利用也逐渐加强，宫廷的戏剧演出也日益频繁了。

4. 相和歌辞与民间小戏

汉武帝的时候设立了一个专管音乐的文化官署，叫作"乐府"。《汉书·艺文志》上说："自孝武立乐府而采歌谣，于是有赵、代之讴，秦、楚之风，皆感于哀乐，缘事而发。亦可以观风俗，知薄厚云。"武帝设立乐府的目的，就是为了"观风俗，知薄厚"，以便更好地进行统治。但一些民间的歌谣却因为乐府机关的搜集而得到保存，这却不能不说是乐府官署的一项"政绩"吧。

宋代的郭茂倩把乐府官署搜集到的歌谣编成一本《乐府诗集》，分鼓吹曲辞、相和歌辞、杂曲辞、清商曲辞、横吹曲辞和杂歌谣辞等类别。其中和戏曲有较大关系的是相和歌辞这一类。

《乐府诗集》卷二十六"相和歌辞"部分引《晋书·乐志》说："凡乐章古辞之存者，并汉世街陌讴谣，《江南可采莲》《乌生十五子》《白头吟》之属，其后渐被之于弦管，即相和诸曲是也。"这里，街指城市，陌指乡村，从街陌讴谣到被之弦管成为相和歌辞，说明是从民间口头创作发展成为乐曲的。又引《宋书·乐志》说："相和，汉旧曲也。丝竹更相和，执节者歌。"这是汉魏时代相和歌辞的演出形式，即一人执节而歌，一人弹弦，一人吹竹，至少有三人参加演出。从汉代相和歌辞《箜篌引》《陌上桑》等来看，都具有一个简单的故事和一个主要人物。可以设想，这些街市乡村的讴谣成为相和歌辞之后，由一人执节主唱，两人伴奏，当主唱者唱到故事中主人公感情激动之处，不知不觉手之舞之、足之蹈之，这就成了初期比较短小的民间戏曲。主唱者手中的节，不仅是指挥音乐的节拍，也成为最初的戏剧道具了。

"相和歌辞"第一首《箜篌引》只有四句唱词："公无渡河，公竟渡河，渡河而死，当奈公何！"晋人崔豹《古今注》说："《箜篌引》者，朝鲜津卒（渡船工）霍里子高妻丽玉之所作也。子高晨起刺（撑）船，有一白首狂夫披发提壶，乱流而渡。其妻随而止之，不及，遂坠河而死。于是援箜篌（古代一种拨弦乐器）而歌曰：'公无渡河，公竟渡河，渡河而死，当奈公何！'声甚凄怆，曲终亦投河而死。子高还（归来）以语丽玉，丽玉伤之，

乃引箜篌而写其声，闻者莫不坠泪饮泣。丽玉以其曲传邻女丽容，名曰《箜篌引》。"《箜篌引》在晋代演出时如仅有那四句十六个字的唱词，无论怎样动人的歌喉，怕也不容易唱到叫人坠泪，其中故事表演或说白部分谅必被略去了。特别可惜的是，崔豹没有写出白首狂夫悲愤投水的原因，《乐府诗集》也把这些删去了。从白首狂夫夫妇投水使船工夫妇大为感慨的情况看，他们很可能是生活所迫自杀的。这个故事使我们看到初期的民间小戏是怎样从被压迫的劳动群众中产生，在收入乐府时又是怎样被删节的。

"相和歌辞"中的《箜篌引》还很简单，至于像《陌上桑》《孤儿行》《妇病行》《白头吟》等，人物故事就较完整，如《白头吟》开头四句唱词："皑如山上雪，皎若云间月。闻君有两意，故来相决绝"，完全是戏剧表演中"代言体"式的唱词。可惜的是演出的具体情况并不清楚。究竟"相和歌辞"中哪些是表演唱，哪些是已发展成"代言体"的民间小戏曲，由于史料缺乏，至今还不易确定。不过，从剧种的产生和发展的角度来看，由民间故事演唱发展成戏曲，这在我国戏剧史上例子是很多的。从我国好多地方剧种的起源来看，由说唱故事发展成为戏曲，也是一种普遍的现象。例如今天我们在南方、东南或西南各地都可见到的各种各样的民间采茶戏和花灯戏，最初都是表演唱，只在一定的时间（如过年过节）和地点（如迎神赛会或墟集上）进行演出，而后才发展成手执扇帕、载歌载舞的戏剧表演。广西的采调，粤北和江西的采茶戏，湖南的花鼓戏，贵州花灯和云南花灯，等等，就是这样发展而来的。

5. 傀儡戏

傀儡戏，今称木偶戏，是我国一种古老的民间戏剧艺术。据说它来源于古代的勇士俑方相。古代由于科学不发达，人们迷信墓穴中有恶鬼，便在死人殡葬之前一边吹打奏乐，一边叫方相到墓圹（kuàng，墓穴）中去驱鬼。这种"掌蒙熊皮，黄金四目，玄衣朱裳，执戈扬盾"的方相，后来逐渐演进成傀儡戏。

木偶在我国已有二千多年的历史。《列子·汤问》说："周穆王时，有工人偃师偕倡来见，歌合律，舞应节。剖视之，皆附会革木为之。"这说明很早就有木偶表演了。因此，学术界有人认为木偶戏产生于戏曲之前，是傀儡戏哺育了我国的戏曲艺术。这种看法于常理上似乎说不过去，因为傀儡戏本来是由木偶模仿人的动作来串演故事，现在再由人去模仿木偶，这样绕个大弯来探溯戏剧的起源，未免本末倒置了。

汉代末年，傀儡戏的演出才较普遍。汉灵帝时《风俗通》的作者应劭云："时京师宾婚嘉会，皆作魁㭌（傀儡），酒酣之后，续以挽歌。魁㭌，丧家之乐；挽歌，执绋相偶和之者。"从方相驱鬼的"丧家乐"，到"宾婚嘉会"的傀儡戏，这才摆脱了原始宗教形式而开始成为真正的戏剧。

傀儡戏在唐代已经十分流行，唐代历史家杜佑的《通典》就概述了它从产生至流行的情况："傀儡子，作偶人以戏，善歌舞，本丧家乐也。汉末始用之嘉会。北齐后主高纬尤所好，高丽之国亦有之。今闾市盛行焉。"这里已经说到唐代街市盛行这种古老的民间艺术，还说到邻国高丽（今朝鲜半岛）也有傀儡戏的演出。从现存唐朝人写的诗文，我们也可看到傀儡戏在唐代流行的情形。唐玄宗天宝年间有一首著名的《傀儡吟》的诗云：

> 刻木牵丝作老翁，鸡皮鹤发与真同。须臾弄罢寂无事，还似人生一梦中。

除了反映作者一些人生感慨，短短四句诗确实写出了傀儡戏的特点和当时木偶制作技艺的高超。唐武宗时福建人林滋的《木人赋》，也是一篇写傀

儡戏的著名作品，其中说："……来同辟地，举趾而根底则无；动必从绳，结舌而语言何有？……既手舞而足蹈，必左旋而右抽。藏机关以中动，假丹粉而外周。"可见唐代傀儡戏的演出已有较高的艺术水平。

宋代是傀儡戏的全盛时期，形式成熟，种类繁多，出现了许多著名的擅长傀儡戏的艺人。南宋周密《武林旧事》在"大小全棚傀儡"条目下，列当时傀儡戏剧目达七十一种。《梦粱录》记载元宵节这天的临安（今杭州），在官巷口、苏家巷有二十四处傀儡戏演出，且说傀儡"衣着鲜丽"。如果不是观众如堵，这种盛况是不会出现的。《东京梦华录》记曰："杖头傀儡任小三，每日五更头回小杂剧，差晚看不及矣。"当时好戏首先演出，和近世留在最后做压轴戏不同。宋代杖头傀儡名演员任小三，每天早晨五点钟就开始演出，去晚了则看不到。

宋代傀儡戏主要有竿头傀儡（旧称杖头傀儡）和提线傀儡（旧称悬丝傀儡）。竿头傀儡是用竹竿擎傀儡，有手无足，弄者自下而上抽动；提线傀儡是用线系傀儡的头部及四肢，弄者自上而下牵提。除此之外，还有所谓药发傀儡（用烟火、爆竹等引发来进行表演）、水傀儡（在船上演出）和肉傀儡（由小儿或后生戴上面具模拟木偶的动作来进行表演）等。后来福建泉州地区还有一种"掌上傀儡"，用三个指头舞弄傀儡的头部及两手，俗称"布袋戏"，也是一种著名的傀儡戏。

近代随着科学的发达，戏剧形式的进步和人的演技的提高，木偶戏在戏剧艺术中所占的地位就没有古代那样重要了，但它仍然是民间，特别是少年儿童喜闻乐见的一种戏剧形式。1979年4月，伦敦举行了一次世界性的木偶戏"奥林匹克"盛会，世界各地有三十多个剧团参加演出，可见这种戏剧形式依然受到各国人民的喜爱。

6. 面具、化装与脸谱

脸谱是我国戏曲一项富有特色的夸张性的化装艺术，设色鲜明，勾绘精巧，富有图案美，是把绘画和表演统一在演员一张脸上的一项独特艺术。

脸谱的产生，是和面具以及脸部化装艺术的发展进化分不开的。最初的戏剧，有不少是演员戴面具来进行演出的，古希腊的戏剧是这样，我国初期的戏曲也是这样。试想，汉代《东海黄公》中的白虎，如果演员不戴老虎面具，光靠手脚在地爬来装老虎，那是怎么也装不像的。当时戴面具演出的，称为"象人"。《汉书·礼乐志》载："朝贺，置酒为乐，有常从象人四人，秦倡象人员三人。"这种"象人"，孟康注解说是"若今戏鱼虾狮子者也"。韦昭解释为"著假面者也"。因此，"象人"戴着假面具来演出，这是初期戏曲一个值得注意的情况。

唐代有所谓"大面"戏（或称"代面"戏），就是专门戴面具演出的一种戏剧形式。歌舞戏《兰陵王》就是唐代一出著名的"大面"戏。

但是，戴面具演出，观众对演员脸部表情的变化就会"视而不见"，这对欣赏戏剧艺术是有妨碍的。于是，面具被摘下来，脸部化装艺术发展了。在唐代，除"大面"戏是戴面具演出的以外，演员已很注重面部的化装了。诗人王建的诗说："舞来汗湿罗衣彻，楼上人扶下玉梯。归到院中重洗面，金花盆里泼银泥。"这种"银泥"，想必是今天的化装油彩一类的东西。唐代崔令钦的《教坊记》就记载了著名歌舞演员庞三娘会见观众的故事。有一次，许多观众到三娘家，见到一个上了年纪的妇女，便问三娘何在。庞三娘见众人认不出自己，顺口推托说："庞三是我外甥，今暂不在。"约以次日相见。第二天，三娘在面部"贴以轻纱，杂用云母，和粉蜜涂之，遂若少容"。众人来后对三娘说："昨日已参见娘子阿姨。"这个故事说明当时的化装技术已达到相当高的程度。同是一个庞三娘，由于化装的缘故，前后判若两人。

宋元时期演员面部的化装，有抹和搽等方法，颜色多为灰、白、黑几种。宋元南戏《宦门子弟错立身》就有"偏宜抹土搽灰"之说。元代李寿卿《伍员吹箫》杂剧中净角扮费得雄的上场诗是："我做将军只会拼，兵书

战策没半点。我家不开粉铺行,怎么爷儿两个尽搽脸。"元代伟大戏剧家关汉卿自己就曾"躬践排场,面傅粉墨"。(臧晋叔《元曲选序》)明代,面部化妆艺术进一步发展,色彩更加多样化了,脸谱也在这个基础上逐渐形成。如《东郭记》有"只花斑面孔堪相诨"(第十四出)。《蕉帕记》第十八出有"净黑脸双鞭(呼延灼)、末红脸大刀(关胜)、老丑旗手引上"。《紫钗记》第三十出有"大河西回回粉面大鼻胡须上,小河西回回青面大鼻胡须上"。总之,当时已有黑脸、红脸、花脸、青脸、蓝脸等不同颜色的面部化装。这些不同的色彩,有一定的象征意义,如赤色示忠勇,黄色见猛烈,白色多奸诈,黑色主刚直,青色是妖邪。脸谱的勾绘,除分辨忠奸善恶外,还有一定的寓意,不是胡乱画上去的。如王振、刘瑾是明代专权的宦官,即勾"太监脸",绘柳叶眉、乌眼窝、小嘴,以示近似妇女之貌。又如张飞脸上绘一类似蝴蝶的图案,以示"张手即飞去"。

清代,特别是清中叶京剧形成以后,脸谱成为一种重要的表现手段。京剧脸谱几乎成为一项专门的艺术了。已故京剧净行表演艺术家郝寿臣的脸谱集,就驰誉中外,成为许多收藏家和鉴赏者爱不释手的艺术珍品。

当然,面具与脸谱产生于封建社会,是当时戏曲的一种表现手段,它势必带有时代的局限性。如给土地神戴上忠厚长者的面具;在帝王赵匡胤的眉间画一条龙,表示他是"九五之尊";李自成被涂上白脸,被寓意为"奸诈"一类的人物;关羽是大红脸,以后凡姓关的也沾了光,几乎都勾个红脸……凡此种种,都说明面具与脸谱中也包含一些落后的因素,我们今天在演出古装戏的时候,必须注意剔除其中某些落后的封建性的糟粕。

7. 参军戏
——古代一种重要的戏剧形式

据说"参军"是曹操创立的一种官职。魏晋南北朝多设置"参军"一职，是一种相当于县一级的重要幕僚。著名诗人陶渊明和鲍照都做过"参军"。

参军戏是唐代一种重要的戏剧形式。为什么叫作"参军戏"呢？《太平御览》卷五六九"俳优"中记载，五胡十六国的时候，后赵有一个"参军"叫周延，贪污了几百匹黄绢。为了实行惩戒，俳优在宴会上扮演周延，身穿黄绢单衣，别的优伶问他："你做什么官，怎么跑到我们优伶中间来呀？"扮演周延的俳优答："我原是馆陶县令，"他抖一抖那件象征贪污的黄绢单衣说，"因为这个，才跑到你们中间来了。"于是引发大家一阵讥笑和嘲弄。还有一条材料，见唐代段安节的《乐府杂录》。段氏认为参军戏发源于后汉，因馆陶县令石耽贪赃，和帝便于宴乐时，"命优伶戏弄辱之"。这样看来，对参军戏起源的时间、人物和缘由虽有不同的记载，但这种戏发源于惩治贪官，却是可以肯定的。尔后凡是演出以诙谐笑谑为主的戏剧，就叫参军戏。显而易见，它是继承先秦优伶们那种滑稽戏谑、巧言善辩的传统而形成的。

参军戏在演出方面，有点类似现在的相声。它有两个主要演员，一个叫"参军"，性格比较痴愚；一个叫"苍鹘（gǔ）"，性格比较机灵。就好像相声一样，一是逗哏的，一是捧哏的。段安节《乐府杂录》"俳优"条云："开元（唐玄宗年号）中，黄幡绰、张野狐弄参军……武宗朝有曹叔度、刘泉水，咸淡最妙。"所谓"咸淡最妙"，就是说这两个参军戏演员搭配得异常好，一逗一捧，一咸一淡，辩诘十分相宜。

随着参军戏的产生，我国戏曲的"角色"行当开始出现。"参军"一角即后来的净角，"苍鹘"便是后来的丑角。为什么这样说呢？从明代的徐渭到近代的王国维，都认为"参军"两字快读的结果便成一"净"字，因"参"字与"净"字属双声，"军"字与"净"字属叠韵，因此"合而讹之"（徐渭《南词叙录》）；又因为参军一角一般是扮演痴愚的人物，和后来

的净角相似，苍鹘一角则性格机灵，与后来的丑角相似，故后世"净""丑"两个角色，是从参军戏这两个角色演化而来的。我国传统戏曲之所以有许多以净角或丑角"插科打诨"为主的剧目，是和参军戏的影响分不开的。

参军戏是一种"科白戏"（"科"是戏剧动作的专门术语，"白"是说白），但唐代参军戏已发展到包含一些歌舞表演。唐代薛能的《女姬》诗曰："楼台重迭满天云，殷殷鸣鼍（tuó，一种鳄鱼，皮可蒙鼓。鸣鼍，即击鼓）世上闻。此日杨花初似雪，女儿弦管弄参军。"这说明当时的参军戏已有弦管鼓乐伴奏，也有女演员参加演出，并出现了许多著名的演员。《乐府杂录》记载了演员李仙鹤因擅长参军戏，唐玄宗特授予"同正参军"的官职。著名诗人李商隐在《骄儿诗》中云："忽复学参军，按声唤苍鹘。"可见唐时儿童对参军戏很熟悉，能够模仿"参军"或"苍鹘"的一些说白与动作。

五代和两宋，参军戏的演出依然经久不衰。五代时蜀高祖王建宫中，就经常演出参军戏。《五代史·吴世家》记梁末帝时官僚徐知训亲自参加参军戏的演出，"知训为参军，（杨）隆演鹑衣（穿破旧服装）髽（shù，梳在头顶两旁的髻）髻为苍鹘"。周密的《齐东野语》卷二十记北宋末皇帝宋徽宗曾在宫廷内和蔡攸演出参军戏。金兵大敌当前，宋徽宗却一味玩字画、弄参军，难怪过不了多久就成为女真贵族的俘虏。

到了元代，由于元杂剧奇峰崛起，南戏风行江南，较为古朴简单的参军戏才偃旗息鼓，让位于其他新兴的剧种，但它在戏剧史上的地位、作用与影响，却是不能低估的。

8. 唐代"大面"戏:《兰陵王》

武后久视元年,即公元700年,六岁的李隆基(后来的唐玄宗)和五岁的弟弟岐王李隆范、四岁的妹妹代国公主等,在七十六岁的祖母武则天面前串演了几个节目。李隆基表演舞蹈《长命女》,李隆范表演"大面"戏《兰陵王》,代国公主和寿昌公主对舞了一曲《西凉伎》(事见《全唐文》卷二七九郑万钧《代国长公主碑文》)。只有五岁的儿童就能演唱"大面"戏《兰陵王》,可见这个戏在唐代,特别是在宫廷内流行的程度。

《兰陵王》是一出歌舞戏,属"大面"戏类。所谓"大面"戏,或称"代面"戏,是指戴大面具演出的戏。我国初期的戏剧有不少是戴面具演出的,《兰陵王》是古代戴面具演出的戏剧中一个著名的剧目。唐代崔令钦的《教坊记》最早记载了有关它的情况:

> 大面出北齐。兰陵王长恭性胆勇,面貌若妇人,自嫌不足以威敌,乃刻木为假面,临阵着之。因为此戏,亦入歌曲。

兰陵王是北齐文襄王的第四个儿子,做过并州刺史,作战很勇敢。《旧唐书·音乐志》说他"常著假面以对敌。尝击周师金墉城下,勇冠三军"。歌舞戏《兰陵王》写的就是他英勇杀敌的故事。"常著假面以对敌",使故事本身充满了传奇色彩,这当然是戏剧表演的好材料。演出时,演员"衣紫、腰金、执鞭",作"指挥击刺之容",在当时是个很受欢迎的剧目。

"大面"戏《兰陵王》是一个历史戏,也是我国戏剧史上最早的历史剧目。戏剧的主角,从此不一定是神仙猛兽,英勇杀敌的历史人物也开始跻身这个行列了。

唐代除了"大面"戏《兰陵王》之外,歌曲也有《兰陵王》,舞蹈有《兰陵王入阵曲》,直到后来宋词还有《兰陵王》的词牌,可见它对我国古代歌舞戏剧艺术有较大的影响。

"大面"戏《兰陵王》在唐代还东渡日本。这个戏后来在我国失传了,至今日本的雅乐却还有《罗陵王》的剧目,据说它就是我国传去的《兰陵

王》。看一看日本雅乐那个罗陵王的面具绘图（日本学者盐谷温《中国文学概论讲话》有摹绘图，附见于周贻白《中国戏剧史长编》）——鹰嘴式的钩鼻，凶狠的目光，头顶上盘着的一条似龙非龙的怪物正跃跃欲试，那样子着实吓人。戴着这样的面具，加上绝好的武技表演，难怪它在唐代那么流行了。

《兰陵王》之所以影响深远，除了戏剧故事本身所具有的传奇色彩和表演的动人之外，面具制作的精巧恐怕是一个相当重要的原因。"大面"戏对后代脸谱的勾绘演化，是有一定影响的。

唐代"大面"戏是戴面具进行演出的以歌舞为主的戏剧形式，段安节的《乐府杂录》把它列入"鼓架部"，其伴奏乐器有笛、拍板、答鼓（即腰鼓），除此之外它在表演上还有什么特点，我们就不得而知了。因为除了《兰陵王》一剧外，唐代的"大面"戏还有哪些剧目，今天我们已无法查考。

9. 优秀的民间戏曲：《踏摇娘》

唐代的戏剧有两类，一类是参军戏，多表演滑稽诙谐的故事，如李可及的《三教论衡》。这类戏以科白为主，也间有一些歌舞表演；另一类是歌舞戏，以歌舞为主要的表现手段。唐代段安节的《乐府杂录》记载了当时三出各具特色的歌舞戏，除《兰陵王》外，还有《钵头》和《苏中郎》。《钵头》的故事情节是："昔有人，父为虎所伤，遂上山寻其父尸。山有八折，故曲八迭。"表演提示是："戏者被发，素衣，面作啼，盖遭丧之状也。"这个戏，与汉代的《东海黄公》略有相似之处。至于《苏中郎》，它更为人所熟知的名称叫《踏摇娘》，则是唐代歌舞戏中最著名的剧目。

《踏摇娘》的剧本现已不得而知。关于它的故事，唐代崔令钦的《教坊记》则有记载：

> 北齐有人姓苏，鮑（bào，鼻长疮，俗称酒糟鼻）鼻。实不仕，而自号为"郎中"。嗜饮，酗酒。每醉，辄殴其妻。妻衔怨，诉于邻里。时人弄之（表演这个故事）：丈夫着妇人衣，徐步入场，行歌。每一迭，旁人齐声和之云："踏摇，和来！踏摇娘苦，和来！"以其且步且歌，故谓之"踏摇"，以其称冤，故言"苦"。及其夫至，则作殴斗之状，以为笑乐。今则妇人为之，遂不呼"郎中"，但云"阿叔子"。调弄又加典库，全失旧旨。或呼为"谈容娘"，又非。

根据这一记载，这个戏有几点值得我们注意的地方。首先是题材和主题方面，它不演神仙魔怪，不演帝王将相，而以民间妇女为主人公，表现了在封建宗法制度，特别是"夫权"压迫下妇女痛苦的生活。这个戏要批判的，是那一个想做官而考不上，终日酗酒打老婆的鼻子长疮的家伙。《踏摇娘》把戏剧的注意力从虚无缥缈的神仙和高贵无比的皇家贵族，引向痛苦不堪的民间，为后世优秀戏曲的批判现实主义传统开了先河。

其次是演出形式方面。它采用"且步且歌"、载歌载舞的形式。"和声伴唱"，即近代川剧、赣剧、潮剧等地方戏曲中的"帮腔"形式，在《踏摇

娘》中已经出现。由此可见，我国传统戏曲中某些表演手段，其渊源是十分古远的。据《乐府杂录》的记载，醉鬼"苏郎中"的服饰化装是"着绯，戴帽，面正赤，盖状其醉也"，表演上"辄入独舞"，即总是插进一些单人独舞的场面。无论是歌唱与舞蹈表演，《踏摇娘》都是唐代一出很有代表性的歌舞戏。

再次，这个戏在唐代被加工修改的情况也值得注意。踏摇娘原是"丈夫著妇人衣"，即由男演员扮演。但到崔令钦所处的开元、天宝年间，已改成"妇人为之"，由女演员来演，显得更加合情合理。有时又加一个"典库"来索债，使踏摇娘一家的悲剧具有更加鲜明的现实内容。这本来是很好的，但保守的崔令钦以为不好。这个戏后来发展成《谈容娘》，"谈容"实是"踏摇"二字的音转。我们从唐代常非月的《咏谈容娘》诗可以看出它的一些情况："举手整花钿，翻身舞锦筵。马围行处匝，人簇看场园。歌要齐声和，情教细语传。不知心大小，容得许多怜。"《谈容娘》的表演依然以歌舞为主，演出是在广场进行的。"马围""人簇"，尽管崔令钦看不惯，修改后的《踏摇娘》，也就是《谈容娘》，在民间却很受欢迎。

《踏摇娘》的剧目，除崔令钦的《教坊记》外，《乐府杂录》与《太平御览》等书均有著录，刘宾客的《嘉话录》也记载了它的有关情况。

10. 唐明皇是戏曲的祖师爷吗？

我国古代皇帝中和戏剧的发展有较大关系的两个人，一是盛唐时的唐玄宗，即唐明皇李隆基，一是五代时后唐的庄宗李存勖（xù）。

唐明皇是历史上著名的"风流天子"，耽于酒色，溺于声乐，是统治阶级享乐主义的一个代表人物。他和杨贵妃的故事，从中唐白居易的《长恨歌》以降，迨及清代洪昇的传奇《长生殿》，千百年来都是骚人墨客笔下的题材。尽管玄宗本人并不擅长治国，特别是后期更是如此，但他对声色犬马的玩好，却是很内行的。《旧唐书》说："玄宗又于听政之暇，教太常乐工子弟三百人，为丝竹之戏。音响齐发，有一声误，玄宗必觉而正之。……玄宗又制新曲四十余，又新制乐谱。"这样看来，唐玄宗俨然是一个"作曲家"和"乐队指挥"了。生于玄宗时代的崔令钦在《教坊记》中还记载玄宗当"导演"的故事：开元十一年（723），宫中排练大型歌舞《圣寿乐》，玄宗穿起舞衣，亲自教演调度。宜春院的女歌舞演员一天之内就学会了这个新节目，但拨弄琵琶、筝、箜篌等乐器的"挡（chōu，拨）弹家"却学了一个月还不十分娴熟。彩排那一天，玄宗把技艺较好的编在队伍的"首尾"，并对"挡弹家""亲加策励曰：'好好作，莫辱三郎。'"。原来玄宗是睿宗的第三个儿子，故而自称"三郎"。这些地方确实显示了玄宗是歌舞百戏的一个"行家"。因此，唐末音乐家南卓在《羯鼓录》说他"洞晓音律"，"凡是丝管，必造其妙。若制作诸曲，随意即成，不立章度，取适短长，应指散声，皆中点拍"。玄宗善击羯鼓，在玩赏歌舞百戏方面确是出类拔萃的，他对唐代俗乐的发展是有一定贡献的。

唐玄宗的开元、天宝年间，是我国早期戏剧史上一个重要的时期。这个时期歌舞百戏繁荣兴盛，史书上说，玄宗"置内教坊于蓬莱宫侧，居新声散乐。倡优之使，有谐谑而赐金帛朱紫者"（《新唐书》卷二二《礼乐志》）。"玄宗酺（pú，聚饮）宴，先设太常雅乐，坐部、立部，继以鼓吹、胡乐、教坊、府县散乐杂戏。"（《资治通鉴》卷二一八）《教坊记》曾列当时俗乐大曲之名目达三百二十五种。表演的时候，由玄宗"钦点"节目，说"凡欲出戏，所司先进曲名。上以墨点者即舞，不点者即否，谓之'进

点'。戏日,内伎出舞,教坊人惟得舞《伊州》《五天》,重来叠去,不离此两曲,余尽让内人(指宜春院之歌妓)也"。当时还出现了剧作家,有一个叫陆羽的写了三本参军戏,可惜现在都失传了。在李白诗中还提到弄婆罗门戏《舍利弗》,张祜诗中提到宫中学容儿弄"钵头"戏,这都说明当时歌舞百戏之繁兴。

当然,我们不能把盛唐时期戏曲发展的功劳完全记在唐玄宗名下。戏剧是上层建筑,它的发展归根到底是由经济基础决定的。盛唐时期在诗文、绘画、雕塑、音乐、舞蹈、戏曲等方面都有空前的发展,根本原因必须从当时的社会经济状况中去寻找。

旧时代的戏曲界对唐玄宗是很信仰的,有的把他视为戏剧的开山祖,有一些戏班甚至为玄宗立牌位,供香火,向他顶礼膜拜,其实这并不合实际。中国的戏曲并不自玄宗始,这已是人尽皆知的事实。唐玄宗建立的教坊和梨园,对戏曲乐舞的发展当然有过推动作用,但这些机构实际上是前代"乐府"官署的继续和扩大,它们只是记录与模仿了当时民间的俗乐,这些民间俗乐正是唐代戏曲发展的主导力量。不了解这一点,就会本末倒置。

还有一种说法是"唐明皇在后宫演戏,因群臣都不敢装丑角,遂自勾白鼻子。至今梨园行敬丑"。这恐怕是无稽之谈。丑角是在玄宗以前的参军戏中逐渐形成起来的。玄宗扮丑角,在唐、宋、元、明诸朝的书上并未记载,完全是清代和近代人的说法。明代著名戏曲家汤显祖在《宜黄县戏神清源师庙记》中就认为戏神不是唐玄宗。

11. 梨园与教坊

"梨园弟子白发新，椒房阿监青娥老。"这是白居易脍炙人口的《长恨歌》中的诗句，说的是唐玄宗在杨贵妃死后，无心欣赏乐舞，当初在梨园学艺的年轻人如今新添了白发，皇后宫中的太监、宫女也一年比一年老了。唐玄宗曾选坐部伎子弟三百人，教于梨园，号称"皇帝梨园弟子"，又选宫女数百人，亦为"梨园弟子"。"梨园"，是唐玄宗设置的一个有点类似今天的"乐团"那样的组织，《唐会要》载："开元二年，上（指玄宗）以天下无事，听政之暇，于梨园自教法曲（指汉族及少数民族的民间乐曲），必尽其妙，谓之'皇帝梨园弟子'。"

自从梨园创立之后，后代往往把戏曲艺人称为"梨园弟子"。唐代的梨园，主要是一个"乐团"，并非"剧团"，不参与排演戏曲节目。白居易诗云："梨园弟子调律吕，知有新声不如古。"元稹诗云："玄宗爱乐爱新乐，梨园弟子承恩横。"（引自元白同题诗《华原磬》）这都说明当时的梨园主要是负责歌唱奏乐的。

梨园的组成，包括歌唱演员和乐工。其中有男有女，男演员较多。李龟年、雷海青等都是名噪一时的梨园乐工。大诗人杜甫于公元770年写过一首著名的七言绝句《江南逢李龟年》："岐王宅里寻常见，崔九堂前几度闻。正是江南好风景，落花时节又逢君。"可以想见杜甫对李龟年的技艺是非常神往的。

教坊是与梨园近似的组织，但以排演歌舞百戏为主。它创置于唐玄宗开元二年（714）。据《新唐书》卷三八《百官志》"大乐署"条云："开元二年……京都置左右教坊，掌俳优杂技。自是不隶太常，以中官为教坊使。"时左骁卫将军范安及为教坊使。由此可见，教坊是唐玄宗创立的专营俗乐的官办团体。所谓俗乐，是指来自民间，包括各民族的歌舞百戏。唐玄宗开元、天宝时的俗乐，是我国戏曲音乐发展史上一个重要的阶段。从戏剧史的角度来说，教坊的活动就更加值得我们注意。

教坊分左右二部，演员有男有女，但女的比男的多得多。像其中的宜春院，就都是女的歌舞戏曲演员。宜春院中有不少是妓女，《教坊记》曾简单

记载过她们的一些生活情况：

> 妓女入宜春院，谓之"内人"，亦曰"前头人"，常在上（指玄宗）前头也。其家犹在教坊，谓之"内人家"，四季给米。其得幸者，谓之"十家"，给第宅，赐无异等。初，特承恩宠者有十家，后继进者，敕有司给赐同十家。虽数十家，犹故以"十家"称之。每月二十六日，内人母得以女对，无母则姐妹若姑一人对。十家就本落，余内人并坐内教坊对。内人生日，则许其母、姑、姐、妹皆来对，其对所如式。

从这里可以看出，妓女入宜春院，衣食有一定保障，有些还有宅第厝屋，每个月只有二十六日这一天可见母亲一面，一年则只有生日这一天才能同时见到母亲及姐妹诸人。

教坊中最有名的演员是参军戏的男演员黄幡绰。当时的人说："黄幡绰，玄宗如一日不见，龙颜为之不舒。"（高彦休《唐阙史》下）黄被称为"滑稽之雄"，演技估计是很高超的，并深得唐玄宗的宠爱。段安节《乐府杂录》"拍板"条曾说到一个小故事，有一次，玄宗令黄幡绰撰一有关拍板之谱，黄即于纸上画两个耳朵。玄宗不解，黄答："只要有耳朵听，就不会没有节奏感的。"从这个例子也可见黄之聪慧狡黠，他的身上保留了先秦优伶们滑稽多智的传统品质，这也是值得注意的。

说到教坊，玄宗时的著作郎崔令钦写有《教坊记》一书，是特别需要提出来说一说的。这本书记载了唐玄宗开元、天宝年间教坊的组织情况和歌舞戏曲节目排演的情况，还记载了"大面"戏和《兰陵王》《踏摇娘》等剧目的故事本源和演出情形，是我们研究唐代戏曲的最重要的资料性著作，虽然记叙较为简略，但透露了当时的俗乐百戏演出的端倪，因此，虽是吉光片羽，却也弥足珍贵了。

最后必须指出，无论梨园也好，教坊也好，都是"官办"的艺术团体，控制当然是严格的。现存唐代几个比较优秀的戏曲剧目，如《兰陵王》《钵头》《踏摇娘》等，就是在民间而不是在教坊里产生的，这也说明只有民间，才是艺术发展的广阔天地。

12. "杂戏人弄孔子"

孔子是我国两千多年前一位著名的思想家、教育家。对孔子的评价学术界一直有争议，我个人认为，作为"孔孟之道"的偶像，统治阶级的一位精神领袖，孔子对中国历史的思想影响不完全是好的。

唐文宗时发生了艺人演戏扮演孔子的事件，这是我国早期戏剧史上的事，它表明对统治阶级所崇拜的一位头顶上长出光环的人物，普通的老百姓却另有自己的看法。《旧唐书》卷十七载：

> 太和六年二月己丑寒食节，上宴群臣于麟德殿。是日，杂戏人弄孔子。帝曰："孔子，古今之师，安得侮渎？"亟命驱出。

杂戏人究竟搬演什么剧目而使文宗龙颜大怒，现已不得而知，仅从急急忙忙地将艺人赶出去的行动来看，这次事件对孔子的侮渎无疑使统治者非常不快。

宋代，"杂戏人弄孔子"的事件开始层出不穷。宋太宗至道二年（996），发生了"教坊以夫子为戏"；宋仁宗时（1040—1063），"优人以儒为戏""优人以文宣王为戏""俳优之徒，侮慢先圣"；宋哲宗元祐年间（1086—1094），"教坊伶人以先圣为戏"；宋理宗景定五年（1264），"教坊优伶举经语以戏"……这些事件说明了唐宋时期艺人运用戏曲形式批判孔子的次数很多。尽管封建统治者三令五申，"请诫乐部，无得以六经前圣为戏"，但是，统治阶级的官办剧团——教坊还常常发生这样的事件，民间"弄孔子"的演出恐怕就更多了。

元明清三朝，孔孟的儒家学说成为统治者的思想武器，孔子本人也被抬到更加吓人的高度。大明律上赫然写着"但有亵渎帝王、圣贤之词曲，驾头杂剧（皇帝当主角的杂剧），非律所该载者"，就要"拿送法司究治"，敢有窝藏犯人的，"全家杀了"。

统治者的高压手段，使作家文人中几乎没有人敢写这一类剧本了。元明清三朝保存下来的剧本或剧目记载，就没有直接涉及孔子的内容，但是，通

过批判孔孟之徒来揭露儒家孔门的虚伪的，却也不乏其例。像元代戴善夫的《风光好》，就是一个揭露孔孟之徒伪善面孔的优秀的讽刺喜剧。《风光好》写一个叫陶壳的人自称"我头顶儒冠，身穿儒服，乃正人君子"，但背地里却勾引人家女子，最后他书赠给这位女子的《风光好》一词被公诸于众，这才拆穿了这个伪君子的西洋镜。

元明清三朝，尽管剧作家不敢创作直接涉及孔子内容的剧本，但是在民间，艺人演戏批判孔子的事件却依然有所传闻。清代光绪年间（1875—1908），河南、安徽一带曾演出喜剧《在陈绝粮》，演出时孔子与子路皆花脸登场。用花脸扮"先圣"，这件事本身就够耐人寻味了。还有，孔子上场时念"急溜急溜，俺是孔丘！"然后大叫子路"带马，到蘧（qú）二伯家去吃早面！"活现了孔子在陈穷途末路、到处碰壁的狼狈相。清代山东梆子也有《子见南子》《在陈绝粮》等剧，孔子却是以丑角扮演的，脸上勾豆腐块再加几根白须，真是一副滑稽可笑的样子。演出时，孔子一上场即趴倒在地，由子贡、颜渊扶起，于是老夫子哆嗦着干唱了一句"可饿死了俺孔丘了哇——噢"真够叫人发噱绝倒的了。

鲁迅说得好："孔夫子之在中国，是权势者们捧起来的。"（《在现代中国的孔夫子》）古代民间戏曲艺人就曾批判过孔子，他们的批判精神，在戏剧史上是很值得写上几笔的。

13. 嘲弄"三教"的名演员李可及

唐代参军戏名演员李可及曾辛辣嘲弄儒、道、佛"三教"的祖师爷，这是我国戏剧史上一桩很有趣的事情。

唐懿宗咸通年间（860—874），有一次适逢延庆节（帝后生日），演员李可及等表演了参军戏《三教论衡》。李可及穿儒生服装，戴头巾，踱着方步登台。这时旁边的优伶问他："你既然说自己博通三教，请问释迦如来佛祖是什么人？"李可及答："是一妇人。"问者说："何以见得？"李答："佛经《金刚经》上说'敷座而坐'，如果不是妇人，为什么要等夫坐然后自己才坐呢？"问者又说："那么，道家的老祖宗太上老君又是什么人呢？"李答："也是一个妇人。"问者感到困惑不解，李解释说："老子的《道德经》上说：'吾有大患，是吾有身；及吾无身，吾复何患？'如果不是妇人，为什么怕'有身'（怀孕）呢？"问者又再问："孔夫子又是什么人呢？"李答："也是一个妇人。"问者说："何以见得？"李答："《论语》说：'沽之哉，沽之哉！吾待贾者也！'如果不是妇人，为什么要待嫁呢？"唐懿宗看了这段表演非常高兴，第二天就授予李可及"环卫员外郎"的官职。

李可及巧妙地用文字的谐音，把儒、道、佛"三教"的祖师爷着实地嘲讽了一番。虽表现了一些轻视妇女的旧思想，但从主要方面看，一个普通的演员能用自己的表演艺术，对封建统治者奉若神明的"三教"祖师爷进行辛辣嘲弄，这在当时来说可不简单。

从北魏、北周至唐代，封建统治者"发明"了一套新花样，这就是经常进行所谓"三教优劣"的辩论。所谓儒、道、佛三教，都是时而扬道抑佛，时而儒升道降，时而三教并重，不管怎么说，都是统治阶级的花样翻新。《新唐书·徐岱传》就曾经说："帝以诞日，岁岁诏佛老者，大论麟德殿。……始三家若矛盾然，卒而同归于善，帝大悦。"可见在统治者心目中，三教的地位从根本上来说都是一样的。到了李可及所处的晚唐懿宗咸通年间，唐王朝风雨飘摇，懿宗又展开"三教论衡"，"迎佛骨"，企图挽救危如累卵的统治。但是，这一切都是徒劳的，咸通十五年（874），王仙芝、黄巢领导的大规模农民起义爆发了，"内库燃为锦绣灰，天街踏尽公卿骨"，

唐王朝终于在农民起义的冲击下覆灭了。

唐懿宗只看到李可及嘲弄"三教"这个故事笑谑的表象，没有看到它严肃的批判本质，因而还给李可及封官。一些封建文人对此大为不满。唐高彦休《唐阙史》在记载上面这个故事之后评论说，"今可及以不稽之词，非圣人之论，狐媚于上，遽授崇秩（一下子封给高官）"，认为这是很不应该的，对谏官没有及时谏阻表示非常遗憾。

李可及的《三教论衡》一剧，继承了先秦优伶们抨击弊政、诙谐戏谑的艺术传统，寓讽谏于娱乐之中，使人在捧腹大笑之余有所省悟。这种传统到了宋杂剧那里又进一步发扬光大。

14. 猴戏

猴戏，在旧时代是不难看到的。一个走江湖的卖艺者，身上背着小木箱，一手拿着小锣，一手牵着一只头戴花帽、身穿小褂的猴子。猴子跟着锣声，或翻翻跟斗，或翩翩起舞，不时逗起周围观众的阵阵笑声。但只要看看卖艺者衣衫褴褛的外表和木然板滞的表情，就可发现笑声并不能掩盖艺人辛酸凄楚的身世遭际。

猴戏在历史上很早就有了。《汉书》中曾有这样的话，"以为汉廷公卿列侯皆如沐猴而冠"，这是骂汉朝做官的像戴着帽子的猴子一样，是一帮良心丧尽的家伙。由此看来，猴戏可能在汉朝就有了，"沐猴而冠"这个成语就是从猴戏引发出来的。

猴戏是百戏中一项技艺杂耍，主要内容是猴子爬竿、翻跟斗和猿骑。猴子骑马，"或在马胁，或在马头，或在马尾，马走如故"。魏晋南北朝时，许多封建士大夫纵情声色犬马，过享乐生活，有的就玩玩猴子。晋朝作家傅玄有《猿猴赋》曾谈及当时的猴戏："……遂戏猴而纵猿，何瑰奇之惊人！戴以赤帻（zé，头巾），袜以朱巾。先装其面，又丹其唇。扬眉蹙（cù，收敛）额，若愁若嗔（chēn，生气）。……既似老公，又类胡女。或低眩而择虱，或抵掌而胡舞。"从猴的化装说到猴的表情动作，认为已经达到"瑰奇惊人"的程度。

唐代封建统治阶级斗鸡走马、玩狗戏猴的风气很盛。"路逢斗鸡者，冠盖何显赫"，"生儿不用识文字，斗鸡走马胜读书"。唐昭宗时，有一只猴子受到宠幸，封为"孙供奉"，赐给绯袍，可见统治者的精神多么空虚。

猴戏和戏剧沾上边，是在五代的时候。后唐有个侍中（稍低于宰相的大官）叫侯弘实，为人严酷，远近闻名，左右都很怕他。四川艺人杨于度便用这个题材编个猴戏《侯侍中》。杨于度让猴子穿着衣服，扮一醉汉卧倒地上。杨唱："街使来了！"猴子毫无反应。杨又唱曰："御史中丞来了！"猴子依然醉卧如泥。杨再唱："侯侍中来了！"猴子一跃而起，眼目张皇，装出十分惧怕的样子，周围观众于是发出一阵爽朗的笑声。

像《侯侍中》这样和戏剧沾上边的猴戏，在史料记载中是较少的。焦

循的《剧说》曾引用明代《已疟编》载："丞相胡惟庸，蓄猢狲十数，衣冠如人。客至则令供茶、行酒，能跪拜揖让。吹竹笛，声尤佳。又能执干戚（盾与斧）舞蹈。人称之为'孙慧郎'。"这个故事虽很有名，但"孙慧郎"和上面所说的"孙供奉"一样，和猴戏却挂不上钩。

从唐五代以降，猴戏一直是民间百戏艺术中一项深受百姓欢迎的技艺。在乡村的迎神赛会或墟集上，城镇的街道旁，有时都有猴戏的演出。1979年6月，香港的荔园侧新建了一座占地面积超过五千五百平方米的旅游城——"宋城"。为了让游客观众领略我国宋代的城郭风物和人情习俗，"宋城"除按宋代名画《清明上河图》为蓝本建造亭台楼阁与街巷市肆外，还有宋代的迎亲仪式、包公出巡与猴子戏表演，可以让游客亲睹猴戏这种民间技艺演出的情景，加深对我国历史上市井民间生活的理解。

15. 皇帝兼演员的"李天下"

五代时后唐庄宗李存勖，是历史上一个昙花一现的皇帝，在位前后仅三年（923—926），然而他在戏剧史上却是颇有名气的，是当时一个著名的演员。史书上说他"有宫婢二千人，乐官千人"（《五代史记》卷七二）。就在这样一个庞大的"宫廷剧团"中，庄宗既当导演，又当演员，"杂于涂粉优杂之间，时为诸优扑抶（chì，击也）掴（guāi，打耳光）搭"（五代孙光宪《北梦琐言》语），简直可以说是和艺伶一块"摸爬滚打"了。

有一次，庄宗戏瘾大发，穿起岳父刘山人医卜时的服装，背起药袋，叫儿子继籍拿着破帽跟在后面，到刘皇后宫中探望"女儿"。当时刘皇后和其他的后妃争宠，正在那里标榜门第家世如何高贵，冷不防庄宗装扮出身寒微的父亲前来奚落自己，勃然大怒，令左右把儿子继籍痛打一顿赶出去。这就是戏剧史上所谓庄宗父子演出的《刘山人省女》的故事。《资治通鉴》上说庄宗的"皇弟皇子，尽喜俳优"，此语诚不谬也。

庄宗为自己起了一个艺名，叫作"李天下"。有一次，他和演员们在宫中排练新戏，庄宗顾左右而呼曰："李天下！李天下何在？"名演员镜新磨跑近前来打了他一个耳光，使周围的人大惊失色，大家以为镜新磨打了皇帝，闯大祸了，便问他："你干嘛打天子？"镜新磨不慌不忙地说："理天下者，只有一人，干嘛要呼两次，难道可以有两个人来治理天下吗？"说得周围的人都笑起来，庄宗也给逗乐了，不但不责怪新磨，反而重赏了他。这当然是可以理解的，因为镜新磨虽然打了他一下，但肯定了庄宗独一无二的统治地位，所以得到赏赐。

李存勖是沙陀人，唐代河东节度使李克用之子。史书上说李克用临死时要他剿灭朱全忠、燕王刘守光和契丹主，"与尔三矢，尔其无忘乃父之志！"（欧阳修《五代史·伶官传》序）李存勖后来消灭了刘仁恭、刘守光父子和梁末帝朱友贞（朱全忠之子，时朱全忠已死）等，建都洛阳，这就是历史上的后唐王朝。李存勖自以为血战二十年而得天下，心满意骄，对人民的盘剥十分厉害，连替他打仗的士兵的衣食都无着落，而他自己却宠信伶人，终日与优伶嬉戏于宫中，遇大事首先与优伶商量。伶官于是成为皇帝的亲信。

这帮人怙恩恃宠，胡作非为。这样，一场可怕的危机早在酝酿之中了。最后，在一场内部争权夺利的残杀中，庄宗和他宠幸的伶官终于被杀掉了。转战沙场二十年而打下来的天下，很快就瓦解覆灭了。

在二十四史中，欧阳修编撰的《新五代史》有一个特别的地方，就是专门为"伶官"立了传。欧阳修在《五代史伶官传序》中，写下了历来很有名的一段文字："故（庄宗）方其盛也，举天下之豪杰，莫能与之争。及其衰也，数十伶人困之，而身死国灭，为天下笑。夫祸患常积于忽微，而智勇多困于所溺，岂独伶人也哉！"这篇文章，总结庄宗亡国亡身的历史教训，阐幽发微，说出一些发人深省的道理，历来为人所称道。

16. 瓦舍的出现和戏剧的发展

戏剧至宋代开始进入一个发展的新时期。这个新时期的主要标志，一是剧目繁多，南宋周密的《武林旧事》所列杂剧剧目就有二百八十种；二是体制完备，戏剧行当，即生、旦、净、丑等角色已经形成；三是艺伶辈出，《武林旧事》列有杂剧名艺人赵太等三十九人，影戏名艺人贾震等十八人，傀儡戏名艺人陈中喜等十人；四是观众激增，城市人口的集中和经济的发展，使宋代戏剧拥有众多演出队伍和大量观众。总之，戏曲到了宋代，各方面都发生了激变。

宋代戏剧之所以会出现崭新的面貌，是和宋代民间通俗文艺形式的大发展是分不开的。宋以前，诗文处于中国文学史中无可置疑的正宗地位；宋以后，这种正宗地位已由戏曲小说所代替了。宋代正处于从诗文向戏曲小说发展的转折时期。这个时期，无论歌唱乐舞、讲史评话还是百戏伎艺等，都有空前的发展。

各种民间通俗文艺形式和戏剧的发展，是与它们具有固定的演出场所有密切关系的。宋代以前，戏剧演出于皇家贵族府内或道观寺院之中。逢大节日，也可能搭起戏棚，"绵亘八里""鸣鼓聒天"（《隋书·音乐志》），但更多的是走江湖式的演出。一句话，剧场没有普遍设立，演出受到环境条件的限制。到了宋代，规模巨大的固定的剧场出现了，这就为戏剧的发展提供了物质和环境方面有利的条件。

宋代产生了大型游艺场"瓦舍"（或称"瓦市""瓦肆""瓦子"）。为什么叫"瓦舍"呢？南宋末吴自牧的《梦粱录》解释为"来时瓦合，去时瓦解"。许多人都袭用这一看法。其实，照我看瓦舍就是遍地瓦砾的简陋的演出场所。据生活于南北宋之交的孟元老的《东京梦华录》记载，当时汴京开封瓦舍很多，其中最大的有"大小勾栏（演出歌舞百戏的舞台）五十余座"，"可容数千人"。在瓦舍里，"不以风雨寒暑，诸棚看人，日日如是"。瓦舍里演出的伎艺很多，有说经书、说唱、杂剧、傀儡戏、杂技、踢球、讲史、小说、舞蹈、影戏、弄虫蚁、诸宫调、说笑话等项。《梦粱录》在"百戏伎艺"条云："百戏踢弄家……立金鸡竿、承应上竿抢金鸡，兼之

百戏。能打筋斗、踢拳、踏跷、上索、打交辊、脱索、索上担水、索上走、装神鬼、舞判官、砍刀蛮牌、过刀门、过圈子等。"其名目之繁多，真叫人眼花缭乱。这种局面是前代所不曾有的。中国戏曲之所以到今天还保留着许多精彩的武打场面与技巧绝活，是和这种百戏杂陈、姐妹艺术互相学习、交流渗透的历史情况分不开的。

　　南宋王朝迁都临安（今杭州）后，统治集团把统一中国的大业抛到脑后，偏安一隅，终日寻欢作乐。当时有一首著名的诗说："山外青山楼外楼，西湖歌舞几时休？暖风熏得游人醉，直把杭州作汴州。"就是讽刺统治者过着宴安淫乐、纸醉金迷的生活。据《梦粱录》记载，当时杭州的瓦舍，"城内外合计有十七处"，仅北瓦一处，就有戏棚十三座。北宋末年的一些名演员和艺人，纷纷来到临安，戏剧演出得到进一步的发展。

　　由于有了固定的演出地点，开始有了专业性剧团——当时叫作戏班。宋代赵彦卫《云麓漫钞》云："近日优人作杂班，似杂剧而简略。金虏官制有文班武班。若医卜倡优，谓之杂班。每宴集，伶人进曰：'杂班上'，故流传及此。"王棠《知新录》云："演戏而以班名，自宋'云韶班'起。"南宋周密的《武林旧事》还曾把当时三个著名戏班的组成情况开列出来，其中"杂剧三甲"（三个著名的戏班）之一的"刘景长一甲八人：'戏头'李泉现、'引戏'吴兴祐、'次净'茆山重、侯谅、周泰、'副末'王喜、'装旦'孙子贵"。由此可见初期戏班的组织情况，人员"少而精"，一种角色一般都只由一二演员担任。

　　瓦舍的出现，使民间文学艺术以前所未有的速度发展，戏剧因而有了固定的演出场所与专业的戏班，部分戏剧队伍得以从统治阶级的高门宅第走向大庭广众，戏剧于是有了新的面貌。到了元代，便形成我国戏剧史上蔚为大观的鼎盛局面。

　　瓦舍的出现不仅推动了戏剧的发展，而且对剧本的编写和演出也有大的影响。由于瓦舍的演出是"百戏杂陈"，观众流动性较大，他们时而聆听歌曲说书，时而聚观戏剧表演。为了让观众迅速掌握剧情梗概，于是出现了"自报家门"的形式——演出开始时由一个角色介绍剧情，借以安定观众的情绪，在情节转折的地方还常常不厌其烦地向观众重复叙述上面的剧情，以照顾流动的观众。这几乎连名剧也不例外。关汉卿的《窦娥冤》第四折就大段大段地重复交代前面的剧情。这并非剧作不够精练，而是演出的环境决定的。我儿时在广东家乡的游艺场里看海陆丰的白字戏演出，场上较重要角

色的腰带上都系着一块小木牌,牌的双面端端正正地写着剧中角色的名字,如"刘备""张飞"等,这显然也是使流动性较大的观众迅速了解人物、故事而采取的办法。

17. 影戏是电影的祖先吗?

影戏,或称皮影戏,是我国一种古老的民间戏剧艺术。它是用皮或纸雕成人形,借灯光在布幕上显影的一种戏剧形式。影戏传说产生于汉武帝的时候。《汉书·外戚传》上让说汉武帝的妃子李夫人死了,武帝常常思念她。有一个叫少翁的方士说能让武帝再见到李夫人。原来,方士在夜间设一帷帐,请武帝在远处观看。不久,帐中果然出现姗姗来迟的李夫人。这个传说并不可靠,就算真有方士作法的事,也不能与作为戏剧形式的影戏相提并论。

我国到宋代才有关于影戏演出的记载。灌圃耐得翁《都城纪胜》"瓦舍众伎"条曰:"凡影戏乃京师人初以素纸雕簇,后用彩色装皮为之。其话本与讲史书者颇同,大抵真假相半。公忠者雕以正貌,奸邪者与之丑形。盖亦寓褒贬于其间耳。"可知宋代影戏故事内容多以"讲史"为主,大致是"说三分"(三国故事)一类"真假相半"的东西。艺人手里摆弄着"影人",口里说着"话本",这种话本叫"影词"。北宋作家张耒在《明道杂志》中说到当时京师有个富家子弟喜欢观赏弄影戏,每逢弄至斩关羽的时候,他即泪流满面,请求艺人慢些下手。可知北宋时期已有三国影戏的演出。北宋高承在《事物纪原》卷九"博奕嬉戏部"第四十八"影戏"条载,宋仁宗时(1023—1056)"市人有能谈三国事者,或采其说加缘作影人。始为魏蜀吴三分战争之像"。从现存有关影戏的史料来看,三国故事是宋代影戏最主要的题材。

宋代影戏艺伶众多。据孟元老《东京梦华录》记载,北宋末著名的影戏艺人有董十五等人,南宋周密《武林旧事》则载有名艺人贾震等十八人。名伶辈出,应是演出频繁、伎艺臻美的标志。当时有一首诗说:"三尺生绡作戏台,全凭十指逗诙谐。有时明月灯窗下,一笑还从掌握来。"说明影戏演出已具较高的艺术水平和引人入胜的效果。

除"素纸雕簇""彩色装皮"的影戏外,宋代还间有用人来表演的"大影戏"。《武林旧事》卷二"元夕"条载:"……又有幽坊静巷,好事之家,多设琉璃泡灯……或戏于小楼,以人为'大影戏'。儿童喧呼,终夕不绝。"

元明清影戏的演出依然很普遍，元杂剧和南戏的剧本中就引录过一些"影词"。明代文言小说《剪灯新话》的作者瞿佑写过一首看弄楚汉之争的影戏的诗："南瓦新开影戏场，堂明灯烛照兴亡。看看弄到乌江渡，犹把英雄说霸王。"这位著名的小说家看来也被楚汉之争的影戏深深地吸引住了，胸中回荡着无限的感慨。

影戏中最著名的是河北滦县一带的"滦州影戏"。其他区域的，河南有"驴皮影"，湖北叫"皮影子戏"，福建叫"抽皮猴"，江浙叫"皮囝囝"，广东潮汕一带叫"纸影"。因为凡是影戏，不是皮做的，就是纸糊的，所以有"皮影""纸影"的不同称谓。

我国影戏是世界上最古老的影戏，曾不断地流传到国外。有的戏剧家认为现在世界各地的影戏，都是由我国直接或间接传去的。我国影戏很早就受到中外观众的欢迎，例如，德国大诗人歌德，据说就是中国影戏的爱好者。在1774年的一次展览会上，他特地把中国影戏介绍给德国观众。1781年8月28日，他举办中国影戏演出来庆祝生日。

影戏是电影的祖先吗？当然不是。影戏的产生距今已逾千年，电影的历史却还只有百年，它是伴随着先进的摄影技术的产生才出现的。但是，如果从这两者都利用光线投影的原理来看，说影戏是电影的祖先，似乎也未尝不可。

18.《三十六髻》的故事

北宋末年曾经演出过一个叫《三十六髻》的杂剧节目。演出开始时，伶人扮三四个婢女上场，她们所梳的发式都不同。第一个婢女把发髻梳在额头，自称是"蔡太师家里的"（指宰相蔡京），旁边的人问她为什么把髻梳在额头，她说："我们蔡太师每天都和皇上见面，这个叫作'朝天髻'。"第二个婢女把发髻偏在一边，自称是"郑太宰家里的"（指太宰郑居中），因为太宰回乡守孝，懒理政务，所以梳个"懒梳髻"。第三个人自称是"童大王家的"，她的发式更奇特，满头净是一个个的小发髻，旁人问她这发式叫什么，她说："这叫'三十六髻'，我们大王正在用兵，擅长的就是这个！"俗语说："三十六计，走为上策"，这个短剧就是利用"髻"谐"计"的音，讽刺上将军童贯在和敌人打仗时，只会逃跑。

像《三十六髻》这样的剧目，在宋代叫作杂剧。它直接继承唐代参军戏的传统，多演出诙谐笑谑的故事，容量小，大部分是只有一场的独幕剧。

宋代杂剧的演出，是当时百戏伎艺中最受群众欢迎和重视的一项节目。宋代《梦粱录》"妓乐"条云："散乐传学教坊十三部，唯以杂剧为正色。"当时杂剧演出之所以能在百戏伎艺中占据"正色"的重要地位，首先是和它紧密反映现实生活，敢于指摘时弊的剧目内容有关的。

宋代杂剧的剧目，据南宋周密《武林旧事》的记载，有二百八十种，可惜的是剧本都没有流传下来。但从零星的史料记载来看，宋代杂剧有比较强烈的现实内容。正如洪迈在《夷坚志》丁集里所说的：

> ……然亦能因戏语而箴讽时政，有合于古矇诵工谏之义，世目为杂剧者是也。

《三十六髻》就把尸居高位而专营鼠窜投降的童贯的丑恶面目及时予以揭露，表现了我国古代戏剧艺术的现实主义传统。

王国维在《优语录》中搜集了一些有关宋代杂剧的演出资料。如引刘攽《中山诗话》载，北宋大中祥符、天禧（皆宋真宗年号，1008—1021）

时，唯美主义、形式主义的诗风笼罩诗坛，许多所谓"诗人"公开剽窃晚唐李商隐的诗句。有一次内廷摆宴，一个优伶扮李商隐出场，他穿着一件破得不像样子的衣服，别人问他为什么穿得破破烂烂，他说："衣衫被学馆里的官员们你一块我一块地割去了。"这就把专门剽窃先贤诗句的衮衮诸公着实地讽刺了一顿。

宋徽宗崇宁二年（1103），北宋王朝内外交困，丧钟已经敲响了。这时，宰相蔡京提议铸大铜钱以填补国库匮乏，一个大铜钱当十个小铜钱用。有一次皇宫内搬演杂剧，一优伶扮卖豆浆的小贩上场，另一人拿着一个大铜钱来买豆浆。买者喝一碗后，要小贩找回九个小钱，小贩说刚开市无零钱找，请多喝几碗吧。买者于是一口气喝了五六碗，挺着鼓胀胀的肚子说："再也喝不下去了！一个大铜钱也不能找零，如果我们相爷把大铜钱改为面值一百个小钱的话，真不知如何是好！"这个短剧从一个侧面谴责蔡京滥铸大钱。连荒淫昏聩的宋徽宗看后也觉得不大对劲，发行大铜钱的想法只好取消了。

英雄岳飞的孙子岳珂是个历史学家，他在《桯史》中还记载了优伶演剧讽刺秦桧的故事。南宋初，皇帝把坐落在望仙桥的大宅第赐给奸相秦桧，并赏赐了无数的钱银布帛，开宴之日，伶人甲上场口沫横飞大赞秦桧之功德，伶人乙以荷叶交椅赐甲，甲拱手揖谢，所戴幞头忽坠地，乙指着甲头上二大巾环问曰："此何环？"甲答："二圣环。"乙用棍子击此二巾环含沙射影地说："你只会坐太师交椅，享受无数的钱银布帛，这二圣环还是置之脑后为好！"金兵掳去了徽、钦二帝，这里是讽刺秦桧把抗金大业置之脑后不管。秦桧看到这样明目张胆讥讽自己的戏剧，不禁勃然大怒，下令把这两个优伶抓去坐牢。

像以上所举的宋代杂剧中批判统治阶级的一些演出资料，王国维的《优语录》中还有不少。尽管宋杂剧没有剧本留下来，但这些偶尔闪烁着斗争火花的逸闻轶事总算没有完全湮没，这是戏剧史上多少值得高兴的事。

19. 政治斗争与唐宋戏剧

戏剧的发展，越来越受到人们的重视，到了唐宋时期，开始成为政治斗争的一种手段。

据史料记载，中唐德宗建中四年（783），大臣李希烈曾大宴朋党，召颜真卿"观倡优，斥讟（dú，谤也）朝政"（《旧唐书》卷一二八《颜真卿传》）。德宗贞元元年（785），"徐庭光为优胡戏，辱李元谅之祖"（《旧唐书》卷一四四《李元谅传》）。五代晋高祖天福三年（938），即后蜀广政元年，"俳优以王衍（后蜀主）为戏"（宋张唐英《蜀梼杌》下）。晋出帝开运元年（944），"南唐伶人李家明，演《自家何用多拜》讽元宗"（宋马令《南唐书》卷二五）……以上演出的具体内容虽不清楚，但把戏剧作为政治斗争的手段在唐五代已不乏见。

宋代，戏剧在政治斗争中更被广泛运用。这里我们以王安石变法为例来说明这个问题。

王安石变法是为了挽救北宋"积贫积弱"的危机而进行的一次大胆的革新行动，在政治、经济和思想领域激起了巨大的反响。王安石倡导的"天变不足畏，祖宗不足法，人言不足恤（顾虑）"的"三不足"精神，确是很了不起的。但在神宗皇帝周围，反对变法却大有人在。

有一次在皇宫内演出杂剧节目，一个伶人骑着一只毛驴一直往殿上走去，神宗左右的人看了赶快喝住他，伶人于是含沙射影地说："驴子不能上去吗？我以为凡是有脚的都可以上去哩！"原来当时王安石提倡"拔举疏远"，选拔一些原先和自己不熟悉但有才学的人上去做官，这使贵戚大臣很恼火，于是利用宫廷杂剧演出的机会，用驴子上殿讽刺抨击王安石的用人路线，说王安石把随便什么人都拉扯上来。

有一次，又是在神宗皇帝跟前演剧，一个自称姓赵的小商贩（显然是影射姓赵的神宗皇帝），用瓦罐盛着砂糖摆摊做买卖，刚好遇到一个老朋友，两人便热烈地攀谈起来，可是不小心却把瓦罐碰倒，砂糖撒了满地。小贩于是叹息着说："甜菜，你不是很聪明很会奉承吗？怎么会有这个下场呀！"原来当时把姓王的叫作"甜菜"，这里是影射王安石只会奉承神宗，

最终是要落个罐破糖流、人仰马翻的结局的。作为封建政治家的王安石，他依靠的只有神宗皇帝，他的一切变法措施都是通过神宗的命令来实行的，只要神宗的主意一改变，变法就会付诸东流。反对王安石变法的人在这一点上倒是很有见地的，他们利用戏剧演出在神宗面前打击王安石，目的就在于改变神宗对王安石的看法。

反对变法者之所以能够利用宫廷的戏剧演出来打击王安石，是因为他们在朝中还有很大的势力，他们勾结当时最受神宗宠幸的教坊使（皇家剧团团长）、名演员丁仙现，利用丁仙现控制剧团，使内廷的戏剧演出能够为反对派的政治主张摇唇鼓舌。

今天留下来的宋人各种笔记中，有几条记载了宋代杂剧诋毁王安石本人或王安石变法的演出资料，而肯定王安石变法的资料却一条也没有，这和元明清三代描写王安石的戏曲小说的情况几乎是一样的（只有明中叶的拟话本《王安石三难苏学士》有些例外）。

20. "杂剧"的来龙去脉

翻开中国戏剧史,"杂剧"的名称几乎随处可见,唐、宋、元、明、清诸朝皆有"杂剧"。为什么叫"杂剧"呢?大概因为中国的戏剧是"百戏杂陈",综合性强,从内容到形式都是五花八门、纷繁杂沓的缘故。可不是吗?从内容上说,它几乎敷演了从盘古开天辟地以后的整部中国历史;从类型上说,它有正剧、悲剧、喜剧、讽刺喜剧、闹剧等;从表现方法上说,有唱功戏、做功戏、武打戏。总之是唱做念打俱全,插科打诨精妙。我国戏曲还融合了许多姐妹艺术的长处,熔歌唱、舞蹈、雕塑、武术、杂技等各项艺术于一炉,陶冶锻铸,日臻其妙。

"杂剧"一词,最早见于晚唐李德裕文集。《李文饶文集》卷十二载有李德裕写的《论故循州司马杜元颖追赠》一文,其中云:"……蛮共掠九千人。成都郭下,成都、华阳两县,只有八十人。其中一人是子女锦锦,杂剧丈夫两人、医眼太秦僧一人,余并是寻常百姓,并非工巧。"根据新旧《唐书·杜元颖传》,南诏于唐文宗太和三年(829)攻占成都,李德裕说,此次在成都两县共劫掠八十人,其中有名的工巧艺人四个:歌伎锦锦、杂剧丈夫两人、眼医一人。"杂剧丈夫",指的是杂剧男演员。据此可知,我国唐代后期四川成都地区已有杂剧演出。但这种杂剧演出究竟是什么样子就不清楚了。

两宋时期杂剧已普遍流行。宋朝开国皇帝赵匡胤就曾在宫中观赏杂剧演出(曾慥《类说》卷十五"御宴值雨"条),北宋著名文学家欧阳修写给梅尧臣的信说:"正如杂剧人上名下韵不来,须勾副末接续。"(胡仔《苕溪渔隐丛话》前集卷三十)用杂剧人物的插科打诨来做比方,说明当时杂剧演出已很普遍。现存宋人记叙南北宋风俗人情和伎艺演出情况的笔记,如《东京梦华录》《都城纪胜》《繁胜录》《梦粱录》《武林旧事》等,就记载了宋代杂剧从剧目名称到演出规模、角色名伶、掌故轶闻诸方面的情形,给我们提供了许多宝贵的史料。

元代是杂剧的鼎盛时代,名家辈出、佳作如云,"元曲"因而在"唐诗""宋词"之后而名噪一时。但元杂剧是一种有严格的结构和演唱规则的

戏剧，与作为短剧的宋杂剧不同。金元时期还有一种"院本"，即"行院"（一种与官方教坊相对的民间演出组织）演出的本子，它是由宋杂剧直接发展而来的，通常是演出滑稽故事的短剧。

明清杂剧也是短剧，那是相对于几十出的明清传奇而言的。它不像元杂剧由一个角色主唱到底，而是司唱角色不固定，较灵活。折数则一至八折不等，不像元杂剧那样采取四折一楔子的结构形式。明初杂剧已开南曲演唱的先河，贾仲名的杂剧就用过"南北合套"的唱法，周宪王朱有燉的杂剧则采用南北曲分唱的办法，所有这些，都使明代杂剧逐渐"南曲化"，和元代的"北曲杂剧"有很大的区别。

明代杂剧以王九思的《杜甫游春》、康海的《中山狼》、徐文长的《四声猿》、徐复祚的《一文钱》等最为有名。《杜甫游春》只有一折，是一个"借他人之酒杯，浇自己之块垒"的杂剧，剧中杜甫的形象并非唐代大诗人的再现，而是作者的化身。剧作借"杜甫"之口，指斥明中期政治之黑暗，指桑骂槐，痛下针砭，确有独到之处。《中山狼》敷演了一个著名的民间故事。《四声猿》包括四个短剧，各为一出、二出、二出、五出。《一文钱》是一个绝妙的讽刺喜剧。这些杂剧虽然都有一定的成就，但也包含一些严重缺陷，如《一文钱》虽然深刻揭露剥削者贪婪本性，但也宣扬轮回报应。总之，作为宋代杂剧、金元院本和元杂剧余绪的明杂剧，已在走下坡路，它无力与传奇抗衡，再也产生不出第一流的作家作品了。

清代杂剧总的成就不如明代，除尤侗、杨潮观、吴伟业外几乎无甚值得称道的作家作品。由于案头化的倾向愈来愈严重，像尤侗、杨潮观这样优秀的作家都把杂剧当"文章"来写，不考虑到是否适合舞台演出，"杂剧"于是变成文人手中摩挲的玩意，案头上的小摆设。随着艺术本源的枯竭，"杂剧"也就寿终正寝了。

21. 我国戏剧角色行当的形成

行当是角色的总称。把演员归为若干角色行当，这是我国戏曲一个突出的特点。过去有所谓四大行当之说，即生、旦、净、丑，就是把演员归并为四种类型。这种分类法，把身份地位各不相同，性格气质千差万别的人物纳入几个大框框，当然有不够科学的地方。不过，这种在特定历史阶段形成的角色行当分类法，也有它合理的地方，也起过一定的作用。在每一大类里面，它还强调根据不同社会地位与性格特点来划分人物类型，塑造人物形象。这种行当分类法便于演员表现人物，便于观众辨认人物，也便于培训新的演员。

我国戏剧的角色行当是在长期的戏剧表演实践中形成的。唐代的参军戏，已经有两个固定角色——参军和苍鹘，这是后来净角和丑角的前身。角色行当的真正形成，是宋代的事情。宋代吴自牧《梦粱录》卷二十"妓乐"云："杂剧中末泥为长，每一场四人或五人。先做寻常熟事一段，名曰'艳段'。次做正杂剧，通名两段。末泥色主张，引戏色分付，副净色发乔，副末色打诨。或添一人，名曰'装孤'。……又有杂扮……即杂剧之后散段也。"就是说宋代杂剧的演出，通常分为艳段、正杂剧、杂扮三段，演员分成五种角色：末泥、引戏、副净、副末、装孤。

"艳段"是在正式节目之前先上演一个小节目，借以招徕观众，安定观众情绪。为什么叫"艳段"呢？陶宗仪《辍耕录》说是"取其如火焰易明而易灭也"。这有点令人费解。《乐府诗集》云："大曲又有艳……艳在曲之前。""艳"即大曲之序曲。"艳段"即正杂剧之前的一个序幕插曲。在正杂剧表演之后，又有"杂扮"，这是散出的滑稽剧或说笑话之类。宋代耐得翁《都城纪胜》说："杂扮或名杂旺，又名纽元子，又名技和，乃杂剧之散段。在京师时，村人罕得入城，遂撰此端，多是借装为山东河北村人以资笑。今之打和鼓、捻梢子、散要皆是也。"

宋杂剧已有五种角色，其中末泥是导演兼主演，引戏是"装旦"，即扮演旦角，副净做出滑稽可笑的样子，由副末来逗哏取笑，装孤是扮演官员的角色。这五种角色除"装孤"外，其他四种即后世所谓的生、旦、净、丑

四大行当。

　　为什么称男主角为"生"（或"末"），称女主角为"旦"，称专门插科打诨的为"净"和"丑"呢？这看起来似是简单的问题，但过去却众说纷纭，莫衷一是。所谓"末泥"，有人认为是指参军戏的苍鹘，因苍鹘的样子痴呆可笑，又称木大，木大之音转即为"末"，"泥"又是"儿"的音转；又有人据《周书·武顺》的"元首为末"，认为"末泥"是戏班班主兼导演。至于"装旦"，是由男演员扮演妇女，即前代的"弄假妇人"。为什么叫"旦"呢？说法也十分纷繁。有人认为"旦"即"姐"之简写，而"姐"字乃是"姐"字传写之误；有人解"旦"为"狙"，说是"猿之雌也"（《丹邱论曲》）。在许多种说法中，还有一种奇特而颇有影响的解释，那是明代胡应麟提出来的，他认为应该从相反的意义上来理解："故曲欲熟而命以生也，妇宜夜而命以旦也，开场始事而命以末也，涂污不洁而命以净也。"（《少室山房笔丛》卷四十）研究古代戏剧的著名学者王国维也认为此说"似最可通"（王著《古剧脚色考》）。其实，这种视妇女为玩物的看法，完全是封建士大夫庸俗世界观的流露。"曲欲熟而命以生"，难道其他角色可以不熟台词曲文吗？这完全是违反常识的见解。比较合乎常理的看法，我以为是明代祝允明《猥谈》中提出的，他认为脚色的称谓是当时的市语。因为唐宋以来，"生"一直是男子的称呼，如称姓张的为"张生"，姓李的为"李生"；"旦"是宋元时对妇女的称呼，这在《梦粱录》等书中就可见到；至于"净"，可能是"参军"二字的快读；"丑"行的命名，元代才见，它当然不能从相反的意义上去寻求解释，只要看看丑角那副尊容，就知道对这一行的命名是很准确的。

　　宋杂剧形成了我国戏曲的行当表演体系，它所划分的行当类型一直保持到今天，这是我国戏曲中极富民族特色的部分。当然，它也不是凝固不变的，而是随着演出实践的发展而不断丰富发展的。

22. 什么叫诸宫调？

宋金时期的诸宫调说唱可以说是元杂剧产生的基础之一。近代的不少地方戏曲也是从讲唱文学发展而来的，因此可以说，讲唱文学和戏曲有较深的血缘关系。在宋金的各类说唱中，以诸宫调最值得注意。

诸宫调是宋元时期很流行的一种有说有唱、以唱为主的讲唱文学。所谓"宫调"，是由隋唐时用于饮宴的乐部——燕乐定下来的我国古代音乐调名的总称，类似现代乐曲有所谓 A 调、C 调之说。因为诸宫调是把一个宫调中的许多曲子联成一套，再把若干套数连在一起来叙述故事，所以在音乐上富于变化，利于说唱长短不同的故事。诸宫调和元杂剧一样都是用北曲演唱，属于共同的音乐系统。

隋唐燕乐有二十八个宫调，到宋金说唱诸宫调时只用了其中十六个宫调。据宋代王灼《碧鸡漫志》等书记载，诸宫调的唱法是北宋民间艺人孔三传创造的。孔三传的说唱诸宫调"古传"，一时为世人所倾倒，"士大夫皆能诵之"。至于它的讲唱情况，元末的《水浒全传》第五十一回曾描写女艺人白秀英的一次表演：

> 现在勾栏里说唱诸般品调（诸宫调之别称）……赚得那人山人海价看。……锣声响处，那白秀英早上戏台，参拜四方，拈起锣棒，如撒豆般点动，拍下一声界方，念了四句七言诗，便说道："今日秀英招牌上明写着这场话本，是一段风流蕴藉的格范，唤做《豫章城双渐赶苏卿》。"说了，开话又唱，唱了又说，合棚价众人喝采不绝。……但见：……腔依古调，音出天然，高低紧慢按宫商，轻重疾徐依格范。笛吹紫竹篇篇锦，板拍红牙字字新。

这段文字可当史料来读，它把诸宫调的表演特点、说唱程序、手势动作、伴奏器乐、音响效果、观众反应，都交代得十分清楚。除此以外，元代石君宝的杂剧《诸宫调风月紫云亭》也写到诸宫调说唱的具体情况。总之，它是由说唱者自击锣和拍板打拍，旁边有琵琶或筝之类的弦乐伴奏，因此，

明清人又称诸宫调为"挡弹词"。

在元代曲分南北，诸宫调也有南北之分。如宋元南戏《张协状元》开场时说唱的诸宫调，就是南诸宫调，它是用南曲演唱的。在元杂剧鼎盛之后，诸宫调说唱则日益消减，到元末已是"罕有人能解之者"（《辍耕录》卷二十七）。

宋、金、元的诸宫调作品留下来的极少。宋代的诸宫调说唱只知道有一部叫《双渐苏卿诸宫调》（已佚），它是民间艺人张五牛创作的。张五牛和孔三传一样，生平事迹不详，只知道他也是勾栏中的伎艺人。金代则有董解元的《西厢记诸宫调》和无名氏的《刘智远诸宫调》（残本），元代有王伯成的《天宝遗事诸宫调》（残本）。在这些作品中，以《西厢记诸宫调》保存得最为完整，思想艺术价值也最高。

董解元究竟叫什么名字，现在也不大清楚，"解元"是金元时期对读书人的尊称，不是明清考科举时中了乡试第一名的那种"解元"。《西厢记诸宫调》是根据唐代元稹的《莺莺传》改编的，董解元改变了原作"始乱终弃""女人祸水"的庸俗主题思想，把崔张爱情提到反封建礼教的高度。他用十四种宫调的一百九十三套曲子来铺写故事。作品情节曲折、形象鲜明、语言生动。例如原作"有僧舍曰普救寺"一句七个字，董解元却把它铺写成一段几百字的生动说唱，把佛寺写得既金碧辉煌又曲折幽深，为崔张爱情提供一个别致的环境。作品通过"陌生人"张生由远而近、边看边评来介绍普救寺。当张生正在佛殿观赏的时候，恰与莺莺邂逅相遇，自此生出许多波折。这样描写景物，就不是孤立静止、游离于作品之外，而是和人物情节紧紧相连，丝丝入扣。像《佛殿奇逢》这样的段子，故事性强，跌宕有致，唱词富于动作感，为戏剧表演提供了很好的条件。王实甫的《西厢记》后来成为舞台上经常上演的剧目，董解元的艺术创造无疑起了奠基作用，过去有些封建文人扬王抑董，看不起董解元的《西厢记诸宫调》这部优秀的民间说唱作品，那是毫无道理的。

23. 南戏

南宋末周密《癸辛杂识》记载了当时一个轰动一时的事件：温州地区有个恶霸和尚叫祖杰，杀人越货，"无义之财极丰"，且强奸妇女，手段极其残忍，曾"刳（kū，破开）妇人之孕以观男女"，引起民愤极大，可是官府受贿，竭力包庇他。这时，"旁观不平，惟恐其漏网也，乃撰为戏文以广其事。后众言难掩，遂毙之于狱。越五日而赦至"。

祖杰作恶的事被搬上舞台，在社会舆论压力下，官府不得不把他"毙之于狱"，虽然过五天后大赦令下来，也救不了这个恶霸的命。这里说的演出"戏文"，就是南戏。

南戏是宋代除杂剧之外另一个大剧种，它是南曲戏文的简称。因为产生于浙江温州一带，所以又叫"温州杂剧"或"永嘉杂剧"。南戏对后代戏剧影响很大，在戏剧史上占有重要地位。

南戏大约产生于北宋末年。明代祝允明的《猥谈》说："南戏出于宣和（北宋徽宗年号）之后，南渡之际，谓之温州杂剧。予见旧牒，其时有赵闳夫榜禁，颇述名目，如《赵贞女蔡二郎》等，亦不甚多。"北宋宣和（1119—1125）正是各种民间伎艺繁兴的时期，南戏也正好在此时产生。

说到南戏，明代中叶的徐渭写有《南词叙录》，这是第一部研究评述南戏的著作。徐渭说：

> 南戏始于宋光宗朝，永嘉人所作《赵贞女》《王魁》二种实首之。……或云宣和间已滥觞，其盛行则自南渡，号曰"永嘉杂剧"，又曰"鹘伶声嗽"（意为伶俐动听的声调）。其曲，则宋人词而益以里巷歌谣，不叶宫调，故士大夫罕有留意者。

徐渭也认为南戏产生于徽宗时期，盛行于南渡之后。初期南戏，是一种典型的土生土长的民间戏剧。它在形式上最大的特点是不叶宫调，即高则诚《琵琶记》开卷所说的"也不寻宫数调"，它是在宋词和温州地区市井俚俗小曲的基础上发展起来的，无严格的格律，可以一人唱，也可以对唱或轮

唱，不像后来的元杂剧只由一人司唱到底，宫调音律有较严格的限制。在结构方面，南戏也不像杂剧那样采取"四折一楔子"的格式，而是可长可短，短则几出，长则十几出至几十出。由于南戏在体制上这种自由灵活的特点和演唱较受欢迎的民间俗曲，所以生命力较强，就是在元杂剧勃兴后，南戏依然是南方的戏剧"劲旅"，它直接影响到后来明清传奇的创作与演出。《青楼集》记载的女演员，除了专工杂剧外，也有南戏的名演员，如其中说到"龙楼景、丹墀秀，皆金门高之女也。俱有姿色，专工南戏"。可见在元杂剧风靡天下的时候，依然有精彩的南戏在演出。

除形式上的特点外，早期南戏的内容也很值得注意。早期南戏继承了宋杂剧面向现实，敢于抨击弊政的传统，演出了一些战斗性较强的剧目，如上面说的将祖杰的恶行"撰为戏文以广其事"，就是及时反映现实，用戏剧武器制造舆论压力的例子。最早的南戏剧目有《赵贞女》（全佚）、《王魁》（尚有残文）两种。这两个戏都以状元负心为题材，对负心状元表示极大的愤慨。像《王魁》一剧，写桂英供给王魁求学，后又资助他去考科举。王魁考中状元，授徐州佥判，却变心不认桂英。桂英于是自刎，死后化厉鬼把王捉去。由于该剧目具有强烈的批判精神，演出后很快就被统治者禁演了。

南戏在形式上的俚俗和内容上多反映民间呼声，因而极受群众欢迎，可是，"士大夫罕有留意者"，岂止如此，有些人还深恶痛绝之，朱熹于绍熙元年（1190）在福建漳州做地方官时，就曾明令禁演戏文。后来有人说南戏是"亡国之音"（元周德清《中原音韵》），甚至胡扯什么"识者曰：'若见永嘉人作相，宋当亡。'及宋将亡，乃永嘉陈宜中作相"（明叶子奇《草木子》）。把亡国的责任记到永嘉人的账上，可见封建士大夫中有些人对发源于永嘉的南戏成见之深。

24. 今存最古老的剧本：《张协状元》

我国的戏剧约产生于公元 1 世纪，但直到 12 世纪才有剧本留下来，这不能不说是封建文人的偏见造成的。封建统治者一向认为只有诗文才是文艺的"正宗"，戏曲是倡优戏子所为，不能登大雅之堂，因此，各种官修正史的《艺文志》都不屑记述它，这就是早期剧本散佚殆尽的根本原因。

我国现存最早的剧本，是南宋末的南戏《张协状元》。它写状元负心的故事，梗概是这样的：四川人张协于上京赴考途中，在五鸡山被强盗抢走盘缠并打伤，经居住破庙的贫女救助，遂与这个父母早亡的贫女结婚。婚后，贫女剪发资助张协上京应试。张协考中状元后，却不认千里跋涉前来寻夫的贫女，嫌她"貌陋身卑，家贫世薄"，叫家人将贫女赶出去。贫女后来在五鸡山采茶时见到这个即将赴任的家伙，义正辞严予以斥责，张协恼羞成怒，拔剑砍伤贫女。贫女昏倒后被大官王德用所救，遂被收为义女，并招张协为婿。洞房之夜，两人虽有一番纠葛，但最终还是团圆结局。

这个故事在当时是有一定意义的。我国封建社会中后期，有一些原来出身低微的人，通过科举爬上统治阶级的高层。地位的突然改变，使这些人的心肠也变得冷酷无情。他们对自己原来的妻室，或忘恩负义，或恩将仇报，于是酿成一些悲剧事件。《张协状元》要鞭挞的就是人面兽心的张协以怨报德的狗彘行为。

在早期剧本中，《赵贞女》《王魁》《张协状元》等都是描写状元负心的。前两个剧本里的状元，一个被雷劈死，一个叫鬼捉去，都没有好下场，这当然不符合统治者的胃口，这两个戏于是被禁演。可是《张协状元》的剧本却能够留下来，还被收进明代官方编纂的《永乐大典》里，这是因为剧本最终用妥协的态度调和人物之间的矛盾，这是统治者感到满意的，却是我们今天深感不满的地方。

《张协状元》保留了早期南戏剧本具有的浓烈的民间气息，一开场由一末脚出来歌唱一阕【满庭芳】，谓：

> 状元《张协传》，前回曾演，汝辈搬成。这番书会，要夺魁名。占

断东瓯（温州）盛事，诸宫调唱出来因。厮锣响，贤门（们）雅静，仔细说教听。

由此看来此剧乃民间书会艺人之创作。"自报家门"之后，首先演唱诸宫调，从张协赴考说唱到他被强盗打伤，才开始戏剧演出。可见诸宫调和戏剧的渊源关系。诸宫调说唱是用这一段来结束的：

那时张协性命如何？慈鸦共喜鹊同枝，吉凶事全然未保。似恁说唱诸宫调，何如把此话敷演？后行脚色，力齐鼓儿！饶（让）个撺掇（搬弄）末泥色，饶个踏场（登场）！

这段结束语，很有点"欲知后事如何？且听下回分解"的味道，语气和当时的讲史话本极接近。

《张协状元》曲子俚俗，如《赵皮鞋》《吴小四》，实际上是当时的民谣。曲文自然朴素，如贫女寻夫被逐后唱："是我夫不相认，见着我忙闭了门。我当初闭门不留伊，你及第应是无分。千余里到此来，望你厮存问，目下要归没盘缠，我今宵更无投奔。……"完全是口语化的曲子，不矫揉造作，没有后来某些士大夫剧本中文绉绉的典重死板那一套。

《张协状元》还明显可见宋杂剧的影响，专门有一些插科打诨的段子。如张协与贫女在破庙结婚时，没有桌子摆设，呆小二便用两手两脚撑地，仰面用腹部做桌子。这时新郎新娘开怀对饮，呆小二却叫起来："做桌底腰屈又头低，有酒把一盏与桌子吃！"贫女问："小二在何处说话？"呆小二说："在桌子下！"这种穿插既让观众看到精彩的技巧表演，又使场上气氛很轻松。整个剧本看来粗糙些，但朴素无华，这正是初期民间戏曲剧本的特色。

25. 从《赵贞女》到《琵琶记》

《赵贞女》的禁演和《琵琶记》的出现是我国戏剧史上的大事。

《赵贞女》是南宋的民间南戏，它写蔡二郎上京考中科举，做了大官，却把自己的父母撇在家乡不管，父母因饥荒饿死；蔡又休弃妻子赵五娘，还放马将五娘踩死。为了惩罚这个"弃亲背妇"的人，蔡最后被雷劈死。这个"蔡二郎"究竟指谁？历来说法不一。有人说是指王安石的女婿蔡卞，但这只是一种推测。"蔡二郎"最后被附会到汉代蔡中郎蔡邕（伯喈）身上。蔡邕是东汉一个著名文人，又是大孝子，在戏文里却成为"弃亲背妇"的坏人，难怪南宋大诗人陆游在《小舟游近村舍舟步归》诗中云："斜阳古柳赵家庄，负鼓盲翁正作场。死后是非谁管得，满村听说蔡中郎。"这首诗对蔡邕死后被厚诬的遭遇发出深深的感慨。应该说，民间说唱和戏文里的蔡伯喈，已经离开历史人物的原型，被创造成具有普遍意义的艺术形象了。

关于《赵贞女》，明中叶的徐渭在《南词叙录》中说它是"宋元旧篇"，"戏文之首"，估计是宋代南戏一个早期的剧目。金代院本（勾栏行院的演出本）也有《蔡伯喈》的剧目（《辍耕录》），元杂剧如乔吉的《金钱记》、武汉臣的《老生儿》、岳伯川的《铁拐李》等都提到"守三贞赵贞女罗裙包土筑坟台"的故事，可见这个剧目在宋、金、元时期是非常流行而又为群众所熟悉的。

《赵贞女》是一出悲剧，"马踹赵五娘"是悲剧的主要内容。最后是"雷轰蔡伯喈"，天上的雷鸣霹雳表达了百姓的愿望，沿着科举这条"上天梯"爬上去而黑了心肝的人终于得到应得的下场！因为这个戏有力地鞭挞了封建统治者，因此遭到了禁演。

禁戏，这是用"硬"的办法来剿灭一个剧目，有人却用"软"的办法来阉割它。高明的《琵琶记》就是这样的作品。

高明，字则诚，元末明初浙江瑞安人，是理学家黄溍的学生，一个正统的封建知识分子。他中过进士，做过浙江行省"丞相掾"，参加过镇压元末农民大起义，后因与主帅意见不合，跑到宁波城东隐居起来专心写作《琵琶记》。

《赵贞女》批判的是"弃亲背妇"的蔡伯喈，《琵琶记》却用"三不从"的关目来开脱其罪责。这是一个至关重要的改动。所谓"三不从"，首先是指蔡"辞试不从"，父母硬要他去考科举，他当然无法在家照料双亲；其次是"辞官不从"，父母饿死也就不能归罪他；最后是"辞婚不从"，牛丞相硬迫他入赘相府，他不但没有休弃赵五娘，反而在牛府终日因思念五娘而愁眉不展。这样，蔡伯喈就从"弃亲背妇"的反面人物变成了备受赞扬的正面人物。

高明就是这样用极其高明的"偷梁换柱"的手法，保留了《赵贞女》的基本情节（如伯喈中试、做官、入赘以及蔡公蔡婆饿死、五娘寻夫等），偷换了重大的关目，使之变成一出"教忠教孝"的戏。

高明为什么要把《赵贞女》改编成一个具有"教忠教孝"倾向的《琵琶记》呢？有人认为那是要替蔡伯喈翻案。明代黄溥言在《闲中今古录》中说：

> 因刘后村（按：实为陆游之误）有"死后是非谁管得，满村听唱蔡中郎"之句，因编《琵琶记》，用雪伯喈之耻。

但是，难道仅是为了"雪伯喈之耻"而写作《琵琶记》吗？绝不是的，高明并不隐瞒自己的写作意图，《琵琶记》卷首【水调歌头】一曲云：

> 秋灯明翠幕，夜案览芸编（书籍）。今来古往，其间故事几多般。少甚佳人才子，也有神仙幽怪，琐碎不堪观。正是：不关风化体，纵好也徒然。　论传奇，乐人易，动人难。知音君子，这般另做眼儿看。休论插科打诨，也不寻宫数调，只看子孝与妻贤。骅骝（良种马）方独步，万马敢争先？

所谓"不关风化体，纵好也徒然"，指的是写作传奇剧本要有利于封建道德教化，否则是徒然无益的。作者总结他剧作的"题目"是"极富极贵牛丞相，施仁施义张广才，有贞有烈赵贞女，全忠全孝蔡伯喈"。剧本基本上实践了作者的创作意图，忠孝节义的封建道德规范，成了剧作最主要的思想倾向。

《琵琶记》完成后，由于作者是一位诗人，文笔极好，特别是由于作品有利于封建教化，因而博得许多人的喝彩，这其中嗓门最大、调子最高的是

明代开国皇帝朱元璋。朱说:"五经四书,布帛菽粟也,家家皆有;高明《琵琶记》如山珍海错,富贵家不可无。"把《琵琶记》看成是封建统治阶级不可缺少的精神食粮,由此可见它在巩固封建秩序中的作用。

改编,这是戏剧创作中常见的现象,戏剧史上的名作有不少也是改编而成的。像《西厢记》就把思想意识不好的《会真记》改成一部伟大的戏剧作品,而高明的《琵琶记》却是把一部绝好的民间戏曲改成"教忠教孝"的作品,其中堂奥,是很值得玩味的。

26.《琵琶记》的评价问题

1956年6月,中国戏剧家协会在北京召开专门会议讨论《琵琶记》,著名的戏剧家、演员、教授和文艺工作者济济一堂,各抒己见,对这个距今六百年的名剧进行了广泛的学术争鸣。会上,肯定《琵琶记》的意见占多数,相比之下,"反对派"势力单薄了些。这次争鸣是很有意义的,因为《琵琶记》是一个影响巨大而又十分复杂的剧目,对它的评价,不仅涉及怎样运用正确的文艺批评标准来对待古典作品的问题,而且涉及这一类作品在戏剧史上的地位、作用和影响以及该如何评价等一系列重要问题。

高明写作《琵琶记》的意图是显而易见的,他要用剧本来维护"风化",表彰"子孝共妻贤"。

《琵琶记》的主题也是不难确定的,因为剧作的几个主要人物形象并不复杂。换句话说,《琵琶记》的主要人物几乎毫无例外地都是封建道德的楷模。

蔡伯喈是"全忠全孝"的典型。他孝敬父母,身居华堂而不忘糟糠之妻。他不是王魁、张协那样狼心狗肺、以怨报德的人。蔡伯喈主观上极忠孝而客观上并不忠孝,使人物充满矛盾。作品用"三不从"的关目为他开脱"弃亲背妇"的罪名,使他成为一个忠孝双全的正面人物。

赵五娘是恪守"三从四德""有贞有烈"的妇女形象,她忍气吞声,茹苦含辛,逆来顺受,对封建礼教没有怀疑,更不要说反抗了。

牛氏更是天上有世间无的模范人物,她处于戏剧冲突的旋涡之中,但内心感情的流水却毫无波纹,连一点小小的水花都溅不起来,开口"仁义",闭口"风化",完全是按照封建道德模式铸出来的概念化人物。

牛丞相也不是反面人物,作者怕人误会,特别写了"牛相教女"一场戏,表明牛氏之所以能够恪守妇道是和牛相的好家教分不开的。牛相之所以硬招伯喈为婿,是因为这门亲事是皇帝定下的,不能违忤;在他得知蔡伯喈尚有父母家眷时,马上派人去接⋯⋯

这样,剧作通过几个主要人物形象所要传达出来的主题思想就是确切无疑的了,它要借这些人物来宣扬忠孝节义的封建道德。明代曾有人编造故

事,说《琵琶记》是为了讽刺一个叫王四的人,这个王四入赘相府后休弃了发妻:"琵琶"二字,包含四个"王"字,即"王四"也。(田艺衡《留青日札》)其实,高则诚对蔡伯喈是一点讽刺的意思也没有的。清代焦循早就指出"王四"云云,不过是无稽之谈。(《剧说》卷二)

《琵琶记》在剧情安排和具体描写上有许多不合理的地方。蔡公蔡婆年过八十还有一个年轻的可以入赘相府的儿子(不要忘了过去有早婚的陋习);陈留与洛阳距离很近,蔡伯喈高中状元的消息在家乡却毫无所闻;蔡既然是孝子,在相府六七年之久却未有音书回家……这些都很难令人信服。他如赵五娘在"临妆感叹"出里说什么"宝瑟尘埋,锦被羞铺。寂寞琼窗,萧条朱户"。李卓吾批评这样的描写是"太富贵气,不像穷人家",那是很对的。像这样的例子,还有不少。

《琵琶记》产生后,特别是经朱元璋等大肆吹捧后,明代戏剧宣扬忠孝节义封建道德的作品空前激增。在这方面,《琵琶记》的影响是巨大的。过去把《琵琶记》作为"南戏之祖",其实,在《琵琶记》之前二百年,南戏就已产生,并且出现过很优秀的剧目。如果把《琵琶记》作为明清传奇宣扬封建教化作品之"祖",我以为却是很恰当的。

这样说来,《琵琶记》是否评价不高呢?不是的,《琵琶记》还有精华所在。高明说:"论传奇,乐人易,动人难。"《琵琶记》确有动人之处,这是指剧作有不少现实的描写。举例来说,剧作写蔡伯喈离家后,赵五娘与蔡公蔡婆一家在灾年饥馑的袭击下,辗转艰辛,二老终于饿死,就是元代现实的真实写照。元顺帝元统二年(1334),高明约三十岁,他的家乡浙江遭受水灾,灾民饥民达五十七万二千户;至元三年(1337)又有天灾,饥民达四十万;至正十九年(1359),京师饿死几达一百万人,在十一个城门外都掘有万人坑来掩埋死人。从《琵琶记》的描写看来,作者对此是深有印象的。《琵琶记》写到陈留的灾民"肚又饥,眼又昏,家私没半分,子哭儿啼不可闻","子忍饥,妻忍寒,痛哭声,恁哀怨"。特别是其通过赵五娘背着公婆吃糠等情节,展现了一幅元代现实悲惨的画图,塑造了赵五娘勤苦持家、坚韧不拔的品格,闪耀着现实主义的光辉,确实是非常扣人心弦的。

不过我以为,关于灾年和赵五娘背着公婆吃糠的情节,很可能是南戏《赵贞女》中原有的,因为如果不保留原剧中一些动人的情节关目的话,《琵琶记》就只能遭到《五伦全备记》或《香囊记》那样的命运,作为一部概念化的说教作品载入戏剧史册了。

27. "荆、刘、拜、杀"

元末明初的南戏，过去有所谓"四大本"，即《荆钗记》《刘知远白兔记》《拜月亭》《杀狗记》，简称"荆、刘、拜、杀"。这四个戏的思想艺术价值并不甚高，但在戏剧史上影响却很大。能否上演这几个戏，甚至成为明清时代戏班演出水平高低的一个标志。

《荆钗记》写王十朋以荆钗为聘，娶钱玉莲为妻。王十朋中状元后，拒绝万俟丞相的逼婚，被贬官潮阳。玉莲拒绝改嫁富豪孙汝权，为继母所迫，投江遇救，后与十朋夫妻团圆。这个戏和《琵琶记》一样，着力写一个并不负心的状元，显而易见是与宋元南戏《赵贞女》《王魁》对立的。当然，《荆钗记》在描写万俟丞相挟权势对十朋逼婚和继母对钱玉莲的逼嫁方面，还是很有意义的，它在宣扬封建道德时不像《琵琶记》那样显得咄咄逼人。

《白兔记》写五代刘知远从军后入赘岳帅府，其妻李三娘在家受尽兄嫂的虐待。十五年后，刘子咬脐郎猎兔见母，全家始得团圆。其中写李三娘受苦的几场戏非常成功，"日间挑水三百担，夜来挨磨到天明"，反映了旧时代下层妇女的悲惨生活。

《拜月亭》写尚书王镇一家在兵荒马乱中失散，女儿王瑞兰在客店与穷书生蒋世隆结为夫妇，王镇发现后，硬逼瑞兰离开蒋世隆。蒋之妹瑞莲失散后被王镇收为义女。蒋中状元，夫妻兄妹团圆结局。全剧在一定程度上揭露了门第观念对青年爱情的摧残。

《杀狗记》写孙华、孙荣兄弟因胡子传、柳龙卿挑拨失和，孙华之妻杨月真设计杀狗，假作人尸，胡、柳两人便到官府控告，只有孙荣庇护哥哥，孙华于是改变对弟弟的态度，两人终于和好起来。剧本是要说明"妻贤夫祸少"。

"荆、刘、拜、杀"有一个突出的共同点，就是反面人物栩栩如生，正面形象却有点苍白无力。像《荆钗记》中仗势欺人的万俟丞相、卑鄙无耻的孙汝权、搬弄是非的张媒婆，《白兔记》中残酷迫害亲妹子的李洪一夫妇，都写得很成功。《拜月亭》中的尚书王镇，硬迫女儿离开出身低微的丈夫，不顾他身染沉疴，"就死有谁来怜你！"这是一副多么凶狠寡情的面孔！

尔后，为了招新科状元为婿，王镇嘱咐媒婆尽量把自己女儿说得漂亮一些，充分揭示了人物卑劣的市侩心理。《杀狗记》写胡子传、柳龙卿幻想发财，幻想发财后如何骑在百姓头上作威作福的情形，丑态百出，令人作呕。这些反面人物刻画得成功，说明作者痛恨生活中丑恶的东西，世界观中有进步的一面。但"荆，刘、拜、杀"的正面形象却苍白无力，掺杂着不少封建说教的成分，这说明作者的社会理想是落后的。"只是憎恶，更没有对于将来的理想"（鲁迅《现今的新文学的概观》），作者们的思想，大概就是这种状况。

"荆、刘、拜、杀"中有些场次，经过多年舞台实践的考验，至今仍演出于舞台之上。像《荆钗记》的《投江》《祭江》《荐亡》，《白兔记》的《磨房产子》《磨房相会》，《拜月亭》的《招商谐偶》《皇华悲遇》《幽闺拜月》等，就是很著名的折子戏。拿《幽闺拜月》来说吧，这出戏写王瑞兰由于父亲的胁迫，丢下了在旅馆里染病的丈夫蒋世隆，整日价愁眉苦脸。她新认识的妹子瑞莲打趣她是"多应把姐夫来萦牵"，想不到瑞兰竟然板起脸来，要带她到父亲处，"说你小鬼头春心动也"。瑞莲只好求饶。就在瑞莲避开的时候，瑞兰独个儿对月祷告，"愿我抛闪下男儿疾较（病愈）些，得再睹同欢同悦"。正当瑞兰"一炷心香诉怨怀"的时候，在一旁偷听的瑞莲走出来牵扯姐姐的衣袂，"也到父亲行（那里）去说"。瑞兰只得反过来求饶。当瑞兰把心事告诉妹子时，想不到对方听到"蒋世隆"的名字，却呜呜地哭了起来，这使瑞兰反而怀疑瑞莲，"莫非是我男儿旧妻妾？"最后，当瑞莲说出蒋世隆就是他的亲兄长的时候，两人间"比先前又亲"了，蒋瑞莲高兴地唱："我须是你妹妹姑姑，你是我的嫂嫂又是姐姐。"两颗心就这样熨贴在一块了。这一场戏，虽然舞台上只有两个人，但剧情的发展随步换形，摇曳多姿，既出观众意想之外，又在人物情理之中。像《幽闺拜月》（或称《双拜月》）这样的场次，历来十分为人所称道。

28. 勾栏

勾栏，指古代戏剧演出的舞台或剧场。它原来的意思是栏杆，用花纹图案互相勾连起来的栏杆叫勾栏。宋元的戏曲，演出时四周用栏杆互相勾连拦隔，因而演出场地或舞台称为勾栏。

勾栏的名称，唐代已经有了。唐诗人李颀的诗说："云华满高阁，苔色上勾栏。"这里的勾栏，指的是楼阁的栏杆。王建的诗说："风帘水阁压芙蓉，四面勾栏在水中。"这里的勾栏，指的是水上台阁的栏杆。

到了宋代，勾栏的称谓大大流行起来，表演各种百戏技艺的戏棚或剧场都叫勾栏。《东京梦华录》记北宋都城汴京（今开封）的东角楼街巷有大小勾栏五十余座，其中最大的有六座，每座可容数千人。《繁胜录》记南宋杭州光是市北就有勾栏十三座，可以看出宋代戏曲杂耍演出的兴旺。但不少勾栏建筑简陋，元代陶宗仪的《辍耕录》卷二十四曾记有一处勾栏由于建筑简陋而观众踊跃，不幸倒塌下来压死四十多人。

元代勾栏的演出情况，散曲作家杜善夫写有著名的【耍孩儿】套曲《庄家不识勾栏》，可供我们参考。这个套曲写一个乡下人到城里勾栏看戏，少见多怪，用新奇的眼光向我们介绍了勾栏的情况：

【耍孩儿】……正打街头过，见吊个花绿绿纸榜（勾栏门口吊着招徕观众的海报），不似那答儿（那里）闹嚷嚷人多。

…………

【六煞】见一个人手撑着橡做的门，高声的叫"请、请！"道"迟来的满了无处停坐"。说道"前截儿院本《调风月》，背后么末（杂剧）敷演《刘耍和》"。高声叫："赶散易得，难得的妆哈！"（这一段写勾栏外面有人在招徕观众；妆哈，语意未明）

【五煞】要了二百钱，放过咱，入得门上个木坡，见层层迭迭团圝坐。抬头觑是个钟楼模样，往下觑却是人旋窝。见几个妇女向台儿上坐，又不是迎神赛会，不住的擂鼓筛锣。（这一段写步入勾栏看到、听到的情况）

【四煞】一个女孩儿转了几遭,不多时引出一伙。中间里一个殃人货(害人精),裹着枚皂头巾,顶门上插一管笔,满脸石灰,更着些黑道儿抹。知它是如何过,浑身上下则穿领花布直裰(duō,补丁衫)。(这一段写舞台上演员装扮、脸部化装和演出的情况)

【三煞】念了会诗共词,说了会赋与歌,无差错。唇天口地无高下,巧语花言记许多。临绝末,道了低头撮脚,爨(cuàn,弄)罢将么("么末")拨。(这一段写演员唱念与动作)

..............

有人认为这是一首丑化劳动人民的套曲,是否如此,这里姑且不去论它。把这套曲子当史料看,我们可以看到元代勾栏演出的约略情形。

这套曲子所写的勾栏,是一个固定的演出场所。它有橡做的入门,门前吊着个"花绿绿纸榜",大概是演出海报一类的东西。《蓝采和》杂剧第一折里就有"俺在这梁园棚勾栏里做场(演出),昨日里贴出花招儿去。"这个"花招儿",也就是"花绿绿纸榜",即今日的演出海报。庄家人花了二百钱才能进去观看,有点类似今天的购票入座。进门后,步上一个木坡,可以看到舞台是一座高出地面的戏棚,观众就密密层层围坐在地下。这个舞台,像个钟楼的模样,几个女演员坐在台面的乐床上。当时戏班演出,女演员全部坐在台面上以显其阵容。如《蓝采和》杂剧第一折所说:"我方才开了勾栏门,有一个先生坐在乐床上,我便道:'先生,你去神楼上,或是腰棚上那里坐,这里是妇女每(们)做排场的坐处。'"……杜善夫这套曲,从勾栏外的"花绿绿纸榜"一直写到进门情形以及舞台上的场面伴奏和演员的表演化装,用文字为我们提供了元代勾栏的第一手资料。

元代,"勾栏"一词除指剧场外,有时也指妓院,因为不少女演员因生活所迫兼做妓女。《青楼集》载元末大都(今北京)较有名的妓女一百十七人,其中身兼杂剧或南戏演员的约占半数。如集中记一个名叫李芝秀的歌妓云:"李芝秀,赋性聪慧,记杂剧三百余段。当时旦色,号为广记者(记性好的人),皆不及也。金玉府张总管,置于侧室。张没后,复为娼。"一个优秀的女演员被官僚凌辱霸占,官僚死后只好又去当娼,旧时代像李芝秀这样赋性聪慧而命运悲惨的女演员,该有多少呀!

29. 书会与才人

元代是我国古代戏剧的黄金时代,知姓名的作者有八十多人,作品达到五百多种,今存约一百七十种,见于明代臧晋叔编的《元曲选》和近人隋树森编的《元曲选外编》。

杂剧为什么在元代会繁荣起来,原因要从元代政治、经济中寻找,也要从戏曲本身的发展来考察。这里仅就元代知识阶层的情况来说一说。

元代知识阶层中,上层的封建士大夫是与蒙古贵族一样身居津要,如有名的理学家姚枢、窦默、许衡等,都官居高位,大讲理学,鼓吹三纲五常;中下层特别是下层的读书人,却因科举制度的废除,被剥夺了跻身统治集团的权利,这个情况是唐宋以降未曾出现过的。元朝从建立至仁宗延祐二年(1315),将近五十年的时间未曾举行科举考试,原先那些肩不能挑、手不能提、只会在故纸堆中讨生活的人,一下子失去"上天梯",于是沦落到社会的底层,政治上毫无地位,经济上濒临绝境。谢枋得《送方伯载归三山序》说:"我大元制典,人有十等,一官二吏,先之者贵之也;七匠八娼九儒十丐,后之者贱之也。"郑思肖《大义略序》说:"鞑法:一官二吏三僧四道五医六工七猎八民九儒十丐。"读书人的地位排第九,比娼妓还不如,也属"臭老九",仅比乞丐略好些。为了求得生存,有些人于是厕身市井瓦舍,出入勾栏行院,同民间艺人和歌妓合作编写演出剧本。关汉卿就是这样,过着"躬践排场,面敷粉墨,以为我家生活,偶倡优而不辞"的书会才人的生活(臧晋叔《元曲选序》)。其他如写有《合汗衫》杂剧的张国宾(元代钟嗣成《录鬼簿》说他是"喜时营教坊勾管")、红字李二(与马致远合写有《黄粱梦》杂剧,《录鬼簿》说他是"教坊刘耍和婿")、花李郎(《黄粱梦》杂剧执笔者之一,《录鬼簿》说他也是"刘耍和婿")等,都是当时著名的书会才人。

所谓书会,就是读书人和民间艺人合作的一种编写剧本的创作团体。书会中的读书人,称为才人。元末明初的贾仲名在《书录鬼簿后》说《录鬼簿》作者钟嗣成"载其前辈玉京书会燕赵才人……自金之解元董先生,并元初关汉卿已斋叟以下,前后凡百五十一人"。可见元代确实有很多书会与

才人，关汉卿就是玉京书会里的领袖人物。

除了关汉卿的玉京书会以外，还有杂剧作家马致远、李时中和花李郎、红字李二等人的元贞书会，肖德祥等的武林书会，以及古杭书会（编撰戏文《小孙屠》）、九山书会（编撰戏文《张协状元》）。杂剧《蓝采和》唱词云："甚杂剧，请恩官望着心爱的选（请点戏），这的是才人书会划（chàn）新（崭新）编。"可知《蓝采和》是书会里的才人编写的。明初朱有燉《香囊怨》剧中提到"《玉盒记》是新近老书会先生做的，十分好关目"。可知《玉盒记》的作者、元末明初人杨文奎也是书会中的才人。

书会间为了争揽观众，经常进行竞演，这可以说是当时一种创作竞赛，它对元杂剧的发展起了直接的刺激作用。为了压倒对方，争标排场之盛，各书会纷纷向才人索取好的本子。《蓝采和》杂剧第二折的【梁州曲】云："俺俺俺'做场处'（当场的演出），见景生情；你你你上高处舍身拼命（舞台上开打的场面）；咱咱咱但去处夺利争名。若逢'对棚'（唱对台戏），怎生来装点的排场盛？倚仗着粉鼻凹五七并（依靠丑角等演员大家出力），依着这'书会社'恩官求些好本令（依靠书会才人的好剧本）。君子务本，本立而道生，那的愁什么前程？"（这是拿文绉绉的"君子务本"的说教来打趣，说是有了好本子，就不愁没有好的"前程"。）书会的竞赛看来是经常进行的，像睢景臣的《高祖还乡》散套，就是书会才人间出题目作的散套中的夺魁作品。

因为史料缺乏，我们不能说元杂剧大部分都是书会才人编写的，但是，书会才人活跃于元代戏剧界，推动戏曲创作的发展，这是毋庸置疑的事实。书会的产生和才人的涌现，实在是元代戏曲创作繁荣鼎盛的一个相当重要的原因。明代胡侍《真珠船》云："中州人每每沉抑下僚，志不获展……于是以其有用之才，而一寓之乎声歌之末，以舒其怫郁感慨之怀，盖所谓不得其平而鸣焉者也。"元代之所以成为我国戏剧史上一个众星璀璨的时代，元杂剧之所以能够取得巨大的成就，是和书会的才人们身在社会底层和下层百姓比较接近分不开的。正因为这样，他们才能在剧本中接地气，抒发胸中抑郁不平之气和民间不可名状的痛苦之情，从而写下我国戏剧史上光辉灿烂的一页。

30. 四折一楔子

剧本的结构好比人的骨架，一个身材魁梧的人，身架必定高大，筋骨必定壮实。剧本如结构搭不好，再好的血肉黏糊上去，也还是要瘫痪的。

元人杂剧在结构上比明清戏剧（其主要形式叫作"传奇"）来得讲究，比较紧凑，不像明清传奇那样松散拖沓。元杂剧一般分为四个大段落，称为四折。有时在四折之外，还需要交代一些情节，或作为折与折之间的联系，多写一个过场戏。元杂剧把它叫作"楔子"。楔子本来是木工的行业术语。木工经常在木器用具的榫合处打入一块头尖底宽的小木片以加固用具。这块小木片称为楔子。元杂剧借用楔子这个名称，形象地表明了过场戏在全剧中的作用。一部戏大都只有一场楔子，通常放在第一折前面。只有个别剧本如《三战吕布》《东窗事犯》等有两个楔子，少数剧本的楔子也有放在折与折之间的。不过大体上说来，"四折一楔子"是元杂剧最常见的结构形式，是它和后世戏剧在结构上最不相同的地方。

元杂剧"四折一楔子"的结构形式是根据什么来划分的呢？它首先是一个音乐单元，每一折唱一个宫调里的一些曲牌，组成一套，四折戏共有四套曲子。在每一折的一套曲子里，唱词只用一个韵脚，不换韵，曲牌的次序排列也有一定的规矩，大概是音乐旋律比较接近的缘故。现在元人杂剧所用的宫调，一般只有十二个，关于这十二个宫调和它们不同的风格旋律，元人芝庵在《唱论》里有所论述，兹抄录如次：

 仙吕宫唱清新绵邈。
 南吕宫唱感叹伤悲。
 中吕宫唱高下闪赚。
 黄钟宫唱富贵缠绵。
 正宫唱惆怅雄壮。
 大石调唱风流酝藉。
 小石调唱旖旎妩媚。
 般涉调唱拾掇坑堑。

> 双调唱健捷激袅。
> 商调唱凄怆怨慕。
> 角调唱呜咽悠扬。
> 越调唱陶写冷笑。

元杂剧对宫调的选择，也有习惯用法，如楔子常用仙吕宫的【赏花时】或正宫的【端正好】曲，第一折多用仙吕宫，第二折多用正宫或南吕宫，第三折多用中吕宫，第四折多用双调。每一折所用的一套曲子，少则三支，多至二十六支不等。

"折"除了音乐上的含义，还是戏剧矛盾冲突发展的自然段落。一个戏的矛盾冲突，总是包含开端、发展、高潮、结局四个阶段。因此，第一折往往是戏剧矛盾的开端，第二折是矛盾的发展，第三折是高潮，第四折是矛盾的解决。下面以《窦娥冤》为例来加以说明。

《窦娥冤》第一折写流氓张驴儿父子突然来到窦娥家，胁迫窦娥婆媳嫁给他父子为妻，这一折是矛盾的开端；第二折写窦娥拒绝张驴儿的逼婚，打官司时被糊涂昏聩的桃杌太守屈打成招，判处死刑，这是矛盾冲突的发展；第三折写窦娥临刑前的悲愤控诉，矛盾达到高潮；第四折写窦娥鬼魂诉冤，窦天章为女昭雪，惩治恶人，戏剧矛盾得到解决。为了交代窦娥如何来到蔡婆家又写了一场楔子，说明她是在七岁的时候因父亲无钱还蔡婆的高利贷而被抵押来的，是蔡婆的童养媳。这个过场戏很重要，它表明窦娥所受的压迫多么深重。楔子的戏垫得足，后面窦娥的反抗就更加合理，更加有力。

元杂剧四折一楔子的形式是根据音乐上的需要和戏剧矛盾发展的阶段性来划分的，有一定的科学性。但真理再跨过一步可能成为谬误，如果把这种形式变成毫无变化的"模式"，用它来套生活，不管大戏小戏，长戏短戏，一律都按"四折一楔子"来写，那就荒谬了。现存的元人杂剧中，只有少数本子是例外的，如关汉卿的《五侯宴》有五折，纪君祥的《赵氏孤儿》有五折，已佚的张时起的《秋千记》有六折，还有王实甫的《西厢记》杂剧为五本二十一折，吴昌龄的《西游记》杂剧为六本二十四折，其他的大多数剧本都未能突破结构上的这一格式。

31. 旦本与末本

在现在的舞台上，要找一个大型或中型的戏曲是由一个演员从头唱到底，其他演员只有说白的，恐怕是没有的，即使有的话，这个戏终究要被淘汰的，因为主唱的演员非累坏不可，观众也会觉得很别扭。但这样的戏古代却有，元杂剧就是这样，你说怪不怪？

元杂剧在体制上主要有三个特点：一是采用"四折一楔子"的结构形式，我们上文已经说过了。二是采用旦本或末本的演唱体制。一个戏只由一个角色主唱，其他角色只有说白。凡由正旦（女主角）主唱的称为"旦本"，由正末（男主角，后来叫"生"）主唱的叫作"末本"。三是采用北曲演唱。

元杂剧一人主唱的体制是怎样形成的呢？这大概是受了诸宫调影响的结果。上文已说过，诸宫调是宋元时期十分流行的一种民间说唱的文艺形式，有说有唱，以唱为主，元杂剧与诸宫调都产生于北方，唱的都是北曲，有着共同的音乐系统，每一折唱一种宫调中的一套曲子。由于杂剧篇幅较短，只有四折一楔子，它的演唱任务就像诸宫调那样落到一个主要演员身上，因而形成"旦本"或"末本"这种和后世戏剧迥然不同的演唱体制。

这种一人主唱的演唱体制有什么好处呢？从编剧角度来说，它有利于塑造主要人物形象。你既然要处处为主人公安排唱词，很自然地就要把戏集中到他（她）的身上。像《窦娥冤》一剧从头到尾都由窦娥来唱，这对揭示窦娥的内心世界和悲剧性格是很有好处的。正因为这种旦本或末本的演唱体制有一定的长处，所以它在元代还是起过一定作用的。

但是，这种由一个角色主唱的演唱体制的局限性还是太明显了，举例来说，关汉卿的《鲁斋郎》一剧，写"嫌官小不做，嫌马瘦不骑"的鲁斋郎要霸占张珪的妻子李氏，限张珪第二天五更前送妻上门，懦弱的官吏张珪只好照办。第二天一早，就在送妻的路上，张珪的心情极其矛盾，李氏处在这种特殊的地位，本也应该有强烈的反应，但因为这个戏是"末本"，张珪才有唱的"权利"，李氏却不能唱，只有简单的几句说白，这就大大减弱了这场戏对鲁斋郎批判的分量。

绝大部分元杂剧都没有突破这种"旦本""末本"的框框，不过有时因"正末"或"正旦"扮演多个角色，则形成例外的情况。如《陈州粜米》一剧，正末扮张憋古、包待制；《孟良盗骨》一剧，正末兼饰杨令公、孟良、杨五郎三人，这样就有一个以上的角色有唱了。还有少数剧本是"正末""正旦"分折主唱的。如武汉臣的《生金阁》，正末唱第一、三、四折，正旦唱第二折；李好古的《张生煮海》，正旦唱第一、二、四折，正末唱第三折；《西厢记》第二本第一折由崔莺莺唱，第二折由惠明唱，第三折由红娘唱，第四、五折复由崔莺莺唱。至于正末正旦混唱的，如《东墙记》，由董秀英、梅香、马彬三人同唱，不过这种情况，在元剧中是凤毛麟角般稀少。

除正末正旦外，其他角色有时也唱一二支曲子，但一般只限于"幺篇"或"煞尾"。如关汉卿著名喜剧《望江亭》第三折，当谭记儿智赚杨衙内后扬长而去，杨衙内和随从张千、李稍酒醒之后，发现势剑金牌和捕人文书被谭取去，不禁顿足，这时剧本写着：

　　〔李稍唱〕想着想着跌脚儿叫。
　　〔张千唱〕想着想着我难熬。
　　〔衙内唱〕酪子里（背地里）愁肠酪子里焦。
　　〔三人合唱〕又不敢着傍人知道，则把他这好香烧、好香烧，咒的他热肉儿跳！

由于对"旦本"有所突破，所以其场面活跃，极富喜剧气氛。

一个戏只由一人主唱的体制是很不合理的，这种形式如果不改变，势必影响到剧本的内容表述与人物塑造。明清两代的戏曲，都摒弃了这种模式，把歌唱的权利还给所有角色，这不能不说是戏曲形式发展过程中的一个进步。

32. 元杂剧的题材

今存一百多种元人杂剧中,题材大概有如下三类:

第一类是历史剧,取材于前代史书,是在史料基础上进行加工创作的,如《赵氏孤儿》《楚昭公》《火烧介子推》《赚蒯通》等。第二类姑且命之曰故事剧,它取材于前代的野史杂说、唐宋传奇或笔记,并没有可靠的史实根据,如《西厢记》《曲江池》《墙头马上》《倩女离魂》《黄粱梦》《举案齐眉》《柳毅传书》和《李逵负荆》等。第三类是现代剧,它取材于元代的社会现实。像《窦娥冤》《鲁斋郎》《紫云亭》《东堂老》和《酷寒亭》等。

以上三类剧目中,历史剧与故事剧几乎占元杂剧存目的绝大部分。在元代,杂剧作者为什么对前代的史书传说发生那么大的兴趣呢?我们知道,宋杂剧有一个好传统,就是能够及时反映现实,指摘时弊。如演出《三十六髻》的剧目来批判打仗时只会鼠窜逃跑的上将军童贯、扮演李商隐穿着百补衣裳来讽刺西昆派诗人剽窃前贤诗句的恶劣作风等。可是到了元代,只有少数杂剧作者继承了宋杂剧的这一优良传统,而多数作者老是到历史故事传说中去寻找题材。究其根本原因,是元代蒙古贵族统治集团在戏曲领域实行了十分严厉的封建专制主义的文化政策。当时的法律条例上写着:"凡妄撰词曲,意图犯上恶言,处死刑;凡乱制词曲,讥议他人,处流刑;凡妄谈禁书,处徒刑。"在这种严刑峻法下,大部分作者当然不敢以身试法。这就是元杂剧中现实题材少、历史传说题材多的根本原因。

但是,杰出的作家却并不是封建统治阶级的驯服奴隶,而是时代的喉舌。因此,一些优秀作品的时代精神依然是很强烈的。如纪君祥的《赵氏孤儿》,虽然是根据史料编写的,但全剧字里行间透露出作者拟为赵宋报仇雪恨的强烈感情;关汉卿的《五侯宴》,表面上写历史故事,实际上大部分剧情是写贫苦农妇王嫂在土财主赵太公父子压迫下的悲惨遭际,只有第四折才附会上历史传说。在优秀的作品里,有时为了避免违反统治者的"恶言犯上"的律例,给一些反映现实的剧作涂上一层"历史传说"的保护色,使之能够顺利演出,这也是常有的事。如《窦娥冤》假借汉代"东海孝妇"的传说,《鲁斋郎》借用宋代包拯这个人物和"斋郎"这个官职的名称。这

是我们分析元杂剧思想内容时需要注意的。

题材问题绝不是无关宏旨的。朱元璋的第十六子、明初著名的皇族戏剧评论家朱权在《太和正音谱》中把元杂剧的题材分为十二科：

> 一曰神仙道化，二曰隐居乐道，三曰披袍秉笏，四曰忠臣烈士，五曰孝义廉节，六曰叱奸骂谗，七曰逐臣孤子，八曰钹刀赶棒，九曰风花雪月，十曰悲欢离合，十一曰烟花粉黛，十二曰神头鬼面。

在这十二科中，朱权首列"神仙道化"一科，并且把写了许多神仙道化剧的元代著名杂剧家马致远列为"古今群英乐府格势"之首，赞其词曰"朝阳鸣凤"。朱权自己也写了不少神仙道化剧，可见作者在题材方面是有所偏爱和侧重的。我们当然不能说一个戏选用什么题材可以决定这个戏的优劣成败，但选取什么题材，往往是一个作家熟悉什么、喜爱什么的标志之一。关汉卿写了六十多种剧本，就是不写"神仙道化剧"。有"小汉卿"之称的高文秀，写有三十二种杂剧，以黑旋风李逵为主角的戏占了八个，可见作家对这一人物的喜爱程度。这说明，选择题材与作家的思想和艺术情趣是紧密联系的。

33. 关汉卿笔下的妇女形象

关汉卿一生写了六十多种杂剧，现在留下来的有十八种（其中个别作品是否关作，研究者有不同看法）。他的剧作不但数量多，而且质量好，思想艺术成就很高，这使他在我国戏剧史和世界戏剧史上，都占有光辉的席位。

关汉卿擅长写妇女戏，在他现存的十八种杂剧中，以妇女为主人公的戏占了十三种。关汉卿笔下的妇女，有下面几个重要的特征：

其一，绝大多数是出身低微，社会地位低下的。其中有妓女（赵盼儿、杜蕊娘、谢天香等）、婢女（燕燕）、卖身的农妇（王嫂）、贫穷农家的继母（王婆）、小户人家的寡妇（窦娥）等，都是些受压迫的下层妇女。

其二，关汉卿笔下的妇女，尽管受压迫遭欺凌，但不是浑浑噩噩、任人宰割的羔羊。她们绝不软弱无能，而是坚强抗争，她们很少哀怨之叹，有的是愤懑不平之声。这和前代作家笔下多是一些被侮辱被损害的人物不同。在《金线池》中，妓女杜蕊娘愤怒地控诉以老鸨为代表的社会势力对自己的压迫，她唱：

【仙吕·点绛唇】则俺这不义之门，那里有买卖营运？无资本，全凭着五个字迭办金银。（带云）可是那五个字？（唱）不过是恶、劣、乖、毒、狠。

【混江龙】无钱的可要亲近，则除是驴生戟角瓮生根。佛留下四百八门衣饭，俺占着七十二位凶神。……

《蝴蝶梦》中，当"权豪势要"葛彪打死贫苦农民王老汉后扬长而去时，王老汉的妻子王婆喊出了："使不着国戚皇亲，玉叶金枝，便是他龙孙帝子，打杀人也吃官司！"可见宋代农民起义提出的"法平等""等贵贱"的思想激励着下层人民的反抗，关汉卿无疑接受了这种思想的影响。又如《诈妮子》中的婢女燕燕被贵族小千户污辱后，满怀仇恨。在小千户和贵族妇女莺莺结婚的婚礼上，燕燕当着如云的宾客大骂新婚夫妇"绝子嗣""灭

门绝户"，使在场的达官贵人们目瞪口呆。后来《红楼梦》写婢女鸳鸯抗婚，在贵族老爷夫人面前，声明就是皇帝老子也不嫁，把贾赦之流痛骂一顿，这些地方和燕燕的性格描写可以说是一脉相承的。

其三，这些女主人公具有聪明才智，不管反面人物如何强大，她们总是满怀必胜的信心去战胜对手。莎士比亚剧中有一句名言："弱者，你的名字叫女人！"但在关汉卿笔下，这些原来是弱者的妇女却有智慧、有办法，使那些欺侮她们的封建统治的"大人物"，一个个都成为手下败将。像《救风尘》中，当大官僚周同知的儿子、阔商人周舍正在残酷虐待宋引章的时候，妓女赵盼儿为了救同行的姐妹，运用"以其人之道还治其人之身"的策略，经过周密的布划，终于击败了貌似强大的对手。

陈毅元帅1958年在纪念关汉卿戏剧创作活动七百周年时写道："他（关汉卿）的同情总是在被压迫者一边，总是写压迫者，看去像是强大而实际腐朽无能，被压迫者看似卑微而确具有无限智慧和力量，因此他们敢于反抗，甚至死而不屈，终于取得胜利。"（中国戏剧出版社《关汉卿研究（第一辑）》）这一段话对关汉卿笔下妇女形象的特征，做了精辟的概括。

在我国古代文学史和戏剧史上，这些出身低微、敢于反抗、聪明睿智的妇女形象的产生，意义是很大的。妇女问题，一直是封建社会一个严重的社会问题。各种各样封建的绳索，把她们勒逼得喘不过气来。提出妇女问题，反映妇女所受的巨大压迫，一直是文学史和戏剧史上一个重要的主题。从《诗经·卫风》里的《氓》开始，到汉末长篇叙事诗《孔雀东南飞》，以及唐人传奇《李娃传》《霍小玉传》等无不如此。外国著名的戏剧大师如莎士比亚、易卜生、奥斯特洛夫斯基等也在自己的剧作中提出了这个重大的社会问题。争取妇女在意识上和人身上的自由解放，这是过去时代许多进步的作家艺术家终世憧憬的一个美好理想。关汉卿把一个艺术家深切的同情，给予被压迫的妇女，他把自己的理想，倾注在这些妇女身上。他所塑造的窦娥、赵盼儿、谭记儿、王婆、杜蕊娘、谢天香、燕燕、王瑞兰等一系列的妇女形象，已成为我国文学史和戏剧史上不朽的艺术典型。

34. 关剧中的反面人物

关汉卿笔下的反面人物是很有特色的,像鲁斋郎、桃杌、张驴儿、葛彪、杨衙内、周舍、赵太公、赵脖揪、小千户等,都是元代各式各样统治阶层人物的典型。关汉卿在描绘他们的时候,首先是赋予人物以鲜明的时代色彩,因此,这些反面的艺术典型是我们在前代文艺作品里还很少看到过的。

请看《望江亭》里的杨衙内吧,这个家伙有着一副怎样丑恶的嘴脸呢?他一出场就念:"花花太岁为第一,浪子丧门世无对;普天无处不闻名,则我是权豪势宦杨衙内。"杨衙内听说小寡妇谭记儿长得漂亮,便一心想弄到手。当他打听到谭已嫁给潭州地方官白士中时,便在皇帝面前妄奏"白士中贪花恋酒,不理公事"。皇帝老儿居然也听他的话,赐他势剑金牌前去潭州取白士中首级。杨衙内于是挟着势剑金牌,气势汹汹前往潭州杀人夺妻。《蝴蝶梦》中的葛彪,也是个"权豪势要之家",他"打死人不偿命","只当房檐上揭片瓦相似"。农民王老汉不慎撞着他的马头,便被活活打死。打死人后,葛彪公开声明"随你那里告来","我也不怕",就这样扬长而去。《鲁斋郎》里,权势显赫的鲁斋郎看见张珪的老婆长得好,下令第二天五更前就得送到他府内。《救风尘》中,大官僚的儿子、阔商人周舍把妓女宋引章搞到手后,"进门打了五十杀威棒",宋引章被他"朝打暮骂,看看至死"。这些都是元代社会现实的真实写照,大元律上就公然规定主人可以随意打杀奴仆家人、蒙古贵族打死人不用偿命等。在关汉卿笔下,皇亲国戚、蒙古贵族、贪官污吏、衙内公子、土豪恶霸、流氓地痞、嫖客鸨母等,织成一个庞大的蜘蛛黑网,凶狠地摧残、吞噬着无数的小生命。关汉卿集中地揭露了一小撮统治阶级特权阶层的罪恶。

元代以前的文学作品,也写了不少反面人物,如《孔雀东南飞》中作为封建礼教化身的封建家长焦母,她强行拆散儿子焦仲卿和媳妇刘兰芝的爱情,一手酿成这对青年人的悲剧;还有唐传奇《霍小玉传》中薄幸的书生李益;宋元南戏《赵贞女》《王魁》《张协状元》中负心的状元蔡伯喈、王魁、张协等,变心易志,富贵忘妻,都是有一定典型意义的反面人物;再如宋元话本《碾玉观音》中的咸安郡王,那是一个残暴的封建统治者的形象,

他残酷地虐待女奴璩秀秀,把逃跑抓回来的秀秀活活打死……和这些人物不同的是,关汉卿笔下的反面典型,无论是鲁斋郎的强占人妻,杨衙内的杀人夺妻,赵太公赵脖揪父子虐待王嫂,周舍虐待宋引章,桃杌屈死窦娥,还是葛彪打死王老汉,等等,都来得更加野蛮,更加霸道,他们的身上,打着更加鲜明的元代社会的印记。

在艺术上,关汉卿描绘反面人物最常见的手法,是抓住这些人物性格某一方面的特征进行大笔勾勒,而略去其性格中枝节次要的部分。如葛彪这个人物上场才两次,每次时间都很短,怎样才能把他的性格显示出来呢?作者首先通过一首上场诗和几句简短的说白,介绍他是一个有权有势的恶霸,打死人"只当房檐上揭片瓦相似",然后描写他打死王老汉的情节。就这样,一首上场诗,几句很富个性的定场白,再加上三拳两脚打死人后竟扬长而去的行为,让我们看到一副恶霸凶徒的嘴脸。同是反面人物,同是所谓"权豪势要",因为作家抓住了他们性格某一方面的特征,所以写来便不同,不会千人一面,千部一腔。像葛彪的横行霸道,杨衙内的贪花恋酒,鲁斋郎的强盗逻辑,小千户花言巧语的欺骗手段,都给人以深刻的印象。

关汉卿的每一种杂剧,都把正面人物的刻画摆在最重要的位置上,花在反面人物身上的笔墨是不多的,但反面人物并不因笔墨少而显得单薄,仍然是活灵活现、栩栩如生。关剧刻画反面典型的艺术经验,是值得我们借鉴的。

35. "列之于世界大悲剧中，亦无愧色"的《窦娥冤》

王国维在《宋元戏曲史》中认为，关汉卿的《感天动地窦娥冤》杂剧"列之于世界大悲剧中，亦无愧色也"，第一次高度评价了这一悲剧在我国戏剧史和世界戏剧史上的光辉地位。

《窦娥冤》描写了窦娥悲惨的一生。她三岁丧母，七岁被卖到蔡婆家当童养媳，十七岁结婚，婚后两年，丈夫便病死了。剧情正式展开时，她已守了三年寡，本想安分守己过一生。但是，封建压迫是无孔不入的，流氓张驴儿父子闯入家门，胁迫窦娥婆媳嫁给他父子为妻。这好比在一潭死水之上扔下一块大石头，立即掀起轩然大波，窦娥坚决反抗。张驴儿于是弄来毒药想毒死蔡婆，霸占窦娥为妻，不料却将自己老子毒死了。张驴儿以"药死公公"的罪名进行威胁，这时窦娥对官府还抱有幻想，她选择了"官休"。但糊涂昏聩的楚州太守桃杌将窦娥屈打成招，判处死刑。

窦娥是个饱受苦难的下层妇女。封建势力对她的压迫主要有三方面。一是高利贷盘剥。当时有一种高利贷叫作"羊羔儿利"，用本利每年倍增的方法，借一两银子十年后要还一千零二十四两。窦娥就因为父亲无力偿还高利贷而被卖给蔡婆当童养媳。二是流氓地痞的欺侮。流氓横行是社会黑暗的一个标志。张驴儿逼婚是促成窦娥冤案的重要原因。三是官府欺压。这是酿成窦娥冤死的决定性因素。贪财成癖、草菅人命的楚州太守桃杌的判决，很快把窦娥的一点幻想打得粉碎。"捱千般打拷，万种凌逼，一杖下，一道血，一层皮。"但严刑拷打制服不了这个手无寸铁的妇女，桃杌最后不得不动用刽子手的屠刀。

于是，悲剧的高潮出现了，窦娥奋起抗争，呼天抢地，怀着满腔悲愤，唱出了千古著名的【滚绣球】一曲："有日月朝暮悬，有鬼神掌着生死权，天地也，只合把清浊分辨，……天地也，做得个怕硬欺软，却原来也这般顺水推船。地也，你不分好歹何为地？天呀，你错勘贤愚枉做天！哎，只落得两泪涟涟。"在这里字字血，声声泪，怨恨的浪潮排山倒海，窦娥的反抗性格达到一个新的高度。在窦娥愤怒控诉之后，剧本转而描绘了窦娥婆媳生离

死别的情景,场面于是起了变化。窦娥不走前街走后街,怕婆婆受刺激,她对婆婆提出:"此后遇着冬时年节,月一十五,有澄不了的浆水饭,澄半碗儿与我吃;烧不了的纸钱,与窦娥烧一陌儿。则是看你死的孩儿面上!"这种口语化的说白很切合人物的身份性格,表达出相依为命的婆媳之间深沉的感情。在亲人面前,窦娥显得多么善良,但这么善良的人现在却要去餐刀杀头,剧作对封建势力的批判因而更深一步。

到这里,指天骂地时奔泻决荡的感情流水和婆媳死别时低回呜咽的感情流水汇而为一,猛烈地冲击着观众或读者的心扉!婆媳生离死别之后,剧作再次奇峰突起,用积极浪漫主义的手法描绘了窦娥临刑前发出的"三桩誓愿",窦娥的冤枉终于感天动地,"皇天也肯从人愿","三桩誓愿"一一实现了。通过这些描写,剧作深切同情主人公的不幸遭遇,对逼死窦娥的黑暗势力进行猛烈的鞭挞。

《窦娥冤》的主题思想,可以用主人公窦娥的话来说明:"这都是官吏每(们)无心正法,使百姓有口难言。"《窦娥冤》的意义在于它深刻揭露了元代官府衙门贪赃枉法,贫苦百姓有冤无处申的黑暗政治局面。

但《窦娥冤》的思想局限性也正表现在"官吏们无心正法,使百姓有口难言"上面。在作者看来,如果官吏们有心正法,百姓就不会有口难言。剧作最后由清官替窦娥昭雪冤案,"今日个将文卷重行改正,方显的王家法不使民冤",全剧最末这两句话,表明了关汉卿对清官王法还有幻想。他的思想并没有超越封建主义的体系。

《窦娥冤》中的人物,是受剧作主题思想制约的。关汉卿按照对待"王法"的态度来划分正反面人物。最突出的例子就是对蔡婆和赛卢医两人的态度。高利贷者蔡婆不但剥削窦娥一家,而且放债给赛卢医。但蔡婆在剧中却是个善良的正面人物。她差点被赛卢医勒死,又受流氓张驴儿父子的欺压,最后连眼前仅见的一位亲人,自己的媳妇也遭杀害。在作家笔下,高利贷者蔡婆是守法的,是受迫害的人物。赛卢医是个穷医生,因无力还蔡婆的高利贷,不守法,企图勒死蔡婆。他又卖毒药给张驴儿,毒死人当然也有他的罪责。在作家笔下,穷苦医生因为胡作非为就成为反面人物,最后被判永远充军。

当然,这些都瑕不掩瑜,并不妨碍《窦娥冤》这一悲剧伟大的历史地位。

36. 痛陈民苦的《五侯宴》

关汉卿的《五侯宴》杂剧（个别研究者怀疑其非关作），描写了一个十分悲惨的故事：

贫苦农妇王嫂因无力殡埋死去的丈夫，想把怀中的婴儿卖掉。刚好土财主赵太公要找乳母，王嫂便典身三年进了赵家。谁知过了几天，赵太公竟将典身文书偷改为卖身文契，逼王嫂终身为奴。王嫂在赵家备受欺凌与压迫。十八年后，王嫂已被折磨得疲惫不堪，赵太公的儿子赵脖揪不但不念王嫂哺乳之恩，反而变本加厉地迫害她。有一次打水时，王嫂不慎将水桶掉落井里，她想到又要遭到毒打，于是在井边上吊自尽……

《五侯宴》描绘了一幅元代悲惨的现实生活图景。心狠手毒的赵太公不但偷改王嫂的典身文书，逼王嫂终身为奴，而且借口赵脖揪长得瘦小，硬要摔死王嫂的儿子。经王嫂苦苦哀求，这个家伙怕摔死人搞脏自家的地板，才答应王嫂把儿子丢弃荒野。他临死时留给儿子的遗言是，要对王嫂"朝打暮骂"。而赵脖揪对王嫂的虐待一点也不比他老子逊色。赵脖揪每日要王嫂打一百五十桶水，动不动用黄桑棍毒打，最后竟将王嫂吊起来准备活活打死。剧作通过赵太公、赵脖揪父子两代土财主对王嫂的迫害，再现了元代残酷的现实。王嫂的不幸，正是当时千万受压迫受剥削人民悲惨遭遇的真实写照。

据史料记载，当时"豪富之家，或占民田近于千顷。……江南豪家，广占农田，驱役佃户，无爵邑而有封君之贵，无印节而有官府之权。恣纵妄为，靡所不至。贫家乐岁终身苦，凶年不免于死亡。荆楚之域，至有售妻鬻子者"。可见像王嫂那样卖子或把儿子丢到荒郊去的事情，在当时并不罕见。元代著名的散曲作家刘时中就写有两首【正宫·端正好】（上高监司）的套曲，其中云：

【滚绣球】……旱魃生，四野灾伤。谷不登，麦不长，因此万民失望。一日日物价飞涨，十分料钞加三倒，一斗粗粮折四量，煞是凄凉。……

【滚绣球】……嫡亲儿共女，等闲参与商。痛分离是何情况，乳哺儿没人要撇入长江。那里取厨中剩饭杯中酒，看了些河里孩儿岸上娘，不由我不哽咽悲伤。……

　　【叨叨令】有钱的贩米谷置田庄添生放，无钱的少过活分骨肉无承望；有钱的纳宠妾买人口偏兴旺，无钱的受饥馁填沟壑遭灾障。小民好苦也么哥，小民好苦也么哥！便秋收，鬻妻卖子家私丧。……

　　像这样痛陈民苦的作品，实在是元人散曲中的白氏《新乐府》！我们拿它来和《五侯宴》对照，可以看出《五侯宴》所描写的王嫂的遭遇在当时是有一定典型意义的。

　　《五侯宴》表面上是一个历史剧，写的是五代时沙陀李克用的孙子李从珂的故事。但是仔细考察起来，历史只不过是它的躯壳。这部杂剧共有五折一楔子，楔子和第一、第二折写的是王嫂受赵太公迫害的情形，第三、第五折写的是她在赵脖揪压迫下的悲惨生活，只有第四折和第五折最末才穿插了历史故事，这实在是作者采取的一种策略。因为在元代，"诸妄撰词曲，诬人以犯上恶言者处死"，"诸乱制词曲为讥议者，流"（《元史·刑法志》）。在这种严酷的法令下，作家只好给剧作披上一件历史的外衣，"借用他们的名字、战斗口号和衣服，以便穿着这种久受崇敬的服装，用这种借来的语言，演出世界历史的新场面"（马克思《路易·波拿巴的雾月十八日》）。《五侯宴》便是在"历史"外衣遮盖下的一部充满强烈现实批判精神的杂剧作品。

37.《鲁斋郎》与元代的社会现实

全失了人伦天地心，倚仗着恶党凶徒势，活支剌（活生生地）娘儿双拆散，生各扎（生硬地）夫妇两分离。从来有日月交蚀（日食与月食同时发生的事情虽然很少，但还是有的），几曾见夫主婚、妻招婿？

这是张珪在送妻给鲁斋郎途中所唱的曲子，抒写了张珪因失去妻子而十分痛苦的内心感情。

《鲁斋郎》是一个"末本"，主人公是郑州六案都孔目（管郑州府六部文书的官吏）张珪。故事发生在寒食节那天，张珪一家前往郊外祭坟，"权豪势要"鲁斋郎看见张珪的妻子长得漂亮，限他第二天五更前送到府中。懦弱的张珪惧怕鲁斋郎的权势，只好瞒着妻子"送妻上门"。张珪的儿女后来失踪，张珪在妻离子散的情况下，只好出家当道士。

鲁斋郎是"嫌官小不做，嫌马瘦不骑"的恶霸，"挑人眼，剔入骨，剥人皮"的豺狼。他用弹子打破张珪儿子的头，却不准别人哼一声，看见张珪妻子长得漂亮便占为己有，又把玩厌了的银匠李四的妻子假惺惺赏给张珪。作者这样写不是没有根据的。据做过元朝官吏的意大利人马可波罗的旅行记记载，当时的副宰相阿合马就是一个鲁斋郎式的人物："凡有美妇而为彼所欲者，无一人得免。妇未婚则取以为妻，已婚则强之从己。"阿合马在职二十年，就有一百三十人因为献了妻女姐妹而获得官职的。鲁斋郎的形象，正是阿合马之流的贵族特权人物的艺术概括。

在元代，一小撮拥有炙手可热权势的贵族显要为所欲为，享有大得惊人的特权。他们可以随意夺人妻女，随意打人而被打者不得还手，杀人而不用偿命。法律还规定把人分为蒙古人、色目人（西北各少数民族）、汉人（北方汉族、契丹、女真族）、南人（黄河以南各族）四等，汉人、南人在政治、经济、军事诸方面都处于受歧视的地位。统治者就这样故意扩大民族矛盾，破坏民族团结，制造民族分裂。

当时的蒙古贵族统治者实行民族歧视政策，主要是为了掩盖他们对各族

人民残酷的压迫。蒙古族人民与汉族人民一样处于被奴役的地位，并没有什么特权。当时大都就有贩卖蒙古族和汉族奴隶的人口市场。

《鲁斋郎》表面上写宋代的事，实际上是元代的现实。"斋郎"在宋代只是一个微不足道的小官，而关汉卿笔下的鲁斋郎却是权势显赫的大人物，连中级官吏张珪都亲受其害，其权势之大和普通老百姓所受特权人物压迫的程度，也就可想而知了。剧末用包拯设计"智斩鲁斋郎"来解决矛盾，这当然只是作者一种动机良好的美妙幻想，而鲁斋郎夺人妻女的令人发指的行为，却是元代残酷无情的现实。《鲁斋郎》杂剧的意义正表现在深刻地揭露了当时狐鬼满路、夺人而噬的现实。

剧作最末采用喜剧手法，写包拯要斩鲁斋郎，不得不将其名字改为"鱼齐即"，借以瞒过皇帝老儿，不然皇帝是不会批准杀鲁斋郎的。这些地方，已经将批判的锋芒或多或少地引向最高统治者身上了。

38. 关汉卿与莎士比亚

关汉卿与莎士比亚有许多相似之处。

这两位世界知名的伟大戏剧家,剧作很多,莎翁一生写了三十七个剧本,关氏写了六十多个剧本,现在留下了十八个。他们的剧作不但数量多,而且质量好。今天,在莎翁的故乡英国和其他一些国家,研究莎翁已经成为一种专门的学问,称为"莎学",就像我国对《红楼梦》的研究已经形成一门专门的学问——"红学"一样。对关汉卿的研究,中华人民共和国成立后由于党和政府对文学艺术遗产的重视,"关学"也正在逐渐成为一项专门学问。

关氏与莎翁有相似的生活道路,都以毕生的精力从事戏剧艺术活动。莎翁出身平民,青年时代在伦敦一家平民剧院打杂,替富人观众看守马匹。后来一面登台演出,一面编写剧本,最后成为皇家剧团的一个股东。关氏一生大部分时间也是在勾栏剧场度过的,他是个技艺出众的人,在《南吕·一枝花·不伏老》散套里说自己:"我也会吟诗,会篆籀(书法),会弹丝,会品竹。我也会唱鹧鸪,舞垂手,会打围(射猎),会蹴鞠(踢球),会围棋,会双陆(一种赌具)。"关汉卿自己曾经粉墨登场演出。元末明初戏剧家贾仲名的挽词说关氏是"驱梨园领袖,总编修帅首,捻杂剧班头",即戏剧界的领袖、编剧家和戏班主。

关氏和莎翁都是戏剧创作的多面手,历史剧、喜剧、悲剧都很有名,题材大都来源于前代的故事传说。关氏著名的历史剧有《单刀会》,喜剧有《望江亭》《救风尘》,悲剧有《窦娥冤》。莎翁著名的历史剧有《亨利四世》《亨利五世》,喜剧有《仲夏夜之梦》《威尼斯商人》,悲剧有《哈姆雷特》《奥赛罗》《李尔王》《麦克白》《罗密欧与朱丽叶》等,前四种被称为莎翁"四大悲剧"。比较地说,关氏或莎翁的悲剧都比其喜剧或历史剧更为驰名。

关氏和莎翁都是戏剧艺术大师,代表古代东西方现实主义戏剧艺术的最高成就。他们的剧作人物形象鲜明,情节曲折生动。有些西方学者曾指责莎翁在艺术形式上没有一定的格式,其实,这正是这位戏剧巨擘卓越之处,他

不是依照什么框框，而是根据马克思和恩格斯极力称赏的"莎士比亚化"，即现实主义的创作方法来进行写作的。在表现手法上，两人的剧作有时出现鬼魂或梦境，这也是相似之点。

关氏、莎翁出现后，如万仞峰峦拔地而起，在戏剧史上树起了令人仰止的丰碑。然而，这两位戏剧家在生前身后都曾经遭到冷遇。封建贵族的戏剧评论家说关氏是"可上可下之才"（明代朱权语）；一些贵族评论家甚至连莎翁是否存在也表示怀疑，把莎翁剧作附会到哲学家培根或戴比伯爵身上，因为按照贵族阶级的偏见，一个只读过几年书、没有受过高等教育的平民和普通演员是写不出那些彪炳千古的剧作的。近年来，以"文艺侦探"闻名的美国戏剧评论家卡尔文·霍夫曼，根据一些材料认为莎翁的"四大悲剧"及其他一些剧作是和莎士比亚同年的另一位剧作家克里斯托弗·马洛所作。关于作品的真伪，是可以根据各种资料来进行探讨辨析的，这是另外一个问题。

作家是时代环境的产儿，不是超绝尘寰的娇客。关氏生活于13世纪的中国，处于封建社会后期；莎翁生活于16世纪末17世纪初的英国，当时正是英国封建社会解体、资产阶级进行原始积累的时期。他们的剧作是两个不同时代、不同社会环境的产物，这也许是关氏和莎翁之间最大的不同之处。

39. 从《莺莺传》到《西厢记》

《西厢记》敷演了一个著名的爱情故事。最早有关西厢故事的作品，是唐代诗人元稹写的一篇自传性的传奇小说，叫《莺莺传》（又名《会真记》）。它写张生对崔氏"始乱之，终弃之"。作者骂莺莺为"尤物""妖孽"，说张生遗弃莺莺的行为是"善于补过"。显然，这是为封建文人玩弄女性进行辩护的。但作品中莺莺深沉的悲剧性格刻画得十分成功。她的不幸遭遇令人同情。于是，崔张故事不胫而走，广泛流传开来。宋代勾栏里说书的艺人说到它，官修的类书《太平广记》把小说辑录进去，诗人苏轼、秦观、毛滂、赵令畤等也在作品中写到崔张故事。其中与苏轼同时的诗人赵令畤作的鼓子词《崔莺莺》，用十二首《商调·蝶恋花》和穿插在各首词前后的说白来写崔张故事。鼓子词是一种说唱文学。可贵的是作者不满《莺莺传》的结局，认为那是很遗憾的事情。但赵令畤只是说说看法而已，并没有动手改变原作的结局。

大胆改变《莺莺传》的结局，赋予崔张故事以新的思想内容的，是金章宗时期（1189—1208）杰出的说唱文学作家董解元。

董解元在《西厢记诸宫调》中，首先改变了《莺莺传》结尾"始乱终弃"的根本性情节，以崔张私奔出走最后获得"美满团圆"的喜剧结束。这就摒弃了《莺莺传》所宣扬的"女人祸水"的十分庸俗的封建思想，使崔张故事带有反封建礼教的色彩。董解元还改变人物形象，张生不是无行文人了，莺莺的反抗性格也加强了，老夫人成为背信弃义的人物，红娘再也不是无足轻重的角色。但是，董西厢也有很多缺陷，有时为了迎合小市民听众的口味，不免"浓盐赤酱"（明代人指色情描写的隐语），投其所好。如写张生跳墙赴约被莺莺拒绝时，竟要与红娘"权做夫妻"，近乎无理取闹。只有到王实甫的《西厢记》杂剧，才把崔张爱情故事提到强烈反封建礼教的高度。

王西厢用五本二十一折的巨制鸿篇反复描写崔张爱情和封建礼教的矛盾，歌颂崔张悖逆礼教的大胆行动，正面提出"愿普天下有情的都成了眷属"的主题。这对封建礼教禁锢下的青年男女来说，是很有启发意义的。

加上王实甫卓越的艺术表现技巧，王西厢终于成为旧时代最著名的一部爱情作品。

《西厢记》问世后，注家蜂起，刻本很多。著名的注家如徐渭、徐士范、王骥德、凌濛初、闵遇五、金圣叹、毛西河等，其中以金圣叹的批本最为流行。明清两代的"西厢戏"也很多，重要的如明代李日华的《南西厢记》（唱南曲的《西厢记》）、陆采的《南西厢记》，但成就则去王实甫《西厢记》甚远。至于续作，有明代盱江韵客的《升仙记》，清代查伊璜的《续西厢记》、碧蕉轩主人的《不了缘》等，或写红娘嫁给郑恒；或写崔郑完婚，张生落拓归来，孑然一身；或写红娘成佛救莺莺……总之，狗尾续貂，佛头着粪，皆粗俗不堪入目矣！

明清两代的封建卫道者为了诋毁《西厢记》巨大的思想影响，胡说什么王实甫在阿鼻地狱中受苦，"永不超生"。甚至捏造明代成化时发现崔莺莺与郑恒夫妇合墓的墓志铭，上面还赫然写着莺莺与郑恒"自首相庄，生六子一女，享年七十六岁"云云（清祁骏佳《遁翁随笔》卷下），妄图给张生扣上淫人妻子的帽子，将《西厢记》打成"淫书"。但是，这完全是无中生有的造谣，谎言一经戳穿，这件事倒成为《西厢记》研究中一桩令人解颐的笑柄。

40. "《西厢记》天下夺魁"

"《西厢》诲淫",这几乎是王实甫《西厢记》出现后封建卫道者对它的定评。清代梁恭辰云:"《西厢记》诲淫,皆邪书之最可恨者。而《西厢记》以极灵巧之文笔,诱极聪俊之文人,又为淫书之尤(特别)者,不可不毁。"(《劝戒录》四编)在元明清三代禁毁的戏曲中,《西厢记》名列榜首,可见封建卫道者对它恶绝的程度。

然而,《西厢记》自出现后,就成为当时风靡剧坛的一部杂剧,元末明初戏剧家贾仲名为王实甫写的挽词说:

> 风月营,密匝匝列旌旗,莺花寨,明飚飚排剑戟;翠红乡,雄赳赳施谋智。作词章,风韵美,士林中等辈伏低。新杂剧,旧传奇,《西厢记》天下夺魁。

这样一部天下夺魁、美名传扬的作品,也获得后代广大读者的赞赏。对一般才子佳人作品深恶痛绝的曹雪芹,对《西厢记》却十分欣赏,他在《红楼梦》第二十三回就写到贾宝玉和林黛玉读它的情节:

> 宝玉道:"……真是好文章!你要看了,连饭也不想吃呢!"一面说,一面递过去。黛玉把花具放下,接书来瞧,从头看去,越看越爱,不顿饭时,已看了好几出了。但觉词句警人,余香满口。一面看了,只管出神,心内还默默记诵。宝玉笑道:"妹妹,你说好不好?"黛玉笑着点头儿。

就这样,一部《西厢记》,封建卫道者诋毁它,封建叛逆者激赏它,广大群众赞美它,这说明《西厢记》具有强大的思想艺术魅力。

《西厢记》剧末,王实甫通过张生之口提出了:"愿普天下有情的都成了眷属。"这就是这部著名戏曲作品的主题思想。

为了使封建统治阶级的香火世世代代绵延下去,保证贵族阶级门第家世

的利益不被侵夺，封建礼教不是认为结婚要"门当户对"吗？《西厢记》却提出了"有情的"应该成为眷属，它让"湖海飘零"的书生张生和相国千金小姐莺莺结婚，他们的爱情终于战胜了贵族阶级的门第观念，什么"先王德行""相府门楣""祖宗家谱"，统统被抛到脑后去了。

为了保证封建家长在家庭的统治地位，使青年的婚姻不致逾越封建规矩，封建礼教不是主张婚姻要听从"父母之命""媒妁之言"吗？《西厢记》却描写崔张在婢女红娘的帮助下，私自结合，大胆藐视那一套束缚男女青年爱情的封建清规戒律。

封建礼教为了欺压妇女，不是订出一套"三从四德"的封建规范吗？《西厢记》通过具体生动的艺术形象指出，这一套多么不近人情，它们毒害青年妇女的身心，葬送她们的爱情，目的是把她们禁锢在一座布满铁丝网的精神监狱里。

总之，《西厢记》在爱情婚姻问题上，亮出一面与封建礼教完全不同的旗帜，几百年来，它一直激励着封建时代的青年去冲破礼教的藩篱，寻找自身的幸福。这就是封建卫道者把《西厢记》视为洪水猛兽，要把它置之死地的根本原因。

《西厢记》除了强烈的反礼教的主题思想外，艺术上美不胜收，全剧自始至终像一首美丽动人的抒情诗。从《佛殿奇逢》《月下联吟》到《长亭送别》《草桥惊梦》等，无不洋溢着诗的意境。拿开头的《佛殿奇逢》（"惊艳"）来说，作者写崔张爱情产生于普救寺佛殿上邂逅之中，为此，剧作诗化了普救寺的环境。"琉璃殿相近青霄，舍利塔直侵云汉"，这是一个"盖造非俗"的胜境；寺内的佛殿、钟楼、塔院、罗汉堂、香积厨，都"幽雅清爽"。因为主人公要在佛殿邂逅，所以，寻常佛堂那种阴森可怖的氛围不见了，龇牙咧嘴的罗汉离开了，念经诵咒的和尚回避了，烧香祷福的俗客不来了，就在这个"寂寂僧房人不到，满阶苔衬落花红"的殿上，张生与莺莺一见钟情，从此开始他们一段悖逆封建礼教的爱情生活。作者尽力美化普救寺的环境，也就相应地美化了崔张的爱情。在庄严肃穆的佛堂上产生爱情，也真有点讽刺的味道吧。

《西厢记》还富有诗的韵味。全剧五本二十一折，在杂剧中是超大型的剧作，但一气呵成，浑然成章，不露斧凿之痕迹。每折之间，浓淡相宜，张弛得体，韵味无穷，确实像诗那样含蓄有致。如写张生撞见莺莺后害相思的情形：

【二煞】……睡不着如翻掌，少可有一万声长吁短叹，五千遍倒枕槌床。

【尾】娇羞花解语，温柔玉有香，我和她乍相逢记不真娇模样，我则索手抵着牙儿慢慢的想。

这些描写，夸张得紧，但很真实，给观众留下了深刻的印象。

《西厢记》具有诗剧的特色，还表现在语言上，像《长亭送别》折中著名的【端正好】一曲："碧云天，黄花地，西风紧，北雁南飞。晓来谁染霜林醉？总是离人泪。"作者用几样带有季节特征的景物，淡笔调染，就把环境气氛和盘托出。传说王实甫写到这里"嚼舌而死"，可见其呕心沥血之程度。同折中的【叨叨令】，也是很著名的：

见安排着车儿马儿，不由人熬熬煎煎的气；有什么心情花儿靥儿，打扮的娇娇滴滴的媚；准备着被儿枕儿，则索昏昏沉沉的睡；从今后衫儿袖儿，都揾做重重迭迭的泪。兀的不闷杀人也么哥？兀的不闷杀人也么哥？久已后书儿信儿，索与我凄凄惶惶的寄。

这里全用白描手法，经过排比重迭的口语流转如珠，达到出神入化的艺术境界。像【端正好】【叨叨令】这样的例子在《西厢记》中是很多的。作者熔铸古典诗词与口语于一炉，锤炼成文采闪灼的戏剧语言，使全剧的语言具有绚丽华美的特色。

《西厢记》有着进步的主题，有着诗的意境、诗的韵味、诗的语言，是一首封建贵族青年的爱情诗，是古代一部经典的爱情剧作。

41.《汉宫秋》和有关王昭君的戏曲

　　王昭君是我国历史上一位充满传奇色彩的妇女,"昭君和亲"的故事在过去是广为传诵的,但后代流传的昭君故事充满悲悲切切的情调,和历史上王昭君其人实有很大的距离。

　　汉初,从高祖以降七十多年的时间里,汉王朝奉行和亲政策,与匈奴部落统治集团之间始终保持亲戚关系,直到武帝元光二年(前133)边境发生冲突,这种和睦的关系才告中断。汉元帝竟宁元年(前33)昭君出塞之时,离武帝元光二年已经整整一百年了。由于昭君出嫁匈奴呼韩邪单于,双方之间长达一百年之久的战争状态才告结束。为了纪念这次和亲事件,汉元帝改元"竟宁",从此,汉与匈奴之间又和睦相处了五十年。

　　关于王昭君的事迹,《汉书》的《元帝纪》和《匈奴传》有记载,但材料极简略,只说王昭君名嫱,四川秭归人,是元帝宫女,嫁与呼韩邪单于后,号宁胡阏氏,生一男;呼韩邪死后,按照匈奴风俗,复嫁继位的大阏氏所生之子雕陶莫皋,生二女……在《汉书》的上述记载中,王昭君并不像后世传说的是一个风沙染鬓的人物,看来她在匈奴还生活得不错,为二位单于生了一子二女。

　　汉魏以降,有关王昭君的传说愈来愈多,这个人物开始离开历史人物的原型,被涂抹上浓重的悲剧色调。刘宋王朝的范晔在《后汉书·南匈奴传》中说"昭君入宫数岁,不得见御,积悲怨,乃请掖庭(宫女居室)令求行","昭君丰容靓饰,光明汉宫;顾影徘徊,竦动左右。帝见大惊,意欲留之,而难于失信,遂与匈奴"。范晔写书时去西汉已逾四百年之久,东汉人言之未详的事,范晔反能娓娓陈述,可见这中间掺入不少传说材料当是无可怀疑的。葛洪的《西京杂记》上,更是附会了关于王昭君不肯贿赂画工,遂被毛延寿点破美人图的传说。从此,王昭君的悲剧形象开始深入人心,被历代诗人们反复咏叹着。诗人李白、杜甫、白居易、李商隐、王安石、元好问等,都有咏昭君的作品。他们或借王昭君的形象,抒发爱国的情怀,或借王昭君的眼睛,流自家的泪水。

　　历代以王昭君为题材的戏曲也不少。如元代关汉卿的《汉元帝哭昭君》

杂剧（已佚）、马致远的《破幽梦孤雁汉宫秋》杂剧，吴昌龄的《月夜走昭君》杂剧（已佚）、张时起的《昭君出塞》杂剧（已佚）；明代有陈与郊的《昭君出塞》杂剧、无名氏的《和戎记》传奇和《青冢记》传奇（仅存《送昭》《出塞》二出，见《缀白裘》）；清代有尤侗的《吊琵琶》杂剧等；其他如京剧的《汉明妃》、川剧的《昭君出塞》等。

在历史上众多的关于王昭君的戏曲中，元代马致远的《汉宫秋》是写得最好、影响最大的。《汉宫秋》把王昭君的地位从宫女提高到皇妃，把画师毛延寿写成一个当权的中大夫，突出了汉王朝屡弱的历史地位和毛延寿的通敌卖国。剧情故事是这样的：中大夫毛延寿奉命选美，由于宫女王昭君没贿赂他，遂被点破图像。后王昭君被元帝宠幸，封为明妃。毛延寿畏罪逃往匈奴，献昭君真像与单于，单于派兵索取昭君，满朝文武无能，昭君只好主动请行，至边境而投江自尽。全剧以汉元帝在宫中思念昭君为雁叫惊觉作结。

《汉宫秋》的主题有积极意义，剧作对中大夫毛延寿的通敌卖国，对满朝文武的腐败无能，进行了激烈的谴责，王昭君的悲剧正是他们一手酿成的：

【牧羊关】太平时卖你宰相功劳，有事处把俺佳人递流。你们干请了皇家俸，着甚的分破帝王忧？

【哭皇天】我道你文臣安社稷，武将定戈矛；你只会文武班头，山呼万岁，舞蹈扬尘，道那声诚惶顿首。……

等到真正要赴国难的时候，却"乌龟缩头"，"似箭穿着雁口，没个人敢咳嗽"。这些描写充满深刻的嘲讽意味。《汉宫秋》是个"末本"，由"正末"饰汉元帝主唱。剧作写汉元帝在王昭君"出塞"前，已经深深地宠爱着王昭君，这也是情节上一个大的改动，它突出了汉元帝和王昭君之间的爱情。

《汉宫秋》是一个优秀的古典悲剧，臧晋叔把它列为《元曲选》的压卷之作，虽有些夸大，但剧作的思想艺术成就确是高超的。作者是写词曲的高手，因此全剧曲词优美，充满浓郁的悲剧气氛，像下面的曲子就是历来广为传诵的：

【梅花酒】……她她她伤心辞汉主，我我我携手上河梁；她部从入

穷荒，我銮舆返咸阳。返咸阳，过宫墙；过宫墙，绕回廊；绕回廊，近椒房；近椒房，月昏黄；月昏黄，夜生凉；夜生凉，泣寒螿；泣寒螿，绿纱窗；绿纱窗，不思量。

【收江南】呀，不思量除是铁心肠！铁心肠也愁泪滴千行，美人图今夜挂昭阳。我那里供养，便是我高烧银烛照红妆。

这些曲子，荡气回肠，一唱三叹，难怪王国维在《宋元戏曲史》中赞曰："写情则沁人心脾，写景则在人耳目，述事则如其口出。"诚不谬也。

明清著名的昭君戏中，陈与郊的《昭君出塞》只有一折，写昭君至玉门关即止；尤侗的《吊琵琶》有四折，前三折写王昭君故事，第四折写蔡文姬吊昭君墓，别开生面。但除了构思上颇具匠心外，这些剧作总的成就皆去《汉宫秋》远甚。

王昭君的悲剧形象是历史的产物，我们要把她放到特定的历史环境中来考察，给予恰如其分的评价。至于这样的形象是否还应该在今天的舞台上出现，那是另外一回事。早在1961年年初，我国著名的历史学家翦伯赞教授就曾大声疾呼：

> 现在如果再把昭君出塞说成是民族国家的屈辱，再让王昭君为一个封建皇帝流着眼泪并通过她的眼睛去宣传民族仇恨和封建道德，那就太不合时宜了。应该替王昭君擦掉眼泪，让她以一个积极人物出现于舞台，为我们的时代服务。（1961年2月5日《光明日报》）

今天，曹禺的话剧《王昭君》一扫前人笼罩在昭君身上的惨雾愁云，为我们塑造了一个全新的王昭君的形象，翦老有知，当含笑九泉矣。当然，对曹禺这一新的昭君形象该如何评价，那是另外的一个问题。

42. 马致远的"神仙道化剧"

马致远的《汉宫秋》是一出为人啧啧称道的优秀悲剧，但这位作家也写了好几种思想倾向不好的神仙道化剧，这使马致远在戏剧史上获得毁誉参半的评价。

所谓"神仙道化剧"，就是用戏剧来宣扬神仙怪诞或道教教义一类的作品。如马致远的"神仙道化剧"《任风子》写道士马丹阳为了超度任屠脱离尘世，故意使一村的人都修身养性，吃起斋来，任屠开设的猪肉铺从此无人问津，生意一落千丈。任屠大怒，拿刀前去行刺马丹阳。马丹阳于是略施道术，使任屠俯首帖耳，跟他出家当道士。任屠的妻子带着儿子前来，任屠便休弃妻子，摔死儿子，表示自己已经超尘绝俗，矢志不渝。马致远还有《黄粱梦》，写钟离权度脱吕洞宾的故事；《岳阳楼》写吕洞宾超度柳树精、梅花精的故事；《马丹阳》叙王嘉度脱马丹阳的故事。这四种剧作，几乎敷演了整个道教系统的传承关系。《陈抟高卧》一剧，是表现道士隐逸生活的。这几种剧目是元杂剧中"神仙道化剧"的代表作。

在《任风子》一类"神仙道化剧"中，马致远歪曲社会矛盾。他笔下的"万罪之缘""万恶之种"，不是封建制度，不是剥削压迫，而是所谓"酒色财气""人我是非""因缘好恶"。他喋喋不休地说教："世间甲子管不得"，还是"苦志修行"，"早图个灵丹"，去做"酒中仙""尘外客""林间友"吧！马致远竭力美化"卧一榻清风，看一轮明月，盖一片白云，枕一块石头"的隐士生涯，主张"东不管，西不管，便是神仙！"原来，马致远是要人们不管是非，不管邪恶。他通过"神仙道化剧"鼓吹消极遁世的思想和"勿以暴力抗恶"的人生哲学，这是十分有害的。

元代统治者很看重宗教对百姓的麻醉作用，其中特别尊崇道教。当时全国各地遍设道观，许多道士被封为真人、宗师、国师，骑在百姓头上为所欲为。《元史》评论这些人"怙势恣睢，日新月盛，气焰薰灼，延于四方，为害不可胜言"（《释老传》）。据负责宗教事务的宣徽院统计，1317年（延祐四年，马致远还健在），这年用于宗教活动的面有四十四万斤，油七万九千斤，蜜二万七千三百斤，十分铺张靡费。马致远的"神仙道化剧"客观上

对这场愚弄百姓的宗教运动起了推波助澜的作用。

马致远是"元曲四大家"之一,他的《汉宫秋》杂剧被誉为《元曲选》的"压卷之作",但是,他的"神仙道化剧"是比较消极的,是作家逃避现实思想意识的自然流露。明代皇家戏剧评论家朱权在《太和正音谱》中把马致远列为"古今群英乐府格势"之首,特别推崇他的"神仙道化剧",说他的杂剧"若神凤飞鸣于九霄,岂可与凡鸟共语哉?"见解不同,看法迥异,和我们对马致远杂剧的评价相去殊远。

马致远的神仙道化剧,是我国戏剧史上典型的消极浪漫主义作品。戏剧史上有不少浪漫主义的作品,它们描绘超现实的内容,借助神仙梦幻、妖魔灵怪的材料来表现,其中思想倾向积极的如明代汤显祖的《牡丹亭》,就是一部积极浪漫主义的杰作,而马致远的神仙道化剧,思想倾向消极颓废,则是消极浪漫主义的创作。

43. 解衣磅礴、正气凛然的《赵氏孤儿》

纪君祥的《赵氏孤儿》杂剧,是元代一出慷慨激越的历史大悲剧,也是我国古典悲剧中一部不可多得的好作品。秦腔改编本《赵氏孤儿》和京剧《搜孤救孤》等,至今还一直在舞台上演出。

《赵氏孤儿》演春秋晋灵公时赵盾与屠岸贾两个家族斗争的故事,《史记·赵世家》以及刘向的《新序·节士》和《说苑·复思》都有关于这一史实的记载。剧作写大将军屠岸贾要谋害赵盾,教凶犬日日扑食模拟赵盾的草扎人像。后伪称此犬能辨忠奸,于殿前扑食赵盾。凶犬虽为殿前太尉打死,赵盾却因屠岸贾进谗言而被满门抄斩,赵家三百余口于是遇害,仅存赵盾之子赵朔与公主所生之子,即刚出世的赵氏孤儿。于是,围绕营救赵氏孤儿进行了一场殊死的斗争。草泽医人程婴冒着生命危险把孤儿装在药箱中离开宫禁,但他慌张的神态马上为守门将军韩厥所注意。韩厥久不满屠贼残暴,为了协助救孤,竟自杀以取信于程婴。孤儿被救走后,屠贼兽性大发,竟下令处死晋国半岁以下的婴儿。这样虽然错杀大批婴孩,但赵氏孤儿也不至漏网。为了拯救赵氏孤儿和众多无辜婴孩的生命,程婴到老朋友公孙杵臼处,拟用亲生婴儿冒充赵氏孤儿,要公孙前往出首,但老义士公孙杵臼毅然决定用生命拯救赵氏孤儿与众多婴孩。于是两人合谋,程婴前往出首,密告公孙藏着赵氏孤儿,屠贼抓来公孙老人,严刑拷打,并亲刹孤儿(实是程子)。为了嘉奖程婴,屠认程子(真正的赵氏孤儿)为义子。二十年后,赵氏孤儿明白事情真相,手刃屠贼报了仇。

剧作塑造了程婴、公孙杵臼等十分感人的形象,通过激烈的矛盾冲突一步步展现他们高尚的精神境界。全剧高潮时,程婴面临三次大考验。第一次,程婴前往出首,说公孙藏着赵氏孤儿,但屠贼不信,认为程与公孙交厚,疑其有诈。程婴从容说出如不出首,自家的孩儿也将被处死,这才释了屠之疑心。第二次,屠贼令程婴痛打公孙,这使程婴进退维谷。要亲手痛打这位老义士,程婴彷徨了,他开头怕打痛公孙老人,拣细棍子打,继而想用大棍子一棍将老人打死了事,但这些都为屠贼所不允。程婴无法,只好拣中棍子打。第三次,卫士把"赵氏孤儿"(实为程子)搜出,程婴亲眼看到屠

贼用剑刺死自己的儿子，悲痛得浑身战栗，但他终于克制住了。就这样，一个草泽医人的凛然正气被充分展示出来了。

公孙老人的义士形象也非常感人，当程婴要他前往出首的时候，他说自己七十岁了，难以抚育赵氏孤儿成人，毅然决定用自己的生命来拯救孤儿和全国其他婴儿的生命。他虽然被打得皮开肉绽，但一点秘密也不泄露，连自己藏着赵氏孤儿的事都不肯说，这才瞒过了狡猾的屠贼，以后在公孙家的地洞里搜出孤儿时，屠贼才深信那就是赵氏孤儿。公孙老人最后撞阶自杀，临死前还破口大骂："屠岸贾那贼！你试觑者，上有天理，怎肯饶过的你？我死打什么不紧（有什么要紧）！"

就这样，剧作通过屠岸贾与程婴、公孙杵臼之间"搜孤救孤"的矛盾冲突，表现了正义与邪恶的斗争，歌颂了程婴、公孙杵臼解衣磅礴、义薄云天的凛然正气，谴责了屠岸贾的凶残与暴虐。这个大悲剧，就是今天读来，也叫人壮怀激烈，肝肠寸断！

《赵氏孤儿》是个优秀的历史剧，它在史实的基础上进行了适当的加工润色。如《史记》说程婴与赵氏孤儿在山中藏匿了十五年，剧作改为屠贼的掘墓人赵氏孤儿就生活在屠之身边，使冲突更加集中；剧作增加了屠岸贾要杀尽晋国半岁婴儿生命的情节，更显其凶残，使这场斗争不仅为拯救赵氏孤儿，而且也为救助全国众多婴孩，正面人物之精神境界因而升华到一个新的高度。还有，史实是程婴自己并无婴儿，他是借别人的婴儿来为赵氏孤儿替死的，剧作为了突出婴的形象，写他自己恰好有一婴儿并毅然把婴儿献出，使悲剧更加悲壮感人。全剧就这样在史实的基础上，为使人物与主题更加鲜明而进行适当的加工与集中，做到了历史真实与艺术真实的完美统一。

《赵氏孤儿》早就被介绍到欧洲去，在18、19世纪就有英、法等多种译本，还曾在当时欧洲的舞台上演出。法国著名思想家伏尔泰对它十分欣赏，亲自仿写过一个本子叫《中国孤儿》。《赵氏孤儿》这出优秀的历史大悲剧不仅是中国戏剧文化的骄傲，也是世界人民珍重的艺术瑰宝。

44. "戏妻"何荒唐，主题至严肃
——《秋胡戏妻》琐谈

19世纪挪威著名的戏剧家易卜生的代表作《玩偶之家》（1879），写女主人公娜拉为了帮助丈夫海尔茂治病，冒其父之名借一笔款，事发后，海尔茂考虑到名誉地位受影响，对娜拉大加攻击。娜拉在友人帮助下，把事件平息下来，海尔茂恢复常态，又表示格外爱她了。娜拉从这件事终于看清了这个伪君子的庐山真面目，认识到自己只不过是海尔茂的玩物，于是愤然离家出走。剧本撕下了笼罩在这个家庭关系上面温情脉脉的面纱，还其赤裸裸利己主义的实质。但娜拉出走后怎么办？剧本没有回答。1923年，鲁迅在《娜拉走后怎样》的著名讲演中指出："娜拉或者也实在只有两条路：不是堕落，就是回来。"精辟地指出资本主义社会不可能给妇女的解放以出路。

早在13世纪的我国元代社会，杂剧作家石君宝在《秋胡戏妻》中也尖锐地提出了妇女解放的问题。《秋胡戏妻》写新婚三天的秋胡被抓去当兵，十年后，当上中大夫官职的秋胡，灵魂已变得很丑恶了，在回家的路上，他竟然调戏原是他妻子的梅英。梅英看到在桑园里胡作非为的衣冠禽兽竟是日夜盼望的丈夫，悲愤至极，坚决提出离婚，但家婆以死相威胁，梅英无法，只得与秋胡言归于好。

罗梅英的遭遇是很值得同情的，她是我国古代剧本中最早出现的农村劳动妇女形象之一。秋胡当兵后，家庭的重担落在她肩上，为了维持家计，她"与人家缝联补绽，洗衣刮裳，养蚕择茧"，"捱尽凄凉，熬尽情肠"。第二折的【滚绣球】一曲，生动地表现了这个劳动妇女悲惨的生活境况：

>……从早起到晚夕，上下唇并不曾粘着水米，甚的是足食丰衣？则我那脊梁上寒嗦，是捱过这三冬冷；肚皮里凄凉，是我旧忍过的饥。休想道半点儿差迟。

生活过得很苦，但罗梅英没有动摇，她拒绝了财主李大户的逼婚。李大户有钱有势，因为罗梅英的父亲欠他四十石粮食，他便乘机要挟梅英的父

母,但罗梅英坚决抗婚。叫人愤慨的是,罗梅英日盼夜盼,盼回来的却是一个流氓丈夫,这就相当深刻地揭示了罗梅英悲惨的命运和屈辱的地位。戏的结局采取调和的办法把秋胡和梅英依然撮合在一起,削弱了批判的力量,像戏文《张协状元》、杂剧《潇湘雨》的结尾一样使人觉得非常别扭。

不过,话又说回来,就算梅英和秋胡离婚了,她像娜拉那样愤然离家,出路又在哪里呢?她不是沦落为娼,就是重新嫁人。而这后一条路,财主李大户这样的坏蛋正在那里虎视眈眈哩!总之,不管走哪条路,礼教的压迫和妇女屈辱的地位对她来说都是不可避免的。

不论是封建社会里的梅英,还是资本主义社会里的娜拉,都不可能依靠单枪匹马式的反抗找到解放的道路,这已经是历史的结论。只有挣脱旧习惯势力的绳索,妇女的解放才不至于成为一句空话。

《秋胡戏妻》是一出喜剧,用喜剧的手法让仗势欺人的财主李大户当场出乖露丑,又让做了官的秋胡干出"戏妻"这样荒唐透顶的事情,但剧作的主题却是至为严肃的,它提出了妇女解放的问题。《秋胡戏妻》对后代有较大影响,京剧的改编本《桑园会》至今还演出于舞台之上。

过去在教学过程中,有学生对这个戏的真实性表示怀疑,觉得秋胡连自己的妻子也认不出来,未免不可信;而且秋胡一去十年,梅英不可能还那么年轻,"戏妻"之举,叫人难以置信。其实,这些看法是对旧婚姻制度不了解造成的。封建时代由父母包办婚姻,双方要到婚礼完毕新娘揭去面纱才见到对方的容貌,不像今天自由恋爱,在婚前有一段很长的时间互相了解,不但对方的面容,就是声音笑貌也是十分熟悉的,因此,秋胡结婚三天后被拉去当兵,十年后连妻子也不认得是完全可能的;还有,旧时代有早婚的陋习,女的十五六岁就出嫁,就算结婚十年,罗梅英也只有二十五六岁,不至于就年老色衰的。

在"四人帮"大搞所谓"批林批孔"的时候,有人在报刊上发表文章,说这个戏中的秋胡是指孔子,因为孔子名丘,"鲁秋胡"正是"鲁丘乎"的谐音。这种毫无根据的影射臆测,当然只能得出荒谬的结论。

45. 叫人发噱绝倒的《看钱奴》

郑廷玉的著名喜剧《看钱奴》,在17、18世纪被翻译介绍到西欧,有裘利安的法译本和佚名的英译本。

《看钱奴》写大财主贾仁有万贯家财,"旱路上有田,水路上有船,人头上有钱",却一毛不拔。他毕生苦心经营的,就是如何刮钱财,揩油水。要他花一贯钱,"就如挑一条筋相似"。一次,他要买穷秀才周荣祖的儿子,先炫耀自己"指甲里弹出来的,他可也吃不了",骗取对方的信任后,便在契约上写着"若有反悔之人,罚宝钞一千贯与不悔之人使用",然后拿出一贯钱给周荣祖,周不干的话就成了"反悔之人",要罚一千贯钱。贾仁还煞有介事地说,这个钞上面有许多"宝"字,你把它高高地抬着吧!真有意思,"宝"字再多,一贯钱的面值不会改变,抬得再高,也不会变成两贯,更不会变成十贯。但吝啬鬼的思想逻辑就是这样。

贾仁不但悭吝,而且狠毒,他买周荣祖的儿子,咬几次牙才出两贯钱,当对方不干时,便放出恶犬咬人,是一个道地的恶棍。第二折《雪中卖子》之所以历来为人称颂,就因为揭露了贾仁这个双料吝啬鬼的丑恶本质,暴露了包括下层读书人在内的百姓怎样挣扎在死亡线上。在这方面,表现了作者清醒的现实主义批判精神。

贾仁后来病倒了,因为狗把他指头上揩来的油舔吃了。他是这样对儿子谈起病因的:"我儿也,你不知我这病是一口气上得的。我那一日想烧鸭儿吃,我走到街上,那一个店里正烧鸭子,油漉漉的,我推买那鸭子,着实的挝了一把,恰好五个指头挝的全全的。我来到家,我说盛饭来。我吃一碗饭,我咂一个指头,四碗饭咂了四个指头。我一会瞌睡上来,就在这板凳上不想睡着了,被个狗舔了我这一个指头,我着了一口气,就成了这个病。"这些地方作者讽刺的尖刻、鞭挞的犀利,真是入木三分!

贾仁病了,这一病非同小可,竟然卧床不起。他把儿子叫到跟前,父子间开始一段关于棺材问题的对话:

〔贾仁云〕我儿,我这病觑天远,入地近,多分是死的人了。我

儿，你可怎么发送我？

〔小末云〕若父亲有些好歹呵，您孩儿买一个好杉木棺材与父亲。

〔贾仁云〕我的儿，不要买，杉木价高，我左右是死的人，晓得什么杉木柳木！我后门头不有那一个喂马槽，尽好发送了。

〔小末云〕那喂马槽短，你偌大一个身子，装不下。

〔贾仁云〕哦，槽可短，要我这身子短，可也容易。拿斧子来把我这身子拦腰剁做两段，折迭着，可不装下也！我儿也，我嘱咐你，那时节不要咱家的斧子，借别人家的斧子剁。

〔小末云〕父亲，俺家里有斧子，可怎么问人家借？

〔贾仁云〕你那里知道，我的骨头硬，若使我家斧子剁卷了刃，又得几文钱钢！

贾仁差一点儿就要上西天了，但他没有忘记对财神最后一次顶礼膜拜，到死也没有忘掉损人利己。

如果说，悲剧是用眼泪来净化人们的灵魂，讽刺喜剧则是用笑声鞭挞邪恶的丑类。鲁迅说："喜剧将那无价值的撕破给人看。"（《再论雷峰塔的倒掉》）《看钱奴》深刻地揭露了贾仁这个守财奴（当时叫"看钱奴"）损人利己的本性，贪婪悭吝的心理，伪善两面的手段。郑廷玉笔下的贾仁形象，比起法国著名喜剧家莫里哀《悭吝人》中的主人公来，是毫不逊色的。

《看钱奴》在中国古代喜剧中占有重要的地位。但剧作写贾仁一毛不拔的原因，是他的财产物业属东岳殿的神灵所有。他命中注定没福消受这些财物，二十年后终究要归还他人。这就削弱了剧本的思想意义。剧作充满不少因果报应、贫富天定的封建思想说教，只有驱散弥漫在剧本中的宿命论的迷雾，作家杰出的艺术创造和绝妙的讽刺艺术，才能如金镠铁，闪烁光彩。

46. 元代神话戏的"双璧"

《柳毅传书》和《张生煮海》是元代神话戏中的"双璧"。

《柳毅传书》是尚仲贤根据唐代传奇小说《柳毅传》改编的杂剧,写秀才柳毅落第回乡,路过泾河岸边,碰见一个牧羊女子在哭,诘询之下,女子托他带一封书信回家。原来这女子是洞庭湖的龙女三娘,嫁与泾河小龙后,因小龙躁暴凶狠,三娘天天被罚至岸边牧羊,备受凄苦。洞庭君接信后,其弟钱塘君带领虾兵蟹将大闹泾河,吞食小龙,救出三娘。为感柳毅传书之恩,洞庭君拟将三娘许配柳毅,柳毅虽然爱慕三娘,却婉言辞却。回家后,其母已为他聘下卢氏女,洞房之日,柳毅惊喜地发现,卢氏女原来正是他所爱的龙女三娘。

《张生煮海》是李好古根据著名民间传说改编的,金元院本也有这个剧目,写了《柳毅传书》的尚仲贤也撰有《张生煮海》(已佚)。李好古这个杂剧,写书生张羽寄居东海石佛寺,夜间弹琴散心,惊动了龙女琼莲,两人私订终身。琼莲约于中秋节至其家成亲。琼莲走后,张羽思慕心切,幸得仙姑毛女传授法宝,煮沸海水,制服龙王,才得与琼莲结为夫妇。

这两个神话剧中的主人公,都是热情纯洁、忠于爱情的青年。柳毅富有正义感,乐于助人,他为了救助龙女三娘脱离苦海,千里传书;他虽然爱着三娘,但想到传书并非为了得到三娘,便毅然辞却亲事。龙女三娘的遭遇,是现实中妇女不幸命运的缩影。她的丈夫泾河小龙惑于嬖妾,把她遗弃;三娘又为公婆所不容,被罚去岸边牧羊。当她人身获得自由、爱情得到幸福之后,往日之愁苦一扫而光,容光焕发,前后判若两人。对此,不仅柳毅为之惊喜怜爱,观众也为之欢欣鼓舞。张羽热烈地爱着龙女琼莲,他不畏艰险,为探访琼莲下落而奔走于海涛涯涘之间。龙女琼莲对张羽也一见钟情,她敢于冲破礼教之樊篱,私自订下终身大事。剧本通过这些男女主人公对爱情和幸福的追求,谱写了一曲美丽动人的爱情乐章。

这两个杂剧都充满奇异瑰丽的浪漫主义色彩。如《柳毅传书》中钱塘龙王与泾河小龙大战的场面,虾兵蟹将,雷公电母,杀做一团,只见"天北天南,海西海东,云闭云开,水淹水冲,烟罩烟飞,火烧火烘。卒律律电

影重,古突突雾气浓,起几个骨碌碌的轰雷,更一阵扑簌簌的怪风"——惊险神奇,煞是好看。而《张生煮海》中,张羽从仙姑毛女那里得到几件法宝:银锅一只、金钱一文、铁杓一把。张羽于是用铁杓把海水舀到银锅里,把金钱放在里面来煎煮,锅里水少一分,海水去十丈;少二分,海水去二十丈……这样,终于把海龙王煮得焦头烂额,不得不向张羽求饶。爱情的力量可以排山倒海,令海水为之滚沸干涸。剧作通过这种瑰丽神奇的艺术想象和多彩多姿的戏剧情节,歌颂了青年男女纯洁真挚的爱情。

这两个剧本在艺术表现方面各有千秋,《柳毅传书》的结构场面处理极好:楔子写三娘牧羊,衰草残红,凄风苦雨,哀怨殊绝;第一折写柳毅与三娘邂逅泾河岸边,互倾衷曲,"诉离愁两泪行行",依然笼罩着浓重的悲剧气氛;第二折写柳毅传书之后,钱塘火龙大战泾河小龙,杀气腾腾,场面热烈火爆;第三折写洞庭龙宫,金珠玛瑙,琉璃剔透,柳毅与三娘依依言别;第四折写柳毅洞房花烛,发现新娘卢氏女就是龙女三娘,不胜惊喜。全剧结构谨严,场面变化忽悲忽喜,摇曳多姿。《张生煮海》则语言华赡,文采斑斓。如第一折琼莲唱:

【仙吕·点绛唇】海水淘淘,晚风微送,兼天涌、不辨西东。把凌波步轻挪动。

【混江龙】清宵无梦,引着这小精灵闲伴我游踪。恰离了澄澄碧海,遥望那耿耿长空。你看那万朵彩云生海上,一轮皓月映波中。……

全剧写海景的曲子很多,绮词丽语,美不胜收,日本学者青木正儿说:"可以做为一篇《海赋》来看。"(《元人杂剧概说》)

《柳毅传书》和《张生煮海》这样优美动人的神话剧,至今仍演出于舞台之上,成为戏剧百花园地里神奇香艳的鲜葩。

尤其需要指出的是:《柳毅传书》写一位考不上科举的书生柳毅身上所具有的忠诚善良、乐于助人的品格,这在古代戏曲中是极少见的。名剧如《西厢记》《拜月亭》《荆钗记》《牡丹亭》等,男主人公最后都中了状元,像《柳毅传书》为一个没考上科举的青年男子立传摆好,这在古代戏曲中几乎是没有先例的,意义尤其重大。

47. 妙不可言的《渔樵记》说白

无名氏作的元杂剧《渔樵记》，是一个思想平庸的剧本。它写年届半百的读书人朱买臣，因为"倚妻靠妇"，时运不济，每日打柴为生。他的岳父刘二公为了激励他去考取功名，叫女儿向朱买臣索取休书。朱买臣写休书后，上朝应考得中，授会稽太守之职。到任之日，朱买臣昔日的好朋友王安道才把刘二公采取"激将法"的底亮出来，于是夫妻翁婿相认团圆。全剧所抒发的，不外是封建时代读书人穷愁潦倒时的牢骚和功名得手时的倨傲，并没有特别闪光的东西。但《渔樵记》在元杂剧中占有重要的地位，这是因为剧本的说白生动泼辣，掷地有声，运用当时当地许多俗谚俗语，不同凡响，因此需要另眼相看。

口说无凭，还是读一段朱买臣的老婆、外号叫"玉天仙"的向朱买臣索取休书时夫妻两人的对白吧：

〔旦儿云〕朱买臣，巧言不如直道，买马也索余料；耳檐儿当不的胡帽，墙底下不是那避雨处。你也养活不过我来，你与我一纸休书，我拣那高门楼，大粪堆，不索买卦有饭吃，一年出一个叫化的，我别嫁人去也。

〔正末云〕刘家女，你这等言语，再也休说，有人算我明年得官也。我若得了官，你便是夫人县君娘子，可不好哪！

〔旦儿云〕娘子，娘子，倒做着屁眼底下穰（ráng，禾茎，可用来编织坐垫）子；夫人，夫人，在磨眼儿里！你砂子地里放屁，不害你那口碜（chěn，夹杂砂子）；动不动便说做官！投到你做官，你做那桑木棺，柳木棺，这头踩着那头掀，吊在河里水判官，丢在房上晒不干。投到你做官，直等的那日头不红，月明带黑，星宿眨眼，北斗打呵欠；直等的蛇叫三声狗拽车，蚊子穿着兀剌靴，蚂蚁戴着烟毡帽，王母娘娘卖饼料。投到你做官，直等的炕点头，人摆尾，老鼠跌脚笑，骆驼上架儿，麻雀抱鹅蛋，木伴哥（木偶）生娃娃，那其间你还不得做官哩！看了你这嘴脸，口角头饿纹（象征穷困的皱纹），驴也跳不过去！你一

世儿不能够发迹,将休书来,将休书来!

这个外号叫"玉天仙"的,一开口就是"高门楼,大粪堆",如此粗俗不堪,已经叫人忍俊不禁,可是朱买臣却说自己明年可能就有官做,他一下子给"玉天仙"一串"夫人县君娘子"的头衔,这无异于火上加油,"玉天仙"的话匣子被炸开了,俗谚粗话,稀里哗啦,能人快语,斜地滚瓜。当"玉天仙"要朱买臣"布摆些儿",而朱买臣指着扁担麻绳说自己只能依旧砍柴卖的时候,"玉天仙"又气急败坏索取休书:

你与我一纸休书,我别嫁个人,我可恋你些什么?我恋你南庄北园,东阁西轩,旱地上田,水路上船,人头上钱?凭着我好苗条,好眉面,善裁剪,善针线,我又无儿女厮牵连,那里不嫁个大官员?对着天曾罚愿,做的鬼到黄泉,我和你麻线道儿上不相见,只为你冻妻饿妇二十年,须是你奶奶心坚石也穿。穷弟子孩儿(元代称妓女为"弟子","弟子孩儿"为骂人的话,即"婊子养的")!你听着,我只管恋你那布袄荆钗做什么!

以上这两大段说白,把"玉天仙"的粗俗泼辣和盘托出。这里有巧妙的谐音,有形象的譬喻,有极度的夸张,有惬意的重复。一首首绝妙的"刘打油",极尽插科打诨的能事;一句句鄙俗的骂人语,确为发噱绝倒的神品。字里行间,把"玉天仙"那副嘲弄鄙夷朱买臣的神色,披露得纤毫毕现。这样粗俗泼辣的说白,在古代戏剧中确实是不多见的。这说明剧作者非常熟悉市井人物,才能把这个骂街的泼妇写得活灵活现。

著名剧作家老舍曾经说过,一个剧本如果没有几句生动的语言,"剧"岂不成了"锯",从干巴巴的木头上"锯"下几句话来,然后用以"锯"观众的耳朵!(《剧本》1962年第4期)这些话寓庄于谐,很值得我们玩味。

48.《陈州粜米》和包公戏

　　元代杂剧有许多写清官包拯办案的戏,这是元杂剧剧目内容方面的一个特点。如关汉卿的《包待制智斩鲁斋郎》《包待制三勘蝴蝶梦》、郑廷玉的《包待制智勘后庭花》、武汉臣的《包待制智勘生金阁》、李行道的《包待制智勘灰阑记》、无名氏的《包待制智勘合同文字》《包待制陈州粜米》《神奴儿大闹开封府》《叮叮当当盆儿鬼》《王月英元夜留鞋记》等。在这些包公戏中,《陈州粜米》是佼佼者。

　　《陈州粜米》写陈州地方"亢旱三年,六料不收",朝廷派刘得中、杨金吾前去开仓粜米。刘、杨二人到陈州后,故意抬高米价,将五两银子一石米改为十两银子一石米,米里掺些泥土糠秕,又用大秤称银入,小秤称米出来盘剥百姓。百姓张憋古对他们顶撞几句,就被刘得中用敕赐的紫金锤活活打死。张憋古的儿子小憋古到开封府尹包拯处告状,包拯私访陈州,查明了刘、杨二奸的罪恶,将他们处死。

　　《陈州粜米》深刻地揭露了封建统治者贪赃枉法、残民以逞的罪恶。大官僚刘衙内眼见陈州开仓粜米是有利可图的美差,设法让儿子刘得中、女婿杨金吾包揽这事,还教以种种盘剥百姓的办法。刘得中、杨金吾不负老子所托,到陈州后一味搜刮银子,有人敢说半个"不"字,就用敕赐紫金锤敲人脑袋。张憋古就是在他们的手下惨死的。更为深刻的是,剧作将张憋古之死处理在开仓粜米的时候。开仓并未救活黎民,反将百姓整死,这不是很有讽刺意味吗?剧作在一定程度上揭露了封建统治者"救荒济民"的欺骗性。

　　《陈州粜米》塑造了敢于反抗封建压迫的下层人民张憋古的形象。张憋古吃尽官僚乡绅"里应外合,将穷民并"的苦头。他好不容易"攒零合整"凑够十二两银子前来籴米,却被称成八两。他于是据理力争,骂刘、杨一伙是"吃仓廒的鼠耗,咂脓血的苍蝇",终于被活活打死。张憋古不是浑浑噩噩、任人宰割的羔羊,而是桀骜不驯、不平则鸣的反抗者。这个形象无疑是元代如火如荼的农民反抗封建压迫斗争的产物。

《陈州粜米》中的包拯形象有其特别的地方。包拯字希仁，他在宋仁宗时候做过龙图阁待制，所以小说和戏曲里也称他包龙图或包待制。包拯虽然是宋朝人，但剧本写的却完全是元代的事情。除了秉公断案、执法如山之外，剧作还揭示了包拯复杂的内心活动。在当时黑暗的社会里，要做清官是极不容易的，包拯内心有许多矛盾：

 我是个漏网鱼，怎敢再吞钩？不如及早归山去，我只怕为官不到头！

 这种"及早归山"的思想，无疑是当时黑暗政治和统治阶层内部矛盾在作品中的投影。剧作中包拯的形象是发展的。当百姓和贪官的矛盾激化以后，包拯的性格就升华了，他依然坚定地去惩办残害人民的贪官。从这些地方可以看出，剧中包拯的形象包含了更多民间传说的成分。此外，剧作还写包拯为了查出刘得中、杨金吾的罪恶，"深入虎穴"去掌握第一手材料，为此，他不惜为妓女王粉莲笼马头，甚至被吊起来毒打。剧作还通过包拯随从张千发牢骚，说自己跟着包拯每天只能喝三顿"落解粥"，从一个侧面写出包拯为官廉洁，生活俭朴。剧末，包拯伸张正义，让小憿古拿起刘得中的敕赐紫金锤将刘贼打死。剧作采用这种"以其人之道还治其人之身"的方法惩治凶徒，是符合百姓意愿的。全剧几乎用长达三折的篇幅来描写包拯的内心活动和他的性格，塑造了血肉饱满、公正风趣的清官包拯的形象。这和其他有些包公戏仅仅在剧末把包拯作为解决矛盾的手段搬出来应付一下是大不相同的。

 当然，这个戏并没有超越封建主义思想所许可的限度。包拯把刘衙内等贪官比为"打家的强贼"，说自己"似看家的恶狗"，这在客观上不打自招地道出了清官的本质。

 对包公戏或后代产生的许多清官戏，要具体分析。像《陈州粜米》这样的杂剧，颂扬伸张正义的包拯，写出人民反抗的呼声，无疑地应大力予以肯定。还有像《灰阑记》中包拯用灰阑断案的情节，早已为中外观众或读者称赏不已。《灰阑记》写两个妇女争认一儿童为其子，包拯于是在地上划一石灰阑，命小儿站在阑中，让这两个妇女各执儿童之手，声明能将儿童拽出阑者即为儿童之亲娘。两妇女于是使尽力气死命拽拉，但孩子真正的亲娘因怕把孩子拉坏，最后不得不忍痛两次让对方把孩子拉过去。包拯正是从这个简单而机巧的灰阑拉子的妙法中掌握了人物的心理特点，从而正确地判断

出谁是儿童真正的亲娘。至于有些包公戏，或一味无休止地美化包拯的形象，或借以进行封建说教，或过分渲染冤案的残酷和冤鬼阴森可怖的"鬼气"，像《后庭花》《盆儿鬼》等杂剧，这需要我们具体分析，分别对待。

49.《青楼集》和元代戏曲女艺人

旧时代，演员被称为"戏子"，社会地位十分低下。其实何止演员，在封建卫道者看来，从事戏曲活动，包括观赏戏曲，都是要不得的，他们写诗咒骂说，"卑鄙叹成群""邪淫不忍闻"（《梨园粗论》）。清代有一副对联是这样写的：

梨园孽海恶风波，从古至今，不知埋没了多多少少聪明子弟；
戏场苦境狠心肠，自幼到老，岂止枉费尽千千万万智慧精神。

鄙夷加斥詈，使我国古代有关戏曲演员艺术活动的记载真如凤毛麟角般稀少。唐代崔令钦的《教坊记》和段安节的《乐府杂录》涉及这方面的内容，但片鳞只爪，难窥全豹。第一部比较有系统的著作，是元末散曲作家夏庭芝的《青楼集》。

青楼是妓院的别名。《青楼集》记载了元代一百二十个妓女的生活片段。这些妓女中大部分是戏曲歌舞演员，包括杂剧、院本、南戏、慢词、诸宫调、弹唱、说书、歌舞的著名艺人。该书还涉及当时的男艺人三十多人，提到了五十多位戏曲作家、散曲作家、诗人的事迹。因此，《青楼集》是研究我国元代戏曲史，特别是元代演员艺术活动的一部重要著作。像书中记载艺名为"小春宴"的女演员的情况是："小春宴：姓张氏，自武昌来浙西。天性聪慧，记性最高。勾栏中作场，常写其名目，贴于四周遭梁上，任看官选拣需索。近世广记者，少有其比。"从这条记载中，我们可以了解到当时勾栏中已经出现由观众点戏的情形，不过，那是像小春宴这样"天性聪慧，记性最高"的名演员才能做到的。

《青楼集》记述的女艺人，大都采用艺名，这些人都是才艺超群、名重一时的艺人。像名列卷首的梁园秀，就是一个著名的艺人："歌舞谈谑，为当代称首。喜亲文墨，作字楷媚；间吟小诗，亦佳。所制乐府，如《小梁州》《青哥儿》《红衫儿》《栀砖儿》《寨儿令》等，世所共唱之。"梁园秀擅长书法，还是一位散曲作家，夏庭芝说起她的作品来如数家珍，"世所共

唱之"，可见在当时是很享盛名的。还有赛帘秀："朱帘秀之高弟（好徒弟），侯耍俏之妻也。中年双目皆无所睹（双目失明），然其出门入户，步线行针，不差毫发，有目莫之及焉。声遏行云，乃古今绝唱。"又天然秀："姓高氏……丰神靓雅，殊有林下风致，才艺尤度越流辈。闺怨杂剧，为当时第一手，花旦、驾头，亦臻其妙。"他如"七八岁已得名湘湖间"的刘关关，"记杂剧三百余段"的李芝秀，"杂剧旦末双全""时称负绝艺者"的朱锦秀，"精于绿林杂剧"的平阳奴。还有少数民族的名杂剧演员米里哈，擅长演小旦的孙秀秀，当时京师有童谣云："人间孙秀秀，天上鬼婆婆。"可见孙氏名噪京都，有口皆碑。

夏庭芝不去赞颂当时的达官贵人、"硕氏巨贤"，反而来"记其贱者末者"，称赏这些不入经史子集的女伶，在当时难免讥议纷纷。现存《青楼集》的几篇序文就说到这种情况。

《青楼集》问世后，因为夏氏"不究经史而志米盐琐事"，"喜事者哂（嘲笑）之"（张鸣善《青楼集·叙》）。今天看来，夏氏此书虽然包含了一些旧时代文人"怜香惜玉"的情调，但对处于"七匠八娼"地位之娼妓名伶，夏氏激赏其才艺，怕其湮没后世而书其生平境遇，这在当时来说是需要一定勇气的。

夏庭芝并不掩饰女伶们的悲惨际遇，这一点尤其难能可贵。由于生活所迫，许多艺人兼做妓女。于是，"悲啼宛转"者有之，"憔悴而死"者有之，"流落湘湖"者有之，"髡发为尼"者有之。有的只活了二十三岁就死去，有的为官僚所迫被"置于侧室"，有的年老色衰，门庭冷落，"侧耳听门前过马，和泪看帘外飞花"，不免有人老珠黄之叹，有的"毁其形，以绝众之狂念"……

俄罗斯古典作家陀思妥耶夫斯基有一本著名的小说，叫作《被侮辱与被损害的》。《青楼集》虽然不是小说，但里面写的，每个人真正都是被侮辱与被损害的，她们尽管才高艺绝，但在那个黑暗如漆的旧时代，似乎都不配有好的命运。

50. 第一部戏曲论著：《录鬼簿》

元杂剧是我国戏曲遗产中的重要部分。第一部系统记载元代杂剧作家和作品书目，并对其中部分加以评论的专著，是元代后期戏曲兼散曲作家钟嗣成的《录鬼簿》。

钟嗣成，大梁（今河南开封）人，字继先，号丑斋。屡试不第，因而杜门家居，从事编剧著述活动。他的《录鬼簿》写于1330年（元文宗至顺元年），以后经过两次订正。全书记述了元代戏曲作家一百五十二人，作品名称四百多种。它是有关元代戏曲的第一手宝贵的历史资料，也是我们今天研究、评论元杂剧的必读书目。

《录鬼簿》将金元时期重要的戏曲散曲作家分为七类来述评：

一是"前辈已死名公，有乐府行于世者"。这类包括《西厢记诸宫调》的作者董解元和有名的散曲作家杜善夫、王和卿等三十多人。

二是"方今名公"。包括萨天锡、刘时中等十位散曲作家。

三是"前辈已死名公才人，有所编传奇行于世者"。这一类首列关汉卿，次及高文秀、郑廷玉、白仁甫、马致远、王实甫等五十多人。今天我们知道关汉卿等的简略生平及其剧作名目，钟氏的功绩是不可磨灭的。

四是"方今已亡名公才人，余相知者，为之作传，以《凌波曲》吊之"。这一类记述了元代后期杂剧和散曲作家宫天挺、郑光祖、睢景臣等约二十人。由于全是作者"相知"，所以论述颇详，言之凿凿。

五是"已死才人不相知者"。包括胡正臣等十人。

六是"方今才人相知者，纪其姓名行实并所编"。这一类有黄公望、秦简夫等二十多人。

七是"方今才人，闻名而不相知者"。包括高可道等数人。

以上七类记载中，几乎囊括了元代杂剧一二三流作家在内。其中特别对"方今已亡名公才人"而钟氏"相知"者，记载颇详，论述精当，如"郑光祖"条记：

光祖字德辉，平阳襄陵人。以儒补杭州路吏。为人方直，不妄与人

交，故诸公多鄙之，久则见其情厚，而他人莫之及也。病卒，火葬于西湖之灵芝寺，诸公吊送各有诗文。公之所作，不待备述，名香天下，声振闺阁，伶伦辈称"郑老先生"，皆知其为德辉也。惜乎所作贪于俳谐，未免多于斧凿，此又别论焉。……

乾坤膏馥润肌肤，锦绣文章满肺腑，笔端写出惊人句。翻腾今共古，占词场老将伏输。《翰林风月》，《梨园乐府》，端的是曾下工夫。

郑光祖是元代后期最重要的杂剧作家，是《倩女离魂》《㑇梅香》《王粲登楼》等名剧的作者，钟氏为我们写了一个郑氏小传，从郑光祖的生平说到他的为人，以及作品的影响和优劣成败，为我们提供了研究郑氏作品最重要的背景材料。

钟嗣成为什么取了个《录鬼簿》这样奇怪的书名呢？这就涉及作者写作的动机。钟氏在这本书的序文中说：

人之生斯世也，但以已死者为鬼，而不知未死者亦鬼也。酒罂（yīng，腹大口小之瓶）饭囊，或醉或梦，块然泥土者，则其人与已死之鬼何异？……天地开辟，亘古及今，自有不死之鬼在。……余因暇日，缅怀故人，门第卑微，职位不振，高才博识，俱有可录。岁月弥久，湮没无闻，遂传其本末，吊以乐章……若夫高尚之士，性理之学，以为得罪于圣门者，吾党且啖蛤蜊，别与知味者道。

对那些醉生梦死的酒囊饭袋，钟氏非常鄙视，而对那些"门第卑微，职位不振"的"高才博识"之士，作者却极表尊敬。钟氏这种态度，当时遭到了封建士大夫的讥议，但他毫不在乎。让那些拾到死猪肉的人去手舞足蹈吧，我们却喜欢吃蛤蜊，"别与知味者道"。钟氏把书名叫作《录鬼簿》，是说反话，表示书中所记者，才是真正的"不死之鬼"。这段序文，情见乎辞，感慨殊深，不难想见作者胸中突兀不平之气。

明初戏曲家贾仲名说钟氏"著《录鬼簿》，实为己而发之"，可谓知言。贾氏以八十余岁高龄，不惮衰耄，奋笔作《录鬼簿续编》（简称《续编》），可见他对钟氏此书之心仪。《续编》（有的研究者认为非贾作）继承钟氏原书的体例，记录了从钟嗣成到戴伯可共七十一人的简况，著录杂剧作品七十八种，又失载作者姓名的杂剧七十八种，是我们研究元末明初北曲杂剧发展的重要史料。如其中对罗贯中的记载："太原人，号湖海散人。与人寡合。

乐府隐语,极为清新。与余为忘年交,遭时多故,天各一方。至正甲辰复会。别来又六十余年,竟不知其所终。"罗氏是杂剧《风云会》的作者,又是鼎鼎大名的《三国演义》一书的作者,《续编》所记虽然简短,但已成为我们研究罗氏生平思想的重要材料。

今天,《录鬼簿》及其《续编》已成为研究元明戏曲最重要的论著。

51. 元杂剧中的水浒戏

在《水浒传》之前，元杂剧中已经出现许多水浒戏。今天有存目的水浒戏有二十多种，有剧本传下来的六种，即康进之撰的《梁山泊李逵负荆》，高文秀撰的《黑旋风双献功》，李文蔚撰的《同乐院燕青博鱼》，李致远撰的《都孔目风雨还牢末》，无名氏撰的《争报恩三虎下山》和《鲁智深喜赏黄花峪》。这六种戏的思想倾向和后来经过文人加工整理的《水浒传》有不尽相同的地方，不能一概而论。

这六种水浒戏中，以《李逵负荆》《双献功》的思想艺术成就最高。这两种都以黑旋风李逵为主角，都是喜剧。它们的成功使康进之、高文秀成为元代优秀的杂剧作家。

《李逵负荆》写李逵在清明节梁山泊放假下山的时候到老王林的酒店喝酒，老王林哭哭啼啼向他诉说女儿满堂娇被宋江、鲁智深抢去了，李逵勃然性起，大闹梁山水寨。经宋江、鲁智深两人下山对质，才发现是坏人冒充宋江、鲁智深抢了老王林的女儿，李逵于是向宋江负荆认错。正在这时候，老王林上山报告抢他女儿的坏人又来了，李逵于是伙同鲁智深下山捉住这两个坏家伙，将其枭首示众。

《李逵负荆》是一个"歌颂性"喜剧。它通过李逵和宋江之间一场误会性的戏剧冲突，赞扬了李逵急公好义、疾恶如仇的优秀品格和闻过则喜、知错就改的朴实作风，表彰了宋江胸怀坦荡、宽以待人的农民革命领袖的风度，歌颂了梁山泊和百姓的血肉关系。

"误会法"是《李逵负荆》处理戏剧冲突主要的方法，也是喜剧常用的一种手法。主人公误会得越深，他的精神世界披露得越彻底，个性就越鲜明，人物形象也就越可爱。如何通过误会性的戏剧冲突塑造喜剧的正面形象，本剧是一个成功的例子。

《李逵负荆》调子明快，气氛热烈，有很好的喜剧关目，而没有低级的噱头。如写李逵救助老王林之前，先写他清明节兴致勃发欣赏满山遍野烂漫的桃花。关于桃花红、指头黑的一段独白，并非闲笔，不仅是为了增添一点轻松愉快的喜剧气氛，而且是为了更好地揭示人物的内心世界。"人道我梁

山泊无有景致，俺打那厮的嘴！"从李逵对梁山一花一木的热爱到后来大闹聚义堂，这两者有内在的联系，贯串着李逵热爱梁山起义事业的思想品格。他如写李逵模仿老王林向山寨众头领诉说满堂娇被抢时的情形，老王林因思女心切开门迎接女儿时却把浑身黑炭似的李逵抱住等场面处理，都很富喜剧色彩。剧中的宋江雍容大度，和后来《水浒传》中那个一心一意想朝廷、开口闭口说招安的宋江不同。

有"小汉卿"之称的高文秀笔下的李逵，也写得很有特色。高文秀写有八种关于黑旋风李逵的杂剧，可见他对这一人物激赏喜爱的程度。今天留下来的《双献功》一剧，写李逵为了营救下在死囚里的朋友，扮作一个"庄稼呆后生"前去探监，牢子以为这黑大汉真的是个呆子，处处拿他取笑开心，李逵却将计就计，让牢子吃下事先放进蒙汗药的羊肉泡饭，用蒙汗药把牢子麻倒，将朋友救出。《双献功》通过李逵粗人用细的喜剧性安排，取得了很好的艺术效果，表现了李逵为营救朋友不畏艰难险阻的高贵品格。

李逵是梁山泊一位最出色的农民起义英雄，像《李逵负荆》或《双献功》杂剧，基本上写出了李逵这一精神特质。无论从存目或留下的剧本看，元杂剧水浒戏中以李逵为主角的戏都占多数，这在一定程度上说明了元代社会的黑暗和人民对农民起义英雄李逵的喜爱。

明清两代水浒戏的成就比不上元代，剧作的封建思想意识十分浓厚。像明传奇中有名的李开先《宝剑记》，把林冲写成一个忠臣，身在江湖，心在朝廷，完全歪曲林冲的形象，沈璟的《义侠记》也把武松写成一个忠臣。到了清代，大批御用文人把《水浒传》改编成二百四十出的超大型的水浒戏《忠义璇图》，借以狂热宣扬封建道德，思想火花不见了，剩下一堆封建主义、投降主义的灰烬。

52. 三国戏

翻开中国戏曲研究院编辑的《京剧丛刊》，可以发现许多三国戏，如《空城计》《芦花荡》《三顾茅庐》《长坂坡》《定军山》《两将军》《群英会》《辕门射戟》《激权激瑜》《阳平关》《瓦口关》《千里走单骑》《连环计》《甘露寺》《单刀会》《借赵云》《伐东吴》《战渭南》《连营寨》等，三国剧目之多，占整部《京剧丛刊》所收剧目的五分之一。这些三国戏是我们民族戏曲遗产重要的一部分，它们都是根据小说《三国演义》改编的。

三国是我国历史上一个重要的时期，军阀混战，烽烟四起。在错综复杂的政治斗争和军事混战中，出现许多传奇式的人物和故事，这些云蒸霞蔚、多彩多姿的故事在三国以后就开始流传，因此，远在《三国演义》产生之前，舞台上已经出现许多三国戏。

据史料记载，宋元南戏有《单刀会》《跳檀溪》；金代院本有《赤壁鏖兵》《襄阳会》《大刘备》《骂吕布》等；元杂剧中的三国戏有四十多种，像桃园结义、三战吕布、三顾茅庐、诸葛祭风、秋风五丈原等重要情节，元杂剧中都具备了。今天留下的剧本有关汉卿的《单刀会》《西蜀梦》，无名氏的《隔江斗智》《连环计》等。研究一下这些剧本和后来《三国演义》小说的不同点，是颇有意思的。

拿《单刀会》和《隔江斗智》这两本为例。

《单刀会》的故事见《三国演义》第六十六回。杂剧共四折戏。第一折写鲁肃定计约关羽赴会以索荆州，与乔公商量，乔公极表反对；第二折写鲁肃请司马徽在关羽赴会时作陪，司马徽不敢答应。这两折戏关羽并未出场，通过乔公、司马徽的映衬，刻画关羽的韬略胆识。第三、第四折才写"渡江"与"赴会"。小说第六十六回如果照搬杂剧的描写，势必床上安床、屋上架屋，因为第一、第二折关于关羽的英雄业绩在六十六回前早就写过了，所以这两折的情节理所当然地被摒弃，只写东吴的预谋和关羽如何带着周仓等八九个关西大汉前去赴会。而杂剧《单刀会》作为一个有头有尾的戏，要把冲突高度集中，仅用"赴会"一段来刻画关羽无疑是不够的，于是乔公与司马徽现身说法，使关羽形象渐次丰满起来。这两种写法，都是从艺术

形式本身的特点出发的。

《隔江斗智》杂剧的情节，见《三国演义》第五十四回"吴国太佛寺看新郎，刘皇叔洞房续佳偶"和第五十五回"玄德智激孙夫人，孔明二气周公瑾"。杂剧写刘备偕孙夫人西行至汉阳，由张飞接应前往荆州。张飞坐上孙夫人的翠鸾车，周瑜的追兵赶到，此时一场非常有趣的喜剧爆发了：

〔周瑜做下马跪科云〕小姐，某周瑜定了三计，推孙刘结亲，暗取荆州。今日甫能请的刘备过江来，拿住他不放回还，这是某赚将之计，怎么这江口上小姐倒叱退了众将，放刘备走了，着某甚日何年得他这荆州？你护你丈夫，也不该是这等。〔张飞做揭帘子科，云〕兀那周瑜，你认的我老三么？好一个赚将之计，亏你不羞！我老三若不看你在车前这一跪面上，我就一枪在你这匹夫胸脯上戳个透明窟窿！〔周瑜做气科云〕原来是张飞在翠鸾车上坐着，我枉跪了他这一场，兀的不气杀我也！〔做气倒科〕

这一场误会性喜剧冲突安排得很巧妙，为索荆州设下美人计的周瑜被实实在在羞辱了一番，演出时效果之佳是不难想见的。小说将这一段割爱了，因为两军对垒，剑拔弩张，让张飞坐在翠鸾车上逍遥自在与周瑜开玩笑，难免有虚假的逢场作戏之嫌。小说写前有埋伏，后有追兵，孙夫人刚解了徐盛、丁奉之围，蒋钦、周泰执一口孙权宝剑又来捕杀，最后是周瑜亲自赶来，但这一切都被叱退或杀退，于是众军士大叫"周郎妙计安天下，赔了夫人又折兵！"这种写法，层层推进，摇曳多姿，既合情合理，又引人入胜。小说和杂剧这两种写法，都很好地照应到艺术形式各自的特点。后来京剧《甘露寺》基本上按《三国演义》的路子来改编，没采用《隔江斗智》中张飞气周瑜的精彩场面，未免可惜了。

每种艺术形式都有自己的长处，也有自己的短处，高明的作者最能扬其长而弃其短，做到各显其能、各臻其妙。

53. 明代戏曲形式的演进

明代主要的戏曲形式叫作"传奇",它是在宋元时的南曲戏文(简称"南戏")的基础上发展而来的,形式上与元杂剧有许多不同的地方。

元杂剧采用"四折一楔子"的结构形式,明传奇则结构自由,篇幅比元杂剧长得多,《琵琶记》分有四十二出,《浣纱记》四十五出,《鸣凤记》四十一出,《牡丹亭》则多至五十五出。一个戏篇幅这样长,有时难免松散拖沓,这是明传奇的通病。这样大型的戏,一个晚上演完它是不可能的,这就使"折子戏"的演出成为常见的现象。一些优秀的"折子戏"经过长期的舞台演出实践,不断丰富与完善,有的还活跃在今天的舞台上,这是我国戏曲在演出形式方面一个特别的地方。

明传奇分"出"而不分"折"。第一出叫作"自报家门"或"付末开场",由一个付末色的演员上场唱一二支曲子或表明剧本创作的意图,或夸耀故事情节的新奇,然后把剧情大意加以交代,第二出才开始敷演故事。"自报家门"的格式,已经成为明传奇体例上的一个特点,自《琵琶记》以降都如此。这种格式,具有介绍剧情和稳定观众情绪的作用。

元杂剧采用"旦本"或"末本"的演唱体制,明传奇则继承南戏角色自由司唱的传统,改"末"为"生",不论生、旦、净、丑均有唱的权利。唱的形式也较多变化,如合唱、分唱、接唱等。明传奇基本上是生旦戏,净、丑、外、贴都是次要角色。这种体例,一定程度上限制了剧作者的视野,严格来说也没有突破元杂剧"旦本""末本"的框框,只是把戏变成"旦末本"而已。只有到清代地方戏勃兴的时候,才在这方面有明显的突破。

明传奇和南戏一样,唱南曲,这和唱北曲的元杂剧分属不同的音乐曲调系统。明代戏曲音乐方面还有一个特别的情况,就是地方戏声腔的兴起。地方戏声腔是以各地民间曲调为基础的地方戏曲音乐系统,如海盐腔、弋阳腔、余姚腔、昆山腔等。明代戏曲音乐由于地方声腔的兴起呈现绚丽多彩的局面。

明代戏曲演出的道具(古代称"砌末")与布景,也较前代有长足的进

步。晚明著名散文作家张岱在《陶庵梦忆》"刘晖吉女戏"条中曾谈到一个剧目演出的情况："刘晖吉奇情幻想，欲补从来梨园之缺陷，如《唐明皇游月宫》，叶法善作（法），场上一时黑魆地暗，手起剑落，霹雳一声，黑幔忽收，露出一月，其圆如规。四下以羊角（疑指单角灯）染成五色云气，中坐常仪（嫦娥）、桂树、吴刚、白兔捣药。轻纱幔之，内燃'赛月明'数株，光焰青黎，色如初曙，撒布成梁，遂蹑月窟。境界神奇，忘其为戏也。"在这里，灯光之运用，道具之进步，舞美之新颖，技法之娴熟，效果之逼真，可谓出神入化，使这位优秀的作家进入"忘其为戏"的境界。明末阮大铖家中戏班演出阮氏自编自导的《十错认》时，有龙灯、纸扎的神像；《燕子笺》中有纸制的会"飞"的燕子。张岱说这些戏"纸扎装束，无不尽情刻画，故其出色也愈甚"（《陶庵梦忆》卷八）。可见舞美在明代戏曲艺术中的地位日见重要，戏曲形式已日臻完善。

明戏曲在表演艺术上也很讲究，不少优秀演员为创造角色，揣摩体验，付出了艰辛的劳动。明中叶著名戏剧家李开先在《词谑·词乐》中就记载了著名演员颜容扮演《赵氏孤儿》中公孙杵臼一角的故事。颜容初扮大悲剧《赵氏孤儿》中公孙杵臼这一人物，但表演来表演去，观众毫无反应，一点愁苦悲哀的情态也没有。颜容回家后，羞愧到用右手直打自己的耳光，然后抱一木雕婴儿，对着穿衣镜，"说一番，唱一番，哭一番，其孤苦感怆，真有可怜之色，难已之情"。以后他再扮演公孙杵臼时，观众"千百人哭皆失声"。颜容前后的表演说明了演员如果没有真切的感情体验，要打动观众几乎是不可能的。

《词谑·词乐》篇还记载了著名演员周全授徒的故事，为我们保留了明代戏曲教育方面一点可贵的史料：

> 徐州人周全，善唱南北词……人每有从之者，先令唱一两曲，其声属宫属商，则就其近似者而教之。教必以昏夜，师徒对坐，点一炷香，师执之，高举则声随之高，香住则声住，低亦如之。盖唱词惟在抑扬中节，非香，则用口说，一心听说，一心唱词，来免相夺；若以目视香，词则心口相应也。

周全手中之香，无异于今日乐队指挥手中之指挥棒。周全用"指挥香"来教导学生注意唱曲过程中的高低抑扬，这无疑比打着拍板一句句死教硬背来得科学。可惜在四五百年前，这种先进的唱腔教学法无法推广，最终只好

湮没无闻了。

明代的戏班有两种，一种是官僚贵族府中置办的"家乐"，一种是民间的职业戏班。明中叶以后，贵族家盛养戏班，张岱说他祖父家中的戏班有可餐班、武陵班、梯仙班、吴郡班、苏小小班等；当时民间的戏班则有"徽州旌阳戏子""弋阳子弟"等称谓。"家乐"的兴起，对戏曲艺术形式的演进起过一些作用，但生活本源的枯竭使"家乐"只能沿着典雅的道路走下去。明中叶以后各地方戏曲声腔的兴起，再一次说明艺术的生命存在于广大民众之中。

54. 禁戏的律令

禁戏,这是动用专政的手段来禁绝一个剧目。中华人民共和国成立后,国务院曾明令禁演《大劈棺》《杀子报》《黄氏女游阴》等戏,获得广大人民和艺人的热烈拥护,因为这些坏戏鼓吹野蛮恐怖或猥亵淫毒行为。历代的封建统治者也禁戏,但他们禁的,绝大多数却是百姓喜爱的或含有革命成分的进步戏曲,他们对进步剧目堵尽禁绝,对艺人动辄绳之以刑律。有人把这方面的资料搜集起来,竟是厚厚的一大册书。

禁戏的事件,历史上很早就出现了。后魏时,"太乐奏伎,有倡优为愚痴者(艺人表演参军戏扮演痴呆者的样子),帝以为非雅戏,诏罢之"(《魏书》卷十一《前废帝纪》)。

唐初,高宗龙朔元年(661),皇后请禁天下妇女为俳优之戏,诏从之。(《旧唐书》卷四)唐末,文宗太和六年(832),帝宴群臣于麟德殿,杂戏人演出了戏弄孔子的剧目,皇帝大怒,演员们被当场赶了出去。(《旧唐书》卷十七下)

宋代,禁戏的事开始见之于法律条文。明代祝允明在《猥谈》中就谈到宋代明令禁演南戏《赵贞女》,这是不难理解的,因为这个戏有力地鞭挞了士子爬上统治高层后的负心行为。朱熹于绍熙元年(1190)在福建漳州做地方官时,也曾明令禁演戏文。

元代,《元史·刑法志》上规定:"诸妄撰词曲,诬人以犯上恶言者处死"。"诸乱制词曲为讥议者,流(充军边远)。"

明代,大明律上写着:"凡乐人搬做杂剧戏文,不许装扮历代帝王后妃、忠臣烈士、先圣先贤神像,违者杖一百;官民之家,容令装扮者同罪。"明成祖永乐九年(1411)七月初一日又下了一道更为严酷的律令:"今后人民倡优装扮杂剧,除依律神仙道扮、义夫节妇、孝子顺孙、劝人为善及欢乐太平者不禁外,但有亵渎帝王圣贤之词曲、驾头杂剧(帝王当主角的杂剧),非律所该载者,敢有收藏、传诵、印卖,一时拿送法司究治。奉圣旨,但这等词曲,出榜后,限他五日都要干净,将赴官烧毁了,敢有收藏的,全家杀了。"(明顾起元《客座赘语》卷十《国初榜文》)

清代沿袭以上禁戏的明律，且特别强调各地方官吏必须认真履行职守。嘉庆十八年（1813）十二月就有这样一道法令："……至民间演剧，原所不禁。然每喜扮演好勇斗狠各杂剧，无知小民，多误以盗劫为英雄，以悖逆为义气，目染耳濡，为害尤甚。前已有旨查禁，该管地方官务认真禁止，勿又视为具文。"（《大清仁宗睿皇帝实录》卷二百八十一）

只要读读这些条文，就不难理解为什么在我国古代戏曲遗产中为封建统治歌功颂德的剧目会如此之多，为什么创造历史的人民大众在旧剧中很少写到，为什么宣扬忠孝节义封建道德观念的剧目数量不少……

除了用禁戏这种专政手段来扶植封建剧目、扼杀进步剧目，封建统治者还造了大量的舆论，对进步剧目及优秀戏曲家进行围剿，极尽污蔑中伤之能事，像《西厢记》《牡丹亭》，就曾蒙上"诲淫"的罪名，被列为明清两代禁毁的"淫书"之首。他们还编造各种故事，说王实甫、汤显祖等因为写了《西厢记》《牡丹亭》一直在地狱受苦。清代乾隆年间刊行的《远色编》一书就这样写着："昔有人入冥府，见一囚身荷重枷，肢体零落，因问为何人，狱卒曰：'尔在生时，曾阅《还魂记》否？'曰：'少年时曾阅过。'狱卒曰：'此即作《还魂记》者也。此词一出，使天下多少闺女失节，上帝震怒，罚入此狱中。'问：'几时得遇赦出狱？'狱卒曰：'直待此世界中更无一人歌此词者，彼乃得解脱耳。'"《远色编》的作者出自不可告人的意图，竟然胡诌什么汤显祖在地狱中"身荷重枷，肢体零落"，他以为这样就可以去阎王的宴席上乞讨到一杯残羹！

人民是最公正的，《西厢记》《牡丹亭》等今天已成为优秀的古典戏曲瑰宝，而《远色编》的作者却早就叫人遗忘了，今天我们连他的尊姓大名也不晓得。

55. 八股戏《五伦全备记》和《香囊记》

明代盛行八股文，读书人从朱熹的《四书章句集注》中去找做文章的题目，然后"替圣贤立言"，做一篇有四对两股的四平八稳的文章，叫作八股文。八股文做得好的，就可以做官。——这是封建统治者物色人才、笼络人才和窒息人才的一种办法。明代剧坛因而也出现一种八股戏曲，这就是杰出戏曲家徐渭指出的"以时文为南曲"（《南词叙录》），即用作八股文的那一套来写戏。这方面最突出的例子，是丘濬的《五伦全备记》和邵灿的《香囊记》。

丘濬（1421—1495），广东海南琼山县人，历任国子祭酒、礼部尚书，弘治年间官至文渊阁大学士（宰相）。丘氏以朝廷重臣身份，厕身剧坛，居然写了四五个剧本，这本身就是一件耐人寻味的事情。丘濬继承了高明的"不关风化体，纵好也徒然"的写剧理论，全面提出了戏剧创作要为宣扬封建道德、巩固封建秩序服务的创作主张，请看丘濬在"付末开场"里这一大段很有代表性的言论吧：

> 这三纲五常，人人皆有，家家都备。只是人在世间，被那物欲牵引，私意遮蔽了，所以为子有不孝的，为臣有不忠的……是以圣贤出来，做出经书，教人习读；做出诗书，教人歌诵，无非劝化世人，使他个个都习五伦的道理。然经书却是论说道理，不如诗歌吟咏性情，容易感动人心。……近世以来做成南北戏文，用人搬演，虽非古礼，然人人观看，皆能通晓，尤易感动人心，使人手舞足蹈，亦不自觉。但他做的多是淫词艳曲，专说风情闺怨，非惟不足以感化人心，倒反被他败坏了风俗。……近日才子所编出这场戏文，叫作《五伦全备》，发乎性情，生乎义理，盖因人所易晓者以感动之。搬演出来，使世上为子的看了便孝，为臣的看了便忠。

在丘濬看来，戏剧的目的就是教忠教孝，它只是阐发"圣贤"的高论、潜移人们情性的东西。什么"真实性"之类那是大可不必管的。"这本《五

伦全备记》，分明假托传扬。一场戏里五伦全。备他时世曲，寓我圣贤言。"（卷首【西江月】）因此，故事情节不是从社会生活中提炼得来的，它来源于作者那个装满了封建伦理纲常的脑袋。生硬拼凑故事来图解三纲五常，这就是丘濬《五伦全备记》的特色。

《五伦全备记》胡诌异母兄弟伍伦全与伍伦备二人，在处理儒家所谓的"五伦"关系（指君臣、父子、兄弟、夫妇、朋友）都是至高的楷模。全剧到处是儒家的语录，封建道德的说教。如写伍伦全三人游赏春光，行至一酒店，伍伦全便说："圣人言：戒尔勿嗜酒！"于是不进酒店；行至一歌楼，伍伦全又引《论语》说："圣人言：血气未定，戒之在色。"于是不进歌楼；行至一赌场，他又说："圣人言：博奕好饮酒，不顾父母之养。"于是又离开。全剧就这样处处"代圣人立言"，几乎把《论语》中重要的教义复述一遍，恶劣之处，真叫人不堪卒读！明代著名戏曲家徐复祚说："（丘濬）《龙泉记》《五伦全备》，纯是措大（旧时代对读书人的贱称）书袋子语，陈腐臭烂，令人呕秽，一蟹不如一蟹矣。"（《三家村老委谈》）

邵灿，字文明，是江苏宜兴地区一个老秀才。他的《香囊记》可以说是《五伦全备记》的姐妹篇，"因续取《五伦》新传，标记紫香囊"（第一出《家门》）。作者是有意跟着《五伦全备记》的步子走的。全剧要写的正是终场诗所概括的内容：

 忠臣孝子重纲常，
 慈母贞妻德允臧，
 兄弟爱慕朋友义，
 天书旌异有辉光。

除了干巴巴的封建说教之外，《香囊记》的重要关目几乎都是抄袭来的。如《庆寿》《逼试》二出就是《琵琶记》中《高堂称寿》《蔡公逼试》的翻版；《邮亭》一出写张九思母子相会，实是套用元剧《潇湘雨》中张翠鸾父女相会的关目；邵贞娘在周老妪家暂住时对天祷祝的三炷香愿，又是袭用《西厢记》中崔莺莺进三炷香的关目……全剧剽窃前人剧作关目的地方，还可以举出许多。

尽管《五伦全备记》和《香囊记》艺术上异常拙劣，但由于其陈腐的思想内容，一出笼即受到封建卫道者的喝彩，有人称颂它们"振启淳风"，对作者"心迹之正，辅世之功"赞不绝口。（明陶辅《桑榆漫志》）于是纷

纷效尤者大有人在，剧坛日益凋敝。明中叶杰出的戏曲评论家徐渭就曾严肃批评这种不良的创作倾向，指出"效颦《香囊》而作者，一味孜孜汲汲，无一句非前场语，无一处无故事（指典故），无复毛发宋元之旧（宋元南戏的优秀传统已荡然无存）。三吴俗子，以为文雅，翕然以教其奴婢，遂至盛行。南戏之厄，莫甚于今。"（《南词叙录》）

只有到明中叶，在徐渭的剧作特别是汤显祖的《牡丹亭》出现之后，才一扫剧坛这种恶劣的风气。

56. 明中后期剧坛的繁荣

从明初到正德约一百多年的时间，朱权、朱有燉等皇族戏曲家把持剧坛，提倡"神仙道化""隐居乐道""披袍秉笏"的戏曲，《琵琶记》以及《五伦全备记》《香囊记》所刮起的一股宣扬封建"教化"的逆风，毒化剧坛空气，使戏曲创作进入沉寂的时期。

明中叶开始，社会情况有显著的变化。经济在一段较长时间的休养生息之后，出现了繁荣的局面。特别是资本主义萌芽开始出现，给颇为沉重的社会注入了新的生机。思想界出现了富有叛逆精神的王阳明学派和杰出思想家李贽的"异端邪说"，这对戏曲创作有巨大的影响，《牡丹亭》正是在这股反理学的思潮的影响下写成的。明中叶以后，统治集团的腐朽达到惊人的地步，光是宫女的胭脂费，每年就耗银四十万两，其糜烂之状不难想见。明中后期的皇帝也多是荒唐透顶的。武宗专搞特务统治；世宗经年不朝，是一个道教迷；神宗则如他的臣子所说，"酒色财气"，四病俱全，非药石之可治。还有统治集团内部斗争剧烈，刘瑾、严嵩严世蕃父子、魏忠贤等，都是这个时期臭名昭著的权阉或权臣。总之，明中后期社会各种光怪陆离的情状，在戏曲中有鲜明的反映，徐渭的《四声猿》、汤显祖的"临川四梦"等，就是深刻批判明中后期黑暗政治与现实的杰作。

明中后期的剧坛，是继元杂剧之后我国戏曲史上另一个繁荣的时期。这个时期出现的戏曲作家很多，康海、王九思、徐渭、梁辰鱼、李开先、汤显祖、沈璟、孟称舜等，可以说是人才辈出，济济楚楚。特别是汤显祖的戏曲，代表了明代戏曲的最高成就，他的积极浪漫主义的戏曲《牡丹亭》，是戏曲史上一部划时代的作品。它继承和发扬了《西厢记》的优秀传统，对《红楼梦》也有直接的影响。这时期有名的戏曲家有百人以上，作品近千种。明代戏曲史上重要的作家，差不多都集中在这个时期。

剧目题材多样化，是这个时期戏曲的一个重要特色。《鸣凤记》可说是用现实材料写成的一个著名的"现代剧"。徐渭的《歌代啸》和王衡的《郁轮袍》，针砭现实的倾向非常明显。至于历史题材和民间故事题材的剧目，仍占很大的比重。如《浣纱记》《宝剑记》《四声猿》《杜甫游春》《玉簪

记》《红梅记》《东郭记》《一文钱》等,都是很著名的。此外,寓言题材的戏曲,如《中山狼》《醉乡记》等,也是别开生面的。

这个时期还出现了不同的风格流派。汤显祖开创的临川派和沈璟开创的吴江派,是我国戏曲史上著名的流派。临川派和吴江派的论争,是两个不同艺术流派就戏剧创作与改编等问题展开的一次艺术大争鸣,对晚明戏曲有极大影响。

戏曲形式的演进和表现手法的多样化,在这个时期也是很突出的。杂剧的成就虽然不及元代,但康海、王九思、徐渭、王衡、徐复祚等人的杂剧作品,光芒依然不可磨灭。这个时期的杂剧不限于唱北曲,有的也唱南曲。如徐渭的《女状元》就是用南曲演唱的。体制则从一二折到六七折不等。由于各种地方声腔的兴起,唱腔的革新与发展是这个时期的一件大事,昆腔、弋阳腔、柳子腔、梆子腔等相互争胜,还有悲剧、喜剧、讽刺喜剧、闹剧、寓言剧等形式,手法也多种多样。像徐渭的《玉禅师》杂剧,最后采用哑剧来表演,据说演出时效果很好。不少剧作突破了杂剧一人主唱的形式,而采用主唱、分唱、对唱、接唱、合唱等唱法,显得更加灵活生动。

戏曲理论批评的进步和戏曲作品的大量刊行,也是明中后期戏曲繁荣的一个标志。徐渭的《南词叙录》,是戏曲史上第一部研究南戏的著作;魏良辅的《曲律》,是关于昆曲音律的著名论著;何元朗的《曲论》、王骥德的《曲律》、臧晋叔的《元曲选序》、吕天成的《曲品》、祁彪佳的《远山堂曲品》《远山堂剧品》等,都是戏曲理论批评方面有独到见解的论著。这时期剧本刊印很多,如臧晋叔的《元曲选》(选刻元剧一百种)、毛晋的《六十种曲》(选刻明传奇六十种)、孟称舜的《古今名剧酹江集》《柳枝集》(选刻元明杂剧五十六种)等。今天我们读到的元代刊行的戏曲像凤毛麟角般稀少,但明刊本的戏曲剧本则很多,绝大部分刊行于这个时期。

明中后期戏曲的繁荣,一直持续到清初康、乾之世。清中叶以后,无论是杂剧还是传奇就都衰落了,戏曲史上于是开始了"花部"勃兴的新时期。

57. 魏良辅创造了昆腔吗？

对广大戏曲观众来说，昆曲并非陌生的剧种，1956年饮誉京华的《十五贯》，就是一出著名的昆曲剧目。昆曲也称昆剧，是用昆腔演唱的。昆腔是昆山腔的简称，它是江苏昆山地区戏曲音乐曲调系统的名称，也是明代剧种的名称。昆腔是明代最大的戏曲剧种，明中后期的传奇作品，大多数都是用昆腔演唱的。

昆腔是怎样形成的？明清两代的戏曲学者几乎都认为它是昆山人（一说江西人）魏良辅创造的。"我吴自魏良辅为昆腔之祖"（明沈宠绥《度曲须知》语）。这种说法，戏曲史上几成定论。这在理论上本来就说不过去，一个地方剧种的声腔是在当地民间曲调的基础上形成的，它需要有广泛的群众参加，不是一个人所能独创的。现代由于史料的新发现，魏良辅创造昆腔之说才被推翻。根据周元暐《泾林续记》上的记载，朱元璋曾经问周寿谊："闻昆山腔甚嘉（佳），尔亦能讴否？"可知明初洪武年间已经有了昆腔。十几年前发现了魏良辅《南词引正》的新抄本，里面提到元代也有昆腔。可见昆腔并不是魏良辅创造的。

尽管明初或元代已有昆腔，但是，一直到嘉靖年间（1522—1566），昆腔还是一种影响较小的声腔，只流行于苏州一带地区。完成于嘉靖三十五年（1556）的《南词叙录》说"惟昆山腔止行于吴中"，它在当时传播的地域远没有弋阳腔、余姚腔和海盐腔来得广泛。昆腔在嘉靖以后风靡剧坛，这不能不归功于魏良辅、梁辰鱼及其他许多著名艺人对昆腔的改革创新。明代沈宠绥《度曲须知》云：

> 嘉隆间有豫章魏良辅者，流寓娄东鹿城之间。生而审音，愤南曲之讹陋也。尽洗乖声，别开堂奥，调用"水磨"，拍捱"冷板"，声则平上去入之婉协，字则头腹尾音之毕匀。功深镕琢，气无烟火，启口轻圆，收音纯细。

昆腔又名"水磨腔"，原来是一种清唱曲（所谓冷板曲），经过魏良辅

改革后，成为一种轻圆舒缓、轻柔婉转的新型声腔。据说魏良辅在琢磨时，"足迹不下楼者十年"，可见其苦心孤诣、刻骨镂肤的程度。十年后，魏良辅之成就使苏州地区许多老曲师十分震惊，"皆瞠乎自以为不及也"（余怀《寄畅园闻歌记》）。

但是，昆腔的革新并不靠魏良辅一人之力，而是由许多著名艺人共同完成的。明代张大复《梅花草堂笔谈》云：

> 魏良辅，别号尚泉，居太仓之南关，能谐声律，转音若丝。张小泉、季敬坡、戴梅川、包郎郎之属，争师事之，惟肖；而良辅自谓不如户侯过云适，每有得必往咨焉，过称善乃行，不即反复数交勿厌。时吾乡有陆九畴者，亦善转音，愿与良辅角，既登坛，即愿出良辅下。梁伯龙闻，起而效之，考订元剧，自翻新调，作《江东白苎》《浣纱》诸曲，又与郑思笠精研音理，唐小虞、陈棋泉五七辈，杂转之。

这说明昆腔的革新并非魏良辅一人于一时一地所能做出，魏良辅常常前往咨询请教的过云适的贡献也是不能抹杀的。像张小泉等人对革新后的昆腔的传播，无疑起了重要作用。陆九畴对革新后的昆腔还不大习惯，想与魏良辅唱一唱对台戏，但很快就甘拜下风。特别是戏曲家梁伯龙学习了魏良辅改革后的昆腔，与郑思笠等精研音理，切磋琢磨。梁氏还用它写了一个优秀的剧作《浣纱记》，这是第一个用改革后的昆腔演唱的剧本，它的成功使改革后的昆腔如虎添翼，很快风靡剧坛。梁伯龙本人还是一位戏曲音乐家，据说当时"歌儿舞女不见伯龙，自以为不祥也。其教人度曲，设大案西向坐，序列左右，递传迭和"（徐又陵《蜗亭杂订》）。这说明昆腔的创新是魏良辅、梁伯龙和大批著名艺人辛勤劳作所完成的，并非某个人一蹴而就的。

昆腔革新后，很快传到北方。徐渭的学生王骥德在《曲律》中云："迩年以来（约指万历末年），燕赵之歌童舞女，咸弃其桿拨（琵琶，这里指北曲），尽效南声，而北词几废。"昆腔于是统治剧坛，一直持续到清代乾隆年间。乾隆以后，它才趋于式微。

58. 西施的爱情和《浣纱记》的格调

明代有所谓"三大传奇"之说,指的是无名氏的《鸣凤记》、梁辰鱼的《浣纱记》和李开先的《宝剑记》。《宝剑记》写林冲的故事,李开先给林冲输进不少"忠臣"的血液,他笔下的林冲身在梁山,心系朝廷,这难免削弱剧作的思想意义。"三大传奇"中,《宝剑记》的思想艺术价值不及其余两种。不过,《林冲夜奔》一折的唱腔,一直受到人们的激赏。

《浣纱记》是写春秋时吴越之争的。关于伍子胥和吴王夫差的故事,越王勾践卧薪尝胆的故事、范蠡和西施的故事,一直在民间广泛流传。关汉卿写过《进西施》,宫天挺有《越王勾践》,赵明远有《范蠡归湖》等剧,可惜都已失传。在戏剧史上影响较大,思想性艺术性都较高的是《浣纱记》。

《浣纱记》以范蠡和西施的爱情故事作为剧作的贯串线。西施是古代传说中著名的美女,剧中的西施,出身贫家,是一个识大体、明大义的姑娘。她和范蠡在苎萝村湖边一见钟情,以浣纱为表记私订终身。不久吴国大军压境,越王勾践夫妇和范蠡都成了阶下囚。为了离间吴国君臣关系,瓦解吴王夫差斗志,范蠡定下美人计,西施毅然入吴。西施身在吴宫,强颜欢笑,因思念范蠡而得了心痛病。越王勾践回国后,发愤图强,终于打败了吴国。功成之日,范蠡认为勾践"可与共患难,不可与共欢乐",辞官后与西施泛舟太湖之上。

《浣纱记》在戏曲史上是作为第一个昆曲剧本而名噪一时的,对昆腔的传播起了重大作用。这个戏的思想内容是比较深刻的,且不谈别的,光是范蠡和西施的爱情,就很值得说一说。

范蠡和西施始终把国家大事摆在儿女私情之上。当国家有难时,范蠡首先想到的是如何拯救国家:"为天下者不顾家,况一未娶之女?"这就是他的想法。当范蠡向西施说明因被执而未能实践婚约时,西施说:"国家事极大,姻亲事极小。岂为一女之微,有负万姓之望。"后来范蠡要西施入吴,西施略有犹豫,范蠡说:"若能飘然一往,则国既可存,我身亦可保,后会有期,未可知也。若执而不行,则国将遂灭,我身亦旋亡;那时节虽结姻亲,小娘子,我和你必同作沟渠之鬼,又何暇求百年之欢乎?"这就通过戏

剧情节明显地把国家利益放在儿女私情之上。《浣纱记》在那些描写儿女私情、终日卿卿我我的才子佳人戏曲中显得格调高，主人公这种思想境界也是我们在许多前代或同时代的作品里所未曾见到的。

《浣纱记》的爱情描写还有值得注意之处，它抛弃了世俗的贞节观念，范蠡并不因西施入了吴宫而对她另眼看待。作者这样写，在明代是很少见的。在大肆鼓吹程朱理学"饿死事小，失节事大"的明代，在充斥着"义夫节妇"的剧坛上，梁伯龙的《浣纱记》真像出淤泥而不染的荷花，迎风伫立，一枝独秀。

剧作最后对范蠡、西施爱情的处理也是别开生面的。许多作品都把做官中状元、夫荣妻贵作为男女主人公爱情的归宿，这连明代最杰出的戏曲《牡丹亭》也不例外。《浣纱记》却写范蠡"功成不受上将军"，"焉知今日之范蠡，不为昔日之伍胥也"。功成身退，飘然而去，对封建统治者保持比较清醒的头脑，这在一定程度上摆脱了功名富贵的庸俗观念。

当然，《浣纱记》的爱情描写也夹杂有封建糟粕，如把范蠡西施两人安排为上界金童玉女降世，片面夸大美人计的作用，渲染消极避世气氛等，但就其主要方面来说，剧作的意义是积极的。《浣纱记》问世后，剧团争相演唱，和梁辰鱼同时的王世贞写诗说："吴闾（苏州）白面冶游儿，争唱梁郎雪艳诗。"可见其风靡之程度。

戏曲史上常常有这种情况，一部佳作问世后，即有人以笔代斧，乱加砍伐。如《窦娥冤》被明人改为《金锁记》，把这部著名悲剧的棱角尽行磨去，改成一个平庸无聊的喜剧。又如《赵氏孤儿》被改为《八义记》，以及《西厢记》被翻成各种改本续作等，不一而足。《浣纱记》之后，明代也有人写了一部《倒浣纱》（作者佚名），看题目就知道这是在做翻案文章。《倒浣纱》沿袭《浣纱记》写范蠡西施本有婚约，但破吴后，范蠡却将西施捉住并把她丢到太湖里去。《沉施》一出，西施大骂范蠡背弃盟誓，但范蠡却骂西施犯三大罪，要对吴王屠戮功臣、荒淫无度和国破家亡负责。西施反驳说："越王之命，大夫之计，叫我去做反间，所以我这样干的。"可是范蠡蛮不讲理，不管三七二十一把对方沉于湖中。这本《倒浣纱》，大弹"美色亡国论"的陈腐滥调，把国破家亡的各种罪责都推到西施身上，是封建士大夫落后的历史观点的流露。《倒浣纱》并不能抵消《浣纱记》的积极影响。《浣纱记》后来"至传海外"（明沈德符《顾曲杂言》），其中"泛湖"等十出戏是清代舞台上经常演唱的节目（清《纳书楹曲谱》所录），而《倒浣纱》一剧，却早为人们所遗忘矣。

59. 嘉靖年间的"现代剧":《鸣凤记》

明代的嘉靖皇帝(1522—1566年在位)是个道教迷,终日不理朝政,政务均由内阁处理。当时内阁设首辅、次辅和群辅,为了争当首辅,阁臣互相倾轧,联朋结党,攀引门生。张璁、夏言、严嵩、徐阶、高拱等相继上台当首辅,都是这样干的。这些首辅中,严嵩为害最烈。他在内阁有二十一年,当首辅达十七年之久,造成了嘉靖时期政治异常黑暗的局面。嘉靖四十四年(1565)严嵩下台,严世蕃伏诛,朝野相庆,《鸣凤记》便是在这个时候产生的。它及时反映现实政治斗争,是当时一个影响很大的现代剧目。

《鸣凤记》对严氏父子的罪恶有较深刻的揭露,主要描写他们怎样排除异己,怎样重用亲信和怎样恣情享乐。严嵩用阴谋手段陷害首辅夏言和兵部主事杨继盛等之后,当上首辅,儿子严世蕃也擢居高位。当时京中有"大丞相""小丞相"之谣,家中的真儿子、干儿子众多,正所谓"宾客满朝班,姻亲尽朱紫"。专会拍马屁的跳梁小丑赵文华,竟官至通政司使和兵部尚书,鄢懋卿则官至监察御史。严氏父子大肆搜刮,卖官鬻爵,上等官一个卖二三千两银子,下等官卖八九百两,私家田地达到八万六千五百亩,厅堂宇舍三千八百间,庄宅四十二处。第二十出写端阳游赏,差役前来报告倭寇杀人烧屋的军情,严嵩却认为扫了他的游兴,下令把差役监禁起来。

剧本对赵文华、鄢懋卿这两个严家干儿子的揭露则更加生动深刻。赵文华一出场就自我介绍说:"只是平生贪利贪名,不免患得患失;附势趋权,不辞吮痈舐痔。""陷害忠良,如秤钩打钉,拗曲作直;模棱世事,如芦席夹囤,随方就圆。"他为了讨好严氏父子,刁钻巧营,献寿烛,送床单,甚至送七宝溺器,极尽阿谀拍马之能事。第十三出《花楼春宴》写严世蕃欢宴赵鄢二奸,各人夸耀家中受用之物,赵文华说:"实不相瞒,小弟有两个爱妾,一个叫忧人富,一个叫自怕穷……上半夜忧人富,下半夜自怕穷。"鄢懋卿说他也有两个爱妾:"一个叫忘恩,一个叫负义,终日教她侍立在跟前,左顾右盼,正是转眼忘恩,回头负义,岂不快活。"这些地方,通过嬉笑怒骂的手法,把这两个家伙辛辣地嘲讽一番。

第二十一出《文华祭海》,更是活画出"小人得志便猖狂"的凶相。为

了假惺惺装出抗倭的样子，严氏父子派赵文华到前线去。"当广求些首级，亦可塞责"，这就一语泄露天机，原来他们并不是去抗倭，而是去残杀老百姓，用平民之头冒充倭头以邀功。"祭海"一结束，赵文华连诵经的和尚也不放过，因为多一颗头颅便可多得五十两银子！和尚请求放过他，说："小僧是戒坛上住持，管下五百云游和尚，待小僧率领前来，充作倭兵，幸而取胜，不要说起。若不胜，那时献首，尽作倭头，到有一万五千两银子！"赵文华于是高兴地说："说得有理，快放了。"这些描写，不是艺术的夸张，而是确然有据的，史书上就有严党一伙用普通百姓之头来冒充倭头的记载。

《鸣凤记》用夏言、杨继盛等"八谏臣"反对严氏父子的斗争为主要线索，及时地反映了震动朝野的一场反严斗争。剧中主要人物和重大事件都是真实的。剧本问世之后，确实起到配合反严斗争的作用。成书于万历三十八年（1610）的吕天成的《曲品》就指出："《鸣凤记》记诸事甚悉，令人有手刃贼嵩之意。"

尽管《鸣凤记》有明显的局限性，如赞颂愚忠的臣属，对一味求仙觅道的昏君，还说什么"龙飞嘉靖圣明君"，艺术上也繁复松散，但这些都瑕不掩瑜，这一部以政治斗争为题材、有强烈现实精神的剧作，在爱情题材占很大比重的明代戏曲史上，始终占有重要的地位。焦循在《剧说》卷三还记载了《鸣凤记》问世时的一件轶事：大约在嘉靖四十四年（1565），《鸣凤记》（《剧说》认为它是王世贞的门人写的，其中《法场》一出，是王世贞手笔）写成后，王世贞邀请县令同观此剧，剧本对严氏父子鞭挞之狠使县令大惊失色，急忙避席欲去，王世贞这才不慌不忙拿出朝廷文告给县令看，告诉他说："严氏父子已败矣！"县令这才安下心来，把全剧看完。这件轶事说明《鸣凤记》很可能是在严氏父子倒台后马上上演的。

60. "光芒夜半惊鬼神"
——徐渭的剧作

万历二十一年（1593），被袁宏道称为"有明一人"的杰出文学家和艺术家徐渭，贫病交加，死在一大堆破烂的稿件上，终年七十三岁。

徐渭，字文长，号青藤、天池生。他评论自己的作品说："吾书第一，诗二，文三，画四。"没有说到戏曲，因为戏曲在作家整个创作中只占一小部分，所以略去了。但是，徐渭的戏曲创作和理论，却在戏曲史上占有重要地位。

徐渭早年写有《南词叙录》，中年写了一组杂剧《四声猿》，据说在晚年坐牢的时候写了一部闹剧《歌代啸》。这些戏曲论著和创作，给当时萎靡不振的剧坛注射了一针强心剂。

《南词叙录》是我国戏曲史上第一部研究南戏的著作，篇幅不长，是作者对当时民间流行的南曲戏文进行了一些调查之后写成的，保存了南戏一些珍贵的历史资料，并对当时"以时文为南曲"，即用八股文那一套来写戏曲进行了激烈的抨击。

《四声猿》是一组杂剧的总名，包括《狂鼓史》《玉禅师》《雌木兰》《女状元》四个短剧。《狂鼓史》写祢衡骂曹，《玉禅师》写月明和尚度柳翠，《雌木兰》写著名的木兰从军的故事，《女状元》写黄春桃女扮男装中状元的故事。晚年写的《歌代啸》，是一个叫人笑破肚皮的闹剧。

徐渭剧作最主要的思想特色，是愤世嫉俗。所谓"愤世"，就是对明中叶黑暗政治表示强烈不满；所谓"嫉俗"，就是反抗传统、憎恨封建世俗那一套。《狂鼓史》写作于严嵩独揽朝政、朝纲坏弛的时候，作者为了让祢衡骂得痛快，把排场从曹操生前挪到他死之后。因为祢衡死后，曹操还干了不少坏事，要把这些都骂遍，只有安排在曹操死后。祢衡边击鼓，边痛骂，把挟天子以令诸侯的曹操骂得狗血淋头。联系到作者亲身参加过反严斗争，可以说剧作名为骂曹，实为骂严。

《歌代啸》采用中国画法中浓云泼墨、大笔勾勒的手法（徐渭本人也是一位杰出画家），对封建社会是非不分、黑白颠倒的现实予以深刻揭露。这

个闹剧写李和尚偷了张和尚的帽子,却让张和尚去替罪;州官的奶奶因为"吃醋",在后堂放火,百姓提灯救火却被处罚。剧作有四句极妙的"正名":

> 没处泄愤的,是冬瓜走去,拿瓠子出气;有心嫁祸的,是丈母牙痛,灸女婿脚根;眼迷曲直的,是张秃帽子,叫李秃去戴;胸横人我的,是州官放火,禁百姓点灯。

剧作用这些看来荒诞不经的故事,反映了封建社会黑白颠倒的现实。全剧的特色,可以用"寓庄于谐,有理取闹"八个字来概括,因为在嬉笑怒骂背后,包含着严肃的主题思想,反映了封建社会"只许州官放火,不准百姓点灯"的现实。

《雌木兰》《女状元》从文武两方面表彰妇女的才能。木兰唱:"我做女儿则十七岁,做男儿倒十二年。经过了万千瞧,那一个解雌雄辨?方信道辨雌雄的不靠眼。"对世俗轻视妇女的思想可以说是当头棒喝。"世间好事属何人?不在男儿在女子!"在礼教压迫妇女很厉害的明代,徐渭这些闪烁着民主主义光辉的思想,是卓尔不群,十分引人注目的。

徐渭之所以能写出这些深刻的批判现实的作品,是与他的生活经历分不开的。他早年参加反严斗争,但严嵩倒台后他却因和浙江总督胡宗宪的关系一直受到迫害;因此,他在《狂鼓史》《歌代啸》剧中描写现实生活中黑白颠倒的事情,是完全可以理解的,作者在严嵩倒台后被迫害的生活际遇就是黑白颠倒的实例。徐渭参加过抗倭斗争,到了前线,亲眼看到妇女中出现许多抗倭英雄,这对他写《雌木兰》《女状元》无疑起了重要作用;徐渭到过北方边防驻地,后来因精神恍惚误杀妻子坐了七年牢,戴了四年枷械;晚年穷困潦倒靠卖书画生活,即使如此他也不去逢迎权贵,有的县官来拜访他,他理都不理,拒之门外。"踽踽穷巷一老生,崛起不肯从世议。"(黄宗羲《青藤行》诗句)乾隆时编的《四库全书》,《徐文长全集》还被列为禁书。但是,徐渭这些"光芒夜半惊鬼神"(黄宗羲诗句)的作品,今天成为宝贵的遗产,他的老家绍兴一带几百年来还一直流传着有关徐文长的故事。

61. 汤显祖的"临川四梦"

汤显祖是一位著名的文学家和戏曲家，现存他十二岁至六十七岁逝世时写的诗有两千多首，辞赋文章六百篇，创作之多实属罕见。汤显祖是以戏曲名世的，写有《紫钗记》《牡丹亭》《南柯记》《邯郸记》四种传奇。汤显祖是江西临川人，这四种剧作都有神灵感梦的关目，因而合称"临川四梦"。

汤显祖早年写有《紫箫记》传奇，是根据唐人蒋防著名的传奇小说《霍小玉传》改编的。但汤显祖把《霍小玉传》的悲惨结局改成团圆的喜剧结局，削弱了原作的积极意义，这表明作家对现实的认识还比较肤浅。全剧语言典丽，关目平庸，是一个典型的才子佳人作品。后来，汤显祖把《紫箫记》修改为《紫钗记》，虽然还是以勉强团圆作结，但是，剧作深切同情霍小玉的悲惨命运，表明作家对现实的认识有所提高。"倘然他念旧情，过墓边，把碗凉浆漉也，便死了呵，也做个蝴蝶单飞向纸钱。"这种缠绵哀怨的曲辞，已仿佛后来杜丽娘悱恻动人的歌唱了。

巨大的变故和险恶的环境常常是造就杰出人物的摇篮。汤显祖很早就有文名，直到三十四岁才中进士，后来在南京做小官。万历十九年（1591），他四十二岁时上《论辅臣科臣疏》，把他多年来所看到的封建官场的各种丑恶行径揭露出来，这就触犯了皇帝和当朝权贵，他于是被贬谪至广东徐闻县做典史，后又调至浙江遂昌当知县。这一次上疏被贬，是汤显祖一生中重大的转折，他对封建统治者终于有了比较清醒的认识。在遂昌当知县时，又因驱除虎害和在除夕放囚犯回家团聚得罪当地权贵。四十九岁那一年，作家怀着满腔悲愤弃官返回故里，写出了《牡丹亭》；五十一岁写作《南柯记》；五十二岁正式被免职，同年写出《邯郸记》。

《牡丹亭》又名《还魂记》，是根据话本小说《杜丽娘慕色还魂记》改编的，是一个积极浪漫主义的杰作。作品通过杜丽娘和柳梦梅生死离合的爱情故事，批判当时流行的程朱理学的谬说，赞颂冲破礼教的压迫和追求个性解放的精神。汤显祖是很自觉地用戏曲作为武器来批判理学家们所谓"存天理，灭人欲"的谬论的，他在《牡丹亭题词》中说："自非通人，恒以理

相格耳！第云理之所必无，安知情之所必有耶！"《牡丹亭》的成就，是和作家这种自觉反理学的战斗精神分不开的。《牡丹亭》成为继《西厢记》之后又一部里程碑式的作品，它的出现震动了当时的剧坛。

但是，汤显祖的创作道路是不平坦的，佛老消极出世的思想一步步影响了作家健康的头脑，使晚年创作的《南柯记》《邯郸记》不仅没能突破《牡丹亭》的成就，反而在原有基础上后退了。汤显祖后来似乎也意识到这一点，他说："一生'四梦'，得意处惟在《牡丹》。"这说明作家也觉察到晚年创作的局限。

《南柯记》是根据唐人李公佐的小说《南柯太守传》改编的，写淳于棼梦为槐安国驸马，做南柯太守二十年，梦醒后发现所谓槐安国原来是庭前槐树下的蚁穴。《邯郸记》是根据唐人沈既济的《枕中记》改编的，写卢生在邯郸道一间小饭店中用道士吕洞宾给他的瓷枕头睡觉，梦中做了高官，享尽荣华富贵，梦醒后店中的黄粱饭还未炊熟。汤显祖用这两个包含出世思想的故事作为剧作的题材，表明佛老思想对步入晚年的作家已有很大的吸引力。

但是，汤显祖毕竟是由于现实的黑暗丑恶使他无法忍受才转向佛老那里去寻求解脱的，作家对万历年间的现实依然十分不满，因此，当他面向现实时，我们发现他批判的钢刀并没有卷刃，刀锋依然闪闪发光。《南柯记》对官场的黑暗就有很好的揭露。如南柯郡的官吏们听说新太守即将到任，纷纷乘机勒索钱财，"为官只是赌身强，板障；文书批点不成行，混帐；权官掌印坐黄堂，旺相；勾他纸赎与钱粮，一抢！"《邯郸记》对现实的揭露批判比《南柯记》更为犀利。卢生要去应试，他的夫人说"奴家再着一家兄相帮引进，取状元如反掌耳！"原来"家兄"者，钱也！作品愤怒指出："翰林院不看文章，没气力头白功名纸半张。直等那豪门贵党，高名望，时来运当，平白地为卿相！"这不只是揭露科举制度的腐败，而且矛头直指当权的卿相！其尖锐的程度与《论辅臣科臣疏》是一样的。《邯郸记》是明传奇中一部现实性很强的优秀戏曲。

清代梁廷楠《曲话》云："玉茗四梦，《牡丹亭》最佳，《邯郸》次之，《南柯》又次之，《紫钗》则强弩之末耳。"（卷三）这评价是比较公允的。从《紫钗记》到《牡丹亭》而又转到《南柯记》《邯郸记》，可以看到作家思想和他对现实生活的认识给予创作的巨大影响，作家在创作上走了一条曲折的道路。

62.《牡丹亭》与妇女轶闻

《牡丹亭》以其巨大的思想艺术力量震动当时的剧坛,在许多女读者、女演员、女观众中激起很大的反响,这是不奇怪的。

明代,礼教对妇女的拘禁特别厉害。明太祖即位当年就下了一道诏令:"民间寡妇,三十年前亡夫守制,五十年后不改节者,旌表门闾,免除本家差役。"从皇帝、皇后、大臣到御用文人,都动手编写什么《内训》《闺范》《性理大全》《列女传》等封建读物,提倡三从四德,束缚妇女身心。杜丽娘连午睡和游花园都被认为是不道德的,在裙子上绣成双的花鸟要遭到斥责,更不要说有什么自由的爱情了。杜丽娘不是死于爱情的被破坏,而是死于对爱情的徒然渴望。《牡丹亭》再现了礼教对妇女的深重压迫,表现了她们的苦闷,赞扬了她们"一灵咬住"追求爱情理想和要求个性解放的精神。"这般花花草草由人恋,生生死死随人愿,便酸酸楚楚无人怨。"(意思是说如果花草由人爱恋,生死随人意愿,便挨一些酸楚痛苦我也毫无怨言。见《寻梦》一出)杜丽娘发自心灵深处的这种呼声,引起了在礼教重轭下妇女强烈的共鸣。如果说,《西厢记》是把爱情描写和反对封建礼教与封建家长包办婚姻紧密结合起来,旗帜鲜明地提出婚姻结合的基础是"有情",即爱情的话,《牡丹亭》则是把爱情描写与个性解放的要求紧密结合起来,它通过杜丽娘由梦而死、由死而生的浪漫主义戏剧情节,反映了明代妇女对自由爱情的渴望和对个性解放的要求,赢得了广大群众特别是妇女的称赏。因此,"《牡丹亭梦》一出,家传户诵,几令《西厢》减色"(明沈德符《顾曲杂言》)。

关于《牡丹亭》问世后妇女的反应,在当时就有许多传闻。娄江地区有个叫俞二娘的,十分爱读《牡丹亭》,"蝇头细字,批注其侧",十七岁就"怨愤而终"。俞二娘为何年纪轻轻就忧郁死去呢?虽然未有明确记载,但这是可想而知的。有人把俞二娘夹批过的《牡丹亭》送给汤显祖,汤氏读后感慨万分,写了两首五言绝句:"画烛摇金阁,真珠泣绣窗。如何伤此曲,偏只在娄江!""何自为情死?悲伤必有神。一时文字业,天下有心人。"

杭州女艺人商小玲,擅长演《牡丹亭》,因为不能与意中人结合而郁郁

成病。她每次演《牡丹亭》的《寻梦》《闹殇》诸出,"缠绵凄婉,泪痕盈目"。有一日演"寻梦",唱到"待打并香魂一片,阴雨梅天,守得个梅根相见"时,扑倒台上,演春香的演员上来一看,已经气绝了。

有的明清笔记还记载一些姑娘读《牡丹亭》后,对作者汤显祖产生深挚的爱慕之情。扬州有个叫金凤钿的姑娘,对《牡丹亭》"读而成癖","日夕把卷,吟玩不辍"。她写一封信给汤显祖,中有"愿为才子妇"之句。因为书信辗转耽搁,等汤显祖收到信赶到扬州时,金凤钿已经死了。死时要求用《牡丹亭》一书殉葬。据传汤显祖为她料理墓葬事达一月之久。

明代还有一个叫冯小青的姑娘,十六岁嫁给姓冯的商人为妾,过着非人的生活,十八岁就死了。她也是《牡丹亭》的爱好者,死后在遗稿中发现有小青读《牡丹亭》诗:

冷雨幽窗不可听,挑灯闲看《牡丹亭》。
人间亦有痴于我,岂独伤心是小青。

有的戏曲家还根据小青的故事编写剧本,如吴炳写了《疗妒羹》传奇,徐刌写了《小青娘情死春波影》杂剧。

《牡丹亭》刊行后,一些有才学的妇女还对剧本进行评注,康熙三十三年(1694)有所谓"吴吴山三妇合评本"刊世,相传是吴舒凫姓陈、谈、钱的三位妻妾评注的。

乾隆年间问世的《红楼梦》写林黛玉听《牡丹亭》曲的时候,忽而"心动神摇",忽而"如醉如痴",忽而"眼中落泪"。杜丽娘心中颤动着的那根爱情的弦,在心细如发的林黛玉那里引起了强烈的共鸣。

以上这几则故事,有的当然是子虚乌有的妄说,但从中不难想见《牡丹亭》巨大的思想艺术魅力。

63. 折子戏《春香闹学》

春香是《牡丹亭》中一个天真无邪的小姑娘，她是杜丽娘的贴身丫头，地位和《西厢记》里崔莺莺的贴身丫头红娘差不多，但在剧中却远没有红娘来得重要。如果没有红娘大力的支持与帮助，崔张的结合几乎是不可能的；如果没有红娘在《拷红》《争婚》中据理力争，崔张婚姻要获得美满结局也几乎是不可能的。因此，红娘是《西厢记》中一个光芒四射的人物，在剧中和崔莺莺处于同等重要的地位。后代某些演出本中其地位甚至超过莺莺。但《牡丹亭》中的春香只是作为杜丽娘的陪衬而出现的，她完全是一个天真烂漫、未谙世事的小姑娘。杜丽娘心中的奥秘，春香一点也不知道，她只是眼见身边的姑娘一天天憔悴下去。全剧写春香的重要场次是第七出《闺塾》，在其他各出，她只是偶然闪现一下罢了。

《闺塾》后来叫《春香闹学》，是一直于舞台上演出的一个著名的折子戏。不少人有误解，以为《春香闹学》的主角就是春香。其实，《牡丹亭》原著中《闺塾》这一出，主角依然是杜丽娘，它是塑造杜丽娘形象的一个重要场次。

《春香闹学》是杜丽娘和封建势力交锋的第一个回合。杜宝为了把杜丽娘培养成符合封建道德规范的贤妻良母，"他日到人家，知书知礼，父母光辉"，请了一个六十多岁的老儒生陈最良来做杜丽娘的家庭教师。这样，家训和师教双管齐下，杜丽娘接受封建观念的渠道增加了，她的身心受到的拘禁更厉害了，自由活动的余地愈来愈少了。

这折戏一开始，就写陈最良催促杜丽娘上学。考了十五场科举都没有考上的陈最良，虽然一生深受孔孟之道的毒害，对毒害他人却也不遗余力。从陈最良的催促声中，我们看到老儒生的卖力和杜丽娘的故意怠慢，她对闺塾丝毫不感兴趣。接着，当这个可怜的老头子只会把先儒对《诗经》的注解重复一遍的时候，杜丽娘轻轻地回敬了一句："师父，依注解书，学生自会。"这句话的分量是够重的，老腐儒在才华出众的学生面前显得十分狼狈。可笑的是，陈最良搬来《关雎》这首诗，原想用所谓"后妃之德"来感化杜丽娘，可是结果适得其反，这首热烈的情歌直接启开了少女的情窦，

使杜丽娘发出"人不如鸟"的怨叹。这一情节安排是发人深省的。当陈最良口沫横飞大谈《诗经》的什么"后妃之德""宜室宜家"的时候，杜丽娘一会说起要给师母做鞋子，一会又说"还不见春香来"，可见她并没有专心听讲。当春香无心伴读、前来诉说后花园有好景致而遭到陈最良的训责时，杜丽娘教训起春香来："手不许把秋千索拿，脚不许把花园路踏！"可是陈最良一走，她很快就对春香说："俺且问你那花园在那里？"

总之，《春香闹学》这出戏，通过杜丽娘和陈最良的正面冲突，我们看到封建道德规范在这个追求自由的少女身上已逐渐失灵，杜丽娘已开始觉醒，紧接着的《游园惊梦》一出，她在追求自由爱情和个性解放的路上就走得更远了。

有人可能会说，春香"闹学"毕竟比杜丽娘闹得厉害。是的，杜丽娘闹学和春香闹学的反封建精神是完全一致的，但由于两人性格、地位的不同，因此"闹"得很不一样。春香是一个天真无邪的丫头，语言泼辣，嘲弄尖刻，大胆取闹，杜丽娘却由于大家闺秀的地位和深沉的性格，在陈最良面前就显得矜持，看样子彬彬有礼，实际上敷衍应付，暗地里另有一套。例如讲解"关关雎鸠"时，春香问起水鸟的叫声，让陈最良学鸟叫，使他当堂出丑，而杜丽娘却只说"依注解书，学生自会"。由于杜丽娘说话不多，没有强烈的外部形体动作，这就使许多人认为春香才是"闹学"的主角，实际上从全剧看来，春香依然是陪衬，是"喧宾"，这个"喧宾"在原作中并没有"夺主"。如果我们把这场戏的主角理解成春香，那就成了"喧宾夺主"，是不符合汤显祖原作的曲意的。

《春香闹学》在舞台上演了几百年，许多剧种都有这个剧目，它是我国古代最优秀的折子戏之一。我们在阅读或演出这个折子戏的时候，不应把杜丽娘理解成次要角色，让她像木头似的坐在那里看春香闹学，实际上这个台词不多、动作不多的人才是这场戏的真正主角哩！

64. 戏曲史上临川派和吴江派的论争

临川派和吴江派的论争是戏曲史上一件大事，这场对台戏唱得很激烈，双方旗鼓相当，在当时谁也赢不了谁。

临川派的代表人物是汤显祖，属于这一派的戏曲家有吴炳、孟称舜、阮大铖等。其实阮大铖的成就和汤显祖相去殊远，不过后人以为他们都崇尚文采，故凑合在一起。

吴江派的代表人物是沈璟，属于这一派的戏曲家很多。沈璟的侄儿、吴江派的后起之秀沈自晋曾写有《临江仙》一曲，自豪地说到他们这一派强大的阵容："词隐（沈璟）登坛标赤帜，休将玉茗（汤显祖）称尊。郁蓝（吕天成）继有槲园人（叶宪祖），方诸（王骥德）能作律，龙子（冯梦龙）在多闻。香令（范文若）风流成绝调，幔亭（袁于令）彩笔生春。大荒（卜世臣）巧构更超群。鲰生（沈自晋谦称）何所似？颦笑得其神。"从这个阵容看来，吴江派人物多是精通音律的戏曲家兼评论家。

吴江派和临川派的论争，首先集中在怎样看待戏曲中的音律问题，即写戏要不要合律依腔。沈璟的看法是："名为乐府，须教合律依腔。宁使时人不鉴赏，无使人挠喉捩嗓。说不得才长，越有才越当着意斟量。……怎得词人当行，歌客守腔，大家细把音律讲。"（《二郎神》套曲）俗话说：无规矩不成方圆。既然是写传奇，当然要恪守南曲的音律，"大家细把音律讲"，这是无可非议的。但是，沈璟毕竟把问题强调到不适当的地步——"宁使时人不鉴赏，无使人挠喉捩嗓"，这就把话说过头了。

问题是围绕着《牡丹亭》的改编而来的。《牡丹亭》问世后，"几令《西厢》减色"（明沈德符《顾曲杂言》），各处纷纷上演。沈璟、吕玉绳（吕天成之父）、臧晋叔、冯梦龙等都着手进行改编。他们改动了《牡丹亭》中一些不合音律的地方，这使汤显祖十分恼火，他在写给吕玉绳的信中说："彼（指沈璟）恶知曲意哉！余意所至，不妨拗折天下人嗓子。"汤显祖给宜黄艺人罗章二的信中谈到《牡丹亭》的演出时说："《牡丹亭记》要依我原本，其吕家改的，切不可从！虽是增减一二字以便俗唱，却与我原作的意趣大不同了。"

过去有人以为这场争论的实质是重思想还是重形式,因而说沈璟是"形式主义",实际情况并非如此。沈璟并不认为写戏可以不重视思想内容方面的问题,吕天成在《义侠记序》指出:"先生诸传奇,命意皆主风世。"沈璟自己也提出写剧应该"作劝人群"(《埋剑记》第一出《提纲》)。当然,沈璟是用封建道德观念来"风世"和"作劝人群"的,但这说明他并非不重视思想内容。

在这场争论中,双方都把话说绝了,一方说"宁协律而不工,读之不成句,而讴之始协,是曲中之工巧";另一方说"余意所至,不妨拗折天下人嗓子",对这些绝话,实在应该各打五十大板。所以后来吕天成说:"倘能守词隐先生(沈璟)之矩矱(规矩),而运以清远道人(汤显祖)之才情,岂非合之双美者乎?"(《曲品》)这话不是没道理的。

吴江派和临川派论争的另一问题,是重文采还是重本色。这实际上涉及两个艺术流派的不同风格问题。汤显祖是以文采见长的,《牡丹亭》文采斑斓,但不少地方也有深奥晦涩的毛病,叫人难懂,因此,沈璟等把它改编以便于"俗唱"。沈璟认为:"字雕句镂,正供案头耳。"(《曲品》)这句话很精辟。当时有一派传奇作家,像《玉合记》的作者梅鼎祚、《玉玦记》的作者郑若庸等,崇尚雕字琢句,沈璟指出这是"案头之曲"的毛病。汤显祖和梅鼎祚、郑若庸不一样,他在注重《牡丹亭》内容的同时,比较讲究辞藻的华美。总而言之,汤、沈两人的艺术风格是很不同的,下面各举一个例子来说。

沈璟的《义侠记》中猛虎出现时武松唱的《得胜令》一曲:"呀,闪的他回身处扑着空,转眼处又乱着踪。这的是虎有伤人意,因此上冤家对面逢。你要显神通,便做道力有千斤重,你今日途也么穷,抵多少花无百日红,花无那百日红!"沈璟运用口语俗谚,使曲子本色自然。

再看汤显祖《牡丹亭》中杜丽娘游园唱的【步步娇】一曲:"袅晴丝吹来闲庭院,摇漾春如线。停半晌,整花钿,没揣菱花,偷人半面,迤逗的彩云偏,步香闺怎便把全身现。"这里写少女娇羞的体态和微妙的心理,没想到镜子偷偷照见了她,羞得她把发卷也弄偏了。刻画入微,语言华美,正是临川得意之笔。

沈璟"专尚本色",首先注意到戏曲语言是否便于"俗唱",汤显祖却讲究文采,不愿为了"俗唱"而不顾文采,这两种艺术主张很难说谁好谁坏。当然,沈璟的成就不如汤显祖,但我以为这两派论争的实质是不同艺术流派对艺术主张和风格问题的一次争鸣。

65. 沈璟的贡献

文学史上有些精研格律的作家，比较讲究艺术形式方面的问题，往往被人目为"形式主义"，其实冤枉得很。沈璟就是一个典型的例子。

沈璟头上的"帽子"有"格律派""反现实主义作家"。1976年第一期《文艺研究》上有一篇题为《明代戏曲史上的一场儒法斗争——评汤沈之争》的奇文，还说沈璟是"儒家"，给他戴上"复古派""复古主义的形式主义者""'信而好古'的守旧派"等"帽子"。

我们且撂下"帽子"不管，还是先看看沈璟是怎样一个戏曲家吧。

沈璟（1553—1610），比汤显祖大三岁，出身于仕宦家庭，二十二岁中进士，官至光禄寺丞，三十六岁时因仕途挫折"辞官归乡"。此后专门从事戏曲创作与研究，他的生活道路说起来倒与汤显祖有点相似。

沈璟生活在南曲鼎盛的隆庆万历年间，对南曲音律进行了系统全面的研究。辞官归里后，他"出入酒社间，闻有善讴，众所属和，未尝不倾耳而注听也"（《南词新谱》卷首李鸿《南词全谱序》）。由于精心研究，沈璟增订了蒋孝的《南九宫十三调谱》，辑录了《南词韵选》，还评点过沈义甫《乐府指迷》，写过《唱曲当知》《论词六则》《正吴编》等，对南曲音律的发展有重要贡献。像这样一个以毕生大部分精力从事这方面研究的人，过于讲求音律，这是可以理解的，在指出他理论上的一些问题之后，我们对他研究的成就，是应该充分肯定的。

除了注重音律外，沈璟在戏曲理论方面最重要的主张是"皆主风世"和"专尚本色"。他强调要用封建道德观念来"风世"，他的创作因此受到较大的局限，这是需要指出的；他的"专尚本色"的主张有一定的积极意义，特别是当时剧坛典雅骈丽的风气还很流行的时候更是如此。

沈璟写有《属玉堂传奇》十七种，今存约六七种。过去一向把《义侠记》说成是他的代表作，其实这个戏写得并不高明。它写武松的故事，包括武松打虎、杀嫂、血溅狮子楼等著名情节，虽然一定程度上揭露了西门庆的罪恶，但把武松写成"忠臣"，这个武松远没有《水浒传》中的武松来得可爱。

在沈璟今存剧作中，我认为《博笑记》是比较优秀的。这是一本短剧集锦，包括十个小喜剧，大都具有比较强烈的现实意义，下面择要说一说：

《巫举人痴心得妾》——写举子巫春元游春时在坟上见到一个新寡的美妇人，对方答应嫁给他，但要巫出一百五十金。洞房之夜，女方看到巫真诚相爱，便告诉他自己原来的丈夫并没有死，上坟之举是她与原丈夫定下的诱骗之计，下半夜她的丈夫就会带领一班人来打劫的，巫于是与妇人双双逃走。

《乜县佐竟日昏眠》——新任崇明县乜县丞，终日昏昏欲睡，乡绅于彐老爷前来拜访时他睡着了，第二天乜县丞前往彐老爷处回拜，两人相对酣睡。

《起复官遭难身全》——一补官起用官员在京师空空寺借宿，被寺僧用药毒成痴呆哑巴，并被寺僧乔装成活佛到处骗钱。后因有人发现活佛想喝水才破了此案。

《恶少年误鬻妻室》——有兄弟三人，大哥外出经商，二个弟弟用计将大嫂卖与船商，因分赃不均，三弟遂向大嫂告密，大嫂于是用计向二嫂借黑头髻，让二嫂戴白头髻，娶亲的不管三七二十一将戴白的抢去。此时大哥回来与大嫂团圆，二哥因妻子被抢，羞愧外逃。

《诸荡子计赚金钱》——三个苏州无赖与一唱小旦的串通，由小旦扮作妇人到道观借宿，并与道士调情，两个无赖照计前来捉奸，勒索道士钱银一百二十两。次早，第三个无赖又来勒索了几十两银子，道士气不过，到衙门告官，官府捉住四人，杖责发配。

以上拉杂地说到《博笑记》中五个小喜剧的情节，它们在一定程度上揭露了明代隆万时期社会的黑暗和道德风尚的败坏，这是和沈璟壮年即辞官归里，对社会黑暗有一定认识分不开的。但这些喜剧揭露不够深刻，剧名"博笑"，说明作者对黑暗现实的认识还比较肤浅。

总之，沈璟的戏曲理论与创作都有一定的成就，对南曲的发展有过贡献，但他的理论和创作都存在较严重局限——这就是我们的结论。过去戴在他头上的那些"帽子"，应当实事求是地把它扔掉。

66. 从《红梅记》说到鬼戏

周朝俊的《红梅记》是晚明一部重要的传奇作品,由于"其词香,其调俊,其情宛而畅"(王穉登《叙红梅记》),在当时就饮誉剧坛,戏曲大家汤显祖亲自评点,吴江派戏曲家袁于令修改过第十七出《鬼辩》。中华人民共和国成立后,许多地方剧种都改编上演过这个剧目,京剧叫《红梅阁》,川剧叫《红梅记》,秦腔叫《游西湖》。1961年孟超《李慧娘》改本发表后,更引起一场大风波,并对"有鬼无害论"进行了大批判,可见这部作品无论在明代还是在当代,都受到人们的重视。

《红梅记》分上下两卷,上卷写南宋奸相贾似道游西湖,姬妾李慧娘无意中赞美一个少年裴生,回府后即为贾所杀。贾二次游湖时,见卢昭容貌美欲夺为妾,裴生出面自荐为卢家婿,贾将其囚禁府中。贾欲加害裴生,为李慧娘鬼魂所救,贾于是迁怒于众姬妾,李鬼魂挺身而出,怒斥似道,使众姬妾免遭厄难。

下卷写卢昭容母女避祸逃至扬州曹姨娘家,姨娘之子曹悦欲讨昭容为妻,卢母着其往临安典卖家产。时贾似道已遇刺身死,裴生偶然见到曹悦,得知昭容下落,遂往扬州与昭容晤面,适为曹悦窃见,曹即往官府控告裴生。县官李子春乃裴之好友,用计赚曹,使裴与卢昭容回临安完婚。

显而易见,《红梅记》的精华在上卷,那是一个惊心动魄的悲剧;下卷已落入一般才子佳人戏曲的俗套,勉强凑成一个无聊的喜剧。由于上下卷情调很不和谐,后来不少改编本就摒弃了下卷的情节,只保留李慧娘与裴生这条剧情线。

《红梅记》的价值集中在李慧娘之死和她的复仇反抗上面。李慧娘游湖时看见一个书生,无意中赞了一句"美哉少年",就被贾似道杀害了。一个美丽无辜的妇女的性命就像一只蚂蚁那样微不足道,可以随意被踩死,这表明李慧娘所承受的封建压迫该有多么沉重!为了进一步刻画贾似道的阴险狠毒,剧作写贾杀李之前还假惺惺对李说:"前日湖中看上那少年,俺待与你纳聘,你意下如何?"李辩解说"此一时戏言,实出无意",她"跪泣"要求"老爷饶奴一命",但贾似道并不发善心,他诱杀了李慧娘:

〔贾斩介〕〔贴闪抱住贾泣介〕〔贾〕放手放手，过来对天赌一下誓，就饶你罢。〔贴出誓介〕〔贾从后斩介〕

一个手无寸铁的弱女子就这样惨死在权奸贾似道的屠刀下面。但是，李慧娘死后化成厉鬼，她的性格完成了从最弱到最强的飞跃，她敢于上门和凶残的贾似道斗了。经过袁于令修改的《鬼辩》中有一段精彩的描写：

〔净（贾似道）〕阿呀，你是个妖魔，还是个大将？
〔贴（李慧娘鬼魂）唱〕【北混江龙】咱不是妖魔也非神将，却是个旧相知，怎待要费端详！
〔净惊介〕你与我什么相知？
〔贴〕也有时追欢买笑，也有时共枕同床！
〔净怕介〕说起来是个妇人了，我姬妾如云，那里认得你！
〔贴〕不记得清盼空招一少年，险些儿红颜随葬半闲堂（贾似道之室名）。
〔净惊觑〕莫非李慧娘之阴魂么，我且问你，怎的还在这里？
〔贴〕咱是你紧对头怎相忘！
〔净〕你在这里做甚？
〔贴〕伴那裴秀士在西廊！
〔净〕你还与他有帐么？
〔贴〕休欺做鬼的少风光！
〔净〕有甚风光？
〔贴〕学那巫山女恋襄王！

唇枪舌剑，针锋相对，李慧娘变得很厉害了。杜勃罗留波夫说过："从最软弱和最忍耐的人们心中所提出来的抗议，也是最有力的。"（《奥斯特罗夫斯基研究》）李慧娘最后救了裴生，掩护了其他姐妹，使贾似道诡计落空，剧作就这样一步步完成了对李慧娘鬼魂反抗性格的刻画。

对李慧娘的鬼魂形象应该怎样评价呢？这里牵涉到对鬼戏的看法。鬼神观念，是一种宗教意识。在这里，"人间的力量，采取了超人间力量的形式。"（恩格斯《反杜林论》）一切鬼戏，总是在肯定"人死后变成鬼"这样的前提下进行构思创作的，演出时客观上难免有宣扬宗教迷信的色彩。在这个意义上，"有鬼"当然就"有害"。在指出鬼戏这种共同的局限性之后，

我们还必须针对具体情况进行具体分析,文学艺术中的鬼神现象,是一种艺术表现手段,如《窦娥冤》《牡丹亭》《红梅记》等戏曲中的鬼魂形象,一定程度上表现了人民对封建压迫的反抗情绪,就应加以肯定。至于有些鬼戏,纯粹是为了宣扬封建迷信,渲染阴森恐怖的"鬼气",对观众身心有很大的毒害,当然应该坚决排斥。

67. 《罗密欧与朱丽叶》式的大悲剧：《娇红记》

我国有一部与莎士比亚的名剧《罗密欧与朱丽叶》内容相似、思想艺术成就不相上下的优秀悲剧，这就是晚明剧作家孟称舜的《娇红记》传奇。不过，莎翁剧闻名遐迩，孟氏戏曲默默无闻罢了。《娇红记》是一部被遗忘了的优秀悲剧。

《娇红记》描写申纯与王娇娘的爱情故事，它在当时纷纭众多的才子佳人戏曲中独树一帜，思想艺术成就超越其他的剧作，成为《牡丹亭》以后一部重要的爱情作品，对《红楼梦》也有着重要的影响。

申纯与王娇娘是表兄妹，他们热烈相恋，当父母为了家世门第的利益和屈服于权势的压力而扼杀他们的爱情时，他们奋起反抗，把世俗的成见，如父母养育的深恩、功名富贵的观念等统统抛到脑后，双双殉情，以死来反抗封建势力的压迫。剧作的结尾采用《孔雀东南飞》和"梁山伯与祝英台"式的处理方法，主人公合冢葬在一起，坟墓上出现了比翼的鸳鸯双飞鸟。

女主人公王娇娘是一个美丽动人的艺术形象，她不慕富贵不慕才，爱的是知心体己，但得个"同心子，死共穴，生同舍，便做连理共冢、共冢我也心欢悦"。这就是她爱情的理想。她虽然爱申纯，但当申纯大胆表白爱情的时候，她却坚决予以拒绝，因为对方这时是否"同心子"，她还没有把握。她多疑，常有些"虚假意儿"，有时甚至带有一些林黛玉式的反复无常。第十出《拥炉》就有如下的对白：

〔生〕幸蒙见诺，无得翻悔。
〔旦笑云〕诺什么？
〔生〕姐姐自想。
〔旦〕春风甚劲，兄可坐此共火。……
〔生〕……则我这寸断柔肠，你可还也相怜么？
〔旦笑介〕何事断肠，妾当为兄谋之。

这里一热一冷，一急一慢，一方是大胆表白，热烈追求，一方却装聋作哑，顾左右而言他，刚刚答应的事情马上又反悔了。

当王娇娘经过一系列的试探与考验，对申纯已十分了解的时候，她就不顾一切地与之相爱。她很明白自己的行动"殊乖礼法"，但毫无顾忌，"全不顾礼法相差"。当封建黑暗势力的压迫越来越厉害，她和申纯的婚事眼看就要落空的时候，她不气馁，"只要两下心坚，事终有济；若事不济，妾当以死相谢"。她最后实践了诺言，为了爱情的理想一死谢相知。

男主人公申纯也是刻画得很成功的艺术形象。他大胆热烈地爱王娇娘，始终如一。为了爱情，他可以不顾功名富贵，"我不怕功名两字无，只怕姻缘一世虚"。从这个意义上说，申纯形象比《牡丹亭》中的柳梦梅要高出很多。在《西厢记》《牡丹亭》中，读书人考科举求功名几乎是天经地义的，但在《娇红记》中，主人公申纯把爱情看得高于功名富贵，完全抛弃了世俗的观念，这在当时是很有批判意味的。后来《红楼梦》正是在这个基础上进了一步，描写贾宝玉大胆叛逆封建仕途经济的生活道路。

除结尾外，《娇红记》是一个严格的现实主义戏曲，作品在描写主人公爱情生活的同时，展示了广阔的生活画面。剧作对官场的黑暗、科场的肮脏，时有尖锐的讽刺。"自来戴纱帽的，不晓文章，只晓势利。""如今父兄要子弟做官，不消教他读书，只自家挣银子，银子挣得多，举人进士也好世袭了。""如今世上那有圣贤？举人便是贤者，进士便是圣人。做到大官，也只造些房儿，占些田儿，娶些妾儿，写些大字帖儿，装些假道学腔儿，父兄子弟们仗些势儿罢了。"这些话说得何等尖刻犀利！

《娇红记》在艺术上精彩纷呈，美不胜收。别的不说，光是作者驾驭语言的才力，就很叫人赞叹了。现摘第四十五出《泣舟》中的一些曲子为例：

【玉交枝】〔生〕……从前旧事都抛舍，怨天公直恁、直恁将人磨折。我如今富贵二字，早置之度外，波功名视做春昼雪，那婚姻事一发休提了，孽姻缘看比残宵月。〔合〕这衷肠，谁行诉说？这冤恨，何时断绝！……

【江儿水】〔旦〕……今后呵，再休想咏梨花坐待南楼月，再休想题锦字流出深沟叶，则落得点翠斑洒遍湘江血，死也波孤眠长夜，冷冢荒坟有的、有的个谁来疼热？

【园林好】听一声声，伤者痛者；看一点点，还是血也泪也？……

【川拨棹】今日个生离别，比着死离别情更切。愿你此去，早寻佳

配,休为我这数年间露柳风花、数年间露柳风花,误了你那一生的、一生的锦香绣月!〔合〕一声声,肠寸断;一言言,愁万迭!

【尾声】〔生〕归舟满眼伤愁绝,听何处离鸿哀咽?敢则是俺玉人呵痛煞煞哭声儿还在也!

陈洪绶云:"子塞(称舜字)诸剧,蕴藉旖旎,的属韵人之笔;而气味更自不薄,故当与胜国诸大家争席。"这一评价并非过誉。

68. 明代杂剧巡礼

元代杂剧像群星辉耀，大家名作很多。明代是传奇的黄金时代，杂剧至此已如强弩之末，但偶尔也有些闪光的作品。

明初剧坛沉寂，杂剧作家寥寥无几，朱有燉、王子一、贾仲名、刘东生等较有名，写的不外乎粉饰太平、神仙道化的东西。其中以朱有燉最为突出。

朱有燉，封宪王，世称周宪王，号诚斋，是明太祖朱元璋第五子定王的长子，作杂剧三十多种，总名《诚斋乐府》。剧作内容多是求仙访道，祝寿庆宴，如《惠禅师三度小桃红》《李妙清花里悟真如》《紫阳仙三度常椿寿》《瑶池会八仙庆寿》《群仙庆寿蟠桃会》《福禄寿仙官庆会》《张天师明断辰勾月》等，几乎一看题目就知道是写什么。朱有燉还写水浒戏和其他内容的戏曲，但也充满封建毒素，如《黑旋风仗义疏财》写李逵一听到要去征方腊就高兴得大叫"活擒方腊见明君"；《豹子和尚自还俗》杂剧写鲁智深平白无故杀人，被宋江责了四十棍棒，便怀恨在心，出家做和尚去，宋江请李逵、鲁智深的妻儿及母亲去解劝皆无效，最后不得不叫人毒打鲁母才使他还俗。朱有燉的杂剧，是明初剧坛一股封建主义的逆流。

明中叶的杂剧作家，以康海、王九思、徐渭为代表。徐渭已另文谈及，此不赘述。康海的《中山狼》和王九思的《杜甫游春》，是戏曲史上著名的杂剧。

《中山狼》是人们所熟知的民间故事，鞭挞忘恩负义的丑类，包含十分深刻的哲理。"世上那些负恩的却不个个是这中山狼么！""世上负恩的尽多，何止这一个中山狼么！"剧作有很强的现实性，今天读来仍很有启发。《杜甫游春》其实并不是历史剧，剧中杜甫可说是王九思自己。剧作借杜甫出游曲江，痛骂李林甫"嫉贤妒能，坏了朝纲"，对明中叶的政治表示了强烈的不满。

明后期的杂剧，以徐复祚的《一文钱》，王衡的《郁轮袍》《真傀儡》，许潮的《兰亭会》《赤壁游》，汪道昆的《五湖游》《远山戏》《洛水悲》，陈与郊的《昭君出塞》《文姬入塞》等较有名，其中尤以《一文钱》《郁轮

袍》最值得称道。

《一文钱》是一出"看钱奴"式的讽刺喜剧，剧中员外卢至虽有万贯家财，却是个吝啬的守财奴，无论老婆儿女，每天每人只给二合（约二市两）米的口粮。他去卖李子，儿子要了一个李子吃，即被扣去当天的口粮。有一天快吃中饭的时候，他老婆有事找他，他怕老婆来吃他的饭，想方设法把老婆支离开去，自己才开饭。但一转念，当天是阿兰节会，郊外游人极多，到那里走走或许能碰到亲朋请吃顿饭，岂不省了一餐饭食？于是跑到郊外，可是没碰到亲戚，只有一群乞丐在吃饭，卢至实在饿了，想等乞儿们吃完觅些残羹剩饭充饥，但不巧的是乞丐把食物吃个精光。这时候，卢至忽然拾到一枚铜钱，心想买豆腐，但豆腐不能生吃；买青菜吗，菜要耗油炒；想来想去，决定买芝麻吃，芝麻香，颗粒又多。正当他一粒一粒吃着芝麻的时候，忽然听见鸟叫狗吠，他慌了，以为鸟和狗要来吃他的芝麻，赶快跑到山顶上避开鸟儿狗儿吃起来。《一文钱》以夸张而辛辣的笔调，惟妙惟肖、入木三分地塑造了一个悭吝鬼的艺术典型。

《郁轮袍》也是一出讽刺剧，它揭露骗子投机取巧、冒名顶替的丑恶行径。剧作写岐王下书给王维，只要他答应在九公主的宴会上演奏琵琶新曲《郁轮袍》，取状元像"拾芥一样的容易"，但王维不愿意。此事被骗子王推闻知，便冒王维之名在九公主宴席上毕毕剥剥乱弹一气，把著名教坊乐工曹昆仑气走；王推还反诬王昌龄那首"秦时明月汉时关"的诗是偷自己的。由于王推得到岐王和九公主的赏识，主考官赵履温违背良心，颠倒黑白，把王推狗屁不通的文章说成是绝代妙文，把真正有才学的王维的文章说得一钱不值。剧作通过骗子得道的情节，揭露了明代官场特别是科场的肮脏。

除明初外，明中期和后期的杂剧具有较强烈的现实批判精神，这是它们共同的思想特色；在创作上，则寓言剧、讽刺喜剧和明显影射现实的所谓历史故事剧占有较大的比重。

69. 明代戏曲评论家的论争

元代真正的戏曲评论著作只有一部《录鬼簿》，明代的戏曲批评比之元代有长足的进步，较有名的评论著作在十部以上。

明代除临川派和吴江派的大论争外，戏曲评论家们常就某些问题展开笔战，其中争论不休的一个问题是：《西厢记》《琵琶记》和《拜月亭》(《幽闺记》)究竟谁优谁劣？

以评论苛刻著称的何元朗认为《西厢记》和《琵琶记》没有《拜月亭》好；"嘉靖七子"之一、著名文学家王世贞不同意这种看法；戏曲作家兼评论家王骥德对何氏的看法极表反对，他认为古典名剧中以《西厢》《琵琶》最佳。王骥德动手校注这两部剧作，还打过一个生动的比方，说："《西厢》如正旦，色艺俱绝，不可思议；《琵琶》如正生，或峨冠博带，或敝巾败衫，俱喷喷动人；《拜月》如小丑，时得一二调笑语，令人绝倒；《还魂》、'二梦'（指《南柯记》《邯郸记》）如新出小旦，妖冶风流，令人魂消肠断，第未免有误字错步。……"（《曲律》卷四）《顾曲杂言》的作者沈德符却认为何元朗的看法有道理，王世贞的看法是"识见未到"，那种认为《西厢》是"绝唱"的意见乃"井蛙之见"；《一文钱》杂剧的作者徐复祚也赞成何元朗的意见。

对这几部古典名剧的高下，今天文学史、戏剧史上已差不多有定评。然而，为什么明中后期戏曲评论家们对这问题有如此深刻的分歧呢？这是因为各人手中绳律不一，也就是说，评价戏曲的标准很不一致。

何元朗之所以贬低《西厢》《琵琶》，理由是"盖《西厢》全带脂粉，《琵琶》专弄学问，其本色语少"，"余谓其（指《拜月亭》）高出于《琵琶记》远甚。盖其才藻虽不及高，然终是当行"（《四友斋丛说》）。王世贞反对何元朗这种看法，明确提出评价戏曲的"三条标准"，他说："《拜月亭》是元人施君美撰，亦佳。元朗谓胜《琵琶》，则大谬也。中间虽有一二佳曲，然无词家大学问，一短也；既无风情，又无裨风教，二短也；歌演终场，不能使人堕泪，三短也。"（《艺苑卮言》）一生著述近五百卷的大著作家王世贞，把"大学问"云云也作为评价戏曲的标准，这使徐复祚很不以

为然，徐氏曾逐条予以批驳，云："何元朗谓施君美《拜月亭》胜于《琵琶》，未为无见。《拜月亭》宫调极明，平仄极叶，自始至终，无一板一折非当行本色语，此非深于是道者不能解也，弇州（王世贞别号）乃以'无大学问'为一短，不知声律家正不取于弘词博学也；又以'无风情，无裨风教'为二短，不知《拜月》风情本自不乏，而风教当就道学先生讲求，不当责之骚人墨士也。……又以'歌演终场，不能使人堕泪'为三短，不知酒以合欢，歌演以佐酒，必堕泪以为佳，将《薤歌》《蒿里》（均指殡葬乐曲）尽侑觞具乎？"（《三家村老委谈》）徐复祚对王世贞关于戏曲要"裨风教"的批评很中肯，一语中的；至于"堕泪"与否的问题，属于艺术欣赏中的个人爱好，即有人喜欢悲剧，亦有人喜欢喜剧，尽可以仁者见仁，智者见智。

在这场关于《西厢》《琵琶》《拜月》"优劣论"的争论中，有没有一些共同的批评标准呢？有的。参加争论的何元朗、王世贞、王骥德、沈德符、徐复祚、臧晋叔以及凌濛初等人，几乎无不认为戏曲创作应该既本色，又当行。

什么是"本色""当行"呢？臧晋叔在《元曲选序》中曾有很好的说明。关于本色，他说："宇内贵贱妍媸幽明离合之故，奚啻（何止）千百其状，而填词者必须人习其方言，事肖其本色，境无旁溢，语无外假。"关于当行，他说："行家者随所装演，无不摹拟曲尽，宛若身当其处，而几忘其事之乌有。能使人快者掀髯，愤者扼腕，悲者掩泣，羡者色飞，是惟优孟衣冠，然后可与于此，故称曲上乘，首曰当行。"借用今天的文艺术语来说，本色就是按照现实的本来面目来描绘，这是一种现实主义的创作方法；至于当行，指的是熟悉舞台艺术的行家里手。

明代一些戏曲评论家提出的"本色""当行"的主张，在当时是为了批判"以时文为南曲"（徐渭《南词叙录》）的雕琢藻绘的典丽文风的，因而是有积极意义的。徐复祚就指出《香囊记》"丽语藻句，刺眼夺魄；然愈藻丽，愈远本色"（《三家村老委谈》）。沈德符说梅鼎祚《玉合记》"正如设色骷髅，粉捏化生，欲博人宠爱，难矣！"（《顾曲杂言》）寥寥数语，把"八股戏曲"批得体无完肤。

"本色""当行"之说，对我们今天的戏剧创作也不无借鉴意义，按照现实的本来面目进行描绘，熟悉并掌握舞台艺术的特点，我们的剧作庶几可无愧于伟大的时代，无愧于古人矣！

70. 专搞"误会""巧合"的阮大铖

"误会"与"巧合"是戏剧,特别是喜剧常用的艺术手法。因为要在有限的时间和空间里来再现生活,还要比生活更集中更强烈,所以戏里有时需要运用一些"误会"与"巧合"来推进剧情,激化矛盾。

可是,"误会"与"巧合"并非可以滥用,只有当这种艺术手法成为合情合理的"转化剂",能够揭示生活的本质的时候,它才是一种触处生春的灵丹妙药;否则,片面追求巧中巧、奇中奇而滥用"误会"与"巧合",只会掉进形式主义的泥坑。

明末清初的阮大铖,就是一个滥用"误会""巧合"手法的戏曲家。

阮大铖的名声很不好,他原是魏阉的党徒,后来拥立福王,降清后又甘为清军的马前卒。《明史》把他列入《奸臣传》,《桃花扇》也把他作为一个反面人物来写。

阮大铖写有几种传奇,以《春灯谜》《燕子笺》最有名。

《春灯谜》又名《十错认》,看题目即可知道,它的重要情节关目运用"误会"与"巧合"的地方有十处之多。例如书生宇文彦在元宵夜看灯时结识了女扮男装的节度使的女儿韦影娘,后因喝醉酒错认节度使的官舫为自家的船只,和韦影娘的贴身婢女春樱睡了一夜竟毫无知觉,而韦影娘却又误上了宇文彦家的船;宇文彦后来被误认为海贼被捕,他怕玷污其父名声,化名于俊,其兄宇文羲中探花后,皇帝把他的名字念成李文义,遂改名李文义,恰好审到宇文彦的案子,但因为兄弟两人都改了名字,故无法相认……

这一本《十错认春灯谜记》,以"错认"为全剧关目结构之主眼,全无生活根据。阮大铖也不否认这一点,他说:"其事臆,无取于裨官野说,盖裨野亦臆也,则吾宁以吾臆为愈。"(《春灯谜自序》)这样一本想入非非、玩弄各种"误会""巧合"把戏的传奇,今天已成为戏曲史上一本典型的形式主义"名作"。

《燕子笺》也是同样货色,它写书生霍都梁与妓女华行云、大家闺秀郦飞云的爱情故事。梗概是这样的:霍都梁因试期尚远,与妓女华行云搞得火热。一日,霍画了一幅《听莺扑蝶图》,把自己与华行云都画进去,拿到裱

画匠那里去裱。裱匠因喝醉酒,把官家小姐郦飞云拿来裱的《观音图》给了霍都梁,却把霍画给了郦飞云。郦小姐见画中书生俊俏,便填了一首词在画上,词填好后,画即被燕子衔去,恰又被霍都梁拾到。后因兵荒马乱,郦家逃难时亲人失散,郦飞云为一大官收为义女,嫁与剿贼有功的霍都梁。华行云又为另一大官收为义女,又嫁与新科状元霍都梁。通过这些炫人眼目的"误会"与"巧合"的情节,剧作宣扬姻缘天定、及时行乐与一夫多妻等思想意识。据记载,阮大铖家的戏班演出时,纸扎的燕子居然会"飞"起来,又会把画"衔"去,甚是新奇,但这些都改变不了《燕子笺》是一本形式主义戏曲的命运。

俗话说:无巧不成书。戏剧更非"巧"不成戏。但要"巧"得合情合理,既要出观众意想之外,又要在人物情理之中,这才"巧"得高明,不至误入荒诞不经的歪门邪道。古罗马杰出戏剧理论家贺拉斯写的《论诗艺》一书中说:"要写得好,第一条原则和基础是要写得合情合理。"他反问道:"一位画家应否将人头安在马颈上?能否将美女的头和身体配上丑陋的鱼尾呢?"贺拉斯于是提出了写戏要"得体"的原则。的确,如果"巧"得不得体,违背生活逻辑,观众被剧中人物带进离奇玄妙的迷宫,还有什么美学价值可言呢?

阮大铖以一个专搞离奇巧合戏剧情节的剧作家而驰名于世,但他深谙音律,能度曲唱曲,熟悉戏曲导演和舞台美术。据了解阮氏的张岱说,每次演出之前,阮氏对演员详细讲解剧本,"其串架、斗笋、插科、打诨、意色、眼目,主人(指阮大铖)细细与之讲明,知其义味,知其指归"(《陶庵梦忆》卷八)。因此,阮家戏班是明末南京最享盛誉的戏班。阮氏在舞美方面也苦心经营,"纸扎装束,无不尽情刻画,故其出色也愈甚"(同上)。用新奇的舞台美术代替过去简陋的舞台设计,使阮家戏班声价愈高。因此,阮氏对古代导演学及戏曲形式的演进,自有不可泯灭的贡献。

71. 明末艺人马伶"深入生活"

今天来读侯方域的《马伶传》,依然很受启发。一个演员为了"深入生活"、创造角色,当了三年奴仆,终于学到一套精湛的表演技艺,把艺术上强大的对手打败,他该付出了多么辛勤的劳动和巨大的代价呀!

明末号称"江南四才子"之一的侯方域,在《马伶传》中记载了这样一个真实的故事:有一次,南京最著名的戏班兴化班和华林班唱起了对台戏,在同一地方演出相同的剧目《鸣凤记》。这是一个描写明代嘉靖年间夏言、杨继盛等和权奸严嵩、严世蕃父子斗争的剧目。当演出进行到第六出《二相争朝》,即宰辅夏言和严嵩争论河套出兵问题的时候,华林班扮演严嵩的演员李伶的表演渐渐吸引了观众的注意,观众纷纷把座位移近华林班,兴化班的戏差不多没有人看了。这使兴化班扮演严嵩的演员马伶羞愧万分,戏未终场就跑掉了。三年后,马伶又回到戏班,他要求与华林班再唱一次对台戏。这一次又演出《鸣凤记》,当演到二相争朝的时候,华林班扮严嵩的演员李伶发现自己的演技比马伶差多了,他跑到马伶跟前来要求给马伶当徒弟。

马伶的演技是到哪里去学的呢?他为什么能够击败先前比自己强得多的李伶呢?原来,马伶为了演好严嵩这一角色,从兴化班跑掉之后,到京师大官僚顾秉谦那里去了。顾秉谦是严嵩一类的奸臣,他想办法在顾秉谦府中当一名仆役,每日察看顾秉谦的一举一动,聆听顾的笑貌言谈,心领神会,使表演艺术大有长进,终于创造了逼真的严嵩的形象。讲完这个故事,侯方域评论说:

异哉!马伶之自得师也。夫其以李伶为绝技,无所于求,乃走事昆山。见昆山犹之见分宜也。以分宜教分宜,安得不工哉!(令人惊异的是,马伶终于找到教他演好严嵩这一角色的好师傅了。李伶的演技虽然很高超,马伶却没有向他求教,而是直接去请教顾秉谦,见到顾秉谦就好像见到严嵩一样。用酷似严嵩一类的人来教如何扮演严嵩,哪会教不好啊!)

马伶演严嵩的故事是一则真人真事。马伶名锦,字云将,祖辈是西域人,当时的人因此称他为"马回回"。马伶从顾秉谦那里学到了扮演严嵩的技艺,使自己后来在舞台上创造的严嵩形象,一招一式,一举手一投足,无不逼肖严嵩。马伶的艺术创造之所以高明,就在于他不是简单地向对手李伶学习,而是直接向生活学习,向使一切文学艺术都相形见绌的生活学习,他从这一最丰富的源泉里吸取了养分,因此他的艺术创造把对手远远地抛在后面,使李伶仅能望其项背。

侯方域在结束这篇短文时又说:

呜呼!耻其技之不若,而去数千里,为卒三年。倘三年犹不得,即犹不归尔。其志如此,技之工又何须问耶?(啊!马伶对自己演技不如别人感到很羞愧,竟至跑了几千里路,替人家做了三年仆役。如果三年还没有学到本领,肯定还不回来的。有这样的志向,最后终于达到艺术的化境,这难道还有什么疑问吗?)

三年为仆,这期间该有多少辛酸的经历、痛苦的遭际呀,但马伶守志若素,不易其行,他付出了多么重大的代价,才创造出精湛感人的艺术来呀!写到这里,我不禁想起《琵琶记》结尾两句著名的诗句来:

不是一番寒彻骨,哪得梅花扑鼻香?!

要进入艺术的化境而不蒙受许多痛苦和失败者,艺术史上似乎还未有过。

72. 李玉、朱素臣和清初苏州派戏曲家

清初有一个重要的戏曲创作流派，属于这个流派的戏曲家有李玉、朱素臣、朱佐朝、张大复、丘园、毕万侯、叶时章、马佶人、朱云从等，他们都是苏州人。其中李玉、朱素臣成就最高，作品对后世有较大影响。

李玉（1591？—1671？），字玄玉，号苏门啸侣、一笠庵主人，作传奇四十二种。据焦循《剧说》记载，他是明万历时宰辅申时行的"家人"。申府内，拥有当时全国第一流的戏班。李玉熟悉舞台艺术，对戏曲音乐有很高的造诣，他的戏曲活动，和他出身于申府的环境是很有关系的。据吴伟业《北词广正谱序》说，李玉一生"连厄于有司"，明亡后"绝意仕进"，"以十郎之才调，效耆卿之填词"，专门从事戏曲创作。今存他的传奇十八种，是明末清初一个优秀的多产戏曲家。

李玉的代表作是《清忠谱》《千钟禄》《一捧雪》《人兽关》《永团圆》《占花魁》等，后四种称为"一人永占"，是戏曲史上很有名的剧目。《清忠谱》写明末东林党人周顺昌对魏忠贤阉党的斗争；《千钟禄》又名《千忠戮》，写明燕王朱棣为争夺帝位，兵陷南京，建文帝扮作和尚逃亡的故事；《一捧雪》写严世蕃为夺取一只名叫"一捧雪"的古玉杯对莫怀古进行政治陷害的故事；《人兽关》写桂薪负心的故事；《永团圆》写江纳欺贫贪富；《占花魁》是根据话本小说《卖油郎独占花魁》改编的，许多地方比小说更加真切动人。

朱素臣，名㿥（hé），又字荃庵，生年不详，他的《秦楼月》传奇写康熙五年至八年（1666—1669）苏州名妓陈素素事，则当卒于康熙八年之后。朱素臣与扬州李书云合编过《音韵须知》，对戏曲音律有一定的研究，还校订过李玉的《北词广正谱》和《清忠谱》。朱素臣作传奇二十二种，今存八种，以《双熊梦》（《十五贯》）最有名。

以李玉、朱素臣为中心的苏州派戏曲家有许多共同之处，他们都是专业的戏曲作家，活跃于传奇鼎盛的清初苏州地区，每个人都写了许多剧本。计李玉作剧四十二种，朱素臣二十二种，朱佐朝三十三种，张大复二十三种，朱云从十二种，丘园九种，等等。他们或是朋友，或是兄弟（如素臣、佐

朝就是兄弟），编写剧本时互相切磋，取长补短，《埋轮亭》《一品爵》《四奇观》《定蟾宫》等，都是几个人合作写成的。

苏州派作家在题材方面有较大突破，描写政治斗争、揭露现实黑暗的题材较多，儿女私情的东西相对地少了，对市民的生活有较多的反映。他们较多地采用现实主义的创作方法，虚无缥缈、神鬼灵怪的浪漫主义色彩较为淡薄。

另外，这一派作家具有相同的思想立场，他们对黑暗现实的揭露很有力，如叶时章在《琥珀匙》中抨击现实，被抓去坐牢，几乎死在狱中。但这些作家脑子里的封建道德观念却也相当浓厚，剧作中不少地方有令人生厌的忠孝节义的封建说教。

苏州派戏曲家是元代关汉卿之后我国戏曲史上一批重要的本色当行的戏曲作家，他们熟谙音律，作品与那些案头化的东西不同，戏剧冲突强烈集中，舞台效果好，有些作品还运用了一些苏州方言，对南昆的发展起了促进作用。除李玉、朱素臣外，朱佐朝的《渔家乐》、叶时章的《琥珀匙》、丘园的《虎囊弹》等，都是戏曲史上著名的剧目。《红楼梦》中贾宝玉引用过的一句有名的话"赤条条来去无牵挂"，就是《虎囊弹》中鲁智深醉打山门时的唱词。

清初有所谓"家家'收拾起'，户户'不提防'"的俗谚。"收拾起"指的是李玉《千钟禄》一剧中建文帝扮作和尚逃亡时所唱的【倾杯玉芙蓉】一曲的首句，"不提防"是清初洪昇的著名传奇《长生殿·弹词》中【南吕·一枝花】一曲的首句（"不提防余年值乱离"）。现在把【倾杯玉芙蓉】一曲引录如下，管中窥豹，从中可以看出李玉写曲子的功力：

> 收拾起大地山河一担装，四大皆空相。历尽了渺渺程途，漠漠平林，迭迭高山，滚滚长江。但见那寒云惨雾和愁织，受不尽苦雨凄风带怨长！雄城壮，看江山无恙，谁识我一瓢一笠到襄阳。

这支曲子既贴合建文帝的实际身份，表面上又像一个和尚的唱词。在风云变幻、战乱频仍的明末清初，它很容易引起人们的共鸣。加上曲子既婉转流畅、入耳消融，又浑厚有味、气势不凡，难怪在当时脍炙人口。

据宁昆（宁波昆曲）老艺人回忆，中华人民共和国成立前宁昆上演的昆曲全本戏有十六种，其中李玉、朱素臣的作品就占了六种，可见这一派作家在昆曲发展史上影响是很大的。

73. 反映市民暴动的《清忠谱》

李玉的《清忠谱》是古代戏曲中的现实主义杰作。

《清忠谱》写明末天启年间东林党人周顺昌和魏忠贤阉党的斗争，它深刻地揭露了明末统治阶级内部一场尖锐激烈的矛盾冲突，广阔地展现了这一斗争的社会背景，把苏州人民反对魏阉压迫的斗争搬上舞台。在中国戏曲史上，《清忠谱》第一次以同情和赞赏的态度描绘了人民群众如火如荼的斗争，塑造了几个反抗性很强的市民暴动的领袖人物的形象，这使剧作在戏曲史上占有重要的地位。

《清忠谱》着力刻画周顺昌既"清"且"忠"的品格。当魏大中被阉党逮捕路过吴门时，周顺昌主动与之缔结儿女姻亲，坚决和大中站在一起。此外，剧作通过步竹坞访友谈心，过祠堂切齿骂像，白日斥诛魏贼，公堂扭击群奸等情节，塑造了周顺昌清廉忠贞的形象。在明王朝风雨飘摇的时候，周顺昌妄图力挽狂澜，修补百孔千疮的朱明天下，死心塌地地为腐朽的朱明王朝效劳，这种为末代王朝尽忠的精神，更多地带有愚忠的性质。周顺昌做了一辈子官，最后做到吏部侍郎，可是两袖清风，这比起魏阉那帮谄佞奸贪、拼命吸民脂民膏的家伙来，显然更能得到民众的敬重。为挽救周顺昌而爆发的苏州市民反魏阉的斗争，固然是苏州人民反封建压迫斗争的总爆发，也不能不说是人民支持"清官"周顺昌的一种表现。

为了衬托周顺昌的"清忠"品格，剧作把魏忠贤作为对立面。魏忠贤是明末统治阶级一个穷凶极恶的代表人物，是中国历史上实行特务统治的著名奸臣，他所豢养的"五虎""五彪""十狗""十孩儿""四十孙"等，到处横行，择人而噬。就拿建魏阉生祠一事来说吧，赵翼在《廿二史札记》中就记载过："每一祠之费，多者数十万，少者数万。剥民财，侵公帑，伐树木，无算。开封之建祠，毁民舍二千余间。"（"魏阉生祠"条）《清忠谱》中就写到李实、毛一鹭这些魏阉党徒在苏州为魏忠贤建生祠，他们强派"祠饷"，制订"入祠不拜者死"的律令，把生祠建得像宫殿一样堂皇。总之，《清忠谱》着力描绘的这一场忠奸斗争，可以帮助我们认识魏阉一伙的罪恶，认识封建统治者的丑恶嘴脸。

《清忠谱》赋予这场忠奸斗争以丰富的社会内容，把它放在广阔的社会背景上来描绘，把苏州市民反魏阉压迫的斗争搬上舞台，这是《清忠谱》最具民主精华之所在，是它超越前代许多优秀剧作的地方。

明中叶以后，新产生的资本主义经济的萌芽因素受到封建势力的压迫与摧残。万历时除大征工商税外，还派出许多宦官担任矿监税使，到处横征暴敛。万历二十九年（1601），苏州人民在织工葛成领导下掀起了罢市斗争，宦官缇骑被打得落花流水。市民已经作为一支不可忽视的政治力量活跃在明中叶以后的政治舞台上，这是当时反封建压迫斗争出现的新形势。《清忠谱》有声有色地描写了这场斗争。在剧本中，苏州百姓"人千人万"，手工业者、城市贫民、小商贩、和尚、秀才、酒徒等，"似行兵摆阵，好似天将天神，下临苏郡"，连郊区农民也"捎着锄头家伙"来了，"呼群鼓噪"，"倒地翻天无那"。在这场疾风骤雨式的群众斗争面前，被打死的宦官缇骑给"抛在城脚下喂狗"，侥幸的夹着尾巴逃命了，"空察院止堪养马"！在《义愤》《闹诏》《毁祠》等折中，李玉广泛地描写了苏州人民一幕幕反对魏阉压迫的斗争场景，读后叫人拍手称快。

在旧戏舞台上，创造历史的人民群众反而失去应有的地位，一些优秀的戏曲作品虽然也写到人民对封建压迫进行激烈的反抗，但多数是单枪匹马式的抗争。《清忠谱》却第一次在戏曲舞台上再现了人民群众有组织的暴动，既写了倡导举义的英雄典型，又写到翻天覆地的群众人物，而这一切在李玉笔下都显得虎虎有生气，不杂乱无章，也不乱叫乱哄，而是结合戏曲特有的武打场面来展开，既有紧张的开打，又冷热相间，显得生动有致。

李玉是苏州人，长期生活在市民斗争十分活跃的苏州地区，他受到市民斗争的直接影响是无可怀疑的。除《清忠谱》外，李玉还写过一个直接描绘万历二十九年（1601）织工葛成领导的罢市斗争的剧本，并把它定名为《万民安》。剧作的中心人物就是葛成，其中写到的群众斗争更加激烈，规模比《清忠谱》大得多，可惜剧本已佚，今天我们只能从《曲海总目提要》中读到它的梗概。

当然，李玉只是一位接受了市民进步思想影响的戏曲家，他虽然用同情和赞赏的态度描绘市民暴动，但他不可能正确地反映这场斗争，他把市民反封建压迫的斗争纳入"忠奸"斗争的轨道，把它写成一场单纯为拯救周顺昌个人的斗争，这就削弱了这场斗争反封建的内容，他对几位群众领袖的形象也有丑化，如把周文元写成"无赖"，把马杰、沈扬写成"日夜在赌场淘

赌"的赌棍，这些都是作者对这场斗争的歪曲。但尽管如此，《清忠谱》在描写群众斗争上能突破前人的成就，填补了戏曲史上的空白，并达到一定的思想高度，具有不朽的艺术价值。

74.《十五贯》的原本：《双熊梦》

1956年，浙江昆剧团在北京演出优秀传统剧目《十五贯》，获得敬爱的周总理和广大群众的热烈赞扬，首都出现了"满城争看《十五贯》"的盛况；《十五贯》还被翻译成六国文字，在国外演出。打倒"四人帮"后，《十五贯》再度获得解放。一番相见一番新，广大观众以喜悦的心情再次争相观赏这个优秀的传统剧目。

《十五贯》是根据清初朱素臣的《双熊梦》传奇改编的，《双熊梦》则是从宋元话本《错斩崔宁》演化来的。《双熊梦》对原话本小说做了较大的改动，如陈二姐（剧中苏戍娟）在《错斩崔宁》中被写成李贵（游葫芦）的妾，《双熊梦》则将这种有损主题思想的人物关系改过来。

《双熊梦》的精华，是刻画了过于执、周忱、况钟三个不同性格的官吏。过于执是山阴县令，他"决意要做清官"，自我标榜"爱民犹子"和"执法如山"，但审起案来却粗枝大叶，不搞调查研究，往往凭一面之词或主观臆测断案，他还大搞逼供信。像这样草菅人命的糊涂官，反被擢升为常州理刑，这是对封建司法机关的莫大讽刺。周忱是高踞百姓头上、不管百姓死活的大官僚的典型，况钟抱着人命关天的大事夜间来访，但周忱拒不接见，后又诸多刁难。况钟是实有其人的历史人物，在明宣宗、英宗时期任过苏州知府，后来苏州一带留下了许多有关他的故事传说，赞颂他为官清正。剧中的况钟是一个体恤民苦的清官典型。在"夜讯"时，他听到死囚案犯喊冤便犹豫不敢下笔，感到"一笔千钧"，轻率判斩可能冤枉四条人命。当他发觉案情可能有冤枉时，衮夜到都堂辕门向应天巡抚周忱请求重理此案，遭到周忱拒绝时，况钟说："还记得孟夫子有云：'民为贵，社稷次之，君为轻。'民间苟有冤抑，便当大力昭雪。"况钟还纳官印为质，"姑限半月，亲往淮、常二府察明回报，若有不决，老大人竟将卑职题参，一应罪名，卑职独自承认便了。"这才迫使周忱让步。此后他便化装成算命先生，在《廉访》一出中，访鼠测字，终于查出娄阿鼠这个漏网的凶手案犯。《双熊梦》塑造的况钟，既具有为民请命的精神，又认真勘查案件，注重真凭实据。这个形象在一定程度上反映了封建时代百姓的一些要求与愿望。对这三个各具

特征的封建官吏，剧作褒贬分明，很富教育意义。此外，《双熊梦》对偷窃成性、多疑诡秘的娄阿鼠，刻画得很出色；小市民游葫芦的形象也写得很生动，这些都是《双熊梦》成功的地方。

但是，朱素臣的《双熊梦》也存在严重的缺陷，首先是结构繁复，情节过于离奇。《双熊梦》除了熊友兰和苏戍娟因十五贯钱酿成冤案外，还有熊友兰的弟弟熊友蕙和侯三姑也因十五贯钱而横遭巧祸。熊友蕙是个读书人，因为老鼠啮损书籍，他买了老鼠药藏在饼内，谁知老鼠将饼衔到隔壁邻家，又将邻家的十五贯钱和指环衔至蕙处，邻家主人误吃了饼被毒死。于是，熊友蕙被说成与邻家侯三姑通奸杀人，被判定死罪。《双熊梦》就是这样采用两桩冤案齐头并进的方法来展开戏剧情节的，这就给人以繁复之感，难免有床上安床、屋上架屋之嫌。而两桩巧祸的酿成都恰好是十五贯钱，更是牵强附会，酌奇而失其真。艺术的生命是真实，失真的东西，无论怎样铺金错彩，人家只能视为逢场作戏，凑凑热闹而已，根本谈不上什么教育意义。

《双熊梦》还夹杂一些迷信成分，如写况钟因为梦见两只熊跪下乞哀而顿悟熊氏兄弟蒙冤，这有损况钟的形象。因为头绪纷披，主题不够鲜明，用一句行家的话来说，叫作主题思想淹没在戏剧情节里面。这些都是《双熊梦》的不足之处。

中华人民共和国成立后，苏昆剧团改编的昆曲《十五贯》，摒弃熊友蕙和侯三姑一线，认真剔除《双熊梦》中的糟粕，终于凿璞见玉，磨砺生光，使朱素臣的原作脱胎换骨，成为人民群众喜爱的优秀剧目。敬爱的周总理指出："《十五贯》有着丰富的人民性，相当高的思想性和艺术性，可以成为改编古典剧本的成功典型。"（引自1956年5月18日《人民日报》）今天，《十五贯》已成为大家公认的一出极富教育意义的戏曲，也是古典戏剧中推陈出新的一个典范性作品。

75.《一捧雪》《未央天》和明清的"义仆戏"

明清之际的戏曲舞台上出现了许多"义仆戏",用所谓义仆报主、救主、殉主的题材,宣扬奴才道德,影响十分恶劣。李玉的《一捧雪》和朱素臣的《未央天》,就是当时最有代表性的两种义仆戏。

《一捧雪》写严世蕃为了夺取一只名叫"一捧雪"的古玉杯对莫怀古进行政治陷害的故事,这个戏对严世蕃的巧取豪夺和汤勤的阴险奸诈,都有生动的刻画。其中《审头》《刺汤》一直是京剧舞台上久演不衰的折子戏剧目。但全剧在揭露封建统治者丑恶行径的同时,却通过莫成的形象鼓吹奴才道德。

莫成是莫怀古的仆人,在莫怀古开刀问斩的时候,他居然跪求替死,说:"乌鸦有反哺之意,羊有跪乳之恩,马有渡江之力,这犬有救主之心。畜生尚且如此,难道小人不如禽兽乎?"当他获准替死的时候,竟高兴得大笑起来:"想我莫成一世为奴,今日替我老爷一死,乃是一桩喜事,必须大笑三声……"就这样欢天喜地引颈就戮。

《未央天》又名《九更天》,也称《马义救主》或《滚钉板》。它写老仆马义为了弄到一颗女头颅,使家主不致受刑,用激将法逼使妻子臧婆杀身殉主;后来告御状,忍受试铡刀、滚钉板的酷刑,终于感动了官吏,在九更天亮的时候使家主获救。《未央天》在"谁养活谁"这个根本问题上,说什么"食人之禄,必当忠人之事",以此来证明奴隶为家主替死是"理所当然"的。马义杀妻后,为了辨明主冤,忍受酷刑的折磨。最后,他的所作所为终于感动了上帝。为了表彰"舍命鸣冤"的马义和"杀身救主"的臧婆的所谓"义烈",臧婆被追封为忠烈夫人,马义被授予秣陵县县丞,察院大人还把官老爷们玩厌了的官妓李莲仙赏给他做妻子。剧作通过美化马义的一举一动,狂热地宣扬奴才道德。

明清之际,像《一捧雪》《未央天》这样的义仆戏为数不少,如朱佐朝的《轩辕镜》《九莲灯》、朱云从的《龙灯赚》、邹玉卿的《双螭璧》、无名氏的《韩朋十义记》《三桂记》等,还有已经散佚但在当时有过影响、今天

可从《曲海总目提要》查到它的内容的，如朱佐朝的《瑞霓罗》、朱云从的《赤龙须》、无名氏的《万倍利》《一笑缘》《百凤裙》等，形成了一股演出义仆戏的逆流。

明清之际为什么会出现一股义仆戏的逆流呢？这是当时的社会环境决定的，是明末清初社会的产物。本来，蓄奴现象作为奴隶制的一种残余，在封建社会是一直存在着的。《史记》就说："吕不韦家童万人，嫪毐家童数千人。"《后汉书》载梁冀有奴仆"至数千人，名为'自卖人'"。《小名录》载晋代石崇有苍头八百余人。不过，大规模的蓄奴之风是到元代以后才兴盛起来。元代统治者把战争俘获到的大批士兵和平民贬为奴仆，称为"驱口"。明代奴仆的来源又有所扩大，许多官僚地主家中都蓄有大批奴仆，《日知录》说："吴中仕宦之家，有至一二千人者。"家主对奴仆的压迫是很残酷的："主人之于仆隶，盖非复以人道处之矣。饥寒劳苦，不之恤无论已。……甚者私杀而私焚之，莫敢讼矣。"（张履祥《扬园先生全集》卷九）随着明末李自成农民大起义的爆发，"奴变"也到处发生，奴仆们"千百成群，焚庐劫契，烟消蔽天"（《宝山县志》卷一"风俗"条）。凌厉之势，使封建统治为之震动。在这种形势下，义仆戏和一些义婢戏、义犬戏、义马戏应运而生，就不是偶然的。它们向奴隶们进行牧师式的说教，妄图把奴隶都变成驯服的任由宰割的羔羊。义仆戏中的"义"，就是剥削阶级为巩固其剥削压迫地位而造出来的一种吃人的道德。

明清的义仆戏，一直影响到后来的地方戏。据我初步翻查，从北方的京剧、秦腔、河北梆子、晋剧，一直到南方的闽剧、莆仙戏、潮剧，都有《一捧雪》的改编本；京剧、秦腔、同州梆子、河北梆子、川剧等，都有《九更天》《轩辕镜》（又名《春秋笔》《浑仪镜》）《九莲灯》（又名《六部审》）等剧目。不过，有的义仆戏经过艺人不断的加工创造，艺术上可能有某些独到之处。如京剧《九更天》就是一出著名的老生做工戏，其中抢背、甩髯、吊毛、扑虎、僵尸等动作，确有可观可赏之处，其中某些优秀的表演艺术，是可以借鉴的。

76.《梁祝》,悲剧乎?喜剧耶?

《梁祝》是一个著名的民间戏曲剧目,流传至今已近千年。宋元时有戏文《祝英台》,金元时写过《梧桐雨》杂剧的著名戏曲家白朴写过《祝英台死嫁梁山伯》杂剧,明代传奇则有朱从龙的《牡丹记》、朱少斋的《英台记》、无名氏的《同窗记》,清代有无名氏的《访友记》等。中华人民共和国成立后,许多地方剧种都有《梁祝》剧目。演梁祝故事的川剧《柳荫记》在1952年原文化部主办的第一届全国戏曲观摩汇演中曾获得好评,越剧《梁山伯与祝英台》还搬上银幕,赢得了广大观众的赞赏。可以说这个戏和关于孟姜女、王昭君、秦香莲、白蛇传故事的戏曲一样,是我们民族戏曲遗产中的瑰宝。

《梁祝》究竟是悲剧还是喜剧?我曾经用这个问题问过一些人,多数人说是悲剧,也有的说是喜剧或悲喜剧。我以为,如果用西方戏剧理论家们关于悲剧和喜剧的概念来衡量我国传统的戏曲剧目的话,恐怕有时很难套得上。19世纪法国著名的戏剧理论家布伦退尔(1849—1906)认为戏剧的本质是人和自然力、社会力之间的斗争,如果斗争的结果是命运、天意或自然规律取胜,这个戏就是悲剧,如果斗争双方势均力敌、主人公最后取胜的话,这个戏就是喜剧。按照布伦退尔的定义来看《梁祝》,梁山伯与祝英台最后被封建势力迫害致死,当然是悲剧无疑了。但戏的结局,无论是祝家还是企图强娶祝英台的马文才,都落个人财两空的下场,主人公最后化成双飞的蝴蝶,梁祝又结合在一起了,人民赋予这个悲惨的故事以浪漫主义的美好结局。按照布伦退尔关于喜剧的定义,《梁祝》当然也是一个喜剧。由此可见,如果拿西方戏剧理论家们那一套来衡量我国的传统戏曲,常常会感到好像骑在马背上穿针——老是套不上。

再拿表现手法和气氛来说,我们也很难给全剧下一个"悲剧"或"喜剧"的结论。《楼台会》《山伯临终》《英台祭坟》这些场次无疑笼罩着浓郁的悲剧气氛,但同窗共读、十八相送和最后的化蝶,则是典型的喜剧场次。现引明代朱少斋《英台记》中"送别"一段,和后来的"十八相送"已较接近了:

〔旦白〕来到这墙头,有树好石榴。〔唱〕哥哥送我到墙头,墙内有树好石榴。本待摘与哥哥吃,只恐知味又来偷。〔生白〕来到此间,乃是井边。〔旦唱〕哥哥送我到井东,井中照见好颜容。有缘千里能相会,无缘对面不相逢。〔生白〕贤弟,此间好青松。〔旦唱〕哥哥送我到青松,只见白鹤叫匆匆。两个毛色一般样,未知那个雌来那个雄?〔生白〕贤弟,来到此间,乃是一座庙堂。〔旦唱〕哥哥送我到庙庭,上面坐的是神明。两个有口难分诉,中间只少个做媒人。东廊行过又西廊,判官小鬼立两傍。双手抛起金圣筶,一个阴来一个阳。〔生白〕贤弟,来到此间,有一个好池塘。〔旦唱〕哥哥送我到池塘,池塘一对好鸳鸯。两个本是成双对,前头烧了断头香。〔生白〕兄弟,如今来到前面,就是长河。〔旦唱〕哥哥送我到长河,长河一对好白鹅。雄的便在前面走,雌的后面叫哥哥。……

这里,祝英台托物起兴,诸多暗示,梁山伯却憨直老实,全无察觉,场面极富喜剧性,唱词也用浅白如话的民歌体,好比一湾泉流,潺潺回荡,清澈见底。像这样的"送别"场面,和后来"山伯临终"在气氛上当然是大相径庭的。如果要我来回答《梁祝》是悲剧还是喜剧这个问题时,我只能说这个戏的前半部(包括《同窗共读》《英台托媒》《十八相送》等场次)是生意盎然的喜剧,后半部(包括《楼台会》《山伯临终》《英台祭坟》等场次)却是凄楚动人的悲剧,剧作最后用喜剧结尾,在为梁祝一掬同情之泪以后,人民赋予他们一个美好的结局。这个结局,进一步加强了全剧反对封建礼教对青年男女爱情压迫的主题思想。

《梁祝》是属于人民的,它的故事在过去几乎家喻户晓,妇孺皆知。明代朱秉器的《浣水续谈》卷一载:"吴中有花蝴蝶,妇孺皆以'梁山伯祝英台'呼之。"可见其深入人心的程度。中华人民共和国成立以后,据说浙江宁波市还保存有梁山伯庙,庙旁有梁祝的合葬墓。当地俗谚还说:"梁山伯庙一到,夫妻同到老。"相传是热恋中的男女必到之地。在宁波市东面的镇海市,还有一个祝英台庵——菜汤庵。为什么取"菜汤"这一个特别的名字呢?相传在每年新年的时候,庵里会烧大锅的菜汤,青年男女都要来喝上一碗,据说将来就会找到一个称心的伴侣哩。

77. 蛇精怎样变成美丽善良的姑娘？
——《白蛇传》的演化

蛇的形象猥琐丑陋，在文学作品中，常常是丑恶的象征。但我国著名的传统戏曲剧目《白蛇传》中的白蛇，却是一个美丽善良的姑娘。研究从蛇精到白娘子的演化过程，是很有意思的，因为它涉及生活丑怎样转变成艺术美这样一个重要的美学问题。

最早关于白蛇故事的记载，是《清平山堂话本》中的《西湖三塔记》。它大约产生于宋末元初，写奚宣赞救了迷路的少女白卯奴，遇见她的穿白衣服的母亲和穿黑衣服的祖母，并与她的母亲同居，差点被杀掉。后来道士收服了这三个女人，原来白卯奴是鸡妖，穿白衣服的是蛇妖，穿黑衣服的是獭妖。道士将这三个妖精镇压在杭州西湖"三潭印月"那三个石塔下面。

这个原始的白蛇故事，除了宣扬妖精惑人、女人祸水的迷信陈腐意识之外，没有什么美学价值可言。但是，有谁见过女妖精把男人掳走呢？封建社会里到处都是妇女被礼教残酷压迫的悲惨现实，她们的命运和遭际比荒诞不经的妖精故事更感人，于是，白蛇故事在演化中，被加进一些现实的内容，这是很自然的。

有关白蛇故事的戏曲，最早可追溯到明代的《雷峰记》传奇。据明末戏曲评论家祁彪佳的《远山堂曲品》说："《雷峰记》，陈六龙撰。相传雷峰塔之建，镇白娘子妖也。以为小剧则可，若全本则呼应全无，何以使观者着意？"《雷峰记》虽已失传，但从祁氏评论来看，情节简单，写一个短剧还差不多，勉强铺陈成全本戏，难免有牛刀割鸡之嫌。

现存第一部白蛇故事的戏曲，是清初黄图珌的《雷峰塔》传奇。剧本刻于乾隆三年（1738）。写生药铺伙计许宣于清明节与蛇妖白氏、鱼怪青儿在西湖相遇，借伞给她们，后来由青儿说合，许与白氏成就婚事。许宣因白氏所赠银乃窃取太尉库银，被巡检拘捕后发配苏州，白氏与青儿遂赶至苏州。蟹精、龟精偷了典库的珊瑚坠扇子献与白氏，白氏转赠许宣，不料又被查出，许于是改配镇江，白氏又赶至镇江与之相会。许宣后来到金山寺，被法海禅师点破，白氏、青儿也被收入钵内，镇于雷峰塔下。

黄图珌笔下的白氏，在婚姻问题上诸多波折，这是值得同情的；但她身上的妖气依然十分浓重。这样一个人妖混合、矛盾百出的艺术形象，在演出过程中受到演员和观众理所当然的抵制，各处纷纷进行改编，这使黄图珌十分不满。他说："（剧本）方脱稿，伶人即坚请以搬演之。遂有好事者续《白娘子生子得第》一节，落戏场之窠臼，悦观听之耳目，盛行吴越，直达燕赵。嗟乎！……白娘，妖蛇也，而入衣冠之列，将置己身于何地耶？我谓观者必掩鼻而避其芜秽之气，不期一时酒社歌坛，缠头（馈赠演员的锦帛财物）增价，实有所不可解也。"黄图珌坚持认为白氏是一个妖精。但把白氏改成一个追求爱情婚姻幸福的女性并赋予她"生子得第"的结局的改编本，终于不胫而走，"盛行吴越，直达燕赵"，使黄图珌很不满意。由此可见，白蛇故事在演化过程中，人民群众不断地把自己的理想和愿望融化到白氏形象中去，使她正逐渐演化成符合大众审美要求的人物形象。

乾隆三十三年（1768），方成培根据许多梨园钞本改编的《雷峰塔传奇定本》问世。方本比起黄本大有进步，举例说，方本新增《端阳》《求草》两出，写端阳节饮雄黄酒，这是民间风俗。许宣准备了雄黄酒，他殷勤劝酒，并非有人授意；而白氏是明白饮酒的后果的，但她沉醉在爱情的欢乐中，简直不能抗拒爱人的殷勤厚意，终于饮多了，现出原形把许宣吓死。后来，白氏不辞辛苦上山，力战众仙，取回还魂仙草把许救活。这里的白氏，已是一个多情善良的女性形象了。还有，黄本写白氏、青儿与法海金山一战，几乎未及交锋即翻船逃命。方本摒弃了对白氏这种毫无作为的怯懦态度的写法，用两千多字的篇幅淋漓尽致地描绘了白氏的战斗精神，这就是后来著名的《水漫金山》一场的底本。方成培还强调说："原本中只此一出曲白可观，虽稍为润色，犹是本来面目。识于此，不欲攘其美也。"说明这一出基本上是梨园钞本原来的样子。白娘子坚韧的战斗性格，应该说是无名的民间艺人创造出来的。他如脍炙人口的《断桥》一出的创作，也是黄本所没有的。

方本是一个感人至深的悲剧，白氏最后被封建势力的代表人物法海镇在雷峰塔下，许宣也悟道出家。十六年后，白氏之子许士麟中了状元，前来湖边祭塔，母子相会，除了共同控诉法海这个"离间人骨肉的奸徒"之外，白氏还叮嘱其子说："日后夫妻和好，千万不可学你父薄幸！"这完全是现实中不幸的妇女哀怨的声音，深刻揭示了以男性为中心的封建宗法制度对妇女的压迫。

当然，方本也夹杂不少糟粕，还有许多神鬼灵怪、生死轮回的东西，但

它已是后来《白蛇传》的真正母本。中华人民共和国成立后,全本《白蛇传》或《游湖借伞》《盗仙草》《水漫金山》《断桥》等折子戏经常演出,白娘子(有的剧种叫白素贞)已成为传统戏曲中一个善良多情、感人至深的妇女形象。蛇精云云,给这个美丽的故事抹上一层更加迷人的浪漫主义色彩,已经一点也不可怕了。

78. 李渔谈编剧

李渔是我国古代一位杰出的戏曲理论家。

我国古代的戏曲理论著作，多采用随笔体裁，东一榔头西一棒子，一些真知灼见往往湮没在大量材料之中。如徐渭的《南词叙录》、王骥德的《曲律》、焦循的《剧说》等无不如此。李渔《闲情偶寄》中的"词曲部"和"演习部"，专门记载戏曲艺术方面的心得，可以说是一部系统全面的戏曲论著。

李渔把编剧比作建造房子，他说道："工师之建宅亦然，基址初平，间架未立，先筹何处建厅，何方开户，栋需何木，梁用何材，必俟成局了然，始可挥斤运斧。……故作传奇者，不宜卒急拈毫。袖手于前，始能疾书于后。……尝读时髦所撰，惜其惨淡经营，用心良苦，而不得被管弦、付优孟者，非审音协律之难，而结构全部规模之未善也。"这些意见，并非心血来潮故作惊人之论，而是作者多年艺术实践的结晶。李渔是一个编剧家兼导演，常教家伶排练新戏，或带戏班到各处巡回演出，因而深懂戏剧三昧。认真揣摩体味他的戏剧理论，对我们今天编写剧本是很有裨益的。

明人论曲，或重词采，或重音律，临川派和吴江派还曾为此争得不可开交。李渔高屋建瓴，首先提出写剧要"立主脑"，把剧作的主题思想和布局结构摆到至高无上的地位。他说："古人作文一篇，定有一篇之主脑。主脑非他，即作者立言之本意也。"他认为整个剧本的构思应该"在引商刻羽之先，拈韵抽毫之始"。这种看法显然比前人高明多了。

在编剧艺术的各个方面，从人物性格到情节结构、曲韵音律、戏剧语言、科诨动作等，李渔都提出一些精湛的见解，有一套完整的理论。如人物性格的刻画，他提出"求肖似"；情节结构方面主张"脱窠臼""密针线""减头绪""审虚实"；戏剧语言方面提出"贵显浅""重机趣""戒浮泛""忌填塞"；科诨动作方面主张"贵自然""忌俗恶""戒淫亵"；等等。这些无疑都是很有见地的看法。举例来说，李渔把人物性格化和语言个性化的问题联系起来，提出在为人物"立心"和"立言"时，都要力戒浮泛，反对一般化。他说："言者，心之声也。欲代此一人立言，先宜代此一人立

心。若非梦往神游,何谓设身处地。……务使心曲隐微,随口唾出,说一人肖一人,勿使雷同,弗使浮泛。"他还举《琵琶记》的例子来说:"《琵琶·赏月》四曲,同一月也,牛氏有牛氏之月,伯喈有伯喈之月。所言者月,所寓者心。牛氏所说之月可移一句于伯喈,伯喈所说之月可挪一字于牛氏乎?夫妻二人之语犹不可挪移混用,况他人乎?"

李渔还很重视戏曲剧本的舞台性,他反对把剧本当成"案头之曲"来吟读,强调剧本作为"场上之曲"的特点。他说:"传奇不比文章,文章做与读书人看,故不怪其深;戏文做与读书人与不读书人同看,又与不读书之妇人小儿同看,故贵浅不贵深。……能于浅处见才,方是文章高手。"又说:"凡读传奇而有令人费解,或初阅不见其佳,深思而后得其意之所在者,便非绝妙好词。"我们今天编写戏曲剧本,也要特别注意戏曲语言这种"入耳消融"的特点。过去有些文人为了卖弄才学,常摆弄一些艰深晦涩的词句,这是他们不懂戏曲剧本的舞台性的表现。在这个问题上,李渔还敢于批评被许多人视为高不可攀的《牡丹亭》,他说:"《惊梦》首句云:'袅晴丝吹来闲庭院,摇漾春如线'。以游丝一缕,逗起情思。发端一语,即费如许深心,可谓惨淡经营矣。然听歌《牡丹亭》者,百人之中有一二人解出此意否?……字字俱费经营,字字皆欠明爽。此等妙语,止可作文字观,不得作传奇观。"李渔敢于指摘《牡丹亭》的不足之处,慧眼独具,言之成理,确实有批评家之识见。

李渔的戏剧观是进步的,他对当时传奇创作中陈陈相因、互相蹈袭的不良倾向是深恶痛绝的,他继承了徐渭批判"以时文为南曲"的传统,时而有所发扬。他特别提出创作应该"脱窠臼""意取尖新",很重视创新的问题。他说:"填词之难,莫难于洗涤窠臼;而填词之陋,亦莫陋于盗袭窠臼。吾观近日之新剧,非新剧也,皆老僧碎补之衲衣,医士合成之汤药,取众剧之所有,彼割一段,此割一段,合而成之,即是一种传奇,但有耳所未闻之姓名,从无目不经见之事实。语云:'千金之裘,非一狐之腋。'以此赞时人新剧,可谓定评。"这些地方充分表现了李渔理论之创新性。

李渔戏曲理论中也不无陈言陋语,如把戏曲看成是"寿世之方""弭灾之具","为圣天子粉饰太平",这些当然是毫不足取的。

79. 李渔的创作和他的理论
为什么对不上号？

李渔是戏曲理论上的"巨人"，剧本创作方面的"矮子"。李渔的戏曲理论系统全面，尤其是编剧理论方面，不乏精湛的艺术见解；但当我们阅读他的剧作的时候，却不禁失望得很……

李渔留下来的剧本有十八种，以《风筝误》《奈何天》《比目鱼》《蜃中楼》《怜香伴》《慎鸾交》《凤求凰》《巧团圆》《玉搔头》《意中缘》十种较有名，合称《笠翁十种曲》。其中尤以《风筝误》《奈何天》《比目鱼》诸剧名噪一时。

《风筝误》写韩、戚二生与爱娟、淑娟姐妹婚姻之事。戚生请韩生画风筝，韩画后写一律诗于风筝之上，戚生风筝断线，为貌美而多才的淑娟拾得，淑娟于是和诗于上，韩生见而欣喜，与之约会时，见到的却是貌丑的爱娟，韩生于是狼狈逃走。后韩生中状元，与淑娟结为夫妇，爱娟则嫁与丑陋的戚生。

《奈何天》写富家子阙素封，初娶邹女，邹女因阙相貌奇丑且身躯恶臭难闻，逃入书房修行为尼；阙素封再娶何女，强行将对方灌醉，但何女酒醒后又逃入邹女处；阙又娶袁某之妾吴氏，吴氏又逃入邹女处。邹、何、吴三人于是在书房上立匾曰"奈何天"，叹命苦无可奈何也。后阙素封讨贼有功，玉帝遣变形使者把阙变成一美男子，朝廷嘉封其妻，三妻互争位次，阙以其先后定之。

《比目鱼》写书生谭楚玉看中玉笋班女旦刘藐姑，为亲近她而入戏班演戏。两人感情甚好。但刘藐姑之母刘绛仙贪财，把藐姑许给大财主钱万贯做妾，藐姑与谭楚玉遂借演《荆钗记·投江》一出，双双跳水殉情。两人投江后化为比目鱼，为神明所救。后谭中科举做官，又平定山大王作乱有功，庆功时请戏班演戏，藐姑遂与其母团圆。

从以上三例，我们不难看出李渔剧作的弊病。他的剧本缺乏现实内容，时代脉息十分微弱，明末清初社会的大动荡在他的剧作中几乎没有什么反映。他只是在情节关目上大搞误会巧合，大耍无聊的噱头，开廉价的玩笑，

一言以蔽之曰：格调低下，完全是阮大铖那一路货色。

为什么高明的理论家却写出低下的作品呢？造成这种"眼高手低"的主要原因我以为有三。

首先，在于李渔对戏剧创作的根本目的的看法，戏剧在他看来，不是时代的镜子，民众的呼声，而是"寿世之方""弭灾之具"，"不过借三寸枯管，为圣天子粉饰太平"，这种把戏剧视为封建统治者帮闲手段的创作思想，是很落后的。在它的指导下，当然只能写出一些侑觞助兴、低级趣味的东西来。

其次，李渔的创作成就不高，是他的生活道路决定的。李渔十分乐意扮演帮闲文人的角色，同时代的戏曲作家就说他"善逢迎，游缙绅间"（袁于令语，见《娜如山房说尤》卷下）。他虽然足迹遍及各地，到过苏、皖、赣、闽、鄂、鲁、豫、陕、甘、晋等地及北京、南京、杭州等城市，但对民间疾苦并不关心。他只是带着戏班，拜谒各地的名殷大族，结交达官贵人，为他们演戏献艺，以博得丰富的馈赠为满足。

最后，李渔艺术趣味的低下也局限了他创作上的成就。李渔豢养的戏班中的女旦，许多都是他的小妾。他剧中的人物，也常常以纳妾偷情为乐事，演员常夹杂一些下流色情的表演。李渔曾提出"戒淫亵""忌俗恶"的主张，但他的剧作却是淫亵俗恶的活标本。李渔片面理解出新，只在形式上，特别是在情节关目的所谓新奇上下功夫。人家写一对才子佳人，他就写两对，或者搞一美一丑，甚至一男三妻。《蜃中楼》竟把元杂剧《柳毅传书》和《张生煮海》这两个戏莫名其妙地"合二而一"，将这两个优秀的神话剧搞得不伦不类。如此求"新"，实在是误入歧途，走到形式主义的斜路上去。

李渔的剧作，当然也不是毫无可取，其中有的内容较有意义，有些关目处理得好，宾白生动有致，剧本适合舞台演出，针线缜密，舞台提示细致。这些都使他在当时剧坛上享有较高的声誉。他的剧本还曾翻译到国外去。青木正儿《中国近世戏曲史》中说，日本"德川时代之人，苟言及中国戏曲，无有不立举湖上笠翁（李渔之号）者"。李渔剧作有几种翻译成日文，《风筝误》等三种被译成拉丁文，介绍到欧洲去。

今天看来，李渔剧作的成就是不能和他的理论相比的。创作思想、生活道路和艺术趣味这三个方面存在的严重缺陷，是李渔创作的致命伤。这三方面的问题对他的理论成就干扰较小，因此，他的理论在今天还有许多值得我们学习的地方。

80. "七分同情、三分批判"的《长生殿》

唐明皇与杨贵妃的爱情故事是古代文学和戏曲中一个著名的题材,以这个题材为内容的作品很多,如唐代白居易的诗歌《长恨歌》、陈鸿的传奇小说《长恨歌传》,宋代乐史的笔记小说《杨太真外传》,元代王伯成的诸宫调说唱《天宝遗事》、白朴的杂剧《梧桐雨》,明代吴世美的传奇《惊鸿记》,清代洪昇的传奇《长生殿》,等等。在这些作品中,《长生殿》最晚出,它在前人成就的基础上有所发展与创造,是清代剧坛上一个影响很大的剧目。

《长生殿》把李杨爱情放在广阔的社会背景上来描写,揭示了他们的所谓爱情给国家和人民带来了无穷的苦难,这是《长生殿》的精华所在,也是它高出许多同题材作品的原因。"中书独坐揽朝权,看炙手威风赫烜"的杨国忠,穷奢极欲,纳贿招权,与贵妃狼狈为奸。唐玄宗李隆基则宠幸贵妃,恣肆纵欲,"愿此生终老温柔,白云不羡仙乡",把朝政抛到九霄云外;他还用"塞外风清万里,民间粟贱三钱"来自我陶醉,说自己治下是"太平致治,庶几贞观之年"。在昏君佞臣的统治下,朝纲坏弛,生灵涂炭,朝廷的淫乐正建筑在百姓的痛苦之上,作者于是沉痛地说:"朱甍(méng,屋脊)碧瓦,总是血膏涂!"

《长生殿》还特意把李杨醉生梦死的爱情生活和人民群众的苦难直接联系起来。第十五出《进果》写为了让杨贵妃吃上新鲜的荔枝,使臣毁坏田苗,撞死人命,"一骑红尘妃子笑,无人知是荔枝来"。剧作把这一出放在表现李杨纵欲享乐的《偷曲》和《舞盘》之间,通过宫廷无休止的淫乐和民间无休止的痛苦的强烈对比,说明李杨的所谓爱情对广大人民来说真正是一场灾难。

鲁迅在《且介亭杂文》的《阿金》中说:"我一向不相信昭君出塞会安汉,木兰从军就可以保隋;也不信妲己亡殷,西施沼吴,杨妃乱唐的那些古老话。我以为在男权社会里,女人是绝不会有这种大力量的,兴亡的责任,都应该男的负。但向来的男性的作者,大抵将败亡的大罪,推在女性身上,这真是一钱不值的没有出息的男人。"《长生殿》采用李杨爱情题材本身,

难免也有这方面的问题，但作者写剧的本意，在于阐发历史教训。作者《自序》云："然而乐极哀来，垂戒来世，意即寓焉。且古今来逞侈心而穷人欲，祸败随之，未有不悔者也。"为了阐发这个历史教训，《长生殿》比较广阔地展现了安史之乱前后的社会环境，描绘了统治阶级的内部矛盾和人民痛苦不堪的生活境遇，把这一切都和李杨的爱情联系起来，这就不是简单地重复"女人亡国论"者那些古老话，使剧作具有较深刻的社会内容。

　　以上说的是《长生殿》主题的一个方面，谴责李杨爱情的一面，但《长生殿》更重要的主题，却是颂扬李杨的爱情。在开宗明义的《传概》一出，作者就提出："今古情场，问谁个真心到底？但果有、精诚不散，终成连理。……借太真外传谱新词，情而已。"全剧用一半以上的篇幅来描写杨贵妃生前李杨两人怎样信誓旦旦，杨贵妃死后两人怎样双双成仙，"居忉利天宫，永为夫妇"。

　　《长生殿》一面歌颂李杨爱情的所谓精诚，一面却又批判他们的爱情给国家和人民带来灾难的后果，这就使剧作的主题思想陷入自相矛盾之中。怎样理解这种矛盾呢？过去有一种颇有影响的说法是：《长生殿》所写的并非真实历史人物李隆基和杨玉环的爱情，因为帝王和妃子之间是没有什么爱情可言的，何况唐玄宗见到杨贵妃的时候，他已经是一个五六十岁的老头子，杨贵妃则只有二十出头。作者是把他们的爱情作为传说中男女真挚的爱情来描绘的。

　　《长生殿》中的李隆基和杨玉环是不是历史人物，这个问题是不难弄清楚的。但不管他们是历史人物还是传说人物，他们爱情的宫廷特色是抹杀不了的，剧作前半部煞费苦心地描绘了李杨爱情产生的环境，正说明这是一种货真价实的帝王和后妃的爱情。那种认为剧作只是描写一种纯真的爱情的说法，并不符合作品的实际。我以为，用七分同情、三分批判的态度来描写唐明皇和杨贵妃的爱情，其意义是要受到一定限制的，因为两个相互矛盾着的主题，在一定程度上难免互相抵消。

81. 柔情似水、烈骨如霜的李香君

　　清初的剧坛以"南洪北孔"最负盛名。这分别指的是《长生殿》传奇的作者浙江钱塘的洪昇和《桃花扇》传奇的作者山东曲阜的孔尚任。当时有诗说："两家乐府盛康熙，进御均叨天子知。纵使元人多院本，勾栏争唱孔洪词。"（谢国桢《明清笔记谈丛》引《不下带编》中诗）可以想见两家传奇演出的盛况。

　　《长生殿》是饱蘸着作者忧国忧民的情感写成的，在戏剧史上有重要地位，然因题材本身的局限性，思想意义未免稍逊一筹。《桃花扇》则是写政治斗争的，目的是为明王朝的覆亡总结历史教训："知三百年的基业，隳（huī，毁灭）于何人？败于何事？消于何年？歇于何地？"（《小引》）剧本别出心裁，用妓女李香君的一把扇子做引线，通过她和侯方域的爱情故事，"借离合之情，写兴亡之感"（《先声》）。

　　李香君是在一场政治斗争中显示出光彩夺目的性格的。明代后期，统治阶级内部派系斗争十分激烈，东林党人和魏忠贤阉党之间的抵牾是人所熟知的。到了崇祯年间，这场斗争又表现为复社文人和魏阉余党阮大铖等的争斗。当时江南一带不少妓女和复社文人往来密切，所谓"慧福几生修得到，家家夫婿是东林"（秦伯虞题《板桥杂记》诗），就是复社文人们津津乐道的风流韵事。李香君是明末的秦淮名妓，色艺非凡，很受当时复社领袖张天如、夏彝仲的赏识，她的师傅苏昆生是在复社文人声讨阮大铖后，坚决离开阮家来教她歌曲的。她和侯方域的结合，除了才子名姬之间的互相倾慕之外，带有浓厚的政治色彩。号称"江南四才子"之一的侯方域，在复社文人中享有盛名。魏阉余党阮大铖正是看到他和复社领袖人物关系密切，又软弱动摇可以利用，因此撂下赌注，为侯梳栊香君抛掷重金。侯李结合后，当杨龙友把这一情况告诉侯方域的时候，侯起初还直呼"阮大铖"的名字，但很快就改称他"阮圆老"，最后竟亲密地称"圆海"。从《却奁》这出戏中男主角侯方域对魏阉余党阮大铖称呼的变化，我们看到这个动摇的才子在阮大铖香饵的引诱下已经上钩了，他准备到复社领袖陈定生、吴次尾那里去为阮大铖说情了。燕尔新婚的旖旎风光，很快就布满了政治斗争的刀光

剑影。

和侯方域的动摇软弱恰成鲜明对照,当李香君得知许多首饰衣服都来自阮大铖的时候,立时拔簪脱衣,掷弃地上。一个被认为是下贱尤物的妓女,竟有如此刚烈的气性,使侯方域大为惊讶:"平康巷(指妓院),她能将名节讲;偏是咱学校朝堂,偏是咱学校朝堂,混贤奸不问青黄。"在香君的激励下,侯终于擦亮眼睛,分辨出泾渭清浊。

李香君的"却奁"对阮大铖来说,真是做了一场蚀本生意,他恨透李香君,于是怂恿马士英去强逼香君嫁给田仰,这既是对李香君的迫害,又包含对复社文人报复的意图,香君就这样被推到当时统治阶级内部矛盾的旋涡中。她为了捍卫自身的爱情,为了复社,不惜血溅诗扇,自毁容颜,以死守楼,这有力地挫败了阮大铖等卑鄙的政治阴谋。在这场尖锐的冲突中,南明王朝极端腐朽的本质被剥开了,从福王朱由崧到马士英、阮大铖、田仰等,原来都是一班声色犬马之徒,卑鄙无耻之辈;倒是至微至贱的李香君,格调高尚,刚烈超群。《骂筵》一出,你看她面对南明王朝的衮衮诸公,正气凛然,怒斥群奸——"堂堂列公,半边南朝,望你峥嵘。出身希贵宠,创业选声容,后庭花又添几种。"这些詈词,把魏家的干儿义子骂得狗血淋头。李香君那种"冰肌雪肠原自同,铁心石腹何愁冻"的品格,也就在她和权奸的激烈冲突中放射出光彩。

《桃花扇》不是爱情剧,而是政治剧。说到政治,在中国几千年的封建社会里,女人和它好像没有多大干系,最多只是充当"美人计"中的前台角色。《桃花扇》中的李香君是不自觉地被卷进一场政治斗争的,她的品格比起剧本里所有的须眉大丈夫来说,都要高出许多,这就是剧本最特别的地方。作者说:"《桃花扇》何奇也?其不奇而奇者,扇面之桃花也。桃花者,美人之血痕也;血痕者,守贞待字,碎首淋漓不肯辱于权奸者也;权奸者,魏阉之余孽也;余孽者,进声色,罗货利,结党复仇,堕三百年之帝基者也。"(《桃花扇小识》)就这样,剧作用一把桃花诗扇做人物行动的贯串线,挥写了短命的南明王朝时期统治阶级内部斗争的风云,塑造了李香君这个戏曲史上很有独特光彩的艺术形象。

82. 从《吟风阁杂剧》说到戏曲案头化

卓文君和司马相如的故事是人所共知的,据传卓文君私奔司马相如之后,两人在成都开了一间小酒店,文君当垆沽酒,相如洗涤酒器。一千七百年后,任四川邛州知州的清代著名杂剧家杨潮观,在据传是卓文君妆楼这个象征叛逆的旧址上筑起一座叫吟风阁的阁楼,并把自己创作的杂剧命名为《吟风阁杂剧》。

《吟风阁杂剧》包括三十二个短剧,其中有些剧目在舞台上一直久演不衰,像《寇莱公思亲罢宴》(后世演出时简称《罢宴》),今天读来,依然很受启发。《罢宴》写宋朝丞相寇准,位极人臣,禄享千锺,每日间笙歌醉饱,罗绮光华。这一日正准备庆寿摆宴,老婢女刘婆因走路不小心被几堆蜡烛油绊倒,眼前"舞女珠围翠绕,歌童玉琢金装"的穷奢极侈的生活,勾起她对过去的回忆,于是对寇准说起昔年寇父死后,其母怎样茹苦含辛,糟糠度日,并把一幅绘有当年寇准母子孤灯伴读的画拿出来让寇准看。寇准于是触景伤情,觉得眼下铺张糜费实在对不起亡逝了的母亲,遂下令停筵罢宴,遣还寿礼。这个剧本,教人居安思危,牢记先辈创业之艰辛,读来发人深省。焦循《剧说》就曾记载了清代著名学者、曾任浙江巡抚的阮元观剧后也曾罢宴之故事,可见它是一个很有教育意义的作品,前人推为《吟风阁杂剧》之首,实在是很中肯的。

《吟风阁杂剧》多取材于历史故事,远譬近指,点染演唱,褒贬美刺,借古讽今。作者阅历宦海多年,对封建社会之贪官污吏、丑态陋习皆深恶痛绝,因而针砭时弊,痛快淋漓。剧名"吟风",乃是愤世嫉俗的反话,其实剧作和无聊文人吟风弄月的东西是完全不同的。

《吟风阁杂剧》具有强烈的现实批判精神,如《穷阮籍醉骂财神》一剧,写狂士阮籍醉骂钱神,历数钱神之罪,钱神闻知大怒,勾摄了阮籍生魂,但阮毫不妥协。作者借阮籍之口,痛骂金钱改变了封建社会人与人之间的关系,"则见你换人心都变成虎与豺,为刀锥(喻微小之利)把道义衰;竞锱铢(喻微细之数目)将骨肉猜"。剧本借狂士之口来说别人不能说和不敢说的话,嬉笑怒骂,皆成文章。

杨潮观长期担任州官县令,为政廉明有声,我们从他的杂剧中,可见他是很同情民间疾苦的。像《汲长孺矫诏发仓》一剧,就赞扬汲黯为救生民于水火而大胆矫诏的行为。汲黯矫诏之事,《史记·汲黯传》有记载,说河东失火烧千余家,皇帝派汲黯前往探视。汲黯往河南时,却发现"河南贫人伤水旱万余家,或父子相食",汲黯于是便宜行事,持节发河南仓粟以赈贫民。杨潮观《发仓》即据此点染而成。他在剧中塑造了一个敢于反映真实情况、为百姓说话的驿丞之女贾天香的形象。当汲黯不敢擅自发仓济民,声称"使毕回来,定当入奏,救此数郡生灵"的时候,贾天香反驳他说:"等你事毕回来,方去陈奏,此间残喘遗黎,早都饿死,还救得甚来?"当汲黯怕矫诏得罪朝廷的时候,贾天香说:"即是获罪,你把一人的命,换了四万人之命,也不亏负了你!"在贾天香精神的感召下,汲黯终于勇敢地行动起来,矫诏发仓济民。一个民间的小女子无论在信念或胆识方面都比皇帝显赫的使臣要高出许多,这就是《发仓》给我们的启示。

从以上几个剧例可以看出,《吟风阁杂剧》虽然取材于古人往事,但作者体恤民苦的精神随处可见,唏嘘感慨之声几乎隔纸可辨。他在《题词》中写道:"百年事,千秋笔;儿女泪,英雄血。数苍茫世代,断残碑碣。今古难磨真面目,江山不尽闲风月。有晨钟暮鼓(借用来指作剧旨意)送君边,听清切。"今天的读者,我想是能够真切地体会到作者创作的苦心孤诣的,《吟风阁杂剧》在清代戏曲史上占有重要地位,就是一个绝好的证明。

《吟风阁杂剧》中每一个剧本,都是只有一折的短剧,这是清代杂剧常见的体例。严格说来,杨潮观这些戏曲其实是以戏曲形式写的随笔或小品文,"《吟风》之曲,往年行役公余,遣兴为之"(卷首《自序》)。因此,不少作品只可供阅读,并不适合演出。如《大江西小姑送风》一剧,写作者入蜀时江行光景,无甚情节,只可当文章读。把戏曲写成只供阅读的"死曲",这是清代文人写杂剧的通病。当时的戏曲,有所谓"场上之曲"和"案头之曲"。"场上之曲"是供演出的,"案头之曲"只可当文章读。许多并不熟悉舞台艺术的文人所写的戏曲,就是"案头之曲"。杂剧离开了舞台,离开了广大的观众,成为文人案头的盆栽摆设,艺术生命也就逐渐枯萎了,像杨潮观《吟风阁杂剧》这样思想意义较深刻的作品,也就越来越少了。

83.《红楼梦戏曲集》

《红楼梦》问世后,立刻以它震撼人心的思想艺术力量风靡读者。当小说还以手抄本形式流传的时候,"好事者每传抄一部,置庙市中,昂其价,得金数十,可谓不胫而走矣!"(程刻《红楼梦》程伟元序)活字印刷本出版后,读者争相传诵,当时京师有竹枝词说:"开谈不说《红楼梦》,纵读诗书也枉然。"这种情况的出现在中国小说史上是空前的。《红楼梦》还很快被搬上舞台,观众反应十分强烈,"感叹唏嘘,声泪俱下"(梁恭辰《劝戒四录》)。各种《红楼梦》戏曲于是纷纷出现。

阿英(1900—1977)编纂的《红楼梦戏曲集》,使我们能读到清代各种有关《红楼梦》的戏曲。可惜的是这部书出版时,他已离开了人世。阿英搜集、编纂清代和近代文学戏曲史料的巨大功绩,读者是永远不会忘记的。

《红楼梦戏曲集》共收清代敷演《红楼梦》的戏曲十种,它们在形式上很不相同。孔昭虔撰的仅有一出的《葬花》,只有林黛玉一个角色,可以说是一出"独脚戏";陈德麟撰的《红楼梦传奇》却长达八卷八十出,是一个超大型戏曲。这十种戏曲多数是用南曲谱写的,但也有北曲,如许鸿磐的《三钗梦北曲》,南北合套则如吴镐的《红楼梦散套》。

这十种戏曲中有女曲家吴兰徵(原名兰馨)写的一个二十八出的《绛蘅秋》,这个戏有一些别出心裁的创造。许多种《红楼梦》戏曲都用"黛玉进府"来开始敷演故事,吴兰徵却把"宝钗进府"安排在"黛玉进府"之前。她写薛姨妈垂涎贾府的权势,想用"和尚金玉之言"让薛宝钗嫁给贾宝玉。开头这一出《望姻》就是母女两人关于进入贾府缔结姻亲的谋划。这样写有它的好处,一开场就把薛姨妈母女卑劣的意图和盘托出,戏剧矛盾更加集中。

但《绛蘅秋》在剪裁上也有明显的缺陷,这个仅有二十八出的戏曲,在宝黛钗婚事这一主线之外还写了许多其他次要的情节,如《设局》写凤姐捉弄贾瑞,《金尽》写金钏儿自尽,还用《演恒》《林殉》两出来穿插演出林四娘的故事。枝蔓过多,全剧就显得松散。

把文学巨著搬上舞台不是一件轻而易举的事,有些剧作能够运用戏曲艺

术的特点,发挥它的长处。宝玉哭灵的情节是小说所没有的,但相当多的戏曲本子都写了这场戏,因为它集中揭示了宝玉在黛玉死后的内心感情。有些本子利用曲辞刻画人物的内心世界,收到较好的艺术效果。如仲振奎的《红楼梦传奇》第二十二出《焚帕》,演小说第九十七回"林黛玉焚稿断痴情"的故事。在小说中,绝望的林黛玉气息如丝,除了焚帕烧稿的举动外,言语较少,仲著《红楼梦传奇》却让林黛玉唱好多支曲子,淋漓尽致地表达她内心的悲愤与怨恨,如黛玉唱道:"他赤力力白费了志诚,急登登昏迷了本性,惨模糊幽恨成冤病。那里是星为祟灾来峻,一谜价被愁推落坑阱。……太悠悠这没料的人情,人情竟送冷,便不死也只虚生。……俺如今拼却娇身,躲却愁城,切切的走阴司,急急的弃红尘,也省得心头眼底无穷恨。流毕了千行痛泪,再不系半点痴情!"曲辞很好地表现了人物的强烈感情,在舞台上想表现黛玉归天的悲剧场面,没有大段扣人心弦的曲辞几乎是不可能的。

这十种《红楼梦》戏曲的思想艺术价值,当然不能和小说原著相提并论。多数本子都在开头和结尾敷演绛珠仙草向神瑛侍者"还泪"的神话故事,特别是结尾让宝黛两人在上界团圆,这就冲淡了故事的悲剧气氛,削弱了《红楼梦》的思想意义。不少本子还突出或夸大了原著中消极遁世、定命论、色空观念等成分。如石韫玉撰的只有十出的《红楼梦》,写贾元春降旨要宝玉与宝钗结亲,宝玉不干,但黛玉却说:"婚姻事,天生在,不由人私意安排。"当宝玉说自己和她要好的时候,黛玉气急败坏说他"不避嫌疑,依瓜傍李,葬送裙钗"。这哪里是林黛玉,简直是林道学!小说中封建叛逆者林黛玉的形象,被剧作者歪曲得不成样子。

中华人民共和国成立后出现了不少《红楼梦》的戏曲改编本,越剧的本子是大家公认为较好的,改编者徐进在《从小说到戏》一文中就承认他从清代许多本子中获得裨益。无论是研究小说原著还是研究《红楼梦》剧目,《红楼梦戏曲集》都可给我们提供许多有益的启迪。

84. 焦循慧眼识"花部"

清中叶以后，古典的戏曲形式杂剧与传奇衰落了，各种地方剧种像雨后春笋般萌发起来，戏曲史开始进入一个地方戏勃兴的新时期。可是，许多封建士大夫出于保守的立场，依然迷恋典雅的昆曲。他们把昆曲称为"雅部"，把来自民间的其他地方剧种，包括秦腔、弋阳腔、梆子腔、罗罗腔、二黄调等，称为"花部"，也叫"乱弹"。"花部"的"花"，并不是我们今天说的"百花齐放"的"花"，而是驳杂的意思，即杂七杂八的东西。但也并非所有的士大夫都鄙视花部，乾嘉时的著名学者焦循就十分赞赏花部剧目。他的《花部农谭》一书，是我们今天研究早期地方戏剧目的一部重要著作。

焦循（1763—1820），字里堂，江苏甘泉人。壮年曾随著名学者阮元在山东、浙江各处做幕宾。嘉庆六年（1801）中举人后有人劝他去应礼部试，他因母亲年老坚辞不往。母丧后闭门著书，十余年足迹不入城市。焦氏精于经学及算术。他还爱好戏曲，著作有《剧说》和《花部农谭》。《剧说》是辑录前人书中有关戏曲的资料性著作，引用书目达二百种，为研究古代戏曲提供了丰富的材料。《花部农谭》是他在柳荫豆棚之下和农民谈花部剧目的札记，虽然篇幅不长，但却是戏曲史上重要的论著。

《花部农谭》一开始，焦循对为封建士大夫所崇尚的昆曲和民间兴起的花部做了比较。他认为昆曲在内容上，"其《琵琶》《杀狗》《邯郸梦》《一捧雪》十数本外，多男女猥亵，如《西楼》《红梨》之类，殊无足观"；在形式上，"盖吴音（指昆腔）繁缛，其曲虽极谐于律，而听者使未睹本文，无不茫然不知所谓"。而"花部原本元剧"，"其词直质，虽妇孺亦能解；其音慷慨，血气为之动荡"。结论是"余独好之"，"余特喜之"。焦循还说到当时花部在民间演出的盛况："郭外各村，于二、八月间，递相演唱，农叟渔父，聚以为欢，由来久矣。"他自己则"每携老妇幼孙，乘驾小舟，沿湖观阅。天既炎暑，田事余闲，群坐柳荫豆棚之下，侈谭（谈）故事，多不出花部所演"。尽管许多封建士大夫不喜欢花部，但它却深深扎根于民间，具有强大的生命力，终于成为清中叶以后戏曲的主要形式。

《花部农谭》记载了焦氏亲眼所见的一些花部剧目的情况,计有《铁丘坟》《龙凤阁》《两狼山》《清风亭》《王英下山》《红逼宫》《赛琵琶》《义儿恩》《双富贵》《紫荆树》等,其中最为焦氏赞赏的是《清风亭》和《赛琵琶》。《清风亭》写年老无子、磨豆腐为生的张氏夫妇(后来京剧称张元秀与贺氏)拾到一子,喜出望外。艰难抚养成人后,该子(京剧取名张继保)中举做官,却不认养父母,张氏夫妇于是悲恸殊绝,双双触清风亭而死,后该子也遭雷殛而亡。这个故事原出北宋孙光宪《北梦琐言》。剧作将原来张子自缢改为雷殛,加强了对忘恩负义的张子的批判力量。《清风亭》的演出在观众中引起很大震动。焦循说:"余忆幼时随先子观村剧,前一日演《双珠》《天打》,观众视之漠然。明日演《清风亭》,其始无不切齿,既而无不大快。铙鼓既歇,相视肃然,罔有戏色(并不感到是在演戏),归而称说,浃旬未已(过了好多天还未停下来)。彼谓花部不及昆腔者,鄙夫之见也。"焦循用花部优秀剧目巨大的思想艺术力量来批驳封建士大夫对它的鄙视,显得很有说服力。

《赛琵琶》演秦香莲的故事,是影响很大的一个戏,有过《赛琵琶》《秦香莲》《铡美案》《女审》等剧名。它写陈世美中举做官当郡马(或为驸马)后,为保富贵,竟然做出杀妻灭子的勾当,这是民间最为切齿的事,各个剧种的《秦香莲》剧目都对他做了深刻的谴责。京剧《铡美案》着重写包拯如何秉公断案,他不顾国太、皇姑的阻拦铡死陈世美,但秦香莲自始至终是泪流满面、悲悲切切的人物。焦循所述的《赛琵琶》剧中的秦香莲,却具有强烈的反抗精神。它写秦香莲母子为避陈世美之刺客来到三官庙,得三官神救助授得带兵之法,在对西夏用兵时立下大功,回朝后亲自审勘陈世美。"陈因服缧绁(léixiè,捆绑犯人的绳索。此意为被捆绑)至,匍匐堂下","妻乃数其罪,责让之,洋洋千余言"。这一"女审"场面,义正词严,淋漓痛快,充分表达了百姓的意愿,焦循对此做了高度的评价,他说:"说者谓《西厢·拷红》一出红责老夫人为大快,然未有快于《赛琵琶·女审》一出者也。……真是古寺晨钟,发人深省。高氏《琵琶》,未能及也。"焦循认为被人誉为"南戏之祖"的《琵琶记》是不能和《赛琵琶》这样的花部剧目相比的。"赛琵琶"者,胜过《琵琶记》之谓也。他还认为《赛琵琶·女审》一出比《西厢·拷红》还要好。这些看法在当时是很大胆的。但历史已经证明,焦循慧眼独具,不愧是一个有识见的戏曲评论家。

85.《梨园原》关于身段、艺病的论述

中华人民共和国成立后,一些表演艺术家的谈艺录得以陆续整理出版,如《梅兰芳舞台艺术》《梅兰芳文集》《舞台生活四十年》(梅兰芳)、《谈麒派艺术》《周信芳戏剧散论》《周信芳舞台艺术》《程砚秋文集》《荀慧生演剧散论》《粉墨春秋》(盖叫天)、《京剧表演艺术杂谈》(钱宝森)、《周慕莲谈艺录》等。这些著作是许多前辈艺术家几十年心血的结晶,不仅为后一辈演员学艺提供宝贵的经验,而且解决了戏剧美学领域里许多重要的课题。读这些著作时,我很自然地想起过去千余年的戏剧长河里许多杰出的戏曲演员的艺术创造被湮没的事。当一个名演员死去的时候,杰出的艺术连同他的尸骨就被时光一起埋葬掉了。

清代黄旛绰等著的《梨园原》,几乎是我们今天能读到的古代唯一一本比较系统总结表演艺术经验的著作。在这之前,只有零星的记载,如马伶创造严嵩一角的故事,颜容创造公孙杵臼一角的故事。张岱的《陶庵梦忆》里《彭天锡串戏》一节,记载了明末名演员彭天锡在表演上的杰出创造:

> 彭天锡串戏妙天下……到余家串戏五六十场,而穷其技不尽。天锡多扮丑净,千古之奸雄佞幸,经天锡之心肝而愈狠,借天锡之面目而愈刁,出天锡之口角而愈险。设身处地,恐纣之恶,不如是之甚也。皱肩视眼,实实腹中有剑,笑里有刀。鬼气杀机,阴森可畏。盖天锡一肚皮书史,一肚皮山川,一肚皮机械,一肚皮磊砢不平之气,无地发泄,特于是发泄之耳。

但是,彭天锡怎样把一肚皮山川书史和不平之气化成绝妙的表演艺术,张岱语焉不详,我们也无法越俎代庖来说。

《梨园原》就比较系统地涉及表演艺术方面的许多问题,这本书原叫《明心鉴》,是清中叶名演员黄旛绰写的。黄旛绰可能是艺名,因为唐代有一个参军戏名演员就叫黄幡绰,号称"滑稽之雄"。《明心鉴》后来经朋友和徒弟的增补润色,是黄旛绰等几个人"汇其生平所得"(《修正增补〈梨

园原〉序》）的经验之谈，并非文人学士纸上谈兵的空洞之论。

《梨园原》谈表演艺术，首先强调演员要有真切的感情体验，反对把演戏看成嬉戏。它说："凡男女角色，既装何等人，即当作何等人自居。喜怒哀乐、离合悲欢，皆须出于己衷，则能使看者触目动情，始为现身说法，可以化善惩恶，非取其虚戈作戏，为嬉戏也。"真切的感情体验是艺术表演的基石，《梨园原》说到表演艺术时首先强调这一点。

《梨园原》中最精粹的部分，是关于"艺病十种""曲白六要""身段八要"等论述。所谓"艺病十种"，指的是曲踵（腿弯）、白火（说白过火）、错字（认字不真）、讹音（将字音念讹）、口齿浮（口齿无力）、强颈（项颈不动）、扛肩（耸肩）、腰硬（腰不灵活）、大步（行步太匆忙）、面目板（脸上无表情）。书中对这十种艺病一一加以分析阐明，如"强颈"条云："凡唱念之时，总须头颈微摇，方能传出神理；若永久不动，则成傀儡矣。"对这些艺病的起因，作者认为"皆系平素怠惰而得"，可谓一语中的。

"身段八要"阐述身段动作中要注意的八个问题，言简意赅，很值得参考。这"八要"是：

辨八形——身段中有八形，须细心分清。
…………
分四狀——四状为喜、怒、哀、惊。
喜者：摇头为要　俊眼　笑容　声欢
怒者：怒目为要　皱鼻　挺胸　声恨
哀者：泪眼为要　顿足　呆容　声悲
惊者：开口为要　颜赤　身颤　声竭
眼先引——凡作各种状态，必须用眼先引。故昔人有曰："眼灵睛用力，面状心中生。"
头微晃——头须微晃，方显活泼；然只能微晃，不可大晃及乱晃也。
步宜稳——台步不可大，尽人皆知矣；然而亦不可过小。总之，须求其适中，以稳为要；虽于极快极忙时，亦要清楚。
手为势——凡形容各种情状，全赖以手指示。
镜中影——学者宜对大镜演习，自观其得失，自然日有进益也。
无虚日——言其日日用功，不可间断；间断一日，则三日不能复原。学者切记之。

最后这一条"无虚日",其实不是有关身段动作的表演提示,而是说学艺要持之以恒。在一本篇幅只有二三十页的小册子中,说到虚心学习、持之以恒这个问题竟有六七处之多,可见作者用心良苦也。现摘录其中一段话作为这篇短文的结束语吧:

能笃志学习,时时不倦,未登场之前慎思之,既归场之后审问之,焉有不日新日精者?若私下无工而妄想得大名者,未之有也。

86. 清代宫廷的戏剧演出

　　清代皇宫内的戏剧演出规模甚大，非一般民间演出可以相比，特别是乾隆以降，至那拉氏（慈禧）时期，真可谓演无虚日。这些末世统治者好像感觉到封建社会即将寿终正寝似的，正在以前所未见的贪婪胃口吃一顿"最后的晚餐"，戏剧演出只不过是他们为了填补精神空虚、极尽声色之乐而采取的一种形式罢了。

　　清廷内部专掌戏剧演出的机构，清初称为内廷乐部，康熙时改称南府，嘉庆年间又改名升平署。南府掌管庞大的戏班。乾隆、嘉庆两朝，内廷戏班均达到七八百人之多。道光朝正值鸦片战争前后，时清廷内外交困，国库匮乏，不得不削至四百人。史学家赵翼在《檐曝杂记》"大戏"一条中记他在热河行宫看过一次演出，光扮演寿星者就有一百二十人，这台戏演员之多，在戏曲史上怕也是空前的。光绪初年，慈禧执掌大权，民间名角被网罗入宫，像谭鑫培、孙菊仙、陈德霖、汪桂芬、金秀山、杨小楼等，就都进宫当值多年。

　　内廷之戏剧演出不唯伶人众多，排场鼎盛，且"砌末"（戏曲道具）既巨又繁，确乎瞠人眼目。曾为内廷著名笛工之曹心泉在《前清内廷演戏回忆录》中，谈及清末宫廷之戏剧演出时云："宫中戏台，最大者三处：以热河行宫戏台为尤大，其次为宁寿宫，其次为颐和园乐殿。内监称此三戏台为'大爷、二爷、三爷'。此三戏台建筑，皆分三层，下有五口井，极为壮丽。有数本戏，非在此三戏台不能演奏者：一《宝塔庄严》。内有一幕，从井中以铁轮绞起宝塔五座；二《地涌金莲》。内有一幕，从井中绞上大金莲花五朵，至台上放开花瓣，内坐大佛五尊；三《罗汉渡海》。有'大砌末'制成之鳌鱼，内可藏数十人。以机筒从井中吸水，由鳌鱼口中喷出。"从《宝塔庄严》《地涌金莲》《罗汉渡海》这些剧名，我们不难想见演出的内容。为了消磨宫中太长太腻的光阴，升平署挖空心思，大搞机关布景，这些巨大华丽而奇诡变幻之砌末，恰好说明创作者和观赏者精神之空虚，耗费公帑之巨大。

　　为了适应庞大戏班演出的需要，内廷罗致人力编写各种超大型的剧本，

最有名的是《劝善金科》《升平宝筏》《鼎峙春秋》《忠义璇图》四种，称为内廷"四大本戏"，每本包含二百四十出。《劝善金科》是乾隆时做过刑部尚书的张照编写的。连尚书一级的官员也亲自动手编写剧本，可见统治者对这一项目的重视。除了供应内廷庞大戏班演出之外，它明显包含着粉饰太平、规讽人心的目的。

《劝善金科》演目连救母事。目连为救母遍访地狱，于是地府中的阎王判官、牛头马面及刀山汤镬等各种酷刑便来个大展示。剧作把佛教教义作为劝人从善的金科玉律，狂热宣扬封建迷信和轮回报应思想。这本戏中个别出如《思凡》曾单独在舞台上演出，有一定的积极意义。但从全本看来，编者认为《思凡》中的尼姑是犯十恶的罪犯，最后要遭雷殛的。《劝善金科》的演出荒诞不经，史料记载康熙二十二年（1683）曾"命梨园演《目连传奇》，用活虎、活象、真马"（董含《莼乡赘笔》），这样的东西已经不是什么戏曲，而是属于马戏团的玩意儿了。

《升平宝筏》演唐僧玄奘取经故事，摭取了《西游记》小说和杂剧的一些情节。由于清朝统治者崇尚佛教，本剧突出佛教教义，宣扬佛法无边，把人民的反抗视为"邪魅"。编者视剧作为渡向"升平"彼岸的"宝筏"，创作意图是十分明显的。《忠义璇图》演水浒传故事，从第一出"宣诸神发明衷旨"至第三出，让释迦佛祖、文昌帝君、太上老君出场说教，至第四出才开始敷演《水浒传》第一回"洪太尉误走妖魔"，把整本《水浒传》都囊括进去。《鼎峙春秋》演三国故事，传为庄恪亲王所作，写三国归一统乃出于"天命"，影射清统治者统治中国也出于天意。除这四本外，尚有《封神天榜》（《封神演义》故事）、《楚汉春秋》（《西汉演义》故事）、《征西异传》（《说唐》故事）、《昭代箫韶》（《杨家将》故事）等，也都是卷帙浩繁的大本戏。另外还有《法宫雅奏》《九九大庆》等本子，是供喜庆节日娱乐升平时演出用的。

皇宫的专业戏班有时满足不了统治者的需要，他们就把民间戏班带进宫内演出。如乾隆南巡后"回銮"之日，即把扬州的"花部"伶工也带进内廷。咸丰之后，民间"外班"被召进宫演出就更经常了，这客观上促进了宫廷内外戏班的艺术交流，对戏剧艺术的进步，特别是皮黄戏（京剧）的勃兴，是有一定作用的，这也许是那班饱食终日、视观剧为乐事的统治者所始料不及的吧。

87.《缀白裘》里精彩的短剧

由玩花主人编辑、钱德苍增辑的戏曲集《缀白裘》,共十二集四十八卷,刊行于清代乾隆中期(1770年前后),收入了许多当时剧坛上流行的昆曲折子戏和花部短剧,它和明代臧晋叔的《元曲选》、毛晋的《六十种曲》等,同为戏曲史上著名的戏曲剧本集。

折子戏是我国戏曲一种特有的、重要的演出形式。《缀白裘》里用约十分之八的篇幅收入昆曲许多著名的折子戏,像《幽闺记》的《拜月》《走雨》,《牡丹亭》的《游园惊梦》,《玉簪记》的《琴挑》《秋江》,《长生殿》的《弹词》,《雷峰塔》的《水漫》《断桥》,《十五贯》的《访鼠》《测字》,《渔家乐》的《相梁》《刺梁》,《虎囊弹》的《山门》等。《缀白裘》还用约十分之二的篇幅收入了梆子腔、弋阳腔等花部的许多短剧,像《借靴》《打面缸》《挡马》《张古董借妻》《买胭脂》《雪拥》《花鼓》《看花灯》等。这部分剧目今天很值得我们注意,因为乾隆时正是昆腔开始衰落、花部已经勃兴的时期,这些短剧是我们研究早期花部剧目的重要材料。

这批来自民间的花部短剧,其主角多是些微不足道的市井人物,如走江湖的、开黑店的、强盗、乞儿、妓女、狎客、医卜星相、僧尼佛道,总之是些三教九流的人物;而表现形式则清新可喜,灵活变化,像戏中串戏,戏中插入连厢词(有如今天的双簧)和花鼓的表演等。如《花鼓》中打花鼓者边舞边唱:"说凤阳,话凤阳,凤阳原是好地方。自从出了朱皇帝,十年倒有九年荒。大户人家卖田地,小户人家卖儿郎;惟有我家没得卖,肩背锣鼓走街坊。"像这样清新流畅的民歌俗曲,这些短剧运用得很普遍。

特别值得称道的是花部短剧对现实大胆尖刻的批判。高腔《借靴》是一个绝妙的讽刺喜剧,它写一个叫张担的无赖要去吃喜酒,到刘二那里借靴,谁知口口声声"如兄若弟""如鱼似水"的刘二,一听说张担要来借靴,马上暴跳如雷加以拒绝,说自家的靴子是"费了无数心机,请了天下两京十三省的皮匠"来做成的,如要借靴,先要祭靴,即用"乌猪一口、白羊一腔,鹅一只,鸡一只,酒一坛,金钱纸马,团花香烛,鼓手四个,礼生一双"来祭后,才可以穿。"若不祭,穿在脚上,煞时头疼发热,还要害

伤寒。"张担听后大怒说:"放你娘二十四个狗臭屁!我有了这许多银子,做他娘几十双,一世还穿不了,还来替你借!"后来张担纠缠再三,刘二无法只好答应借,但要张担从礼席上带些果子回来吃。张担拿走靴子时,刘二又说他订了一条"靴律",要张担好生记住。原来"靴律"上写着"穿了靴假如掉了头,绽了帮,断了线,磨了底",就要问罪,"轻者流徙绞斩","重者万剐凌迟"。张担敷衍了几句,赶忙拿了靴子上路。谁知到了人家那里,宴席早散了,酒坛都翻过来了,张担又饿又困又恼,赌气拿靴子做枕头在街边睡起来。刘二借出靴子后,坐卧不安,生怕张担把靴子弄坏,忙提了灯笼赶来,正撞着躺在街边的张担。刘二于是骂张担吃得烂醉不把靴子还给他,张担说根本没吃上,连靴子都来不及穿。刘二半信半疑,赶忙用灯笼一照,果然靴子完好无损,刘二于是手舞足蹈地唱道:"二十年相交热如火","今后若来借,不敢相违拗"。张担却瞪大眼睛说:"今后若来借,却不饿杀了我?"这一出短剧,基本上是两个角色,但满台都是戏。噱头叫人捧腹,笑料源源而来,绝妙的讽刺像匕首一样把刘二肮脏的五脏六腑一一剖出。

《打面缸》也是一个优秀的讽刺喜剧,准确说是个闹剧。它写妓女周腊梅要从良,县太爷把她配与差役张才,可是却派张才往山东出公差。当天晚上,衙门里王书吏、四老爷、县太爷三人相继上周腊梅家调笑取乐,不料张才突然转回来,县太爷三人只好躲进面缸或床底下。张才进门后,剥去县太爷的衣冠纱帽并把他们赶出去。这个戏把县太爷这伙无耻之徒着实嘲弄一番,把他们身上的遮羞布一一扯掉。

如果拿今天的演出本和《缀白裘》里的剧本对照,可以发现不少近似之处。这说明一个优秀剧本的改编演出,是许多前辈艺人辛勤劳作、不断创造积聚起来的。过去说"十年磨一戏",确实如此。读了《缀白裘》里的剧本,甚至可以说,二百年来磨一戏,精诚常教金石开。

88. 四大徽班和京剧的形成

京剧是我国最大的戏曲剧种，历史并不长。古老的昆曲已有六七百年的历史了，京剧却只有差不多两百年，它不过比九十年前左右形成的越剧"资格"要老一点，而其他许多剧种，像各种梆子戏以及赣剧、湘剧、徽剧、川剧、潮剧、梨园戏、莆仙戏等，历史都比京剧长得多。

京剧虽是年轻的剧种，但已形成一个博大精深的艺术体系，产生了许多举世知名的表演艺术家，成为我国戏曲艺术的代表。这些情况的出现和京剧的形成是密切相关的。可以说，京剧这个新生儿一出世，就已得到母体艺术的充分滋养，它是撷取好些剧种的长处才形成自身美丽强健的肌体的。

清代中叶，作为当时政治、经济、文化中心的北京，也是戏班荟萃的地方。当时流行的除昆曲外，还有花部的戏曲，主要是被称作"京腔"的弋阳腔。（"京腔"并非京剧，此时京剧尚未产生）乾隆中期，"京腔"著名的戏班有宜庆、萃庆、集庆等六大班，霍六、王三秃子、开泰、才官等十三个名演员被称为"京腔十三绝"。乾隆四十四年（1779）著名艺人魏长生把秦腔带到北京，魏长生优美的演艺使北京人大为倾倒；接着山西梆子班也到了北京。在徽班还未进京的时候，北京的剧坛上已是昆弋争胜、乱弹勃兴的局面了。乾隆五十五年（1790），清高宗为庆祝八十岁生日，诏令四大徽班入京。所谓四大徽班，指来自安徽的三庆、四喜、春台、和春四个戏班。

徽班主要唱二黄和西皮。二黄是由弋阳腔转变而来的四平腔和湖北黄州一带民歌结合的产物，西皮是秦腔流入湖北后新产生的声腔。二黄和西皮不像昆曲那样低回婉转，而是高亢爽朗，节奏鲜明，结合通俗的唱词，观众容易听懂，不像昆曲那样文绉绉的，要具有较高文化水准才能懂。由于西皮、二黄具有这些优点，徽班进京后才有可能赢得大量观众。

从1790年四大徽班进京到形成真正的京剧，约经历五十年的时间。这段时间，是一个量变积聚、循序渐进的过程。徽班进京后，开始时只在内廷供奉，和外界接触较少。道光七年（1827）它转为外班，和其他剧种进行了频繁的艺术交流。为了满足不同类型、不同口味观众的需要，徽班在每天上演的剧目单上，依然包含有昆曲、吹腔、罗罗腔、梆子腔等声腔的戏码；

虽然昆腔逐渐衰落，许多昆曲演员离京南下，但仍有一小部分昆曲伶工参加徽班的演出。一些优秀的徽班演员能串各种声腔的戏，当时有所谓"文武昆乱不挡"，就是说无论文戏武戏、昆腔或乱弹腔都能演。就这样，徽班演唱的以西皮、二黄为主的声腔吸收了其他剧种的长处而逐渐形成了皮黄剧，即京剧。全国很少有其他的戏曲剧种能像京剧一样，"出生"在一个百戏杂陈、昆乱争胜的环境中，能直接从各种母体艺术中吸取营养而形成自身的血肉。京剧今天之所以能够风行全国，几乎各省都有京剧团，其中一个原因就是它原是南方的戏曲艺术，被移植到北京的土地上，和北京地区的语言、风俗习惯等奇妙地结合起来，因而在一定程度上能适应南北各地观众不同的口味。

京剧第一代演员是程长庚、余三胜、张二奎。程长庚（1811—1880）约于道光二十年（1840）由皖入京，他是三庆班班主，总领四大徽班。因为他厘定梨园会章，擘划周详，治班严整，人皆呼为"大老板"，是京剧的开山祖师。程、余、张都是演须生的。本来徽班最重旦角，四大徽班刚进京时，旦角演员总数在一百人以上，演出前全部旦角都站在上下场门让观众"检阅"阵容。但到京剧形成的时期，此风已被革除，须生居于首席地位，这和程长庚、余三胜、张二奎等人的艺术创造肯定是分不开的。

稍后于程长庚的谭鑫培，艺名小叫天，他继承和发扬了程、余等人的艺术。王梦生《梨园佳话》云："谭鑫培……由于余派而变通之，融会之，苦心孤诣，加之以揣摩，数年之间，声誉鹊起。其唱以神韵胜，本能昆曲，故读字无讹；又为鄂人，故'汉调'为近。标新创异，巍然大家。"谭鑫培是吸收了昆剧、汉剧的养分才成为京剧的一代宗匠的，这也说明京剧艺术是多么善于撷取其他剧种的长处。辛亥革命后谭还健在，梁启超《题谭伶丝绣渔翁图》有"四海一人谭鑫培，声名卅载轰如雷"之句，足见谭氏影响之大。在谭氏时代，京剧已经在上海扎根，并很快风靡全国了。

89. 京剧四大行当：生、旦、净、丑

行当是我国传统戏曲一种重要的表演艺术手段，各地方戏曲剧种都有行当的划分。京剧原分十大行当——一末二净、三生、四旦、五丑、六外、七小、八贴、九夫、十杂，后概括为五大行当——生、旦、净、末、丑，最后归并为生、旦、净、丑四大行当。除这四行外，尚有几类次要的角色，如武戏中的配角"武行"和"筋斗行"，以及跑龙套的"流行"，所以也有七行之说，即"生旦净丑，武流筋斗"。其他地方剧种的行当和京剧大同小异，现我们就京剧的行当做一简单的介绍。

"生"分老生、小生、武生、红生四种。

老生有文老生和武老生之分。文老生分唱工（如《碰碑》之杨继业）和做派（如《四进士》之宋士杰）两类；武老生分长靠（如《定军山》之黄忠）和短打（如《临潼山》之秦琼）两类。小生分扇子、雉尾、官衣、穷生、武小生五类。扇子小生如《西厢记》之张珙，雉尾小生如《群英会》的周瑜，官衣小生如《玉堂春》的王金龙，穷生如《评雪辨踪》的吕蒙正，武小生如《八大锤》的陆文龙。武生分长靠（如《长坂坡》之赵云）和短打（如《三岔口》之任堂惠）两类。红生是勾红脸的人物，如三国戏中的关羽，《风云会》中的赵匡胤。从红生的扮相、涂面看，它应属"净"行，但其唱念则与老生戏同。初期京剧擅长关羽戏之程长庚、汪桂芬都属老生行，故红生戏也归并为"生"类。

"旦"分青衣、花旦、花衫、刀马旦、武旦、闺门旦、玩笑旦、泼辣旦、贴旦、老旦等。

青衣因演员穿青衫子而得名，偏重唱工与说白，如《武家坡》的王宝钏；花旦以穿裙袄、裤袄为特征，偏重做工与说白，多扮演年轻活泼之女性，如《铁弓缘》的陈秀英，青衣和花旦在念白上也有区别，前者念韵白，后者念京白；花衫是京剧前辈艺术家王瑶卿、梅兰芳熔青衣、花旦于一炉而创造出来的，如《玉堂春》的苏三；刀马旦扮演女性中娴熟武艺者，但只有工架式的武工，不大开打，如《穆柯寨》之穆桂英；武旦偏重武工，应会"打出手"，如《十字坡》的孙二娘；闺门旦多饰未婚少女，表演活泼但

有节制，如《拾玉镯》之孙玉姣；玩笑旦重做工、说白，扮演风骚俏皮一类女性，如《打面缸》的周腊梅；泼辣旦顾名思义，多扮演性格泼辣之女性，如《坐楼杀惜》之阎惜姣；贴旦是从明清传奇中"贴"角演化来的，有补贴、衬托之意，是剧中次要女角，如《西厢记》之红娘；老旦饰年老妇女，如《辕门斩子》的佘太君。除老旦用本嗓演唱外，其余旦角一律唱小嗓。

净俗称大花脸，分铜锤、架子、武花、摔打和二花脸等类。

铜锤花脸因《二进宫》中徐延昭怀抱铜锤而得名，表演上偏重唱工，《铡美案》中的包拯也属这一类；架子花脸偏重工架与做工，如《群英会》的曹操；武花脸偏重武工与工架，如《定军山》的夏侯渊；摔打花脸与武花之重工架不同，偏重扑跌摔打，如《恶虎村》之郝文；二花脸是次要的净角，如《四进士》的姚廷椿。

丑俗称小花脸，分文丑、武丑两类。

文丑有袍带丑、方巾丑、毡帽丑、巾子丑、彩旦等。袍带丑扮演官吏，多用京白，有时也用韵白，如《打面缸》中的大老爷；方巾丑是戴方巾的自命风流儒雅的读书人，念白用韵白，如《群英会》之蒋干；毡帽丑多饰市井小人物，又名茶衣丑，如《一匹布》的张古董；巾子丑也饰小人物，表演风格较毡帽丑含蓄些，如《苏三起解》的崇公道；彩旦即女丑，是丑角中唯一的女性，如《拾玉镯》的刘婆。武丑又名开口跳，重说白、武技与做工，如水浒戏中的时迁。

以上是京剧行当的大略情况。传统戏曲把各色各样的人物归并为各种不同的行当，在表演以及扮相、脸谱等方面都有一定的规范程式；至于具体表演的时候，则要着重领会角色的个性感情。前辈艺术家曾反复强调的一句话就是"演人别演行"，即从一定的行当出发而不囿于行当，才能创造出栩栩如生、个性鲜明的人物来。

90. 程式

我们看古装戏曲时，不难发现许多舞台动作，像上马下马、上楼下楼、开门关门、喝酒、写字、坐轿、睡觉、昏迷、苏醒等，都有一套规范化了的范式。甚至表演各种表情，如悲号、快乐、哭、笑等，也有一定的套式。这种范式或套式，通常叫作程式。利用程式进行表演，是我国传统戏曲表演艺术最大的特点。

程式来源于生活，是经过提炼、加工、美化和规范化了的舞台动作。像《秋江》中的云步、碎步、圆场、划船等舞蹈身段与动作，就是从生活中提炼来的。这些程式化的动作，艺术地再现了大江行舟的生活情景，给观众以美的艺术享受。《拾玉镯》中的孙玉姣，她在门口做针线活，一会搓线，一会行针，其实手里既无线又无针，但观众并不感到是在弄虚作假。因为演员行针搓线的逼真表演，是从生活中提炼来的。再如骑马，我们总不能把一匹真马拉上舞台（把真马拉上舞台那是马戏团的事，并非中国的戏曲艺术），历代演员们通过反复不断的艺术实践，创造了用拿马鞭表示骑马的一系列程式化的上下马和策马的舞蹈动作。著名演员黄佐临说得好："不像不是戏，太像不是艺。"既来源于生活，又比生活更美，这才是艺术。因此，程式来源于生活，但不是生活的翻版，不是生活中自然形态的东西，而是比生活更集中、概括，比生活更美的东西。

行当不同，程式也不同，口法、手法、眼法、身法、步法也跟着发生差异。同是一个"卧鱼"的动作，武旦显得灵巧一些，青衣则显得妩媚一些。梅兰芳在《贵妃醉酒》中表演杨贵妃醉后闻花的"卧鱼"动作，就是极美的，是一项备受赞赏的杰出的艺术创造。

程式来源于生活，它的形成过程则较难考究，但无疑是无数前辈艺人辛勤创造的艺术结晶。例如，秀美的兰花的姿态被吸取来美化女性的手势；云手、云步、卧鱼之类，一望而知是从自然景物中汲取来的。盖叫天从鹰的展翅欲下的姿态里，创造出几种"鹞子翻身"的身段动作，他甚至从袅袅上升的青烟中去想象和创造舞蹈动作。有些程式表现力很强，像甩发，古代人把头发梳成髻盘在头上，情绪激动时髻发散开了，"甩发"就是表示情绪极

度激动的一种程式。演现代戏时,当然不能用"甩发"的程式,但它形成的过程,是值得研究的。为了创造现代戏曲的表演程式,需要借鉴这个过程。

对于程式,我们既反对把它当成灵丹妙药,以为一掌握它就掌握了表现人物的本领,也反对把它看成形式主义的东西,拒绝学习和汲取。程式是表现人物、创造角色的一种有效手段,但现实主义的表演艺术要求从生活出发,从人物性格出发,从具体的剧情出发,而不是从程式出发来进行表演。既然生活是那样丰富多彩,人物是那样千差万别,剧情又是那样迥然有异,那么程式的运用也就变化无穷,不应"千部一腔""千人一面"。在这方面,许多杰出的前辈艺术家有不少精辟的见解,值得我们学习。像周信芳创造的宋士杰、萧何、徐策、张元秀等人物,虽然属于同一行当,有不少相同的程式表演,但一点也不使人感到雷同。他说:"宋士杰(《四进士》)、徐策(《跑城》)、萧何(《追韩信》)、张元秀(《清风亭》)这些人物都属于'衰派须生',但是各有各的形象,各有各的性格。比如宋士杰,他虽然出身刑名师爷,但他有正义感,好打抱不平,他的气派就与一般公门中人不同。《徐策跑城》的'跑',《萧何月下追韩信》的'追',步态上看来有些相似,由于人物的心情有别——一个是兴高采烈,一个是焦灼着急,两个人又有区分。而张元秀则是下层百姓,和以上知识分子出身的人又不一样,他除了善良以外,还给人一种淳朴浑厚的感觉。"(《谈麒派艺术》)由于对性格挖掘得深,抓住了人物的气质,所以演来各有个性。程式在这里已经化为人物的性格动作,成为角色的一举一动了。可以说,在这里我们只见角色,不见程式。

盖叫天说:"同中得异,方显异彩。人总是那个样子,有眉有目,会说话,会思想,会工作,但'一娘生九子,连娘十个性'。从来就没有两个人从内心到外表是完全一个样子的。表演人物不但要表出他们不同之处,更要表出同中的异处来。"(盖叫天《一元复始,万象更新》)从相同的程式中表现出各种不同的性格,创造出个性鲜明的人物,或许这就是前辈艺术家在表演艺术方面经常谆谆教导我们的一个诀窍吧。

91.《打渔杀家》的思想艺术

1955年,中国戏曲研究院整理、编辑了《京剧丛刊》一书,共编入约一百个京剧著名的传统剧本,为我们研究京剧编剧艺术提供了宝贵的资料,《打渔杀家》便是其中思想性艺术性完美结合的一个杰作。

《打渔杀家》又名《庆顶珠》,是从秦腔移植来的剧目,故事取材于《水浒后传》。该剧写梁山泊起义失败后,老英雄萧恩(有人认为是阮小二的化名)流落江湖,和女儿桂英打渔为生,但在渔霸、贪官的压迫下,萧恩父女又被迫走上反抗的道路。

《打渔杀家》的剧本,人物形象鲜明,戏剧冲突尖锐,结构严密紧凑,语言洗练生动,达到很高的艺术水平。戏一开始就不落俗套,主要人物出场没有"自报家门"式的引子或定场诗,通过混江龙李俊和卷毛虎倪荣走访英豪,点出了萧恩的名字;接着又通过萧、倪见面时行礼较力,简洁地介绍了萧恩臂力过人,在衰迈中还保留了当年的英气。但是,由于梁山泊起义失败,这个"劫遗"人物显然蒙受了极大的打击,他的反抗棱角被磨平了。因此,当丁郎前来催讨渔税时,面对气焰嚣张的奴才走狗,萧恩却陪着笑脸说好话,这就叫"英雄气短"。萧恩虽有愤懑,但他强按捺住,准备采取息事宁人的态度来对付眼前的一切。"讨税"之前,又穿插了狗头军师葛先生偷看、调戏桂英的一节戏,从侧面点染出丁府可恶的权势,反衬了萧恩把眼前的不平和仇恨都强按住的内敛性格。

但丁府是决不罢休的,讨不到渔税又吃了李、倪一顿骂,丁员外和葛先生终于火冒三丈,他们派出豢养的教师爷和众打手上门用武力教训萧恩。压迫加重了,萧恩的性格也向前发展了,他终于忍无可忍,打跑了教师爷和众打手。这是萧恩性格发展的第二阶段,他身上的反抗的火花迸发了,人们又看到他那钢一般坚强的性格。但萧恩打教师爷是被迫的,他尽量避免和丁府发生冲突,你看他说:"老汉幼年间,听说打架如同小孩穿新鞋、过新年的一般,如今哪,老了,打不动了哇!"只是在教师爷极端蛮横无理、再三挑衅寻事的情况下才把他痛打一顿。

萧恩打了教师爷,闯下祸了,为了抢一个原告,他赶到公堂,却不料赃

官吕子秋早就和丁府勾结一起，萧恩反被痛打四十大板，逐出衙门，并责以向丁员外赔礼道歉。萧恩到此走投无路，被迫铤而走险，以献庆顶珠为名上丁府杀了丁员外等坏蛋。这是萧恩性格发展的第三阶段。

剧作通过对萧恩形象的刻画，展现了一幅"官逼民反"的反抗图景，艺术地说明了梁山泊虽然被镇压下去了，但被压迫的人民要活下去，苟且偷生是不行的，反抗才是唯一的出路。对这样一个充满反抗意识的剧目，清代统治者是有点害怕的，余治在《得一录》卷十一就说："《打渔杀家》以小忿而杀及全家……藐法纪而炽杀心，更适足开武夫滥杀之风，破坏王法，端在于此。"但是，野火烧不尽，春风吹又生，《打渔杀家》没有被禁绝，它一直在舞台上演出不衰！

剧本在艺术方面有出色的成就，萧恩的形象像浮雕似的，一刀一道痕，鲜明极了；全剧没有平直的毛病，如戏剧到了高潮，萧恩已铁了心，准备前去"杀家"，但天真而未谙世事的女儿却忽而舍不得家中的家具，问起门要不要上锁，忽而问起是否真去杀人，忽而又问起父亲以后的归宿出路……这一段戏，周折越多，越写出萧恩决心的坚定而不可动摇，也就为"杀家"的高潮积蓄了力量。剧作就这样迂回发展，摇曳多姿，既不一泻到底，更非一览无余。

剧作还有十分新颖的构思，如写桂英坐在家中，因等候前往告状的父亲而心神不宁时，每唱一句，后台响一锣，加上打板子声和吆喝声"一十""二十""三十""四十"等，表现萧恩已被责打四十大板。在这里，剧本巧合地运用了如同后来电影艺术"迭印"镜头的手法，把同一时间而不同空间发生的事情放在一起来表现，收到十分显著的艺术效果，比暗场处理萧恩被打要好得多。

剧作文字洗练，历来已十分为人称道。可是说来也怪，在某些地方，作者却又不厌其烦地重复描写。像李俊和丁郎的对话：

李：我来问你，这渔税银子可有圣上旨意？
丁：没有。
李：户部公文？
丁：也没有。
李：凭着何来？
丁：乃是本县的太爷当堂所断。
李：敢是那吕子秋？

丁：要你叫太爷！
李：你回去对他言讲，从今以后，渔税银子免了便罢……
丁：要是不免呢？
李：如若不免，在大街之上，撞着于俺，有些个不便啊！

　　这一段话，以后在倪荣与丁郎问答中又说一次，丁郎回府禀告时又说一次，一共重复了三次。在重复过程中，李、倪和丁郎这三个不同性格的人物便一个个显现出来；而且通过这段话，反复说明了赃官渔霸如何勾结串通迫害渔民，这就为后来萧恩被迫"杀家"垫足了戏，让人们看到被压迫人民铤而走险，虽是被迫的，却是合乎正义、合情合理的。总之，该洗练的地方洗练，在某些地方却又不厌其烦地重复，剧作就这样深谙创作三昧，熟练地驾驭着艺术的辩证法，因而达到很高的成就。

92. 晚清的戏曲

如果说近代文学是文学史研究中一个薄弱环节的话，近代戏曲就更是这样。中华人民共和国成立至今（按：本文成稿于 20 世纪 80 年代）我们读到这方面的论文真是寥若晨星，这种情况是必须大声疾呼予以改变的。

从鸦片战争到辛亥革命，是一个风云变幻的时代。清廷腐朽，列强入侵，国事日非，于是爱国志士，奔走呼号，形成一股强大的反帝抗清的爱国潮流。在戏曲领域，也出现许多爱国主义的剧作。一些历史题材的作品以南宋、明末为背景，描述文天祥、史可法、郑成功、瞿式耜等人抗元或抗清的事迹，如筱波山人的《爱国魂》、孤的《指南梦》、吴梅的《风洞山》、浴日生的《海国英雄记》等；现实题材的戏曲则以写秋瑾、徐锡麟的事迹为最多，总数在十几种以上，著名的如湘灵子的《轩亭冤》，嬴宗季女的《六月霜》，华伟生的《开国奇冤》等；还有演外国革命故事的，是戏剧史上崭新的题材，如梁启超的《新罗马》，写意大利烧炭党人的故事，感惺的《断头台》演法国路易十六被送上断头台的故事，玉瑟斋主人的《血海花》写法国罗兰夫人的故事，等等。他如描写帝国主义迫害华工的南荃居士的《海侨春》，以蜂蚁生活讽喻时政的祈黄楼主人（洪栋园）的《警黄钟》《后南柯》，演明代农民起义军领袖黄萧养再生广东的新广东武生的《黄萧养回头》，等等，都是当时著名的戏曲作品。

无论历史剧还是现代剧，宣传爱国、抨击弊政、鼓舞人心，是晚清优秀的戏曲作品共同的主题。筱波山人的《爱国魂》虽然是一本只有八出戏的短剧，却突出塑造了"铁肩担日月，热血洗乾坤"的文天祥的形象。在强敌压境、国难当头的时候，文天祥以抗元为己任，起兵勤王；不幸被捕后，他大义凛然，"兵威不足夺其志，爵禄不足动其心"。对那班丧权辱国的奸佞，他切齿痛骂："不是群奸媚外狗，那缺金瓯？"梁启超的《新罗马》写意大利烧炭党人在法庭上历数梅特涅之罪时所唱：

> 我是为民请命，将血儿洗出一国的大光明。便今日拼着个苌弘血三年化尽，到将来总有那精卫冤东海填平。只有你这老猾贼啊，倚仗着千

> 百年将绝未绝的民贼余烬，结下了亿万人欲杀未杀的怨毒分明。……你目下自然是热烘烘的尊荣安富，你将来总有日黑魆魆的罪恶贯盈。到那时候啊，千刀王莽，剌尽你的臭皮袋；三家蚩尤，磔透你的恶魂灵。你的头便是千人共饮的智瑶器，你的腹便是永夜长明的董卓灯。

这些戏曲作品，充满火辣辣的革命激情，就是今天读来，依然警顽起懦，感人殊深。

晚清的戏曲，在宣传民主主义和妇女解放方面，也卓有成就。不少剧作在宣传爱国主义思想的同时，提倡男女平等，反对缠足、穿耳等恶俗，力主女权和女学。如柳亚子的《松陵新女儿》、玉桥的《广东新女儿》、大雄的《女中华》等，都是这方面有名的剧作。洪栋园的《警黄钟》，借黄蜂生活来讽喻时政，不乏巧妙的构思。作者借女主人公之口，大骂"一班男人，只知坐食资粮，无所事事。近年以来，中原多故，外侮频仍，内政不修，主权尽失"，而秉政大臣却"惯事通番，甘心媚敌"。指桑骂槐，激愤之情，溢于言表。特别是不少写秋瑾的戏曲，把这位女英雄写得虎虎有生气，如湘灵子的《轩亭冤》写秋瑾大声疾呼："同胞们，你道甲午、庚子两役，就算是中国第一大劫么？只怕后来还有更甚的呢！"这个戏从秋瑾留学寻找革命真理写到她被害，慷慨激烈，十分感人。

晚清时期的戏曲之所以成为拯救国难的呼声、宣传民主的号角，是和作者具有爱国思想，自觉以戏曲为斗争武器分不开的。《轩亭冤》的作者湘灵子在剧作卷首《叙事》中说："吾谱《轩亭冤》，恍若有眉轩轩、目炯炯、风致绝世、神光逼人之秋瑾灵魂侍立吾侧，哀泪滂沱。吾于是……合今古未有之壮剧、怪剧、悲剧、惨剧，迭演于舞台，以激励我二百兆柔弱女同胞。"正因为作者胸中有块垒，才能凝爱憎于笔端，泻热血于纸上。把戏剧作为唤醒社会民众之武器，这是晚清戏曲运动一大特点，也是它取得成绩的重要原因。

当然，晚清的戏曲，也存在不少缺陷，如剧作较多空洞的说教，缺乏艺术形象的魅力，有点"戏传单"的味道，许多剧本不适合舞台演出，只能摆在案头书桌上供阅读用。至于思想方面，有的剧作在宣传民主思想的同时，歧视少数民族、错误对待某些邻国等，这些都是必须指出的。总的来说，晚清戏曲是我国戏曲史上一个特殊的阶段，斗争的风云、民族的危难在这里得到充分的反映，它的战斗的现实主义传统，直接影响到五四运动后我国现代的革命戏剧运动。

93. 我国第一部戏曲史：《宋元戏曲史》

王国维（1877—1927）是我国近代杰出的文艺批评家。他的《人间词话》，对五代和两宋词有精辟的分析和见解；他写了《红楼梦》研究中第一篇有价值的论文《红楼梦评论》；他在戏曲领域所进行的研究工作是前无古人的，他的《宋元戏曲史》是我国第一部戏曲史，是我国古代戏剧研究中一部里程碑式的作品。

许多人都知道，王国维的政治立场是保皇的。在五四运动之后，他还接受废帝溥仪的"宣召"，任南书房行走之职。当这个僵尸般的小朝廷最后覆灭的时候，他自沉昆明湖以示抗议，成了一名货真价实的不折不扣的保皇派。但是，在评价他的学术著作的时候，我们要把政治和学术两者区别开来。过去有一段时间对王国维在近代学术思想史和文艺批评史上地位的评价是偏低的，恐怕就是没有把这两者严格加以区别的缘故。

《宋元戏曲史》最重要的成就，是王氏以严肃的治学态度，理出我国古代戏曲发展的线索和轮廓。对我国古代戏曲的研究和评论，元明清三代许多杰出的戏曲学者都有过不同的贡献和成就，但是，无论是钟嗣成、徐渭、王骥德，抑或李渔、焦循，他们对戏曲史都缺乏科学、系统的研究。只有到了王国维，才对戏曲的产生、它和其他姐妹艺术的关系做了深入的探讨，并理出一条发展的线索。王氏认为中国戏曲脱胎于先秦的巫、优，"后世戏剧，当自巫、优二者出"（第一章）；王氏驳斥了中国戏曲是自外国传入的荒谬理论，提出了我国戏曲起源于北齐的歌舞戏的见解。他说：

> 古之俳优，但以歌舞及戏谑为事。自汉以后，则间演故事；而合歌舞以演一事者，实始于北齐。顾其事至简，与其谓之戏，不若谓之舞之为当也。然后世戏剧之源，实自此始。（第一章）

中国戏曲的源头在哪里？这是可以探讨的，王氏在对材料进行科学分析的基础上提出的看法，代表了在戏曲起源问题上一种重要的学术见解。

许多封建士大夫对戏曲不屑一顾，不少正史的"艺文志"对拥有大量

观众的戏曲艺术连一个字的记载都没有,正如王氏在"自序"中说的:"后世儒硕,皆鄙弃不复道。……遂使一代文献,郁堙沉晦者,且数百年,愚甚惑焉。"封建统治阶级的偏见使我国戏曲史的撰述和研究工作极端落后,而王氏却不被这种愚蠢的偏见所囿,在戏曲史这块未被人开垦的处女地上首先开荒破土,《宋元戏曲史》成书这件事本身,意义就是十分重大的。王氏对为封建士大夫"鄙弃不复道"的戏曲激赏备至,认为元曲"为一代之绝作""千古独绝之文字","能写当时政治及社会之情状,足以供史家论世之资者不少"。这些看法是很对的。今天在学术领域,以元曲为材料来研究元代社会历史状况的人毕竟太少了!

《宋元戏曲史》对一些重要戏曲作家作品的评论,有不少中肯而精辟的见解。例如王氏对我国古代戏剧的奠基人、伟大的戏曲家关汉卿的评价就是很具卓识的。从明初朱权把关汉卿视为"可上可下之才"开始,明清两代戏曲学者对关汉卿的评价一直是偏低的,他们有的认为马致远"宜列群英之上"(《太和正音谱》),有的在辩论《西厢》《琵琶》和《拜月》哪种最佳,看不到关剧的思想艺术价值。王氏认为:"关汉卿一空依傍,自铸伟词,而其言曲尽人情,字字本色,故当为元人第一。"(第十二章)他还认为,像关汉卿的《窦娥冤》、纪君祥的《赵氏孤儿》,"即列之于世界大悲剧中,亦无愧色也"(第十二章)。这些看法,表现了一个杰出的文艺批评家的眼力与识见!

《宋元戏曲史》对元杂剧的艺术成就也提出不少好的见解。由于王氏对词曲有很高的造诣,他的看法是值得我们参考的。王氏认为,"元曲之佳处何在?一言以蔽之曰:自然而已矣。""其文章之妙,亦一言以蔽之曰:有意境而已矣。何以谓之有意境?曰:写情则沁人心脾,写景则在人耳目,述事则如其口出也。"(第十二章)这些叙述,言简意明,很有见地。为了说明问题,王氏还简要地援引曲例。全书不少地方,都做到观点与材料统一,简明而不烦琐的考证和论点结合得很好,极少主观臆断,表现了作者严肃的治学精神和在学术问题上实事求是的态度。

当然,作者唯心主义的学术观点也局限了《宋元戏曲史》一书的成就。如他在阐述古代戏曲源流发展问题的时候,只从艺术形式本身去探讨而没有从当时社会政治经济中去寻找戏曲发展的根本原因,他虽然对元曲评价很高,但没有肯定它现实主义的思想成就。加上该书写成于20世纪初,有不少重要的戏曲史料王氏还没有见到,也使该书难免出现严重的缺陷。但总的说来,王氏在戏曲史研究上的开创之功是不可磨灭的。

94. 从新老"三鼎甲"到梅兰芳

京剧有深厚的艺术传统，名伶辈出，就是这个剧种繁荣鼎盛的突出标志。

早期的京剧名伶，有所谓新老"三鼎甲"的称谓。"三鼎甲"本是科举时代状元、榜眼、探花三者的代称，过去的观众借用来赞誉京剧名伶。所谓"老三鼎甲"，指的是程长庚、余三胜、张二奎。程、余、张三人皆属须生行当。程是三庆班主，唱做皆擅，有"伶圣"之誉；余属春台班，唱工极佳；张隶四喜班，擅长袍带戏，"唱不大奇，而工于做"（王梦生《梨园佳话》）。

"新三鼎甲"或称"后三鼎甲"，指的是光绪年间的名伶孙菊仙、汪桂芬和谭鑫培。这三人也都属须生行。孙菊仙是票友下海，嗓音洪亮，时人誉为黄钟、大吕之音，别号孙大嗓；汪桂芬别号汪大头，人皆言得程长庚真传；谭鑫培艺名谭叫天，或称小叫天，"集众家之特长，成一人之绝艺"（陈彦衡《旧剧丛谈》）。在程长庚之后，梅兰芳之前，谭鑫培是最享盛誉的名角。

须生行当最著名的演员还有汪笑侬、余叔岩、周信芳、言菊朋、马连良等。汪是著名的京剧改革家，满族人，本名德克金，据说他曾请教汪桂芬，被汪耻笑，故改名汪笑侬。他改编和创作了一些借古讽今、抨击清廷丧权辱国的剧本，因而得罪权贵，曾招致特务、流氓于演出时施放烟幕弹。余叔岩是余三胜的孙子，师法谭鑫培而自成一家。周信芳、言菊朋和马连良都是近代、现代著名须生流派的开创者，特别是麒派的创始人周信芳，是与梅兰芳齐名的艺术大师，于1975年被迫害致死。

京剧武生的佼佼者有杨小楼和盖叫天。杨是武生戏"武戏文唱"的开创者，戏路宽，无论长靠短打，二黄昆曲，一概不挡，有"活赵云"之誉。盖叫天的拿手好戏是全本《武松》《恶虎村》《一箭仇》等。田汉曾题诗赞曰："争看江南活武松，须眉如雪气犹龙。鸳鸯楼上横刀立，不许人间有大虫。"盖老于1971年被残酷迫害而死。

京剧净行的名伶有何桂山、钱金福、钱宝森、郝寿臣、侯喜瑞等。何

桂山工铜锤，人称何九。钱金福工架子花。俗话说："铜锤的嗓子，架子的膀子。"钱金福把子实，步法稳，他的身段架式的独到之处，是率中有美、拙中透秀。宝森是金福之子，是钱派花脸的衣钵传人，1959年曾口述《京剧表演艺术杂谈》一书，总结钱派许多宝贵的艺术口诀和表演经验。郝寿臣、侯喜瑞的表演各有千秋，他们扮演的曹操，工力悉敌，誉满海内。

京剧名丑有杨鸣玉、王长林、萧长华等。杨原为昆丑，人称"苏丑杨三"，以《盗甲》中的时迁、《访鼠》中的娄阿鼠最负盛名。中日《马关条约》签订后，京师有对联云："杨三已死无苏丑，李二先生是汉奸"，借以抨击李鸿章，也可见杨三名气之盛。王长林嗓好调高，话白响堂。萧长华曾任富连成科班总教习。1978年12月1日，中国戏曲学院、中国戏剧家协会曾联合举办萧长华百岁诞辰纪念活动，以纪念这位杰出的京剧艺术教育家和表演艺术家。

京剧名旦有陈德霖、王瑶卿、梅兰芳、程砚秋、荀慧生、尚小云等，后四人即所谓"四大名旦"。陈德霖人称陈老夫子，口劲最好。王瑶卿是京剧旦角的革新者。旧京剧青衣不唱花旦，花旦不演刀马，王瑶卿敢于突破，兼顾唱做念打，还自创新腔，把京剧旦角艺术推向一个新的高度。程砚秋在唱腔上有独创，誉者谓之"秋声"；他擅长演出悲剧剧目，如《荒山泪》《六月雪》等。荀慧生兼取青衣、花旦和刀马旦之长，自成一派。尚小云也是一位京剧教育家，办过荣椿社。梅兰芳则是京剧艺术最杰出的代表，饮誉中外的戏剧大师。

梅兰芳，字畹华，江苏泰州人，出身于几代相承、人才辈出的艺术世家。他的表演才能是多方面的，从专工青衣进展到花旦、刀马旦等各种类型的角色，文武昆乱，各臻其妙。他在舞台上创造了赵艳容（《宇宙锋》）、杨贵妃（《醉酒》）、林黛玉（《葬花》）、虞姬（《别姬》）、杜丽娘（《游园惊梦》）、梁红玉（《抗金兵》）、穆桂英（《穆桂英挂帅》）等生动优美的艺术形象。他勇于创新，除编演新的古装戏《天女散花》《洛神》外，还演出时装新戏《一缕麻》《邓霞姑》等。梅派表演艺术的特点是唱工清圆纯净，不务新奇，做工细致入微，熨帖天成。梅兰芳还是一位爱国者，敌伪统治时期，他蓄须明志，拒绝演出，表现了崇高的民族气节。他是京剧艺术的集大成者。

周扬在第一届全国戏曲观摩大会上说："中国戏曲，特别是京剧，曾产生了从程长庚到梅兰芳的一系列的天才的表演艺术家。他们在舞台上创造了

各种不同的人物性格,他们的表演艺术是我们整个戏曲遗产的一个极其重要的宝贵的部分,必须正确地加以继承和发展。"(1952年12月27日《人民日报》)这一崇高的历史使命,我们必须努力不懈地去完成。

95. 关于男扮女、女演男

我国戏曲有一个特别而有趣的现象，这就是演员和角色的性别有时并非完全一致，像京剧"四大名旦"本身就都是男的。梅兰芳从他的祖父梅巧玲、父亲梅竹芬到儿子梅葆玖，四代都是旦角演员，但他的女儿梅葆玥，却是演须生的。江南的越剧，过去有"女子越剧"之称，无论生、旦、净、丑诸行，都由女演员扮演。中国戏曲在演员与角色性别这个问题上出现的某些"阴阳颠倒"的情况，该不是无因而至、突如其来的吧？

男演女、女串男的事古已有之。《三国志·魏书·齐王纪》裴松之注说到三国时男演员郭怀、袁信等"裸袒游戏"，扮演《辽东妖妇》的剧目。《隋书·音乐志》记后周"宣帝即位，而广召杂伎……好令城市少年有容貌者，妇人服而歌舞。"隋代，柳彧曾上书请禁男演女角的百戏节目。柳云：

> 臣闻昔者明主训民治国，率履法度。……窃见京邑，爰及外州，每以正月望夜（元宵节），充街塞陌，聚戏朋游，鸣鼓聒天，燎炬照地，人戴兽面，男为女服，倡优杂伎，诡状异形，以秽嫚为欢娱，用鄙亵为笑乐，内外共观，曾不相避。（《隋书》卷六二《柳彧传》）

这种歌舞嬉戏的盛会其实不限于元宵节，《隋书·音乐志》载隋炀帝夸耀中原之盛，"于端门外，建国门内，绵亘八里，列为戏场"，在正月初一日至十五日历时半月，请各国使者"以纵观之"。当时，"使人皆衣锦绣缯彩，其歌舞者多为妇人服，鸣环佩，饰以花毦者，殆三万人"。

唐代，演员男扮女、女串男的现象依然存在。段安节《乐府杂录》"俳优"条记唐懿宗咸通（860—874）以来，即有范传康、上官唐卿、吕敬迁等三人"弄假妇人"。唐高宗龙朔元年（661），"皇后请禁天下妇人为俳优之戏，诏从之。"（《旧唐书》卷四）这说明男演女、女扮男，已不是宫廷演出或奉诏表演才有的事，而是相当普遍的现象了。

宋元明清诸朝，我国古代戏曲艺术进入发展繁荣的时期，不少专业剧团的演出，依然有男演女、女演男。如周密《武林旧事》就记载宋代一个杂

剧戏班中由男演员孙子贵"装旦"演出。元代夏庭芝《青楼集》记载了不少戏曲女演员的事迹，其中记赵偏惜和燕山秀时都说她们"旦末双全"，即男女角皆串得妙。晚明著名散文家张岱在《陶庵梦忆》中专门列了"刘晖吉女戏""朱楚生女戏"等条目。《复落娼》杂剧第二折贴旦说白云："姑姑休笑我，我在宣平巷勾栏中第一个付净色，我那发科打诨，强如众人。"说明已由女演员扮演"付净"（二花脸）。清代李斗《扬州画舫录》载："顾阿夷，吴门人，征女子为'昆腔'，名双清班，延师教之。……是部女十有八人，场面五人，掌班教师二人，男正旦一人。"这个双清戏班除了一名演正旦的男演员之外，其余均为女伶。至于旧京剧，则绝大部分是男伶。近代京剧的旦角名伶，差不多都是男的。

以上列举了古代、近代的种种情况，说明男演女、女扮男的事古已有之，戏曲史上这种"阴阳颠倒"的现象，是我们从产生于封建社会的戏曲艺术身上所能看到的时代的一种印记。

中华人民共和国成立后，这种现象已逐渐有所改变，京剧著名女演员如赵燕侠、杜近芳等在艺术上已呼声甚高。在越剧改革中，增加男演员已成为一项重要的措施。在现在的戏曲学校里，对学生的培养，一般已没有这种"颠倒"的现象了。

96. 戏曲的服装与道具

戏曲的服装是人物身份地位的重要标志。我国的戏曲服装，有自己完整的体制，它具有色彩鲜明、容易鉴别的特色。

元杂剧人物的服装，从脉望馆本的杂剧中可以了解到它的约略情形，如《裴度还带》杂剧每一折都标明出场人物的服装。头折人物的服装是：

王员外（一字巾、圆领、绦儿、三髭髯）、旦儿（髽髻、手帕、比甲袄儿、裙儿、布袜、鞋）、家童（纱包头、青衣褡膊）、正末裴度（散巾、补衲直身、绦儿、三髭髯）。

其中人物的服装穿戴（包括靴帽髯口）还有一直沿袭到今天的，如男主人公裴度的三髭髯，是戴三缕长胡子，今天舞台上的宋江戴的也是三髭髯。

明清戏剧的服装已较考究，其中一部分参照了历史上的服制，如"晋巾"即晋代的葛巾，"唐巾"即唐代的头巾。但是，由于戏班经济条件的限制，不可能购置大批戏服；还由于艺人文化水平的限制，他们不可能完全了解历朝人物的服饰装饰。因此，久而久之，各个朝代之间服装的区别并不十分明显。即是说，剧中人物所穿的服装并不具备严格的朝代准确性，只具有相对的历史感而已。当然，这不等于说什么角色穿什么服装可以随随便便，行话说："宁穿破，不穿错。"就是说对人物服装的规定限制是严格的。

戏曲的服装穿戴统称"行头"。行头的颜色有一定讲究。黄色最尊贵（故赵匡胤兵变称帝叫"黄袍加身"），次为紫色、红色、蓝色、黑色等。行头约分蟒、靠、帔、官衣、褶子五大类。兹分别叙述如下：

"蟒"——蟒袍，即帝王将相的官衣。其中帝王绣龙，后妃绣凤，文臣绣仙鹤孔雀，武将绣麒麟虎豹。玉皇大帝或帝王服黄色蟒袍，他如刘备穿红蟒，包拯穿黑蟒，赵云、吕布穿白蟒。女子穿的蟒袍称女蟒。王母及皇后、皇太后穿黄蟒，穆桂英穿红蟒，孙尚香穿白蟒等。

"靠"——将士之服装，包括铠和靠。铠是整个之服装，与靠不同。靠

是先系靠牌子，然后扎靠及靠旗，故着铠称穿铠，着靠称扎靠。靠多数有四面三角形之小旗。不插旗的叫软靠。女将穿的叫女靠。周瑜、吕布及女将穆桂英等，皆扎靠。

"帔"——官员、夫人家居之常服。黄帔为帝王、太子专用，官吏、员外家居时多着宝蓝帔，官宦之女多穿闺门帔，如《一捧雪》之莫怀古、雪艳穿大红帔，《奇双会》之赵宠穿粉红帔等。

"官衣"——官员的官服。一般来说，宰相穿紫官衣，州府官员穿红官衣，知县穿蓝官衣。黑官衣又名素服，为守门官及降将之官服。

"褶子"——用途很广，主要是百姓的便服，但皇帝、显贵均可穿。褶子分硬面与软面两类，每一类又分花与素两种。硬面之花者，是用五彩线绣花鸟虫兽，颜色则分上五色与下五色。红绿黄白黑为上五色，帝王、恶霸、强徒皆可穿；宝蓝、赤红、古铜、湖色、粉红为下五色，仙客剑侠皆穿此等衣服。硬面之素者则不绣花纹，分黑、红、宝蓝、古铜四色。如祢衡穿黑色者，宋士杰穿古铜色者。软面之花者共十二色十二件，武戏中之开打英雄，灯彩戏中之游人皆穿此等服装；软面之素者只有红、绿、黑、月白、粉红、湖色六种，红色者为帝王、太子落难时穿，黑色者为老生、小生遇难时穿，黑衣而上缀杂色绸块者，俗称"富贵衣"，是乞丐的服装。

行头还包括盔帽鞋靴，它们的种类也很多，如帝王戴皇帽，文官戴侯帽、方纱帽或圆纱帽，武将戴帅盔、狮子盔、虎头盔等，头巾则有四方巾（礼宾）、一字巾（丑扮书童）等二十几种之多。行头中还有值得一说的是胡须。戏曲人物的胡须统称"髯口"，它是人物年龄、性格的一个标志，也是一项重要的表演手段，演员通过对髯口之捋、掀、吹等动作来表现角色心理情绪之变化。髯口主要分满、三、扎三类，颜色则有黑、白、红、灰、紫等色。"满"指腮至唇边全是长胡子，这种"满"须气派壮美，如曹操为"黑满"，郭子仪为"白满"；"三"指三缕长胡子，有英俊儒雅之气概，如宋江；"扎"样子与"满"相似，但在嘴唇上边的是短胡，下巴底下挂着一缕长胡，多用于性格粗犷勇猛的人物，如张飞、焦赞、窦尔墩等。此外尚有一字髯（如典韦）、二字髯（如法海）、四喜髯（如更夫禁卒）、虬髯（如鲁智深）、刘唐髯（刘唐专用）等。

戏曲使用的道具，古时称为"砌末"（或切末）。它多数是虚拟、象征性的，如用红布包着一串长条的东西来表示钱帛盘缠，用两面画着车轮的四方旗子来表示车驾等。元杂剧中的砌末，多指除桌椅外剧中所需的各种小件头物品，如《梧桐雨》第一折"正末与旦砌末科云"，这里的"砌末"指

金钗与钿盒；《陈抟高卧》第二折"外扮使臣引卒子捧砌末上云"，这里的"砌末"指诏书及币帛诸物。明代，随着戏曲形式的演进，剧中有时需要的砌末较多，因此多在剧本中如实标出。明末，砌末的制作已十分精致，如阮大铖家的戏班演出《燕子笺》时出现会"飞"的纸燕；《十错认》中有特制神妙的龙灯。到了清代宫廷内府的演出，则出现可藏几十人的大砌末大鳌鱼，仿佛近代的机关布景，但已走入形式主义的歧路了。

戏曲的服装与道具，至明末清初已形成一套完整的体制。当时昆曲班的行头分为四箱，即"衣箱"（包括各种蟒、帔衣服）、"盔箱"（各种帽、盔、巾等）、"杂箱"（各种靴鞋伞帐等杂物）、"把箱"（各种銮舆、仪仗、兵器）。后来京剧在这个基础上又发展成五箱，把各种蟒袍官衣及铠靠箭衣等分开成大衣箱与二衣箱，分类更加细密了。

我国戏曲的服装与道具，经过历代艺人的不断创造，许多已经成为表演艺术不可分割的一部分。如髯口和水袖的运用，扇子功、翎子功等。一把扇子在川剧或潮剧名丑的手里，竟然可以翻出几十种花样！这种演员手里的绝招，观众眼中的绝技，已经成为刻画人物性格的重要手段。

97. 绚丽多彩的地方戏曲艺术

在我国地方戏曲的百花园中，奇花异卉，争妍斗艳，其品种之繁多在世界戏剧艺术中是罕见的。据不完全统计，我国地方戏曲剧种总数在三百个以上，如果把它们的名字都写出来，那这篇千把字的短文可就成了学校里的"点名簿"，再没有篇幅来谈点别的东西了。

我国历史悠久，幅员广大，各地方言、风俗习惯和民间音乐互有不同，因此，地方戏也呈现多彩多姿的局面。这三百多个剧种相互之间不是孤立的没有联系的，从大的方面来说，它们分属五个不同的声腔系统。

所谓声腔，是在各地民间音乐基础上形成的地方戏曲的音乐系统。我国许多地方戏曲，分别隶属于昆山腔、弋阳腔、柳子腔、梆子腔和皮黄调五个不同的声腔系统。

昆山腔发源于江苏昆山，大概形成于明初，嘉靖以后很流行。昆曲是我国一个古老的有深厚艺术传统的剧种。它后来分成南昆与北昆两支，南昆较清丽，北昆就多少带有北方地区一些粗犷的味道。昆剧流传很广，因地而异，故有苏昆、宁昆、川昆、徽昆、湘昆等不同支派。

弋阳腔发源江西弋阳，约形成于明中叶，其伴奏用敲打乐器（后来有些剧种增加了管弦乐器）。最大特点是一唱众和，即有帮腔。弋阳腔流传极广，今天许多以高腔为主的地方戏，如赣剧、湘剧、川剧、徽剧、婺剧、闽剧等，从渊源上来说都发轫于弋阳腔。弋阳腔和昆山腔一样，是我国戏曲史上地域流传广、影响深远的声腔。

柳子腔在明代发源于山东，是在民间的俚歌小曲的基础上形成的。清代著名小说《聊斋志异》的作者蒲松龄就曾用柳子腔写过《禳妒咒》的戏曲及其他俗曲。湖南的花鼓戏、广西的采调、江西的采茶戏、安徽的泗州戏、四川花灯和云南花灯等，都属于柳子腔系统。有人认为越剧也属于这一系统。这一声腔的特点，就是以山歌、民谣、小曲为主要唱腔。

梆子腔大概在明末清初发源于陕西一带，李调元《雨村剧话》云："俗传钱氏《缀白裘》外集有秦腔，始于陕西，以梆为板，月琴应之，亦有紧慢，俗呼梆子腔，蜀谓之'乱弹'。"梆子腔的特点就是以梆为板，音调粗

犷激越。梆子腔支派甚多，陕西有秦腔、同州梆子，山西有晋剧、蒲州梆子、上党梆子，河北有河北梆子，河南有豫剧、南阳梆子，山东有山东梆子、莱芜梆子、章丘梆子，等等。

皮黄调形成于清中叶，主要唱腔是西皮和二黄，西皮激越，二黄沉郁。皮黄调的特点是板腔体，唱七字或十字句，板式变化多，表现力强。汉剧（包括湖北汉剧和广东汉剧）、京剧、桂剧、邕剧、滇剧、粤剧等都属这个系统。

以上介绍了五大声腔系统所属的剧种，下面再就一些历史悠久或影响巨大的剧种（京剧略去）说一说。

川剧是西南地区的大剧种，流行于四川和云、贵部分地区。川剧的唱腔，以高腔为主，也撷取众家之长，过去有所谓"昆（昆曲）、高（高腔）、胡（胡琴，即皮黄调）、弹（乱弹，即梆子腔）、灯（四川花灯，即当地俗曲）"的说法。这五种腔调合流，汇成川剧深厚的艺术传统。川剧剧本文学性强也是很有名的。

秦腔是西北最大的剧种，又名西安梆子，流行于陕、甘、青各省。秦腔于清代康、雍、乾三朝流入北京，遂风靡京师，直接影响到京剧的形成。秦腔剧目多为英雄传奇或悲剧故事，《赵氏孤儿》《游西湖》《血泪仇》等就是很有名的。

汉剧原名楚调、清戏、汉调，流行于中原各省，远及广东、福建。角色分十大行（末、净、生、旦、丑、外、小、贴、夫、杂），唱腔以西皮、二黄为主。对京剧来说，它是"老大哥"。

粤剧是广东的主要剧种，也遍及广西和港澳地区，甚至远及南洋侨胞聚居地，粤人称为"大戏"。粤剧形成于清中叶，据说是昆曲名伶摊手五南逃广东时创立的。中华人民共和国成立后演出了《李文茂起义》《搜书院》《关汉卿》等优秀剧目。

越剧也是深受群众喜爱的大剧种，是在浙江嵊州市一带的民歌基础上，吸取了滩黄、绍剧等的表演和唱腔而形成的，最初叫作"小歌班""的笃班"，约有七十年的历史，是一个年轻的剧种。越剧唱腔清丽婉转，十分动听。中华人民共和国成立后，《梁祝》《西厢记》《追鱼》《祥林嫂》等剧目，誉满中外。

此外，形成于明代、历史悠久的徽剧、梨园戏、莆仙戏、潮剧等，老树新花，香气袭人。徽剧在我国南北戏曲发展中占有承上启下的重要地位，对京剧形成有重要影响。梨园戏和莆仙戏流行于福建，和宋元南戏有密切关

系，至今仍保留了一些古老的南戏剧目。潮剧原名潮州戏，至今我们还可读到明代潮调《金花女》《荔镜记》的剧本。潮丑的表演艺术在各剧种中极为突出。

98. 少数民族的戏剧

我国是个多民族的国家,少数民族的戏剧是中华民族戏剧的重要组成部分。我国有十多个少数民族有自己的戏剧艺术,过去一些戏剧史专著极少提及它们,这是需要予以补正的。

发源于西藏的藏戏是我国古老的剧种,其流传远及青海、四川、云南的部分地区。藏语称藏戏为"呀日赛",意为"夏天的娱乐"。从布达拉宫戏剧壁画资料来看,17世纪已有藏戏演出。藏戏一般较为古朴粗犷,其演出形式分为三段:一段叫"顿",类似汉族古典戏曲的付末开场,主要是向神祈祷和介绍剧情;二段叫"雄",意为"正文";三段叫"扎西",意为"吉祥",主要是向观众祝福。藏戏有面具与脸谱,神魔戴面具,一般角色画脸谱,主要角色却不戴面具不画脸谱。藏戏的剧目很丰富,最著名的是《文成公主》《朗萨姑娘》等所谓八大名剧。

吹吹腔是白族的戏剧艺术,流行于云南大理一带。吹吹腔也是一种古老的戏剧艺术,有人认为它源于明代弋阳腔系统的罗罗腔,是明初朱元璋派兵入云南时罗罗腔和白族民间艺术融合而形成的。吹吹腔的主要乐器是唢呐,行当分生、旦、净、丑四行,说白兼用白族语与汉语。吹吹腔的剧本有上场引子、下场诗、自报家门等形式,各种行当有一定的表演程式,也有脸谱。

居住在广西和云南部分地区的壮族是我国人口最多的少数民族,有悠久的艺术传统。壮族戏剧有师公戏和壮剧。师公即巫,师公戏是在师公舞(跳神)的基础上产生的。最初演出时戴木制面具,后来才改用纸画脸谱,早期剧目以驱鬼酬神为主,后来才出现民间故事戏和反映社会生活的剧目。壮剧有二百多年的历史,分为南北两路,北路主要唱马隘调,南路和粤剧、邕剧较接近。壮剧唱腔多为山歌俚曲,说白分话白与韵白两种。它一般演出于春天,特别是"赶陇端"的时候,也即庙会之时。

傣剧是居住在云南德宏和西双版纳等地的傣族的戏剧艺术,它接受傣族歌舞和汉族戏曲的影响都很明显。傣剧早期演出较简朴,一般是舞而不唱或唱而不舞,后来才有较多的变化。傣剧剧目丰富,其中有些是汉族古典剧目,如《梁祝》《西游记》《白蛇传》,也有傣族的民间故事传说,如《千

瓣莲花》《七姐妹》等,中华人民共和国成立后出现了一些优秀的现代剧目。

侗剧是居住于黔、桂、湘边界的侗族的戏剧艺术。侗剧有汉族故事的剧目,如《梁祝》《陈世美》;也有侗族的民间故事,如著名的《珠郎》(《秦娘美》),此剧曾由广西三江的侗剧团带到北京演出,受到广大观众的欢迎。侗剧约形成于清中叶,受桂剧、采调的影响,其演出形式较自由,说白用侗话。

彝族有三百多万人,分布广,支系多,如产生著名长诗《阿诗玛》的撒尼族就是它的支系。彝族的戏剧叫彝剧,是中华人民共和国成立后在党和政府的关怀下产生的。彝剧的歌唱形式有独唱、对唱、轮唱、齐唱、领唱等,伴奏乐器有芦笙、笛子、唢呐、月琴等,表演风格与新歌剧近似。

苗族是我国历史悠久的少数民族,宋代史籍已有记载,它聚居和散居于黔、桂、滇、湘、川、粤、鄂等地。苗族虽然有丰富的艺术传统,但苗剧却是中华人民共和国成立后才产生的。苗剧的唱腔汲取了不少苗族的山歌、民歌,舞蹈则运用了一些民族舞蹈,如芦笙舞、双马舞等来丰富自己的表现手段。

其他如维吾尔族、蒙古族、满族、布依族等,都有自己的戏剧艺术,这里就不一一叙述了。在少数民族戏剧产生和流传的过程中,从表现形式到剧目内容都明显地接受汉族戏曲的影响,如不少少数民族戏剧都有行当、程式、脸谱,很多剧种都有《梁祝》一类的剧目。当然,《梁祝》到了少数民族那里,也有不少变化。如傣剧里,梁祝坐在芭蕉树下谈恋爱;壮剧里,梁祝对唱起壮家山歌来……研究一下汉族和少数民族戏剧艺术的交流是很有意思的,可惜这方面的工作过去做得太少了。

99. 我国戏曲表演体系属表现派还是体验派？

西方戏剧史上发生过这样的事，一个扮演杀人凶手的演员，演出时真的把对方杀死了。一时社会舆论哗然，戏剧界的评论出现很大的分歧，赞之者曰：这是世界上最好的演员，他进入角色，达到"忘我"的境界；抑之者曰：这是世界上最坏的演员，因为他忘记了自身的职责——演戏。我赞成后者的评论，因为如果这个杀人的演员还值得赞扬的话，试问有谁愿意在舞台上扮演一个被人杀死的角色呢？

表演艺术理论历来有所谓体验派和表现派，体验派主张演员和角色之间的距离应缩短，尽量达到"浑然一体"的境界；表现派主张演员和角色应保持一定距离，表演只不过是模仿理想的外部动作而已。在西方戏剧史上，英国名演员欧文、意大利名演员萨尔维尼、苏联戏剧家斯坦尼斯拉夫斯基等，是体验派的代表人物；法国名演员哥格兰、法国启蒙运动思想家狄德罗、德国戏剧家布莱希特等，是表现派的倡导者或实践者。

我国传统戏曲表演体系究竟属体验派还是属表现派？这是一个有争议的问题。1961年2月2日，朱光潜先生在《人民日报》发表了《狄德罗的〈谈演员的矛盾〉》一文，引起了我国戏剧界一场关于表演艺术问题的热烈争论。朱先生认为中国传统戏曲是表现派的艺术，他的说法立刻引起很大反响，有人收集了许多前辈的戏曲艺术家的言论来反驳他的意见。

我认为，把有上千年悠久历史、深厚艺术传统和独特民族风格的我国民族戏曲纳入西方体验派或表现派的艺术体系，本身就欠科学。这等于有人拿西方文艺理论家关于悲剧的定义来套我国的古典戏曲，得出我国古代并没有悲剧的情况一样。东西方艺术有同有异，表演艺术理论也如此，如果忽视艺术形式本身独特的民族风格和表现手段，用西方的理论标准来衡量东方的艺术，恐怕是方枘圆凿，格格不入的。

我以为我国传统戏曲的表演理论既不属体验派，也不属表现派，如果硬要借用这种理论的话，那只能说它兼有两派之长。显而易见，我国戏曲具有表现派的特征。各种手、眼、身、步的动作甚至喜、怒、哀、乐的表情，都

有一定的程式来表现，这程式是千百年来戏曲演员不断加工创造出来的，是一套理想的外部形体动作，有点类似狄德罗所说的"理想的范本"。除程式和唱腔、板式的运用外，角色在舞台上还有所谓"背白"，这是内心独白的一种特殊的表现形式，它是背着台上的其他角色，专门说给观众听的。西方表现派的戏剧，例如布莱希特的剧本中，就有不少这类旨在保持演员和角色距离的穿插。这一切都说明，中国戏曲在表演方面是有不少表现派的成分的，这种成分在戏曲教学中表现得尤其突出。

但是，我国民族戏曲却绝不是表现派的。杰出的表演艺术家在向后辈演员传授各种表演程式的同时，一方面强调"拳不离手，曲不离口"，要学习程式，坚持练功，甚至夏练三伏，冬练三九；另一方面又强调体验角色的思想感情，掌握人物的性格特质。盖叫天说表演要"严防一道汤"，"戏，本来是假的，但要演得逼真"（《一元复始，万象更新》）。周信芳提出演员要有"发自内心的，不受旧的程式限制的性格化的表演创造"（《谈麒派艺术》）。荀慧生说"演人别演行"（《荀慧生演剧散论》）……总之是教导后学不要做程式的模仿者，要做角色的创造者。梅兰芳甚至曾强调演员和角色要做到"难以分辨"，"仿佛他就是扮演的那个人，同时台下的观众看出了神，也把他忘了是个演员，就拿他当作剧中人。到了这种演员和剧中人难以分辨的境界，就算演戏的唱进戏里去了，这才是最高的境界呢"（《舞台生活四十年》第一集）。这种表演理论，岂不是地道的体验派的主张吗？因此我们说我国戏曲的表演艺术，不属体验派，也不属表现派，它兼有两者之长，既讲究"形之于外"，又强调"动之于中"，是一个完整的博大精深的艺术体系。汉剧前辈表演艺术家李春森（艺名"大和尚"）谈到他创造丑角艺术形象时说："细看猫鼠势，模仿猴儿形。脚轻手头快，眼惊口自明。身子要灵活，更揣戏中情。刻苦多练习，功非一日成。"（《李春森的艺术创造》）既说到模仿形体，又说到揣摩戏情，这可以说是中国戏曲表演理论的真谛。

100. 中国戏曲史的分期

以上就中国古代戏曲发展的有关问题，写了九十九篇小文章。中国戏剧史问题成堆，现在信笔写来，拉杂而谈，不成系统，此"漫话"之所以为"漫"也。这最后一篇，笔者拟从自己学习中国戏剧史的心得中理出一条我国古代戏曲发展的线索来。

我国的戏剧艺术，具有悠久的历史和深厚的传统。但正如对中国历史的分期一直有许多不同的意见一样，对中国戏曲的产生和怎样划分中国古代戏曲发展的时期，历来也有各种不同的见解。下面是笔者一点粗浅的看法。

中国古代戏剧史可划分为六个时期：

第一，中国古代戏曲的孕育（先秦时期）。戏剧是一种综合艺术，我国古代许多文艺形式，如诗歌、音乐、舞蹈等，在先秦时期已很发达，可供歌唱的《诗经》的出现就是一个突出的例子。戏剧所包含的各种艺术形式都有了，它们正在孕育着戏剧的产生。这时期中优伶的出现是至关重要的，它是后世戏剧演员的先驱。

第二，中国古代戏曲的产生（两汉时期）。中国戏曲产生于汉代的"百戏"，是"百戏"艺术中一朵"姗姗来迟"的鲜葩。它汲取了其他艺术形式如歌舞、杂技、武术、相扑等的一些特点而形成一套唱做念打俱全的表演手段。角抵戏（如《东海黄公》）是中国戏曲最早的演出形式，不少演出是戴着面具进行的。

第三，中国古代戏曲的成长（魏晋时期）。这是中国戏曲的"童年时期"，参军戏和相和歌辞中一些民间歌舞小戏的出现就是重要的标志。它们是唐代发达的参军戏和歌舞戏的前驱。参军戏继承了先秦优伶们滑稽多智的传统，产生了两个固定的角色：参军和苍鹘——后代丑角与净角的前身。这个时期已开始出现男人装扮妇女角色的现象。

第四，中国古代戏曲的成熟（唐宋时期）。唐代最重要的剧种是参军戏和歌舞戏。唐代参军戏已出现一批著名的剧目和演员，歌舞戏如《踏摇娘》《兰陵王》等已有较高的思想性和艺术表现力。参军戏已出现乐曲伴奏，中国戏剧因而和歌唱——"曲"结下了不解之缘。宋代除歌舞戏、

参军戏外，还有杂剧和南戏。杂剧是一种以演出滑稽诙谐故事为主的小型戏剧，它和产生于江南的南戏一样，一开始就出现一些批判黑暗现实的优秀剧目。宋代剧目有二百多个，有固定的演出地点和完整的演出形式，角色行当已臻完备。既然说这是戏曲的成熟期，为什么至今只有很少的剧本流传下来？原因是历代封建统治者鄙视戏曲艺术造成的。试看卷帙浩繁的二十四史，其"艺文志"无一字涉及戏曲作家作品，道理也就不难明白了。

第五，中国古代戏曲的繁荣（元明时期）。元明时期是中国古代戏曲发展的黄金时代。元代杂剧空前繁荣，已知有剧作家近百人，作品六百种，今存一百六十种以上。元杂剧题材广泛，风格多样，出现不同的创作书会和流派。在这个基础上，产生了我国古代戏曲史上最伟大的作家——关汉卿和王实甫。产生于宋金对峙时期的南戏在元代与杂剧并存，是南方的一支戏剧"劲旅"，直接影响到明传奇的创作。明代戏剧中，积极浪漫主义的创作方法取得突出的成就，代表人物是徐渭和汤显祖。但明代戏曲受忠孝节义观念的影响较严重，出现了不少教忠教孝的剧目。明传奇取代杂剧而成为明代戏曲最主要的形式，许多剧目眼下还改编演出于舞台之上。明代戏曲的声腔出现了多彩多姿的局面，舞台美术和理论批评皆比前代有长足的进步；不同的戏曲流派，如临川派和吴江派的论争对戏曲史有深远的影响。少数民族的一些戏曲如藏戏和吹吹腔等，也大约产生于这个时期。

第六，古典戏曲形式的衰落和地方戏的勃兴（清代）。明代传奇的繁荣趋势一直持续到清代顺治、康熙两朝，《清忠谱》和"一人永占"的作者李玉、《十五贯》的作者朱素臣以及"南洪北孔"就是清初著名的传奇作家。李渔的编剧理论也是清初戏剧突出的成就之一。康熙以后，古典戏曲形式无论传奇还是杂剧都衰落了，衰落的根本原因是宫廷化和案头化。乾隆以降，花部，即除昆曲外的地方戏曲，在民间生根开花结果，取代传奇而成为剧坛的主宰。花部剧目如《赛琵琶》《清风亭》等具有很高的思想艺术价值。花部的发展使我国戏曲有几百个剧种和数以万计的剧目，使它成为世界上最绚丽多彩的一种戏剧艺术。晚清的戏曲具有强烈的爱国主义精神，其基调是反帝抗清，它对我国现代的戏剧艺术有巨大的影响。

以上极其粗略地勾勒了我国古代戏曲发展的轮廓。这里谈的，只是笔者一点管窥蠡测的意见。

下编
《西厢记》艺术谈

1. 一部风靡了七百年的杰作

旧时代有句俗话，叫作"少不看《西厢》，老不读《三国》"。意思是说少年时血气方刚，戒之在色，故不宜看专写逾墙偷情的《西厢记》，及至老来，谙事渐多，世故日深，读了《三国演义》便很容易变成奸猾的人物。以上两句老式的格言，从反面让我们了解到这两部古典文学名著对中国百姓精神生活的巨大影响，以及封建卫道者对它们惧怕的程度。

元代王实甫的《西厢记》杂剧，是我国古典戏曲遗产中一颗光芒熠熠的艺术明珠，当它降临到世上时，便以它深邃的思想道德力量和精湛的艺术魅力风靡剧坛。元末戏曲家贾仲明曾写一首《凌波仙》的曲子来赞颂它的出现：

> 风月营，密匝匝列旌旗；莺花寨，明飚飚排剑戟；翠红乡，雄纠纠施谋智。作词章，风韵美，士林中等辈伏低；新杂剧，旧传奇，《西厢记》天下夺魁。

在戏曲领域内，《西厢记》确是闻名遐迩、出类拔萃的，这种情况使封建卫道者忧心忡忡。为了诋毁《西厢记》巨大的思想影响，他们造谣说王实甫写了这本杂剧，死后在阿鼻地狱中缧绁终年，永不超生；他们还给作品扣上"诲淫"的罪名，说它是"邪书之最可恨者"（清梁恭辰《劝戒四录》）。因此，在元明清三代禁毁的戏曲小说中，《西厢记》名列榜首，卫道者们是非把它毁尽禁绝不可的。然而，这一部元代的"夺魁"作品，七百年来却风魔了千千万万的青年男女。关于这方面的情况，只要举出《红楼梦》的例子就够了。曹雪芹在《红楼梦》第二十三回"《西厢记》妙词通戏语，《牡丹亭》艳曲警芳心"中，是这样描写主人公们对《西厢记》的印象的：

> 宝玉道："……真是好文章！你要看了，连饭也不想吃呢！"一面说，一面递过去。黛玉把花具放下，接书来瞧。从头看去，越看越爱，

不顿饭时，已看了好几出了。但觉词句警人，余香满口。一面看了，只管出神，心内还默默记诵。宝玉笑道："妹妹，你说好不好？"黛玉笑着点头儿。

一生最讨厌"千部一腔，千人一面"的才子佳人作品的曹雪芹，让宝黛从《西厢记》中汲取力量，使我们仿佛听到，在心细如发的林黛玉心灵深处那根无人知晓的爱情之弦，已经在《西厢记》的撩拨下强烈地颤动起来。可以说，小青年爱不释手，珍之如掌上明珠，卫道者嗤之绝口，畏之如山中猛虎。——这就是《西厢记》问世后所激起的巨大反响。在十年"史无前例"的时期，爱情从我们的文学艺术中被抉剔净尽，《西厢记》好像也销声匿迹了。殊不知曾几何时，五光十色、炫人眼目的肥皂泡已经不见了，实践证明《西厢记》依然是我们民族文化瑰宝中一颗永放异彩的艺术明珠，它的价值已愈来愈为人们所认识。

苏东坡曾经给自己读书的方法名之曰"八面受敌"法（《又答王庠书》），意思是每一书要读数遍，每一遍只从一个角度去阅读和理解。读书如此，读剧又何尝不能如此。对戏曲史上这部使千百万青年着魔揪心的杰作，我们也可进行一次次的单项解剖，从各个不同的角度认识它的庐山真面目：溯源流，从《西厢记》的"母本"探查到各种佛头着粪的续书；说人物，看作者的生花妙笔如何描写"倾国倾城貌"的小姐和那"风欠酸丁"的傻角；剖冲突，看剧本如何匠心独运，把一段"五百年前风流孽冤"排比得有声有色；赞主题，看"有情的都成了眷属"和封建礼教的抵牾对立；探氛围，看时而令人喷饭，时而催人泪下，时而叫人忍俊不禁的魅力何在；观布局，看作者如椽之笔怎样伏脉千里和涉笔成趣；赏词采，仔细赏玩那些叫人一唱三叹、荡气回肠的语言……如此读《西厢记》，岂非赏心乐事？凡此种种，笔者愿将一孔之见献陋尊前，谨喧桴鼓，实在惶恐之至。

2. 化腐朽为神奇

明代著名的皇族戏曲评论家朱权在《太和正音谱》中评关汉卿的戏曲如"琼筵醉客",这是很恰当的,丰盛醉人的宴席上珍馐佳肴、飞的走的当然应有尽有,好比关汉卿擅长多种题材和各种类型的杂剧;朱权评王实甫的戏曲如"花间美人",这也极为人们所激赏。《西厢记》故事美,崔张有情相眷恋乃好事一桩,历来有口皆碑;人物美,莺莺美得可爱,张生痴得可爱,红娘俏得可爱,堪称"三绝";音韵美,全剧音节铿锵,掷地有声,真有所谓"绕梁三日""三月不知肉味"之魅力;语言美,绮辞丽语,俯拾即是,剧作是元代戏曲文采派的典范性作品……就是这样一位亭亭玉立的"花间美人",如果我们从它的身世源流方面来考察的话,会惊异地发现,她的"祖母"原来是一位面目可憎、丑陋不堪的老虔婆!

"西厢"故事的本源,来自唐代元稹的传奇小说《莺莺传》(又名《会真记》)。《莺莺传》是一个爱情悲剧,主要人物张生和莺莺与后来王实甫剧作中的人物有很大的不同。小说中的崔莺莺,深受封建礼教的熏陶,是一个感情丰富而优柔寡断的少女。她渴望爱情,但却叶公好龙,当爱情蓦地来到她的身边的时候,她却板起面孔教训张生的"非礼之动"。当她意识到张生要抛弃自己的时候,口无一言,自怨自艾,写诗叫张生"还将旧来意,怜取眼前人"。这样一位感情深沉、充满矛盾而又听任命运摆布的莺莺,和王实甫《西厢记》中大胆挣脱礼教枷锁、追求爱情幸福的莺莺,确是大相径庭的。

如果说《西厢记》里的张生是一个十分可爱的"文魔秀士"的艺术形象的话,小说中的张生却是一个令人生厌的无行文人。他对莺莺"始乱之,终弃之",是一个为了功名利禄而把所爱的姑娘完全抛撇一边的封建士子。最叫人不能容忍的是,作者对张生玩弄女性的卑劣行径大为赞赏,张生抛弃莺莺,作者却称许他是"善补过者"。小说的末尾有一段表面堂而皇之、内里肮脏至极的议论,它借张生之口说:

大凡天之所命尤物也,不妖其身,必妖于人。使崔氏子遇合富贵,

乘娇宠，不为云为雨，则为蛟为螭，吾不知其变化矣。昔殷之辛、周之幽，据万乘之国，其势甚厚，然而一女子败之，溃其众，屠其身，至今为天下僇（lù，辱也）笑。予之德不足以胜妖孽，是用忍情。

这一段"高论"，把被自己玩弄过的姑娘斥之为"尤物""妖孽"，认为像莺莺这样美丽聪明的女人是"不妖其身，必妖于人"的"祸水"，把她比为丧邦乱国的妲己和褒姒，最后提出"知（智）之者不为，为之者不惑"。这无异于说，玩弄女性而后把对方抛弃是完全正确的。因此，鲁迅指出，《莺莺传》"篇末文过饰非，遂堕恶趣"（鲁迅《中国小说史略》）。可以说小说中的张生，完全是一副"才子加流氓"的丑恶嘴脸。

从作品的主要人物形象来看，《莺莺传》的思想意义是不足道的，它露骨地表现了封建士大夫对待妇女的观点：既把妇女看作玩物，又视为"祸水"，于是寻找各种借口来为玩弄女性的行为辩解。这样一篇散发出封建士大夫思想霉毒的作品，和王实甫通过崔张自由结合来歌颂普天下"有情的都成了眷属"的《西厢记》，真是一个在地下，一个在天上，相去何啻十万八千里！因此，《西厢记》可以说是一部"化腐朽为神奇"的杰作，它脱胎于充满男尊女卑、女人祸水等封建说教的《莺莺传》，却能点铁成金，使之成为中国文学史乃至世界文学史上大名鼎鼎的作品。

当然，《莺莺传》并非一无是处，元稹在这篇为自己开脱罪咎的自传性小说中，生动地描绘了莺莺的悲剧形象，她深沉的内心世界和沉默寡言的外部特征，特别是她悲剧性的命运，赢得了许多读者的同情。因此，《莺莺传》问世后，崔张故事便不胫而走。到了宋代，它已经成为文人学士的创作和民间说唱中的题材。著名诗人晏殊、苏轼、秦观以及毛滂、赵令畤等都在诗词中写到崔张故事。这中间值得一说的是与苏轼同时的诗人赵令畤用十二首《商调蝶恋花》写成的鼓子词《崔莺莺》。赵令畤虽然没有动手改变《莺莺传》那个可憎的结尾，却为小说原来的悲剧结局深感惋惜，公开否定了元稹那段"善补过"云云的谬论。尤其值得注意的是，赵令畤在鼓子词序中说到当时的"倡优女子，皆能调说大略"。因此，赵令畤不满小说结局的写法，很可能是接受了民间倡优女子调说崔张故事的影响。也即是说，王实甫无疑是在扬弃了元稹原著中那些发臭的思想垃圾，以及吸收了赵令畤和宋元时期民间倡优女子的调说后才完成这部巨著的写作的。在南宋，崔张故事已成为勾栏瓦舍的"热门"节目，宋杂剧有《莺莺六幺》名目，金院本

有《红娘子》名目，宋元南戏有《张珙西厢记》名目，这些本子虽然今天都已失传，但对王实甫写作《崔莺莺待月西厢记》杂剧，却很可能起过作用，可惜今天已不能一一稽考了。

3. 老谱翻出新声　改编产生巨著

中国诗歌批评史上有"李杜优劣论"的争论，中国戏曲批评史上也有"董王优劣论"的龃龉。兹举二端，以见一斑：

> 董解元《西厢》……其后王实甫所作，盖探源于此。然未免瑜瑕不掩，不如解元之玉璧全完也。（清梁廷楠《曲话》卷五）

> 《词旨》载："《西厢》警策，不下百十条，如'竹索缆浮桥'、'檀口揾香腮'等语，不知皆撰自董解元《西厢》。……王实甫《长亭送别》一折，称绝调矣。董解元云：'莫道男儿心如铁，君不见满川红叶，尽是离人眼中血。'实甫则云：'晓来谁染霜林醉？总是离人泪'。泪与霜林，不及血字之贯矣。……（笔者按：此处取董《西厢》及王《西厢》例句对比多达六七处，现略去）两相参玩，王之逊董远矣。……前人比王实甫为词曲中思王（曹植）、太白，实甫何可当？当用以拟董解元。李空同（李梦阳）云：'董子崔张剧，当直继《离骚》。'"（清焦循《剧说》卷五）

以上两说，皆认为董《西厢》胜王《西厢》。究竟孰是孰非，谁优谁劣，近世各种文学史和戏曲史上皆已盖棺论定，这里且不说它。这一场争论之所以争得起来，本身恰好说明董《西厢》的价值不可小觑。

董《西厢》是董解元所撰的《西厢记诸宫调》（或称《西厢挡弹词》《弦索西厢》）的省称。董解元是金章宗时期一位通俗文艺作家，"解元"并不是他的名字，而是当时对勾栏里读书人的称呼。他写的《西厢记诸宫调》是一本用诸宫调演唱的说唱文学作品。董解元不但把三千字的《莺莺传》扩大成五万字的作品，而且着手改变原作的主题思想，使崔张故事以崭新的面貌出现在文学史上。

董《西厢》所做的根本性改动，首先是改变了《莺莺传》原作"始乱终弃"的悲剧性情节，代之以崔张相偕出走获得美满团圆作结。这就不但

把原作那些"善补过"云云的腐臭陈言一扫而光,而且大胆肯定崔张的爱情关系。从幽期密约直到双双出走,都是封建礼教所不能容许的,而董解元却同情它,赞许它。这样,通过对小说结局做根本性的情节改动,董解元写出了男女青年的爱情和封建礼教的对立,歌颂了崔张纯洁忠贞的爱情。

其次,董解元大胆改变小说原作的人物形象与人物关系。特别是对张生的形象做根本性改变。张生在董解元笔下成了一个有情有义的可爱书生,通过闹道场、月下联吟、害相思、出奔团圆等情节场面的描写,表现了张生对爱情的矢志不渝,塑造了一个敢于反抗封建礼教的士子形象。董解元笔下的莺莺也不是一个哀怨柔弱、只会在尺牍诗柬中悲吟的人物,而是一位有着鲜明反抗性格的少女。特别应该指出的是董解元对老夫人、红娘、法聪等人物形象的再创造。老夫人在小说中原是一个无足轻重的人物,在董《西厢》中她成了背信弃义的封建势力的代表;红娘在小说中只是一个有名字而未见行踪的丫头,董解元却赋予她爱憎分明、见义勇为的思想性格;法聪和尚的形象也是董解元的创造,他"不会看经,不会礼忏,不清不净,只有天来大胆",他和红娘一样,对崔张爱情的成功起着支持和推动的作用。

总之,董《西厢》不光为王《西厢》提供了故事轮廓与人物,它反封建礼教的主题更使王《西厢》获益匪浅。王实甫《西厢记》之所以取得杰出成就,董解元的奠基之功是不可磨灭的。正由于王实甫善于从《莺莺传》和董《西厢》这一反一正的描写中借鉴得失,他才能攀上艺术创造的高峰!

董解元还是抒情写景、渲染气氛的高手。董《西厢》文字绮丽,不比王《西厢》逊色,而比后者更显得率真通俗,是民间曲艺与文人创作结合的典范。像卷六"长亭送别"和"草桥惊梦"中的一些曲子,确是中国文学史上第一流的词曲,如:

【大石调·玉翼蝉】……雨儿乍歇,向晚风如漂冽,那闻得衰柳蝉鸣凄切!未知今日别后,何时重见也?衫袖上盈盈,揾泪不绝。幽恨眉峰暗结。好难割舍,纵有千种风情,何处说?……

【黄钟宫·尾】马儿登程,坐车儿归舍;马儿往西行,坐车儿往东拽;两口儿一步儿离得远如一步也!

董《西厢》的艺术成就,为王《西厢》优美动人的风格奠下稳固的基础,但也给王《西厢》提出极为严峻的改编难题:能否跨越董解元那标码很高的横竿、向新的艺术高峰挺进?王实甫终于用震惊世人的艺术创造做了

肯定的回答，他成了我国古代戏剧艺术峰顶上为数不多的几位巨人之一。

　　崔张故事的演变说明：改编也能出巨著！在西欧戏剧史上，莎士比亚最著名的悲剧之一——《哈姆雷特》是改编成功的范例；在中国戏剧史上，《西厢记》也是一个典型的例子。从《莺莺传》、董《西厢》到王《西厢》的创作过程，不是很有些发人深思的内容么？

4. "倾国倾城貌"的美人该怎样描画?

第一印象是极其重要的,英俊的、俏丽的、端庄的、猥琐的……杰出的作品总是倾全力把人物出场后给人的第一印象写好。因此,像《红楼梦》中林黛玉、王熙凤等人物有声有色的上场,一直是人们所乐道称赏的。《西厢记》第一本的楔子是这样写莺莺的第一次出场的:

〔夫人云〕你看佛殿上没人烧香呵,和小姐闲散心耍一回去来。〔红云〕谨依严命。〔夫人下〕〔红云〕小姐有请。〔正旦扮莺莺上〕〔红云〕夫人着俺和姐姐佛殿上闲耍一回去来。〔旦唱〕

【幺篇】可正是人值残春蒲郡东,门掩重关萧寺中,花落水流红,闲愁万种,无语怨东风。〔并下〕

这里,莺莺以一个心事深沉的伤春少女上场。老夫人只一句"你看佛殿上没人烧香呵"的嘱咐,便见家教之严与防范之深;而莺莺似乎对眼前发生的一切都充耳无闻,她并没有回答红娘那是否到佛殿上去闲耍一回的说话,而是"你说你的,我唱我的",心中无限伤心事,只在两三诗句中。【幺篇】唱出了她的满怀愁绪:"时值残春,门掩重关,万种闲愁,无人诉说,只有伫立东风,哀怨伤春……"

剧本让我们窥见这个心事深沉的少女内心的美,一开头就把封建家规之严和怀春少女之怨的矛盾和盘托出,为崔张的爱情做好铺垫。——这样写确实好极,这就是我们现在常说的人物的所谓"带戏上场"。

崔张爱情的基础是郎才女貌,如何描绘莺莺外貌的美丽,这是艺术家煞费苦心经营的一项重大课题。"千部一腔,千人一面"的才子佳人作品之所以令人生厌,除了题材、主题方面的原因,主要是由于它们不善于刻画"这一个"才子或佳人的性格特征,连外貌描写也都是千篇一律,从一个模子里印出来似的。

王实甫避开了对崔莺莺外部形体做静止的烦琐的描写。因为戏剧作品不同于小说,戏剧是要拿到舞台上演出的,人物要由演员具体地加以扮演,这

就决定了对人物外貌穿戴做详尽描写是不必要的。但是，为了让观众或读者对这位"倾国倾城貌"的佳人外貌有强烈的印象，王实甫采用了十分传神的艺术手段来描绘，用最精炼的笔墨来获取最强烈的效果。

这种传神手法的第一处表现，是通过张生的"惊艳"来完成的。第一本第一折写张生正在佛殿上"数了罗汉，参了菩萨，拜了圣贤"的时候，冷不防与莺莺邂逅，"正撞着五百年前风流孽冤"，"颠不剌的见了万千，似这般可喜娘的庞儿罕曾见"。佛殿奇逢使张秀才风风魔魔，"魂灵儿飞在半天"，他终于取消了上京赴考的打算，把功名富贵的观念抛到脑后，决心在普救寺住下来以再一睹莺莺小姐的丰采。——这是通过张生的感觉和他的一连串戏剧动作来间接表现莺莺的美的写法。

俗话说，情人眼里出西施。莺莺是真的很美，还是由于张秀才的"主观片面"才造成了莺莺美的幻觉呢？艺术家早就注意到这个问题，在《闹斋》（第一本第四折）这场戏里，王实甫再次用传神的生花妙笔描绘了莺莺惊人的美貌。你看，在为故崔相国超度亡灵的道场上，莺莺出场了，张生直发愣，惊呼"神仙下降也"；众和尚也被莺莺的美貌所吸引，于是出现了这样的戏剧场面："大师年纪老，法座上也凝眺；举名的班首真呆傍（为首的和尚看得痴呆了），觑着法聪头做金磬敲。"这个场面极富喜剧性，连老和尚也不放过凝视莺莺的机会，当班领头的和尚由于看得出神，竟然把法聪和尚的光头当金磬来敲！六尘清净、俗念俱寂的出家人尚且如此，莺莺的美貌确实是超尘绝俗的了。第一本戏的名字叫"张君瑞闹道场"，这个"闹"字的戏，就全出在莺莺身上。正因为莺莺的美貌把包括张生和所有和尚在内的人都俘虏了，征服了，这才产生"老的小的，村（蠢）的俏的，没颠没倒，胜似闹元宵"的喜剧效果。这一"闹"，确实把"倾国倾城貌"的绝代佳人的形象活蹦乱跳地衬托出来——这就是传神艺术手法的神功妙效，这比用一串串的形容词来形容莺莺的美貌不知要高明多少。

宋代郭熙《林泉高致》说："山欲高，尽出之则不高，烟霞锁其腰则高矣；水欲远，尽出之则不远，掩映断其脉则远矣。"写人物和写山水艺理相通，如果只着眼于形体的描摹，从嘴唇到鼻子，从眉毛到头发，虽然"尽出之"，美人还是"活"不起来的；唯有写其神韵，则人物的容貌神情隔纸可辨，呼之欲出。这就难怪古代画论十分强调"传神"和"略形采神"的道理了。

5. 不要通过放大镜或哈哈镜去观察人物

　　崔莺莺是古代文学与戏曲人物画廊中一位光彩照人的艺术形象。这一人物塑造的成功，是王实甫《西厢记》最卓越的成就之一。

　　相国千金崔莺莺不但外貌美丽，而且"针黹女工，诗词书算"无所不能。她的性格特征似可概括为：内里热情而外表深沉，感情丰富而举止优雅。由于"父母之命，媒妁之言"，终身早就许给了花花公子郑恒，但她不满这门亲事，并把这种不满深深藏在心底。这就是莺莺上场后给人留下的一个哀怨幽思淑女的印象。但是，她又是一个情感丰富的少女，在第一本第三折"月下联吟"这场戏中，当听到有人吟诗，而红娘说这声音就是那二十三岁不曾娶妻的傻角时，莺莺满怀愁绪一涌而起，依韵酬和了一首"兰闺久寂寞，无事度芳春。料得行吟者，应怜长叹人"的诗。《酬韵》一出，有力地说明了这个相府千金小姐是一个大胆热情的少女。

　　但是，崔莺莺是否像戴不凡在《论崔莺莺》一书中所说的"是一个自从一见张生，就在主动地爱着张生的姑娘"呢？这却大可怀疑。试看"佛殿奇逢"时，莺莺在张生眼中还是一个"未语人前先腼腆"的娇羞少女，在那里"軃（duǒ，下垂）着香肩，只将花笑捻"。戴不凡把这个动作理解为莺莺"朝着他（张生）微笑"，是不符合原作实际的。相国小姐的身份，使她不至于如此唐突；高深的文学修养，使她不至于如此浅薄；那个"行监坐守"的丫头就在身边，也使她不至于如此莽撞。因此，莺莺小姐就算"色胆包天"，也不会一见清秀的男人就报以微笑的。何况紧接着莺莺就说"寂寂僧房人不到"，可见她眼中根本就没注意到有人在偷觑她，何来"朝着他微笑"呢？王实甫写莺莺最成功的地方，正在于时时刻刻紧扣人物的身份、地位、教养与性格来写，因而塑造出血肉丰满，个性鲜明的"这一个"相国小姐的形象。

　　这里有必要说一说崔张佛殿邂逅后莺莺"临去秋波那一转"的问题，这是《西厢记》原作一句关键性的唱词。戴不凡认为这是莺莺"在向这个年青端正的秀才暗示自己的心情"，也有人认为这是莺莺有意与张生调情，有的扮演莺莺的演员演到这里还故意向张生做出秋波频送、顾盼流连的情

态，其实这是大为悖谬的，完全用主观臆测去代替作者意图。为了说明问题，且把原作引录如次：

〔旦云〕红娘，你觑"寂寂僧房人不到，满阶苔衬落花红"。〔末云〕我死也！未语人前先腼腆，樱桃红绽，玉粳白露，半晌恰方言。……千般袅娜，万般旖旎，似垂柳晚风前。〔红云〕那壁有人，咱家去来。

〔旦回顾觑末下〕〔末云〕和尚，恰怎么观音现来？……

在这里，红娘说"那壁有人"，听到这话以后，莺莺本能地朝有人的地方看一眼即匆匆下场。听说有人而敢于"回顾"，确实说明莺莺是一个相当大胆的姑娘，但这绝不是什么有意地向对方送秋波，而是印证一下红娘话语的一种下意识举动；把这个下意识"回顾"一下的动作理解为有意送秋波的，那是被莺莺的美貌所吸引的张生自作多情、一厢情愿的理解。"惊艳"的喜剧性正表现在这里：对方根本没那个意思，自己却自作多情、疯疯魔魔，因而闹出不少笑话。如果像戴不凡所理解的那样，莺莺"是一个自从一见张生，就在主动地爱着张生的姑娘"的话，男有心，女有意，早该一拍即合，又怎会生出后来"闹简""赖简"等波折来呢？

情节是性格的历史，分析重要的戏曲关目是打开人物性格堂奥的钥匙。通过莺莺出场和《酬韵》的关目，王实甫为我们展现了一个多愁善感、有着丰富文学涵养的幽静矜持的名门闺秀的形象；"临去秋波那一转"这一细节，是揭示文魔秀士自作多情的喜剧关目，对于莺莺来说，那只是一个下意识的微小举动，不应该通过放大镜甚至哈哈镜去进行观察与分析，因为那是得不到正确答案的。

世界上有没有见到一个俏俊男人就立刻爱上他的相国小姐呢？我不知道，也许可能某些人的头脑里有，但那绝不是王实甫《西厢记》里的崔莺莺！

〔按：已故学者戴不凡《论崔莺莺》一书（上海文艺出版社 1963 年版），对董《西厢》及王《西厢》均有精到见解。不过，该书对崔莺莺这一中心人物所做的分析却是笔者不敢苟同的，这篇短文只及于此，不及其余。〕

6. 崔莺莺是"离经叛道的反封建形象"吗?

　　崔莺莺和杜丽娘、林黛玉无疑是我国文学史上三个清丽娇娆、彪炳千古的女性艺术形象,她们都是非常美丽多情的少女,都有高深的文艺修养。崔莺莺和林黛玉能诗善文,杜丽娘擅长丹青,能自描一幅令人倾倒的真容。更为重要的是,她们都在爱情问题上悖逆封建礼教,成为反抗礼教压迫的妇女的艺术典型。我们在阅读作品时并不感觉到这三个人物有什么雷同之处,其根本原因就在于作家刻画了她们各自不同的个性特征,写出了在不同社会环境下因地位、出身、教养等条件不同而性格迥异的"这一个"特定的典型。

　　杜丽娘是一个浪漫主义的艺术形象。她的爱情像一首梦幻曲,只有在睡梦中才享有柔蜜甜美的爱情,一回到现实世界,除了道貌岸然的父亲杜宝和迂腐酸臭的六十多岁老秀才陈最良之外,她从没有接触过异性。杜丽娘不像林黛玉那样,死于爱情的被扼杀,而是死于对爱情的徒然渴望。这个形象是对中国封建禁欲主义有力的揭露,是对明代严酷的礼教统治的激烈反叛。

　　林黛玉是一个寄人篱下的弱女,由于存在着叛逆的思想意识,鄙夷"仕途经济"那一套,尤其是她和贾宝玉那叛逆的爱情,使她与周围环境产生了巨大的矛盾,她常常存在不可名状的压抑感,"一年三百六十日,风刀霜剑严相逼"。林黛玉具有一种不和世俗同流合污的孤高自许的品格和多愁善感的情性,这种性格特质和她自身所处的环境、地位、出身、教养是紧密相关的。

　　崔莺莺和杜丽娘、林黛玉一样,也渴望自由幸福的爱情,高深的文学素养使她同样具备一种女诗人的多愁善感的气质。但是,崔莺莺有别于杜、林二人,她的出身比杜、林二人高贵显赫得多,她不像太守的女儿杜丽娘那样像一只金丝雀似的被拘禁在家庭的樊笼里,也不像孤凄无援的林黛玉那样得天独厚可以在大观园这个女儿国中和贾宝玉厮爱厮亲。显赫的门第,相国小姐的地位,高深的封建文化修养,已经和郑恒定了亲的特殊身份,这一切都使她在爱情的道路上举步维艰。她一方面热烈追求爱情,另一方面又战战兢兢,如临深渊,如履薄冰,因此,她有"乖性儿"和"假意儿",既撒娇,又撒野,这种欲说还休、欲罢不能、深沉曲折、迟疑反复的性格非常突出。

崔莺莺的性格发展，有如下几个重要阶段：

从《惊艳》到《闹斋》，即杂剧的第一本，崔莺莺与张生邂逅，从一个怀春少女进入初恋阶段。在《月下联吟》这一场，她向张生倾诉衷曲，吟出了"兰闺久寂寞，无事度芳春。料得行吟者，应怜长叹人"的诗，表达了自己对眼前在礼教拘系下空虚孤寂生活的不满，且敢于把这种不满传达给隔墙那一位素昧平生的秀才，这是相当大胆的。她当时热孝在身，又兼在佛门"净地"的特殊环境内，因此，"联吟"带有相当大胆的叛逆性质。但从她的整个举止说来，矜持文雅，仍不失大家风范，她对张生虽有爱慕之情，但感情深藏胸中，一时还不可能发展成重大的行动。因为无形的礼教就像月下联吟时那堵高墙一样，把她和张生无情地隔开，令她有"隔花阴人远天涯近"的嗟叹。

从《寺警》到《赖婚》，是莺莺性格发展的第二阶段，着重写这位深受家规礼教熏陶的相国小姐对"父母之命，媒妁之言"这一套存在幻想，以及这种幻想的破灭，使她又一次陷入彷徨苦闷之中。《寺警》是一个突发性事件，给崔张结合带来希望的曙光。当张生宣布自己有"退兵之策"时，莺莺暗自高兴，"只愿这生退了贼者"，这样，她就可以遵照母亲所许诺的，明媒正聘和张生结合了。当然，对美好婚姻的憧憬很快就被老夫人"赖婚"的现实碰破了。

莺莺性格发展的第三阶段，是从《听琴》到《酬简》（《佳期》），这是莺莺性格发展重要的时期，也是全本《西厢记》最精彩的一部分。这个阶段写明媒正聘的希望已经破灭，张君瑞害相思身萦病榻，莺莺想和张生幽期密约却又怕在红娘跟前露馅，于是苦闷彷徨，心摇神荡，常常使小性子，有一套又一套的"假意儿"。她的言行不一和内心矛盾早已被红娘一眼看穿，聪明的红娘说她这时是"对人前巧语花言，没人处便想张生，背地里愁眉泪眼"。剧本描写莺莺克服自身性格弱点的过程，它让我们看到，作为出身名门的大家闺秀，在严格的家规礼教生活下的相府千金，尽管她热烈地爱着张生，但当她要脱下礼教的枷锁而去与张生私会的时候，这关键性的一步是多么不容易跨出呀！剧本细致地再现了这个过程，使莺莺的形象显得真实可信，这正是王实甫现实主义艺术的杰出创造，它使崔莺莺式的爱情有别于杜丽娘的梦幻式或林黛玉的叛逆式。最后，莺莺在红娘的帮助下，终于战胜礼教的桎梏，投向张生的怀抱，自由纯真的爱情之果被年轻人摘取了。

崔张私结了百年之好，在爱情和礼教的矛盾中年轻人占了上风，但老夫人并不承认失败，争衡愈急，毒谋愈肆。在"门当户对"的问题上她丝毫

不让步,《拷红》之后,立即打发张生赴京考试。

　　从《佳期》到《团圆》,这是莺莺性格发展最后一个阶段,这个阶段包括《拷红》《长亭送别》《郑恒争婚》等重要关目。莺莺既无力反对老夫人"三代不招白衣女婿"的主张,只好叮咛张生:"此一节君须记,若见了那异乡花草,再休似此处栖迟"。除此之外,她只有把对张生的思念深藏心底,过着"旧愁似太行山隐隐,新愁似天堑水悠悠"的生活。莺莺的担心不是没有根据的,《莺莺传》中的莺莺不就在失身后被对方抛弃了吗?环境的改变,地位的升迁,他乡名门淑女的诱惑,很难说眼前这位二十三岁的傻角还能把昔日的山盟海誓记在心里,因此,当郑恒造谣说张生得中后已入赘卫尚书家时,莺莺是相信这话的。她虽然对张生矢志不渝,但对悲剧的随时可能发生是有心理准备的。这说明莺莺自始至终是一个严格的现实主义的艺术形象。她在私自结合之后担惊受怕和愁恨无穷的心理状态,是旧时代妇女痛苦命运的真实折光。剧末,一个志诚的张生终于得中并回到莺莺身边,有情人成了眷属,爱情得到喜剧性的终结。当然,张生再也不是白衣女婿了,新科状元的地位使他和相国小姐得以"平起平坐"了。在"门当户对"这个问题上,主人公对老夫人让步了。

　　崔莺莺是一个"离经叛道的反封建形象"(戴不凡《论崔莺莺》)吗?不是的,她只是一个反抗封建礼教的艺术典型。在这一点上,这个形象是不朽的。但她也有局限性,在门第观念上向封建势力做了一定的妥协。所谓"离经叛道"云云,实在是把人物从当时现实的土壤中"揠苗助长"的提法。试想,封建社会还未到达后期,资本主义萌芽尚未产生,像黄宗羲《原君》那样激烈讨伐封建专制主义的檄文还未问世,一个相国小姐要"离经叛道",真是谈何容易!

7. 看一看二十三岁不曾娶妻的傻角

如果今天有哪个男青年见到一位美丽的姑娘便马上自我表白说："我姓甚名谁，现年二十三岁，不曾娶妻。"那是要被认为得了神经病的。《西厢记》中的张生就是这样说的，我们非但不认为他得了神经病，而是觉得他非常可爱，你说怪不？

痴情志诚，这是《西厢记》所写的张生形象最重要的性格特征。他是一位喜剧人物，作者常常用带着几分夸张和善意嘲弄的笔调来写他，因此作品常常给人以触处生春的感觉。张生对莺莺一见钟情，为了重睹莺莺小姐的丰采，他把上京赴考的事丢在一旁。也就是说，为了追求美满幸福的爱情，他把科举功名之事一股脑儿抛开。这种把爱情摆在科举功名之上的做法，使张生形象比之元明清三代戏曲小说中那些为了追求功名利禄不惜悬梁刺股的"士子"形象来要可爱可敬得多。为了接近莺莺，打听莺莺小姐的行止，他大胆热情到几乎痴狂可笑的地步。读过《西厢记》的人，始终忘不了他初见红娘时说的这一段"自我介绍"：

> 小生姓张，名珙，字君瑞，本贯西洛人也。年方二十三岁，正月十七日子时建生，并不曾娶妻。

这些话确实说得唐突冒失，没有礼貌，难怪被红娘抢白一顿：

> 先生是读书君子，孟子曰："男女授受不亲，礼也。"君子"瓜田不纳履，李下不整冠"。道不得个"非礼勿视，非礼勿听，非礼勿言，非礼勿动"。……今后得问的问，不得问的休胡说！

尴尬人难免尴尬事，只讨得一场没趣。

《西厢记》描写张生近乎痴狂的行为不少，但这是结合他的钟情志诚来写的，因而他的痴狂就显得可爱。如果不表现张生性格中志诚这个本质方面，而片面去渲染他的痴狂，就容易把张生写成儇（xuān，轻浮）薄的青

年,那和流氓是相去不远的。

剧作描写张生对莺莺一见钟情之后,紧接着写他害相思,害到颠颠倒倒,风风魔魔,白天里"怨不能,恨不成,坐不安",到了晚上,"睡不着如翻掌,少可有一万声长吁短叹,五千遍倒枕槌床"。特别是像第一本第三折"联吟"中【拙鲁速】这样的曲子,是把张生害相思病的情状刻画得入木三分的:

> 对着盏碧荧荧短檠灯,倚着扇冷清清旧帏屏。灯儿又不明,梦儿又不成;窗儿外淅零零的风儿透疏棂,忒楞楞的纸条儿鸣;枕头儿上孤另,被窝儿里寂静。你便是铁石人,铁石人也动情。

张生毕竟不是打家劫舍霸占妇女的强徒,也没有玩弄权势阴谋以对付老夫人的资本或手段,在他通往美满爱情的道路上,老夫人的变卦失信,崔莺莺的出尔反尔,对他来说几乎是不可逾越的高山深壑,他毫无办法,只会三番两次地跪求红娘,请求帮助,这就难怪红娘送给他一个雅号——"银样镴枪头"。作品在表现张生对莺莺倾心志诚、一片痴情的同时,对他身上存在的酸秀才的书卷气和热恋时的痴狂劲做了善意的嘲弄,使这个"文魔秀士""风欠酸丁"的傻角更加惹人爱怜。

如果仅仅描写张生的痴情,而不去展示张生其他方面的性格,就有可能把他写成色中饿鬼,那也是很难讨人喜欢的。《西厢记》尽情嘲弄这个爱情领域里的"银样镴枪头",却写他在社会生活的其他方面是一个有胆识、聪明能干的年轻人。

孙飞虎兵围普救寺虽然给莺莺命运带来了危机,却给崔张结合带来了希望,也使张生得以当众施展自己的本领。一封书退了孙飞虎,"笔尖儿横扫了五千人","半万贼兵,卷浮云片时扫净","张君瑞合当钦敬"。这是描绘张生胆识才智重要的一笔,使张生在众和尚和红娘心目中威望大振。作品最后通过张生赴考得中,说明"秀才是文章魁首",连普救寺中的长老和尚也说"张生不是落后的人"。至此,一个富有胆识才情、可敬可爱而又可笑的秀才形象便立起来了,从各个不同的侧面所展示出来的性格使张生形象越发血肉饱满。

剧末,《西厢记》写张生虽然高中状元,但并非入赘卫尚书家,那只是郑恒的无耻造谣,张生自始至终是一个矢志无他的男子,"从离了蒲东路,来到京兆府,见个佳人世不曾回顾",急忙忙赶回来与莺莺团聚。"若见了

异乡花草,再休似此处栖迟",事实证明,莺莺的担心是多余的,新科状元张君瑞尽管前程似锦,花生满路,却是"梦魂儿不离了蒲东路"!他的及时赶回把郑恒无耻的谰言击碎,也使老夫人再次婚变的谋划破产。昔日带有几分轻狂的痴情汉,今朝却以一个感情专一、老实忠诚的形象出现在众人面前,作品在这里完成了塑造张生形象最后也是最重要的一笔。

张生是中国文学史上一个优秀的男性艺术形象,他虽然可笑,但十分可爱,是古代青年知识分子一个不朽的艺术典型。

8. 老夫人并非青面獠牙之辈

老夫人是《西厢记》中众所周知的反面人物，她和崔、张、红的矛盾，反映了封建礼教和青年男女爱情的冲突。这是封建社会一种带普遍意义的冲突，是一种对抗性的矛盾。由于剧作把描写的重点放在崔、张、红方面，因此，老夫人的戏份并不多。但是，这并非说剧作对她的描写是无足轻重的，恰恰相反，《西厢记》成功地塑造了老夫人的形象。由于反面人物的戏垫得足，对正面人物起到了很好的绿叶红花的映衬作用。

剧作一开始就交代崔张爱情孕育在一个森严的礼教环境之中，被莺莺称为"积世老婆婆"的老夫人是一位治家严肃的相国夫人。普救寺的法本长老说"老夫人处事温俭，治家有方，是是非非，人莫敢犯"。红娘在初次抢白张生的时候，更是详细介绍了老夫人恪守名教，防范森严的家风，她说：

> 俺夫人治家严肃，有冰霜之操。内无应门五尺之童，年至十二三者，非呼召不敢辄入中堂。向日莺莺潜出闺房，夫人窥之，召立莺莺于庭下，责之曰："汝为女子，不告而出闺门，倘遇游客小僧私视，岂不自耻。"莺立谢而言曰："今当改过从新，毋敢再犯。"是她亲女，尚然如此，何况以下侍妾乎？

所谓"治家严肃"，指的当然是严格按封建家规礼教办。因此，出现在剧中的老夫人，是一个封建礼教的代表人物。

戏剧中的突发性事件，是促使人物性格迅速发展变化的催化剂。孙飞虎兵围普救，使老夫人不得不做出招退兵英雄为婿的决定，并且把它当众宣布了。但兵退之后她却食言，既做巫婆又做鬼，玩弄一套"妹妹拜哥哥"的把戏，这一重要的情节关目揭露了老夫人翻手为云覆手雨、善于玩弄权术的伪善面目。正如红娘所说的，这是一个"心数多，情性譸"的人，惯会"巧语花言，将没做有"。

在老夫人"赖婚"的冲击下，剧情急转直下，崔、张、红内部之间的矛盾进一步分化发展，崔张不断克服自身性格的弱点，红娘迅速以同情、支

持的态度促成好事。等老夫人发觉自己蒙在鼓里,企图反扑时,有趣的是怒气冲冲的老夫人却被小小的婢女说得哑口无言。红娘抓住老夫人的弱点陈说利害,使老夫人不得不转攻为守,言听计从。《拷红》一折,深刻揭露了这个礼教代表人物虚弱的本质,使她现出了色厉内荏的原形。

紧接着剧作又写出老夫人性格中顽固的一面。虽然在阻挠崔张自由结合这一点上她失败了,但她并未让步,她那封建主义的一套更未做丝毫的变更。为了维护"门当户对"的封建婚姻制度,她坚决打发张生赴考。《长亭送别》的情节,显示了在自由爱情暂时占上风之后,爱情和礼教依然存在着不可调和的矛盾。

剧末,通过郑恒争婚,老夫人再次赖婚,坚持把莺莺嫁给郑恒,揭露了她顽固坚持封建立场而经常玩弄权术的丑恶嘴脸。至此,这个艺术形象便森然在目、呼之欲出了。

但是,这个顽固信奉礼教、善于玩弄手腕、一再扼杀青年男女爱情的老虔婆却并非青面獠牙之辈。值得注意的是,剧作在展示她"严厉"一面的同时,却也反复强调:这是一个人而不是一具躯壳,她有时是一位和善的长者!

剧作一开场就写老夫人由于丈夫——老相国的去世而十分伤感,"子母孤孀途路穷","血泪洒杜鹃红",相国的去世使她饱尝了人情逐冷暖、门前车马稀的炎凉世态。"我想先夫在日,食前方丈,从者数百;今日至亲则这三四口儿,好生伤感人也呵!"可见她并非一只凛若冰霜的冷血动物,而是一个七情悉具、轸念殊深的活脱脱的人!

老夫人对于崔张,也并非手持戒刀,口存杀机,相反,她是关怀备至,温和慈善的。在"好生困人"的"暮春天气",她吩咐红娘说:"你看佛殿上没人烧香呵,和小姐闲散心一回去来。"既表明她是对女儿"拘系的紧"的家长,又十分关心女儿身心的健康。做道场之前,当法本长老对她说,"老僧有个敝亲,是个饱学的秀才","央及带一分斋,追荐父母",前来征得她的同意时,老夫人说,"长老的亲便是我的亲",爽快地答允了,可见她处事有方,大度豁达。当她听说张生患病时,便"着长老使人请个太医去看了",而且要红娘"着哥哥行问汤药去者,问太医下什么药?症候如何?"所有这些,都是真心实意,并非虚诞假情。笔者于前不久见到某剧团演《西厢记》,老夫人满脸杀气,对崔张动辄呵责,这种表演,表面上似乎是要表达出这个封建礼教代表人物的凶狠,但由于用简单化的想象去代替丰富的人物性格,演来只具有概念的躯壳,却并无人物

的实体，不免失之浅薄了。

　　王实甫是一位塑造人物的能工巧匠，名手行尊，他笔下的老夫人是一个有血有肉的艺术形象，她待人处事不失相国夫人的大度，也有长者的风范，但是，这个人物是和善其表，伪善其里，表面上慈爱，骨子里却像莺莺说的"谎到天来大"。她爱自己的女儿，却是用封建礼教那一套去爱。她的贯串行动线是先夫的遗训、相府的门楣、祖宗的家谱那一套，因此，形象的本质是丑恶的，但这不是说连人物的外表也是面目可憎、整个脸部都布满肃杀之气的。

9. 光彩照人的红娘

红娘，一个人所共知的名字，今天已成为群众对撮合好事的热心人一种崇高的美称。

红娘是崔莺莺的贴身奴婢。奴婢在元代，命运是极其悲惨的。《元典章》说："在都富势之家，奴隶有犯，并不经官言理，往往用铁枷钉项。"（《刑部·诸禁》）元代法律还规定，主人或良人（指非主人的其他有地位者）杀奴仆驱口（由战争俘获或抄家得来之婢仆）仅须杖责，这同私宰牛马受罚并没有什么两样。在《西厢记》中，也出现老夫人拷打红娘的场面。但是，剧作要着重表现的，并不是奴婢红娘如何过着非人的悲惨生活，而是她有着崇高美丽的灵魂。她是全剧最有光彩的人物。对于张生，我们讥嘲他的痴情若狂；对崔莺莺，我们不满她的出尔反尔；对老夫人，我们鄙夷她自私奸诈的为人；唯有对红娘，我们除了赞叹折服之外，别无其他。

红娘的性格是在错综复杂的人物关系和戏剧冲突中展开的。

对张生，红娘一开头是不具好感的。对他一见面就宣称自己"尚未娶妻"的唐突冒失的举动，红娘连珠炮似地顶回去："今后得问的问，不得问的休胡说！"给这个书呆子劈头泼了一盆冷水。她对张生态度的根本转变，是在《寺警》，特别是《赖婚》之后才开始的。红娘目睹了老夫人玩弄手腕言而无信，张秀才见义勇为却堕入相思苦痛之中，于是挺身而出，来回奔走，撮合好事。在这个过程中，对懦弱和书生气十足的张生，红娘奚落他是中看不中用的"花木瓜"，是"银样镴枪头"。虽然如此，却自始至终满腔热情地帮助张生，使张秀才只有向她下跪叩头，心悦诚服。

对崔莺莺，红娘同情其处境，为她传书递简，沟通情愫。考虑到这位娇小姐爱面子，红娘不直接把张生的书信交给她，却放在她的妆盒上以观察其反应，充分表露了红娘聪慧伶俐的性格。红娘还善于抓住莺莺的弱点，妙手调剂，金针度人。莺莺原以为自己在明处，红娘在暗处，用明修栈道、暗度陈仓的办法，"寄书的瞒着鱼雁"，谁知张生对红娘赤诚相见，掏尽肝胆，使红娘反而变"暗"为"明"，莺莺的"假意儿"很快就成了秋凉之扇，不起作用了。她的"乖性儿"看来只好捉弄张生，在红娘跟前是行不通的。

"你若又翻悔,我出首与夫人,你着我将简帖儿约下他来。"这一招很厉害,聪慧狡黠的莺莺计尽道穷,只好听她的摆布。

对老夫人,红娘不畏强暴,敢于抗争,善于抓住老夫人的根本弱点。老夫人最怕相国家谱被玷污,红娘便以子之矛、攻子之盾,既揭露了她的失信,又维护崔张的爱情和自身的安全,还使老夫人不得不照着她的办法行事。红娘的正义感是异常鲜明的,对崔莺莺的"闹简""赖简",她满腔热情给予帮助,抓住弱点,警顽起懦,对老夫人的"闹宴""赖婚",她责以大义,晓以利害,着实打中了老夫人的痛处。

对郑恒,红娘用火辣辣的语言把这个气势汹汹前来争婚的纨绔子弟狠骂一场,口如利剑。当郑恒夸耀自己出身如何高贵,骂张生只不过是"白衣饿夫穷士"的时候,红娘用大量的事实加以驳斥。"君瑞是君子清贤,郑恒是小人浊民","萤火焉能比月轮"?"你道是官人则合做官人,信口喷(信口雌黄),不本分。你道穷民到老是穷民,却不道'将相出寒门'!"红娘骂郑,大长"穷民"的志气,大灭封建贵族的威风。作品在这些地方,闪烁着民主主义思想的光辉。

红娘的热心并不是没有遭遇挫折的,她不只被张生用世俗的态度侮辱过,还被他埋怨过"不肯用心";红娘被莺莺用冷句儿斥责和假意儿欺骗过,没有得到充分的信赖;她被老夫人拷打过,成了主人公私情的替罪羊;连郑恒也认为事情"都在红娘身上","争婚"时首先找她算账。但这一切都难不倒聪明绝顶、玲珑剔透的红娘。红娘如此热心为崔张奔走出力究竟图什么呢?她不图什么。当然,她不是先锋人物,她只是出于封建时代下层百姓一腔炽热的正义感与同情心。当张生用世俗的眼光来对待她,答应"久后多以金帛拜谢小娘子"的时候,她感到自己被侮辱了,立即给予斥责:

【胜葫芦】哎,你个馋穷酸俫(穷光蛋)没意儿,卖弄你有家私,莫不图谋你东西来到此?先生的钱物,与红娘做赏赐,是我爱你的金资?

【幺篇】你看人似桃李春风墙外枝,卖俏倚门儿。我虽是个婆娘有志气!(第三本第一折)

红娘这种可贵的品格,与老夫人的自私虚伪恰成鲜明的对照,与张生以金钱财物为重的世俗眼光也大异其趣,体现了下层百姓大公无私和富于正义感、同情心的优秀品质。当崔张事发,红娘遭受"骨肉摧残"、挨了拷打之

后，她见了莺莺时毫无怨言，不计较自身得失，首先向她道喜，因为老夫人失败了，爱情取得胜利。这再一次有力地表现了红娘身上存在着一种与自私虚伪的封建道德完全不同的精神品格。

总之，在和张生、莺莺、老夫人、郑恒这些主要人物打交道的时候，这位出身低下至微至贱的婢女，常常左右那些高贵的主人。错综复杂的戏剧冲突显示了她见义勇为、热情泼辣、聪明机敏的性格。这是一个熠熠如火、光芒四射的艺术形象，她使剧中其他人物都不免为之黯然失色。全剧有二十一套曲子，由她主唱的就有八套。后世有的剧团改编演出《西厢记》时，干脆把剧名改为《红娘》，不是没有理由的。

《西厢记》在刻画红娘形象的时候，采用少画形而多传神的手法，着重在人物的精神品格与个性特征上下功夫。至于外貌，只在第一本第二折有一处通过张生之口描画出来：

【脱布衫】大人家举止端详，全没那半点轻狂。大师行深深拜了，启朱唇语言得当。

【小梁州】可喜娘的庞儿浅淡妆，穿一套缟素衣裳；胡伶渌老（眼睛）不寻常，偷睛望，眼挫里抹张郎（瞟了张生一眼）。

在张生眼里，红娘是一位举止端庄、有礼貌、言语得当、有一双机灵眼睛的姑娘。除这两支曲子写到红娘美丽的外表，其他地方作者都惜墨如金，不在外貌上雕饰藻绘，但这并没有影响红娘形象的塑造，她依然是全剧最鲜明动人的艺术形象，也是我国文学史和戏曲史上感人至深的艺术典型。

10. 从郑恒谈到戏曲反面形象的塑造

郑恒是《西厢记》中地位相当重要的人物，剧本一开头就提到他。全剧最先登场的老夫人在出场后"自报家门"时说：

> 老身……只生得个小姐……老相公在日，曾许下老身之侄——乃郑尚书之长子郑恒为妻。因俺孩儿父丧未满，未得成合。……将这灵柩寄在普救寺内……一壁写书附京师去，唤郑恒来相扶回博陵去。

可见崔相国死后，郑恒实际上已成为崔家一个重要的成员，他与莺莺结亲，是老相国生前就订下的，是完全符合封建道德标准的贵族阶级"门当户对"的婚姻。恩格斯指出："对于骑士或男爵，以及对于王公本身，结婚是一种政治的行为，是一种借新的联姻来扩大自己势力的机会；起决定作用的是家世的利益，而决不是个人的意愿。在这种条件下，关于婚姻问题的最后决定权怎么能属于爱情呢？"（《家庭、私有制和国家的起源》）正因为如此，《西厢记》一开头就描写莺莺对这桩亲事的不满，尽管这种不满由于莺莺深沉的性格并没有直接从她口中说出，但我们从她上场后闲愁万种、怨恨无穷的叹息中，可以感觉到她内心深处感情颤动的弦索所发出的那种如泣如诉的琴音。也就是说，郑恒在剧中从一开始就是作为封建婚姻的代表人物而出现的。莺莺究竟是跟郑恒还是跟张生，这不是简单的两性结合，而是选择封建婚姻还是选择爱情的问题。郑恒直至剧作的最末二折才出场。第五本第三折写他前来"争婚"，首先找红娘质问，两人唇枪舌剑，展开了激烈的争辩：

> 〔净（郑恒）云〕……若说得肯呵，我重重的相谢你。〔红云〕这一节话再也休题，莺莺已与了别人了也。〔净云〕道不得"一马不跨双鞍"！可怎生父在时曾许了我，父丧之后，母倒悔亲？这个道理哪里有？〔红云〕却非如此说。当日孙飞虎将半万贼兵来时，哥哥你在哪里？若不是那生呵，那里得俺一家儿来？今日太平无事，却来争亲；倘

被贼人掳去呵,哥哥如何去争?

郑恒理屈词穷,无言以对,只好搬出"门第根基"这一套来,说"与了一个富家也不枉了,却与了这个穷酸饿醋,偏我不如他?"红娘针锋相对。一方面用"将相出寒门"的道理驳回他那贵族阶级的偏见,一方面用大量事实,将郑恒与张生比较,"你值一分,他值百十分,萤火焉能比月轮?""君瑞是个肖字这壁着个立人("俏"),你是个木寸马户尸巾("村驴屌",骂人的话)!"

郑恒眼看软的不成,道理说不过,被红娘骂得狗血淋头,索性撒起野来:

〔净云〕兀的那小妮子,眼见得受了招安了也。我也不对你说,明日我要娶,我要娶!〔红云〕不嫁你,不嫁你!

竹篮打水一场空,争婚的结果是被臭骂一顿。借红娘之口将郑恒与张生对比,以揭露这个膏粱子弟除了顽固坚持贵族的等级观念之外,不过是个只会放刁撒赖的卑鄙龌龊的家伙。

紧接着,剧作写郑恒为了得到莺莺,不惜编造谎言,说张生得中后已入赘卫尚书家,老夫人于是再度赖婚,剧作在临结束之前又一次掀起新的波澜,差点酿成悲剧。郑恒的谣言,编造得可谓有板有眼,不仅有具体的时间地点,而且说自己就是目击者,这使老夫人决心悔婚,崔莺莺自叹命蹇,俏红娘也将信将疑,最后幸得张状元及时赶到,杜将军恩威并施,谣言才不攻自破,郑恒无地自容,只好触树身死,落得个可耻的下场。

《西厢记》对郑恒形象的塑造,采用的是古典戏曲塑造反面形象时最常用的艺术手法,这就是抓住反面人物性格中某些重要方面进行画龙点睛式的描写,粗线条地勾勒形象,不在人物性格的复杂性或某些次要细节上多花笔墨。

古代戏曲有集中力量写好正面人物的优良艺术传统,因而给后世留下了大量以生旦故事为主的戏曲,元杂剧在这一方面则更为突出。它把剧本分为"末本"或"旦本",只有男主角"末"(后来的"生")或女主角"旦"有唱的"权利",其他角色仅有说白而没有唱词,这就把大量戏份集中在男女主角身上,使反面人物的刻画在通常情况下只采取大笔勾勒的方法,力求突出某些性格特质。像关汉卿《窦娥冤》中写贪官桃杌,称前来告状的人

是自己的"衣食父母",首先向原告下跪,对被告,桃杌主张"人是贱虫,不打不招",不问青红皂白只一味拷打逼供,通过这两个细节集中揭露桃杌贪财、糊涂、狠毒的性格。又如关汉卿在《蝴蝶梦》中写恶霸葛彪一上场就声称自己是"权豪势要之家,打死人不偿命,……只当房檐上揭片瓦相似"。然后三拳两脚把误撞他马头的农民王老汉打死,以突出这个暴徒的穷凶极恶的面目。

鲜明性是我国戏曲艺术最重要的审美特征之一,从编剧到表演无不如此。在人物形象的塑造上,戏曲力求倾向鲜明,个性分明。小孩子看戏常常问"谁是好人谁是坏人",可别轻视这种幼稚的问话,它是长期形成的我国古代戏曲艺术特征在充满稚气的欣赏者身上的折光。写出性格鲜明的人物,摒弃那种模棱两可、含混不清的性格描写,这是戏曲对反面形象塑造的基本要求。由于条件限制(集中全力写好正面人物、"旦本""末本"的限制等),它不着重去描写反面人物复杂的个性或矛盾百出的心理特征。简而言之,只用粗线条的笔触把人物的性格特质勾勒出来,便成了古典戏曲写反面人物最基本的方法。郑恒形象的塑造就是一个典型的例子。

对反面人物的刻画笔墨可以花得不多,但这并非说编剧的力气可以花得少,用几下刻刀就把人物的形神雕出来并非易事,弄不好的话,脸谱化却是很容易顺手造成的。

11. "脚踏地轴摇，手扳天关撼"的惠明

　　中国戏剧有一个更加确切的名称：戏曲。戏曲者，无非戏加曲也。我国戏曲在世界各国戏剧艺术中之所以独树一帜，具有鲜明的民族特色，其中一个重要原因是它和"曲"结下不解之缘，因此，中国戏曲是"曲本位"的戏剧艺术。一些外国研究者把戏曲称为中国的古典歌剧，这是不无道理的。曲，在我国戏曲中占有特殊的地位，过去有的老戏迷把看戏说成"听戏"，可见"曲"在戏曲中斤两确实不轻。

　　戏曲中的"曲"，主要包含三方面的东西：从戏剧文学的角度来说，"曲"指曲词，这是我国古典诗歌一种重要的形式，即剧诗，它是戏曲剧本重要的组成部分；从戏曲音乐的角度来说，"曲"指曲牌，即特定的戏曲音乐调谱中使用的乐曲格式；从戏曲表演的角度来说，"曲"指唱腔，它是演员表演艺术重要的环节，是一项包含吐字、运气、行腔等一系列内容的歌唱艺术。由于条件的限制，我们已无法看到或听到古代演员们的歌唱或表演了，现在只能通过曲词和曲牌这两个方面来对"曲"进行研究。在这两个方面中，曲牌是形式，曲词是内容；前者基本上是不变的套子，后者却是不断更新变化的。曲词安排得成功与否，往往关系到戏曲剧本的得失成败。

　　曲词在戏曲剧本中，或叙述剧情，或渲染气氛，或塑造人物，或交代背景，作用是多种多样的。《西厢记》在这些方面，都有杰出的成就，我们以后还要说到。如果从曲词和人物的关系这个角度来研究，便可发现《西厢记》的曲词是塑造人物形象的重要手段。在王实甫这位戏剧巨匠那里，曲词成了一把重要的雕刻人物性格的刻刀，它被运用自如，臻于出神入化的境地。

　　在《西厢记》中，有用唱词描绘人物的外部形体的，如上面引过的第一本第二折写红娘美丽大方得体的曲子；有用唱词代替人物之间的对话说白的，如《请宴》一出张生问红娘"别有甚客人"时，红娘唱道：

　　　　【二煞】……单请你个有恩有义闲中客，且回避了无是无非窗下僧。夫人的命，道足下莫教推托，和贱妾即便随行。

这种曲辞,写得口语化,又精练简约,避免了戏曲剧本常有的对话太多、沉闷乏味的毛病。

言为心声,唱词常常被用来描摹人物的心理活动,这在《西厢记》中也不例外。如《寺警》之前莺莺伤春时唱的:

【混江龙】落红成阵,风飘万点正愁人。池塘梦晓,阑槛辞春;蝶粉轻沾飞絮雪,燕泥香惹落花尘。系春心情短柳丝长,隔花阴人远天涯近。香消了六朝金粉,清减了三楚精神(大意为金粉香消,精神清减)。

这支曲子,宛如一首秦观或李清照的婉约小词,淡淡几笔,即把莺莺伤春的恹恹情思和盘托出。特别是"系春心情短柳丝长,隔花阴人远天涯近"两句,熨贴天成,使人如饮醴泉佳茗,舌本回甘;如观法书名画,寝馈难忘,确是千古同诵的名句。

还有的曲词,是表现人物的动作的,如《惊艳》中张生游殿所唱:

【村里迓鼓】随喜(游谒)了上方佛殿,早来到下方僧院。行过厨房近西、法堂北、钟楼前面。游了洞房,登了宝塔,将回廊绕遍;数了罗汉,参了菩萨,拜了圣贤……正撞着五百年前风流孽冤!

这般流转如珠的曲词,充分表现了张生一见钟情时那股痴劲,且动作性强,为演员表演提供了广阔的天地。

总之,《西厢记》中的唱词,无论是描摹人物外部形体的,抒写人物内心情怀的,表现人物动作举止的,还是代替人物说话口白的,都注意把它作为塑造人物性格的重要手段。这方面还有一个突出的例子,那就是历来为人称道的剧本对惠明形象的刻画。

《西厢记》塑造惠明的形象,除了通过法本长老之口,介绍他是一个"要吃酒厮打"的和尚,说要他去下书,请白马将军来解孙飞虎之厄,"须将言语激着他",除这些介绍外,主要是通过惠明自身所唱的曲词来完成的。请读如下这几段:

【正宫·端正好】不念法华经(佛教经典《妙法莲华经》),不礼梁皇忏(传说是梁武帝作的礼祷经名),丢了僧伽帽,袒下我这偏衫

（僧衣）。杀人心逗起英雄胆，两只手将乌龙尾钢橡揎（紧握用铁裹头之木棍）。

【滚绣球】非是我贪，不是我敢，知他怎生唤做打参（坐禅），大踏步直杀出虎窟龙潭。非是我挦（夺也），不是我揽，这些时吃菜馒头委实口淡，五千人也不索炙煿煎爁（烤炙）。腔子里热血权消渴，肺腑内生心且解馋，有甚腌臜！

……

【滚绣球】我经文也不会谈，逃禅也懒去参；戒刀头近新来钢蘸，铁棒上无半星儿土渍尘缄。别的都僧不僧、俗不俗、女不女、男不男，只会斋的饱也只向那僧房中胡渰（装糊涂），那里怕焚烧了兜率伽蓝（佛寺）。则为那善文能武人千里，凭着这济困扶危书一缄，有勇无惭。

……

【二煞】远的（远处的贼兵，下同）破开步将铁棒彪，近的顺着手把戒刀钐（砍也）；有小的提起来将脚尖趷（疑为撞），有大的扳下来把髑髅勘（把头砍掉）。

【一煞】瞅一瞅古都都翻了海波，滉一滉厮琅琅振动山岩；脚踏得赤力力地轴摇，手扳得忽刺刺天关撼。

【耍孩儿】我从来驳驳劣劣（粗犷莽撞），世不曾忐忐忑忑（恐惧心虚），打熬成不厌天生敢（磨炼成从不疲倦的天生勇敢）。我从来斩钉截铁常居一，不似恁惹草拈花没揣三（欠三思）。劣性子人皆惨，舍着命提刀仗剑，更怕甚勒马停骖。

……

【收尾】您与我助威风擂几声鼓，仗佛力呐一声喊。绣旗下遥见英雄俺，我教那半万贼兵唬破胆！

在《西厢记》第二本楔子（原为一折，明人改为楔子）中，惠明一共唱了十一支曲子，以上仅摘录了七支。在这里，作者采用豪放的语言刻画一个天不怕地不怕、力大无比、莽撞憨直的和尚形象。他不同流俗，既看不起那些虔诚念经的僧人，更讨厌那些装模作样满肚子坏主意的和尚；他直来直往，横冲直撞，脚踏地轴摇，手扳天关撼，有的人专门狐假虎威、欺软怕硬，惠明和尚却爱打抱不平，专碰硬钉。总之，这些豪放飞扬、掷地有声的曲词，不啻为情切切意绵绵的《西厢记》调节了气氛节奏，还塑造了一个个性突兀峥嵘的莽大和尚惠明的形象。唱词在这里好比一把刻刀，一句好比

一刀,刀刀见痕地雕出了惠明鲜明的性格。

　　清代焦循的《剧说》曾经引过陈鉴《操觚十六观》上的一则故事,说唐荆川(明代著名散文家唐顺之)作文时,总是先喝点酒,然后高唱《西厢记》中惠明"不念法华经"一出,唱到意气酣畅之时,不禁"手舞足蹈",于是"纵笔伸纸",很快就把文章写出来。这则文坛轶事,不也可见惠明和尚"不念法华经"等唱词之慷慨激越、砥砺人心吗?可见好的唱词,应能现出活脱脱的人物来。

12. 匠心独运的戏剧冲突

戏剧冲突是戏剧的基本特征，是社会生活矛盾在戏剧中的反映。以前有的文艺家或学者由于主客观条件的限制，把戏剧冲突归结为"生的压迫""性的苦闷""死的恐怖"（郁达夫《戏剧论》），是不能正确揭示戏剧冲突的本质及其基本内容的。今天看来，戏剧冲突实际上是社会斗争、生活矛盾或思想差异在戏剧中的折光。任何戏剧，总是要把这些不同的矛盾与斗争用设置对立面之间相互冲突的方式表现出来，人们因而常说：没有冲突就没有戏剧。

从我国古典戏曲的实际情况看，它对戏剧冲突的处理主要有这几种形式：

其一，姑且称之为"随步换形法"，即冲突随情节的发展变化而转换形式。例如关汉卿的《窦娥冤》在窦娥见官后，窦娥和张驴儿之间的冲突即告一段落，她和贪官桃杌的矛盾开始上升到主要地位。这种随情节发展而不断转换矛盾的做法，在古典戏曲中是常见的，如纪君祥的《赵氏孤儿》，高则诚的《琵琶记》等对戏剧冲突的处理，就属于这一类。

其二，姑且称之为"层层推进法"，即冲突的一方节节进逼，另一方步步忍让，最后忍无可忍，采用爆发式一举结束冲突。如元代无名氏的杂剧《渔樵记》写朱买臣的妻子玉天仙逼朱买臣写休书，京剧《乌龙院》写阎婆惜逼宋江写休书的处理法，基本上就属于这一类。

其三，是"请君入瓮法"，即冲突的一方先设下圈套而后引对方上钩。如关汉卿的《救风尘》写妓女赵盼儿智斗周舍取得休书救了同行姐妹宋引章；《望江亭》写谭记儿于中秋节晚上假扮渔妇前往湖心亭切鲙，智赚势剑金牌，挫败了杨衙内杀人夺妻的阴谋。

其四，是"阴错阳差法"，这是喜剧常用的，它采用误会巧合、阴差阳错的艺术方法来处理戏剧冲突。如阮大铖的《春灯谜》（又名《十错认》），为主人公设置了十大误会与巧合；李渔的《风筝误》写主人公开头把丑女误认为美女，最后又把美女错当成丑女的故事。

其五，姑且称之为"主次交叉法"，即戏剧冲突并不单一，主要戏剧矛

盾与次要戏剧矛盾相互交叉，错综复杂向前推进。这方面最突出的例子，就是本文要谈的《西厢记》对戏剧冲突的处理。

当然，生活是一个林林总总的大千世界，反映生活矛盾的戏剧冲突也不可能是仅有几种套子，以上只不过是举其荦荦大者罢了。

《西厢记》对戏剧冲突的处理，特点是独特鲜明而引人入胜。剧作要描写一对青年人反抗封建礼教争取自由爱情的故事，这就决定了冲突的一方是礼教的代表人物老夫人，另一方是争取自由爱情的男女青年张生与崔莺莺。但《西厢记》并不采用一般爱情剧的处理方法，不是搞"娘爱钞来女爱俏"，像司空见惯的那样：一方搞包办婚姻压制儿女，一方却另有所欢尽力反抗。《西厢记》虽然也把老夫人与崔、张、红的冲突作为主要戏剧矛盾来处理（不这样就很难体现反抗封建礼教争取自由爱情的主题思想），但大量的戏剧情节却并非这对主要戏剧矛盾相互冲突的结果。它在主要戏剧矛盾之外，还设置了崔、张、红三人之间错综复杂的矛盾，这虽然是次要的矛盾，但在全剧冲突中却占有很大的比重。

张生和莺莺的矛盾是显而易见的，年轻热情而带有几分书卷气的书生张珙在邂逅了莺莺之后，即全力以赴争取爱情幸福，有时竟然爱到疯疯魔魔、令人可笑的地步。而莺莺虽然也是一个热情的怀春少女，但相国小姐高门宅第的出身，封建文化的熏陶，家长的拘禁，礼教有形无形的压力，妇女在婚姻问题上所担负的比男子沉重得多的社会职责……所有这一切都在莺莺身上打下了深深的印记，使张生与莺莺虽然有争取爱情幸福的一致目标，但言行性格却有很大差异与矛盾。莺莺和红娘由于性格地位的不同也存在矛盾，莺莺对处于"行监坐守"地位的红娘怀有戒心，而红娘对莺莺的软弱，特别是对她的"虚假意儿"更是有所不满。张生与红娘也有矛盾，张生那痴劲常被红娘嘲弄，他那时而升到沸点、时而降到冰点的冷热病常被红娘讥诮；但张生胸怀坦荡，对红娘推心置腹，使莺莺的"虚假意儿"露馅……就这样，崔、张、红三人之间掀起了重重矛盾。他们之间的内部矛盾是非对抗性的，这种矛盾的发展与解决，推动了老夫人和青年人之间的对抗性矛盾的发展与解决，这就是《西厢记》处理戏剧冲突的特色，它方法独特而旗帜鲜明，深刻揭示了封建时代一个带普遍性的问题，即青年男女在争取自由爱情的过程中，必须时时克服自身性格的弱点，才能顶住礼教的压力，让爱情的帆船驶向幸福的彼岸。

《西厢记》处理戏剧冲突的另一特色是环环紧扣，引人入胜，一波未平，一波又起。

戏剧冲突的发展不是直线上升，而是迂回曲折、螺旋式前进的。戏曲戏曲，忌直贵曲，这个"曲"也要体现在戏剧冲突的处理上。

《西厢记》共五本，每一本戏有一个小高潮，全剧即由一系列的戏剧动作、冲突，若干小高潮到大高潮来构成，而写来环环相连，丝丝入扣，有很强的艺术感染力。

第一本《张君瑞闹道场》，包括《惊艳》《借厢》《联吟》《闹斋》四折戏，写主人公从邂逅到初恋，小高潮是"闹斋"。这一本写崔张爱情有一个良好的开端，张生得以在普救寺住下来，《闹斋》时还有幸饱看莺莺一顿，看来起航十分顺利，但能否如愿以偿，却还是个未知数。第二本《崔莺莺夜听琴》，包括《寺警》《请宴》《赖婚》《听琴》四折戏。这一本是全剧一个重要的转折，小高潮在《赖婚》。《寺警》这个突发性事件给主人公的结合带来希望，但老夫人的"赖婚"似乎一下子把年轻人的希望推下万丈深渊。这一本戏剧冲突波浪迭起，多彩多姿，爱情的帆船是否会被这意外的狂风所击沉，实在令人悬心。第三本《张君瑞害相思》，包括《前候》《闹简》《赖简》《后候》四折戏，小高潮在《赖简》。这一本是崔张爱情的"苦斗"阶段，淋漓尽致地表现了崔、张、红之间内部的冲突，而写来纡行缦回，曲折有致，令人心摇神夺，目注神驰。第四本《草桥店梦莺莺》，包括《酬简》《拷红》《哭宴》《送别》四折戏，小高潮在《哭宴》（俗称《长亭送别》）。这一本戏剧冲突大起大落，主人公刚刚成就了好事，忽然一阵无情棒，打得鸳鸯各离分，使人急着要看主人公能否圆合。第五本《张君瑞庆团圆》，包括《报捷》《寄愁》《争婚》《团圆》四折戏。《争婚》是又一个突发性事件，使眼看就要团圆结局的戏剧情节又掀起轩然大波，老夫人再次悔婚，爱情的甜果差一点被意外摘去。《团圆》一折既是这本戏的小高潮，又是全剧的大高潮，全部戏剧冲突就在郑恒触树、崔张团圆的高潮中结束，"愿普天下有情的都成了眷属"的主题思想被圆满表现出来。就这样，五本戏表现了一个完整的主题思想，而冲突则一环紧扣一环，一波未平，一波又起，达到精彩纷呈、美不胜收的艺术境界。

人们常常爱赏奇花异卉，爱观奇珍异兽，爱听奇闻异说，爱游奇峰异洞，因为它们都有一种奇异的魅力令人神往。高则诚说："论传奇，乐人易，动人难。"（《琵琶记·副末开场》）一出戏要在戏剧冲突的处理上来几手绝招，那是不容易的，杰出的作者往往能出奇制胜，使作品产生磁石吸铁般的魅力。

13. 鸿篇巨制、浑然天成的艺术结构

结构又称布局，是剧作重要的艺术课题，中外杰出的戏剧理论家都十分强调它的作用。亚里士多德说："布局乃悲剧的首要成分，有似悲剧的灵魂。"（《诗学》第二章）李渔也把结构摆在编剧的首位，认为它"在引商刻羽之先，拈韵抽毫之始"（《闲情偶寄·词曲部·结构》），他还生动地把剧本的结构同建筑师对房子的设计相类比：剧本的结构就像骨架，骨架没有搭好，再好的血肉黏糊上去，人物还是立不起来的。

《西厢记》的结构极其完美，它的主要内容，似可用数字牵头来进行概括，这就是：一线贯串、两类矛盾、三个人物、四折段落、五本大戏、六次转折。

所谓"一线贯串"，指的是崔张爱情故事作为情节发展的贯串线，从佛殿奇逢而始，至有情人成为眷属而终，一线串珠，脉彻源明。这种"始终无二事"（李渔语）的编剧法，可以说是我国民族戏曲情节结构理论之精髓。我国戏曲不论是一线贯串始终的剧目，还是主线副线交替发展的本子，都十分强调"立主脑""减头绪"，使剧本不至成为断线之珠或无梁之屋，那种喧宾夺主、意图含混的剧本，只能使观众如堕五里雾中。《西厢记》在这方面是深谙编剧艺术三昧的，它虽然写了五本二十一折之多，却主干挺拔，并不枝节横生，连一个小过场的安排也没有离开崔张爱情这一情节贯串线，这和后来明清传奇动辄四五十出，不时离开中心去写一些炫耀才学、哗众取宠的场次，真不可同日而语。

所谓"两类矛盾"，指的是剧作虽然只有一条情节发展贯串线，却巧妙地包含着两类不同性质的矛盾，这就是以老夫人为代表的封建礼教和以崔、张、红为代表的争取自由爱情的年轻人之间的对抗性矛盾和崔、张、红之间因出身地位、身份教养不同而引起的误会性矛盾，这两类矛盾构成两种不同的戏剧冲突，它们的相互作用和向前发展，产生了无数波诡云谲的戏剧情节，也就是说，单一的情节发展贯串线是两类戏剧矛盾不断冲突的结果，而"愿普天下有情的都成了眷属"的主题思想，也就在这两类矛盾的不断发展中被和盘托出。

所谓"三个人物",指的是崔莺莺、张生和红娘三个主要人物处于全剧结构的中心。谈到结构,西方戏剧理论有所谓"开放式"与"锁闭式"的分野,此外尚有所谓"展览式"的。中国戏曲绝大多数是属于"开放式"类型的,它以人物为中心,用情节展开性格。元杂剧这一特点更加突出,它规定每剧由正末或正旦主唱,使正末或正旦自然而然处于全剧结构的中心位置。《西厢记》对这一体制虽有所突破,但基本上仍然由崔莺莺、张生和红娘分别主唱,这三个主要人物处于全剧艺术结构的中心,在剧中居于同等重要的地位,有差不多相同的戏份。崔、张、红三人性格鲜明,形象突出,和结构上这种特点是分不开的。亚里士多德说:"有人认为只要主人公是一个,情节就有整一性,其实不然。"(《诗学》第八章)《西厢记》的例子正好反过来证实这一点,情节具有整一性,主要人物却不止一个。

所谓"四折段落",是说全剧保留元剧一本四折的体例。元剧采用"四折一楔子"的结构形式,"折"是音乐的单位,每"折"唱一种宫调里的一套曲子,"折"又是划分戏剧矛盾冲突阶段的单位,一般来说,按戏剧矛盾的开端、发展、高潮、结局分开四折,有时需要加一个序幕或过场戏,这就是"楔子"。像《西厢记》第一本开头的"楔子"就交代老夫人嘱咐红娘在佛殿无人时带莺莺去散心耍一回,这是崔张故事的序幕;第一折写崔张佛殿奇逢,是矛盾的开端;第二、三折写张生在寺中住下来,并与莺莺夜间月下联吟,矛盾向前发展了;第四折《闹斋》是第一本《张君瑞闹道场》的高潮,写张生得遂心愿,在道场上有幸再睹莺莺小姐的丰采,众和尚也被莺莺的美貌搞到七颠八倒,就在这喜剧高潮中结束了第一本的剧情。全本《西厢记》照杂剧特有的结构形式来安排剧情,看似一仍旧贯,按头制帽,实则鬼斧神工,浑然天成,善于在规矩之内巧制佳作,而无铸形塑模、独守尺寸之嫌,这是《西厢记》结构艺术又一卓越之处。

所谓"五本大戏",是指《西厢记》的超大型艺术结构,它用五本二十一折的篇幅来描写崔张故事(现通行本子只有五本二十折,是明人将第二本第二折改为"楔子",全剧因而保持每本四折的统一体例)。在现存元杂剧中,它的篇幅只仅次于元末明初杨景贤的《西游记杂剧》(六本二十四出),是元代一部引人注目的超大型剧作。全剧情节发展的单线贯串和结构的恢宏并不矛盾,并不给人以庞大不协调的感觉,恰好相反,两者之间和谐地统一着。每本戏既围绕情节发展的贯串线,又有它自身发展的高潮,全剧就由一系列的小高潮到大高潮来构成一种迂回曲折的、循环反复的、逐步上升的戏剧运动,这种鸿篇巨制的艺术结构使《西厢记》成

为元杂剧中的奇观。

所谓"六次转折",是指全剧情节发展上出现的六大波浪,即《寺警》《赖婚》《闹简》《赖简》《拷红》《争婚》。全剧情节既具单一性,一线串珠首尾连贯,又具戏剧性,共出现六次重大转折,观众如处浪尖之上,自始至终保持浓厚的兴趣。西方有的戏剧理论家对"兴趣"曾经十分强调:"戏的开场是抓住兴趣,戏的发展是增加兴趣,转机或高潮是提高兴趣,戏的结束是满足兴趣。……戏,不论头、尾和全部,必须要有兴趣。"(韦尔特《独幕剧编剧技巧》)我国戏曲美学也有所谓"虎头、熊腰、豹尾"的说法,《西厢记》可以说是这方面一个典范性的作品,无论开头,中间或结尾,自始至终以十分有趣的波浪曲折的剧情吸引着读者或观众。

以上说的情节线索、戏剧矛盾、主要人物、场次安排、全剧规模、波澜转折等六个问题,是《西厢记》艺术结构方面的主要内容。

14. 戏剧是处理场面的艺术

　　戏剧和小说都有情节，它们之间在处理情节方面最大的区别是：小说的情节一般说来是通过叙述逐步展开的，而戏剧却是截取情节的某些片段以组成戏剧场面的。场次的分切，场面的安排，是剧作艺术构思重要的方面，因此，戏剧可以说是一种处理场面的艺术。

　　《西厢记》对戏剧场面的处理，具有如下三大特点：

　　其一，善于发扬戏曲艺术的长处，帷幕开处见冲突。

　　第一个戏剧场面的选取是极其重要的，戏的开头怎样开得自然而然又引人入胜，对全剧来说关系极大。《西厢记》描写的崔张故事从主人公邂逅开始，与此有关亟须说明的情节则由第一个上场的人物老夫人在"自报家门"中加以交代：

　　　　老身姓郑，夫主姓崔，官拜前朝相国，不幸因病告殂。只生得个小姐，小字莺莺，年一十九岁，针指女工，诗词书算，无不能者。老相国在日，曾许下老身之侄——乃郑尚书之长子郑恒为妻。因俺孩儿父丧未满，未得成合。又有个小妮子，是自幼伏侍孩儿的，唤做红娘。一个小厮儿，唤做欢郎。先夫弃世之后，老身与女孩儿扶柩至博陵安葬；因路途有阻，不能得去，来到河中府，将这灵柩寄在普救寺内。

　　这一段定场白，把剧中除张生外主要的人物关系介绍得一清二楚，把故事发生前的背景材料和盘托出。——这是我国戏曲在编剧方面长期以来形成的传统，即通过开场人物的定场白介绍各种人物关系，而后单刀直入去描写戏剧性事件。《西厢记》也采用这种写法，它最大限度地发挥了戏曲艺术的长处。

　　如果拿话剧来做比较，话剧就没有戏曲这种"优势"。著名戏剧艺术家焦菊隐说：

　　　　话剧的第一幕，一般是介绍人物：谁跟谁的关系；她是我的姐姐，

她是我的妹妹……是从静止中间来介绍人物。戏曲则不是。戏曲是在行动中间来介绍人物的，一开场就出现矛盾，人物就行动起来。(《焦菊隐戏剧论文集》)

比较写实的话剧和有许多虚拟、象征表现手法的戏曲之间，确有许多不同点，高明的剧作者最能扬长避短。《西厢记》一开头对戏剧场面的处理就充分体现这一点，它用"自报家门"的形式交代了观众必须了解的背景材料后，还交代了崔莺莺将去游殿，为即将来临的"佛殿奇逢"做铺垫，而后从《惊艳》开始就直接描写崔张奇遇的戏剧性事件。

其二，《西厢记》总是选取最具戏剧性而又最能表现人物性格的情节来组织戏剧场面。即是说，场面上既"出戏"，又"见人"，情节既出观众意想之外，又在人物情理之中。

以过去别人谈得较少的《联吟》一折来说，亦具有这一特点。这是第一本第三折，在《惊艳》《借厢》之后。这一折的规定情景是：张生借得西厢附近一间房子住下来，这天夜里，等"两廊僧众都睡着了"的时候，张生"在太湖石畔墙角儿边等待"，"等待那齐齐整整、袅袅婷婷、姐姐莺莺"。不久，莺莺果然来到花园烧香，张生便在墙角高吟起那首有名的"月色溶溶夜"的诗，想不到莺莺为这"清新之诗"所动，很快依韵酬和了一首。张生于是大着胆子"撞出去"，莺莺和红娘却"怕夫人嗔着"，飘然而去。张生只好孤零零回到住处，"灯儿又不明，梦儿又不成"地过了一夜……

这一折写得极富戏剧性，月色横空，花荫满庭，好一派情切切良宵花解语的气氛。俏红娘时而对莺莺谈起如何抢白那个"不曾娶妻"的傻角，时而打趣莺莺与张生"你两个是好做一首"，使场面更加活跃。场上虽然只有三个人，但三人的性格活灵活现：张生的痴情似醉，红娘的机灵狡黠，特别是莺莺烧香时的矜持，酬韵时的深沉，以及她的才思敏捷、顾盼含情等，都给人深刻的印象。总之，从戏剧场面来说这一折是上乘的，在月白风清、静夜生香的诗的环境里，夹杂着主人公初恋时那种扑朔迷离，紧张异样的心情，巧妙幻化，情趣盎然，既富戏剧性，人物的欢声笑语又历历可辨。

其三，各场次之间连贯得极好，使全剧成为浑然划一的艺术整体。

戏剧划分场次，用一个个场面来表现，因此，场次之间跳跃性大，它们是否连贯就成为编剧一大难题。《西厢记》结构完整，无论大场、小场，明场、暗场以及人物的上场、下场等皆顺理成章，舞台上时间、空间处理

得当。

　　试拿第二本第四折《听琴》和上面所说的《联吟》比较，这两折场景相同，均在寺内花园，但风景依旧，人事已非。《联吟》的场面，跳跃着主人公初恋时热烈紧张、不安急促的脉搏，不时伴有喜悦与谐谑。《听琴》一折，却发生于白马解围、老夫人赖婚之后，主人公原以为好事将成，殊不知老夫人一声"小姐近前拜了哥哥者"，使希望顿化泡影，张生想在红娘跟前"解下腰间之带，寻个自尽"；莺莺自怨自艾；只有红娘见义勇为，挺身而出，"妾当为君谋之"。她建议张生夜间到花园操琴以一诉衷曲。这一折就是在这样的背景下产生的，它是第二本戏《崔莺莺夜听琴》中的核心场次。

　　《听琴》的开头是这样的：

〔末上云〕红娘之言，深有意趣。天色晚也，月儿，你早些出来么！〔焚香了〕呀，却早发擂也；呀，却早撞钟也。〔做理琴科〕琴呵，小生与足下湖海相随数年，今夜这一场大功，都在你这神品……之上。

　　这里，剧本又发挥戏曲在处理时空观念上的优势，借张生之口交代时间之推移，把张生期待已久的焦急心情托出。紧接着莺莺与红娘上场，红娘咳嗽为号，张生便坐下操琴，一曲《凤求凰》使莺莺潸然泪下。张生接着埋怨莺莺不该学母亲的样子，使莺莺有口难诉，欲辩不能。"怎得个人来信息通"？这一句唱词真实地写出莺莺此时痛苦求助的心情，也自然而然地引发出第三本表现莺莺与红娘矛盾的《闹简》《赖简》等精彩场次来。

　　近代英国著名戏剧理论家威廉·阿契尔认为小说是"逐渐发展的艺术"，而戏剧是"转机的艺术"，场次的分切、场面的处理也是转机或转折艺术一个重要的方面。

15. "怎当她临去秋波那一转"
——精彩戏剧动作举隅

戏剧动作有广义狭义之分,从广义来说,戏剧本身就是动作的系列。在欧洲,"戏剧"一词原来的意思就是"动作"。古希腊的亚里士多德说:"悲剧是对一个严肃、完整、有一定长度的行动的摹仿,……摹仿方式是借人物的动作来表达,而不是采用叙述法。"(《诗学》第六章)从狭义来说,戏剧动作指有特定意义的成为戏剧有机部分的那部分动作。对中国戏曲来说,动作主要指"唱做念打"中的"做"和"打",包括身、眼、手、步诸部分的特定动作。

《西厢记》对舞台动作的提示,带有初期戏曲剧本舞台提示方面简单古朴的特点,如有的地方仅用"发科""做嘴脸科"做简单、例行的提示,但王实甫毕竟是戏剧艺术的大手笔,他提示过一些极重要的戏剧动作,这些动作是塑造人物、表现主题的重要手段,很值得我们认真玩味。像《惊艳》一折中莺莺"回顾"一下张生、使他顿时魂飞天外的动作,意味就极为深长。下面再举几个例子说一说。

第一本第二折《借厢》,当法本长老对红娘说"这斋供道场都完备了,十五日请夫人小姐拈香"后,剧本写道:

〔末哭科云〕"哀哀父母,生我劬劳,欲报深恩,昊天罔极。"小姐是一女子,尚然有报父母之心;小生湖海飘零数年,自父母下世之后,并不曾有一陌纸钱相报。望和尚慈悲为本,小生亦备钱五千,怎生带得一分儿斋,追荐俺父母咱!便夫人知也不妨,以尽人子之心。

这里张生用"哭"的戏剧动作,加上引用《诗经》诗句和一番冠冕堂皇的话语,显见他机智聪敏、善于随机应变地寻找借口参与佛事。这套高论和他的只不过想再睹莺莺小姐丰采的动机显然存在矛盾,使"哭"的动作转化为滑稽的效果,提供了令人忍俊不禁的笑料。

第一本第三折《联吟》写莺莺对月祷祝,当进第三炷香的时候:

〔旦云〕……此一炷香……〔做不语科〕〔红云〕姐姐不祝这一炷香,我替姐姐祝告:愿俺姐姐早寻一个姐夫,拖带红娘咱!〔旦再拜云〕心中无限伤心事,尽在深深两拜中。〔长吁科〕〔末云〕小姐倚栏长叹,似有动情之意。

剧作在这里提示了莺莺"不语""再拜""长吁"三个舞台动作,对莺莺此时心里活动刻画得可谓既深且细。进第三炷香时默尔而息,可见莺莺想的和红娘代祝的完全一致,只是不好启齿。此时无言胜有言,青春少女之羞赧矜持,相国小姐之大度风范,均在无言中透露出来。红娘代祝后,莺莺虽然对红娘代祝不置一词,但无言而"再拜"的动作等于认可。按照父母之命,"姐夫"早已寻定,就是那个郑恒,而红娘却说"早寻一个姐夫",莺莺又默认,可见莺莺心中原来对这门亲事早存不满,接下来的一声"长吁",就是这种不满的直接表露,尽管这种表露是如此含蓄与深沉,我们还是可以察觉出来。这三个戏剧动作,是这一折里刻画莺莺性格重要的笔墨,决不能等闲视之。

第二本第一折《寺警》写孙飞虎兵围普救,欲掳莺莺做压寨夫人,众人慌作一团、计无所出的时候,莺莺提出著名的"五便三计"。第一计献身于贼,第二计献尸与贼,老夫人皆以为不可,于是有第三计:"不拣何人,建立功勋,杀退贼军,扫荡妖氛,倒陪家门,情愿与英雄结婚姻,成秦晋。"剧本接着写道:

〔夫人云〕此计较可。虽然不是门当户对,也强如陷于贼中。长老在法堂上高叫:两廊僧俗,但有退兵之策的,倒陪房奁,断送莺莺与他为妻。〔洁叫了,住(停顿、哑场之意)〕
〔末鼓掌上云〕我有退兵之策,何不问我?

张生一个"鼓掌"而上的动作,有力地表现了张秀才非同凡响的胆识才智,使人感到这个痴情的书生并非懦弱无能的怯者,而是临危不惧的勇者。此举使张生在众僧和莺莺、红娘心中留下美好深刻的印象,莺莺从心里发出"只愿这生退了贼者"的祝愿。张生"鼓掌"而上的动作,还具有喜剧效果。众人正在岌岌自危、无计可施的时候,突然有人喜出望外,"鼓掌"而上;"鼓掌"者不是别人,就是那个风风魔魔的傻角。原先给人的印象和眼下的表现不无矛盾之处,这就难免叫人感到滑稽可笑。"鼓掌"的动

作又调整了舞台气氛，使原来场上紧张的节奏松弛下来，场面因此有了新的转机。可见，剧本虽然只简单提示一下"鼓掌"的动作，其内涵却是十分丰富的，作者一石三鸟的写剧本领实在令人叹服。

第三本第三折《赖简》，是全剧精彩场次之一，当张生依约跳墙前来与莺莺相会时，冷不防莺莺变卦了，张生被整得狼狈不堪，这时剧本写着：

〔旦云〕先生虽有活人之恩，恩则当报。既为兄妹，何生此心？万一夫人知之，先生何以自安？今后再勿如此，若更为之，与足下决无干休。〔下〕〔末朝鬼门道云〕你着我来，却怎么有偌多说话！〔红扳过末云〕羞也，羞也，却不"风流隋何，浪子陆贾"？

这里，张生一"朝"红娘一"扳"，既见人物性格，又富情趣效果，是十分精彩的戏剧动作。张生被莺莺当面斥责，无言以对，足见张生老实敦厚；他的满肚子委屈只有等对方走后才对着下场口倾诉，这是十分可笑的。伶牙俐齿的红娘看着眼前发生的这一场戏，当然也忍不住笑，她扳过张生来，以子之矛，攻子之盾，把这个自诩为"猜诗谜的社家，风流隋何，浪子陆贾"着实嘲弄了一番，场面于是妙趣横生，喜剧效果十分强烈。

戏剧动作虽小，却轻视不得。在大戏剧家的作品里，一招一式的提示，常常灵犀一通，全豹尽得，具有不可低估的艺术力量。

16. 发扬戏曲编剧艺术的优势

《西厢记》蜚声元代剧坛，成为元杂剧中"天下夺魁"的作品，不但因为它具有深刻的反封建礼教的思想道德力量，还因为它具有各种精湛完美的艺术表现手段。从驾驭戏曲剧本形式的角度来说，《西厢记》高标异彩，是戏曲编剧艺术的范本。

戏曲不同于话剧，我国的话剧是从西方引进的，历史还不到百年，而戏曲却有千年以上的历史，艺术传统深厚。在编剧方面，它形成自身一套独特的艺术方法，其特点可用十六个字来概括，这就是：虚拟为主、时空自由、以少胜多、写意传神。

戏曲不刻意模拟种种生活细节之真实，它更多地采用虚拟的手法来表现。从编剧到表演、舞美无不如此。拿《西厢记》来说，第二本用第一折加一个楔子的篇幅正面描写孙飞虎兵围普救和白马将军带兵讨贼的全过程，包括"寺警""五便三计""张生献策""惠明下书""白马解围"等关目，甚至连官兵与孙飞虎贼兵调阵开打的场面都写上了。剧作之所以不厌其烦地描写从"寺警"到解围的全过程，目的是突出这一事件在全剧情节中的重大转折作用。"寺警"的出现，使崔张结合不仅顺乎"人情"，而且合乎"物理"，有更坚实的情理道义上的依据；"寺警"也是揭露老夫人伪善面孔的重大关目；它的存在，还对全剧的场面气氛起了重要的调节作用，使文场戏增加一些开打的场面。因此，剧本详尽地描写事件的全部过程。这个全过程如果用话剧的形式来表现，规模之大、篇幅之长是不难想见的。但《西厢记》却发扬戏曲剧本特有的长处，采用虚拟的手法来表现，如用孙飞虎一段定场白就交代了兵围普救的事件、贼焰的嚣张与围寺的目的，这和生活实际无疑是相去殊远的。就在这一折加一个楔子的篇幅中，作品也不是流水账似的交代事件的过程，而是突出描写莺莺在危难时提出的"五便三计"和张生的退贼之策，着重表现莺莺的美丽灵魂和张生的胆识才智。如果不是用虚拟写意的方法来处理，极有限的篇幅要容纳这么多的内容简直是不可能的。

灵活处理时空观念是戏曲一大特色。对戏曲来说，时间可视剧情需要加

以"拉长"或"缩短",场景也可以自由转换。《西厢记》特别擅长利用时空观念的灵活自由来表现情节与性格。如第三本第二折《闹简》写张生接了莺莺诗柬后,欣喜若狂,盼望着天黑去赴约:

　　〔末云〕……今日颓天百般的难得晚。天,你有万物于人,何故争此一日?疾下去波!"读书继晷怕黄昏,不觉西沉强掩门,欲赴海棠花下约,太阳何苦又生根?"〔看天云〕呀,才晌午也,再等一等。〔又看科〕今日万般的难得下去也呵。"碧天万里无云。空劳倦客身心,恨杀鲁阳贪战,不教红日西沉!"呀,却早倒西也,再等一等咱。"无端三足乌,团团光烁烁;安得后羿弓,射此一轮落?"谢天地,却早日下去也!呀,却早发擂也!呀,却早撞钟也!拽上书房门?到得那里,手挽着垂杨滴流扑跳过墙去。〔下〕

　　场上的时间随着张生的念白一直在变化,三首诗的巧妙穿插,很快使时间从晌午转为黄昏,生动地勾勒出张生赴约前焦急等待的心情。《西厢记》对场景的转换也是十分灵活的,如上面谈到的从"寺警"到"解围"的事件,场上原为贼兵包围的寺院门外,一变而为众僧与老夫人商议退贼计策的寺内,再变成为白马将军的帐前,最后又转换为官兵解了围的普救寺。这样一而再、再而三地变换空间场景,给情节的发展推移带来很大的灵性。这种灵活安排时间、自由变换空间场景的特色,给剧作塑造人物性格提供了许多方便条件。

　　戏曲具有以少胜多的特色,几名兵卒代表千军万马,一二跟斗翻过十万八千里,这在编剧上同样如此。《西厢记》写崔张佛殿奇逢,把有关僧俗压缩到最少限度,除了伴随莺莺的红娘和作为导游的法聪外,佛殿上那些念经的和尚、进香的俗客均不见了,这种以简代繁,以少胜多的手法,反映了戏曲以虚写实的特色。戏曲不拘泥于生活的表面真实,而是着眼于艺术的本质真实,用少许的人物和场景去反映生活。在这一点上,它和淡淡几笔、咫尺而具千里之势的中国水墨画是很相似的。"自报家门"本身也是以简代繁、以少胜多的形式,一段定场白就交代了人物关系和背景情况,无疑是十分简练的,它给中国戏曲带来了集中鲜明的特色。

　　戏曲剧本十分"写意传神",这在《西厢记》中也随处可见。人们常常把热心为人撮合好事的人叫作红娘,可见这一艺术形象深入人心的程度。红娘究竟外貌怎样,剧本除了简单介绍她淡妆素雅、举止端庄、眼睛机灵、言

语得体之外,别无具体描述,但这对红娘形象的塑造并没有妨碍,她仍然鲜明地印记在人们脑中。这种写法,正是发扬戏曲剧本"写意传神""略形采神""遗貌取神"的长处。大诗画家苏轼说:"论画以形似,见与儿童邻。"古代著名画论说:

> 画之为用大矣,盈天地之间者万物,悉皆含毫运思曲尽其态,而所以能曲尽者,止此一法耳。一法何也?曰:传神而已矣。(宋邓椿《画继》)

《西厢记》不拘泥于莺莺外表特征的描绘,而是用传神法来写她的美,写张生为之癫狂,连清静无为的和尚也为之颠三倒四,老和尚为了争看莺莺的丰姿丽采错把小和尚的光头当木鱼来敲……这就十分传神地把莺莺的美貌表现出来了。

以上"虚拟为主、时空自由、以少胜多、写意传神"这十六个字,说到底是一个"虚"字,以虚写实,由虚到实,用虚代实,这就是戏曲之所以为戏曲也,而《西厢记》则深得其真谛者。

17. 抒情喜剧的典范

我国古代戏曲的喜剧，大体上可以分为抒情喜剧、讽刺喜剧与闹剧三种类型。像关汉卿的《救风尘》《望江亭》，康进之的《李逵负荆》，就是元杂剧中著名的抒情喜剧；元代郑廷玉的《看钱奴》，明代孙仁孺的《东郭记》、徐复祚的《一文钱》，就是著名的讽刺喜剧；元代无名氏的《渔樵记》、明代徐渭的《歌代啸》、近代《缀白裘》中的《借靴》《打面缸》，都是有名的闹剧。无论是抒情喜剧、讽刺喜剧或闹剧，共同的特征就是"笑"，用笑声陶冶人们的灵魂，给人以美的享受。

《西厢记》是我国古典戏曲中抒情喜剧的典范性作品，这主要表现在以下五个方面。

《西厢记》有一个赞颂性的主题思想。喜剧的主题常常包含有歌颂和暴露两个方面。以歌颂为主的就是抒情喜剧（故有人也把它称为颂扬性喜剧），以暴露为主的就是讽刺喜剧或闹剧。像《李逵负荆》通过李逵和宋江之间一场误会性的喜剧冲突，主要歌颂李逵急公好义、疾恶如仇的个性，以及梁山泊事业和百姓的血肉关系，是一部优秀的抒情喜剧；《看钱奴》通过贾仁的贪财发迹，揭露了守财奴贪婪吝啬的丑恶嘴脸，是元杂剧中讽刺喜剧的佼佼者。《西厢记》也包含了歌颂自由爱情与暴露封建礼教两个方面的主题，但以赞颂年轻人争取自由爱情为主，"愿普天下有情的都成了眷属"的主题思想贯穿始终，因而说它是一部颂扬性喜剧。

《西厢记》故事情节的主要成分是抒情性的喜剧情节。由于划分生、旦、净、丑行当等方面的原因，我国戏曲没有纯粹的悲剧，悲中有喜或喜中含悲是悲剧或喜剧中最常见的情况。如著名悲剧《窦娥冤》中的赛卢医、桃杌的戏就包含着喜剧色彩；而《看钱奴》第二折描写穷书生周荣祖雪中卖子给财主贾仁，却是具有浓重悲怆气氛的场次。因此，只能按照情节的主次多寡来划分悲剧与喜剧。《西厢记》以崔张团圆作结，喜剧内容占很大的比重，尽管它有《哭宴》《送别》这样著名的悲剧场次，但仍然是一出典型的喜剧。

抒情喜剧的主人公常常属于正面的喜剧人物类型，而悲剧、讽刺喜剧则

不是这样。如《李逵负荆》中的李逵、《望江亭》中的谭记儿，都是一望而知的正面喜剧人物。《西厢记》之所以成为典范性的抒情喜剧作品，和剧作把主人公张生、红娘作为正面喜剧人物来处理是分不开的。作品赋予张生以喜剧性格，对他的相思如醉、痴情若狂、轻浮冒失、老实敦厚等，无一不融进喜剧色彩，使人物显得既可笑又可爱。红娘也具喜剧性格，她的聪慧狡黠与伶牙俐齿，给人留下深刻的印象，只要她一上场，场次马上转圜活局，调子跟着轻快，气氛为之舒展，给人们带来了喜的愉快与美的享受。

《西厢记》作为一个抒情喜剧，除了采用误会、巧合、夸张等艺术手法外，还较多地采用了抒情、打趣、滑稽、幽默、诙谐等抒情喜剧常用的手法，较少采用讽刺喜剧常用的暴露、嘲弄、讽刺、挖苦那一套。如《惊艳》一折写张生游殿初次与莺莺撞见后，莺莺的美貌使他惊喜若狂，他一会儿惊呼"则着人眼花缭乱口难言，魂灵儿飞在半天"，一会儿惊叫"我死也"，一会儿又胡言乱语问法聪："和尚，恰怎么观音现来？"这些地方交替采用夸张、幽默、打趣等手法，取得很好的喜剧效果。《西厢记》有时也讽刺、嘲弄张生，但那是善意的讽刺与嘲弄，和讽刺喜剧的用法不同。如红娘听了张生那段关于自己"二十三岁，不曾娶妻"的表白后劈头抢白了他一顿，把这个酸秀才着实讥讽了一番。但这种讥讽显然不同于《看钱奴》对贾仁的讽刺与挖苦，也不同于对郑恒的讽刺与挖苦，前者是善意的，而后二者却是揭露性的，旨在批判与鞭挞。

《西厢记》作为一部优秀的抒情喜剧，大多数场面均充满情趣盎然的喜剧气氛。以第四本前面的楔子为例，这是《酬简》（《佳期》）前的一个过场戏，当莺莺要红娘收拾卧房睡觉的时候，热心肠的红娘这时按捺不住了：

〔红云〕姐姐，你又来也！送了人性命不是耍处。你若又番悔，我出首与夫人，你着我将简帖儿约下他来。〔旦云〕这小贱人倒会放刁，羞人答答的，怎生去！〔红云〕有甚的羞，到哪里只合着眼者。〔红催莺云〕去来去来，老夫人睡了也。〔旦走科〕〔红云〕俺姐姐语言虽是强，脚步儿早先行也。

眼见得经过一番磨折，好事即将从天而降，可是莺莺一句关于收拾卧房睡觉的话，骤然使佳期前那种紧张期待、忐忑不安的气氛变得捉摸不定了。但聪明伶俐的红娘很快扭转了局面，莺莺终于趱步前行了。红娘说一句"到那里只合着眼者"，既风趣又幽默，使紧张的气氛陡然一转，紧接着又

一句"脚步儿早先行也"的打趣话,善意地嘲弄了这位相国小姐嘴硬心软、口不应心的弱点,至此,场面就完全变得轻松活跃了。

以上从主题思想、故事情节、人物塑造、表现手法与气氛效果五个方面,谈了《西厢记》作为抒情喜剧的基本内容,这些内容汇集起来,自然而然地产生了"笑"的效果。笑,成了最基本的特征,这个特征也是讽刺喜剧和闹剧所共同具有的。但是,讽刺喜剧与闹剧是用笑声进行鞭挞,用笑声批判假恶丑,而抒情喜剧却是用笑声赞颂真善美,"笑"的内涵迥然不同。鲁迅说的"喜剧将那无价值的撕破给人看"(《再论雷峰塔的倒掉》),指的是讽刺喜剧与闹剧,对像《西厢记》这样的抒情喜剧来说,虽然也把老夫人那套封建礼教的虚伪与不近人情撕破给人看,但从全剧来说,它主要是把有价值的真善美的东西赞颂给人看的。

18. 喜剧，你的名字叫作"笑"

喜剧的名字叫作"笑"，它的特征就是"笑"，它的武器也是"笑"。赞颂真善美，批判假恶丑，通过"笑"；陶冶人们的性情，净化人们的灵魂，通过"笑"；带给人们愉快的享受，促进人们身心的健康，也通过"笑"。杰出的戏剧理论家和喜剧作家李渔把"笑"作为喜剧艺术的最高境界，提出"一夫不笑是吾忧"。老舍说："听完喜剧而闹一肚子别扭，才不上算！"（《戏剧语言》）也把对"笑"的追求放在极重要的地位。在《西厢记》中，我们看到许多精彩的噱头和笑料，看到"笑"的艺术被引进一个色彩缤纷、出神入化的世界。

王实甫动用了各种艺术手段来获取最好的喜剧效果，而其中用得最多、收效最著的就是科诨。科诨，这是戏曲里各种使观众发笑的穿插，指的是喜剧化的动作与语言。一般来说，插科与打诨多是由净行与丑行来完成的。但在《西厢记》这部杰出的抒情喜剧里，最好的科诨却是由正面主人公张生与红娘来完成的。口说无凭，且看下面的例子。

第二本第一折《寺警》，当张生"鼓掌"而上，说自己有"退兵之策"时，剧本这样写：

〔旦背云〕只愿这生退了贼者。〔夫人云〕恰才与长老说下，但有退得贼兵的，将小姐与他为妻。〔末云〕既是恁的，休諕了我浑家，请入卧房里去，俺自有退兵之策。

张生这句"休諕了我浑家"，显而易见是引人发笑的，眼下离拜堂成亲还远得很哩，怎么就称起"浑家"来？但这诨语，很贴合张生的性格特点，既写出他想与莺莺成亲的迫切心情，又交代了他老实率直的为人。他没有老夫人那样多的坏心眼，没有料到事情还会出现反复，直肠直肚地以为贼兵瓦解已是指日可待的事，莺莺很快就可以归属自己，那么提前叫一声"浑家"也是无不可的。写出这样一句简单又符合人物性格，能博得满堂彩声的诨语，功力确是不凡。

如果说张生的科诨常常夹带着他那特有的书卷气，既憨且傻的话，红娘的科诨则显得泼辣，十分吻合这个俏丫头聪明绝顶、伶牙俐齿的性格。第四本第一折《酬简》，当红娘送莺莺来到张生房门口的时候：

〔红上云〕姐姐，我过去，你在这里。〔红敲门科〕〔末问云〕是谁？〔红云〕是你前世的娘。〔末云〕小姐来么？〔红云〕你接了衾枕者，小姐入来也。张生，你怎么谢我？〔末拜云〕小生一言难尽，寸心相报，惟天可表！

红娘送莺莺来到张生卧房，剧情正进入一个极端重要的阶段，人们期待着的好事即将来临，场上自然而然笼罩着一股幽会前惊喜神秘的气氛，但红娘一句"是你前世的娘"的诨语，一下子把人逗乐了。这句打趣话，交代了张生和红娘之间亲密无间的关系，高度评价了红娘在这场好事中所起的关键作用；而这种评价，不是用正剧那种堂堂正正的叙述方式，而是用玩笑打趣的喜剧语言来表达的。诨语从好利口而热心肠的丫头口中自然流出，使场面十分活跃，具有一子出奇、全盘活局的效果。

科诨是喜剧艺术重要的组成部分，是一把打开"笑"的大门的钥匙。精彩的科诨，应从人物性格中自然流出，从情节场面中自然流出，来不得半点矫揉造作与生硬拼凑。明代著名戏曲理论家王骥德《曲律》说："插科打诨，须作得极巧，又下得极好，如善说笑话者，不动声色，而令人绝倒方妙。"《西厢记》第三本第三折《赖简》中有一段张生错抱红娘的科诨：

〔红云〕今夜月明风清，好一派景致也呵！……偌早晚傻角却不来，赫赫赤赤（打暗号），来。〔末云〕这其间正好去也，赫赫赤赤。〔红云〕……赫赫赤赤，那鸟来了。〔末云〕小姐，你来也。〔搂住红科〕〔红云〕禽兽，是我，你看得好仔细着，若是夫人怎了。〔末云〕小生害得眼花，搂得慌了些儿，不知是谁，望乞恕罪！

这一段精彩的科诨动作，是从特定的环境中自然引发出来的。张生依约前来会莺莺，虽说是月白风清，但在花园婆娑的树下，毕竟光线不够明亮，张生又幽会心切，这才搂错了人，引起观众哄堂大笑，而红娘的责备，虽说是口如利剑，心却是热的，"若是夫人怎了"一句，善意地提醒张生不得鲁莽以免坏了事体。这段科诨应场而生，因人而发，十分自然，达到李渔所说

的"我本无心说笑话,谁知笑话逼人来"的艺术境界,可算是科诨中的神品。当然,演出时要掌握好分寸,任何过火表演都会坠入恶趣。

最后必须指出,"笑"虽说是喜剧全力以赴追求的艺术境界,是喜剧最重要的武器,但它必须由正确的思想加以指导,与作品的主题和人物一致,才能发挥喜剧特有的功能效用,否则是要产生反效果的。换句话说,有损于主题思想或人物性格的廉价喜剧效果应该摒弃,因为无聊的"笑",只会令人变得庸俗,而达不到喜剧那种寓教于乐的目的。举例来说,董解元《西厢记诸宫调》卷四"赖简"一段,当莺莺突然变卦,用所谓兄妹之礼云云把张生训斥了一顿的时候:

【般涉调·夜游宫】言罢莺莺便退,兀的不羞杀人也天地!怎禁受红娘厮调戏,道:"成亲也,先生喜,喜。……"

……张生自笑,徐谓红娘曰:"……红娘姐姐,你便聪明……如今待欲去又关了门户,不如咱两个权做妻夫。"红娘道:"你莽时(立刻)书房里去!"

生带惭色,久之才出。

《董西厢》有的地方"浓盐赤酱",用色情那一套迎合小市民听众的庸俗情趣。这里写张生要与红娘"权做妻夫"即其一例。这个地方是能产生喜剧效果的,但它明显损害了张生作为用情专一、忠厚志诚书生的形象,在戏剧大家王实甫手里,这种损害人物性格的无聊玩笑理所当然地被抛弃了。

笑,应当是高尚的、美丽的,把肉麻当有趣,兜售低级庸俗的噱头,用不负责任的笑料去污染健康人的灵魂,那绝不是一个正直诚实的喜剧作家所应该做的。

19. "花间美人"的艺术风格

明初著名戏曲评论家朱权在《太和正音谱》中,一口气品评了八十多位元代杂剧家的艺术风格,什么"瑶天笙鹤"呀,"神鳌鼓浪"呀,"西风雕鹗"呀,"彩凤刷羽"呀,但没有给人留下多少印象,只有他对王实甫的评语,一直为后来各种有关著作所称道和袭用。朱权说:

> 王实甫之词,如花间美人,铺叙委婉,深得骚人之趣。极有佳句,若玉环之出浴华清,绿珠之采莲洛浦。

朱权一锤定音,一语中的,"花间美人"四个字准确地概括了王实甫的艺术风格,达到增之一字则太多、减之一字则太少的精当绝妙的境界。

风格,主要指的是运用技巧、驾驭语言、酿造意境方面的独特性,没有这种独特性的平庸作品,则无风格可言。

《西厢记》描写的崔张故事乃千古佳传,人物也很美,无论是张生钟情之美,莺莺深情之美,红娘热情之美,皆清丽夭娇,沁人心脾,为"花间美人"的艺术风格奠下很好的基础。

风格常常表现为作者运用技巧之独特,处理各种艺术手段之独到。别的不说,仅就作者处理剧作节奏来说,就是很成功的。《西厢记》创造了抒情明快、悠扬和谐的艺术节奏。

什么叫节奏?爱森斯坦说:"作为节奏基础的,……首先是有机的统一。这种统一通过各种内在矛盾的展开,通过紧张程度不同的场面的转换,而造成有机的脉搏。"(《爱森斯坦选集》)说得通俗点,节奏就是流动的韵律,是作品的呼吸与脉搏;对戏剧来说,节奏就是戏剧情节进展的速度与强度,它的张弛起伏,是刺激观众的一种艺术手段。艺术不能没有节奏,它也不能脱离节奏,问题在于节奏是否和谐统一。

《西厢记》描写才子佳人花前月下谈情说爱,吟诗作诵,剧作的基调是抒情的,由于剧作采用喜剧的形式,因此,大部分场次节奏是明快的。一些包含重要转折的场次,也始终没有离开这种基本的节奏。如《寺警》一折,

在诗情画意的《联吟》和谑浪阵阵的《闹斋》之后，突然响起一阵杀伐之声，开始了孙飞虎兵围普救和白马将军兴兵解厄的事件，但剧作并不用一种紧张急促的节奏去代替原有的节奏，破坏全剧的基调，而是把重点放在描写莺莺的"五便三计"和惠明下书前的"自叹"上头，使《寺警》一折和楔子基本上保留着抒情的基调，把呐喊杀伐、调阵开打压缩到最少的限度。又如《拷红》也是一个重要的转折场次，弄不好的话，不但会造成邪气上升的严重后果，而且也会给全剧带来不调和的紧张急促的节奏。但这些担心都是多余的，《拷红》虽然写崔张事体败露，但由于红娘正义在握，一尘不惊，她终于变被拷问者为审理者，使老夫人理屈词穷，无言以对，全折始终具有明亮欢快的风格，时时闪现出胜利者的喜悦和卑贱者的智慧之光，和全剧节奏和谐统一起来。

艺术风格的形成在很大程度上取决于作者驾驭语言的独特性。剧本和其他文学样式一样，也是语言的艺术。运用什么样的语言就具有什么样的艺术风格，这几乎是不言而喻的。王实甫是我国古代一位杰出的语言艺术大师，他吸收了当时民间生动活泼的口语，继承了唐诗宋词精美的语言艺术，熔化百家，创造了文采斑斓的元曲语汇，成为我国戏曲史上文采派最杰出的代表。《西厢记》"花间美人"的艺术风格，是和全剧到处有美不胜收的绮词丽语分不开的。这方面我们以后还要专门说到，这里就不赘述了。

艺术风格还表现在意境的创造方面。王实甫是酿造气氛、描摹环境的圣手。全剧处处有诗的意境，洋溢着诗情画意的气氛。剧作为崔张爱情创造了一个绝妙的环境，原来《莺莺传》中只提了一句"有僧舍曰普救寺"，并没有什么具体描写，王实甫却细致地描摹崔张爱情产生的具体环境，把普救寺理想化，将它写成一个"幽雅清爽"、饶有诗意的胜境。它"盖造非俗"，"琉璃殿相近青霄，舍利塔直侵云汉"，由于男女主人公要在佛殿上相遇，因此，往常佛堂上阴森怖人的气氛消失了，龇牙咧嘴的罗汉没有了，烧香拜佛的俗客不见了，念经诵咒的和尚回避了，"寂寂僧房人不到，满阶苔衬落花红"，就在这个充满诗意的环境里，主人公开始了他们一段千古称颂的风流事体。

《西厢记》对环境气氛的描写既能很好地衬托人物的活动，又和全剧"花间美人"的风格和谐统一着。如《闹简》一折写莺莺小姐的闺房是：

【中吕·粉蝶儿】风静帘闲，透纱窗麝兰香散，启朱扉摇响双环。绛台高，金荷小，银釭犹灿。（绛台：烛台。金荷：烛台上承接烛泪的

部分。银釭：银灯）比及（且慢）将暖帐轻弹，先揭起这梅红罗软帘偷看。

这里描摹了莺莺风静帘闲、暗香浮动的闺房，创造了一种美好幽深的诗的气氛，这和莺莺含蓄深沉的性格十分吻合，虽然还未写到莺莺，但这位懒洋洋的外表幽静矜持、内心却翻腾着爱情巨浪的相国小姐，却仿佛已站在我们跟前。

在个别悲剧性的场次里，也依然笼罩着诗的气氛。如《哭宴》《送别》两折，并不着重去渲染主人公离别时摧肝裂胆的痛苦，而是借助古典诗词描写愁恨时特有的一些表现手法，以景写人，达到情景交融的艺术境界。这里没有呼天抢地，没有抱头痛哭，有的是"碧云天，黄花地，西风紧，北雁南飞"那种诗意的迷惘和淡淡的哀愁，依然是一片诗情画意的动人色调，和全剧优美的风格和谐统一。

《西厢记》是一部迷人的诗剧，全剧从头至尾是一首优美动人的爱情诗，它有明快的抒情喜剧的节奏，有"词句警人，余香满口"的艺术语言，有情景交融、诗情画意的环境氛围，所有这一切，汇合成一种独特的风貌与格调，形成了非常优美动人的"花间美人"的艺术风格。

20. 银瓶乍破水浆迸，铁骑突出刀枪鸣
——戏剧高潮管见

戏剧高潮是戏剧冲突采取最激烈的外部表现形式，是全剧最激动人心的部分，它是人物性格揭露得最充分、主题思想表现得最突出的地方。戏剧之所以有高潮，是由它的艺术形式的特殊性所决定的，它要在有限的时间和空间里表现生活矛盾，就必须把戏剧冲突加以集中与强化，这就自然而然地有高潮出现。

"高潮"一词，希腊文原来之意为阶梯，指节节上升而直达顶端。对"高潮"历来存在两种理解：逻辑高潮与情绪高潮。一些西方戏剧家或西方戏剧研究者认为高潮"就是决定主要人物的全部活动的成败关键"（李健吾《高潮》，见《人民戏剧》1978年5月号）。实际上指的是剧中出现最重大转折的时刻，这就是"逻辑高潮"。但我国戏曲一般不采用这种理论，因为按照它的说法，关汉卿的著名悲剧《窦娥冤》的高潮应在第二折窦娥被判死罪，而不是第三折呼天抢地愤怒控诉的时刻，这显然是不合情理的。李健吾用"逻辑高潮"的理论来衡量《琵琶记》，得出"它的高潮是在第十七段《伯喈允婚》"（同上引），这显然也是不能同意的。我国戏曲不同于西方的"推理戏剧"或布莱希特那些具有"间离效果"的戏剧作品，我国戏曲是一种抒情性特别强的戏剧艺术，一支一支的曲子实际上就是各种情感组合而成的，因此，戏曲习惯上主张"情绪高潮"，即剧作情绪最激烈、观众反应最强烈的地方才是戏剧高潮。按照这种观点，《窦娥冤》的高潮在第三折，《琵琶记》的高潮在《书馆悲逢》（钱南扬校注本第三十六段《伯喈五娘相会》）。

《西厢记》是元剧中一部结构宏伟的作品，一方面采用元杂剧"四折一楔子"的结构形式，一方面又超越这格式，一口气写了五本大戏，因此，《西厢记》全剧出现五次小高潮，最后的一次也是全剧最大的高潮。

第一本的高潮在第四折《闹斋》，主人公崔张在道场这个特殊场合再次相遇，这使张生欣喜若狂，情绪十分兴奋，莺莺的美貌还使和尚们出乖露丑，"没颠没倒，胜似闹元宵"。热闹的喜剧场面，兴奋的人物情绪，夸张

的舞台动作,使这一折自然而然成为全剧第一个高潮。

第二本的高潮在第三折《赖婚》,老夫人突然变卦,一声"小姐与哥哥把盏者"使事情发生遽变,"谁承望月底西厢,变做了梦里南柯",主人公的内心痛苦达到极点,"闷杀没头鹅,撇下陪钱货",主人公的性格开始发生重大转变,喜庆的宴席变成了控诉"老夫人谎到天来大"的场所,情感的起伏跌宕和气氛的急转直下,使本折成为第二本戏的高潮。

第三本的高潮在第三折《赖简》,这是由崔、张、红三人误会性的戏剧矛盾造成的戏剧高潮。在一个"月上柳梢头,人约黄昏后"的良夜,莺莺突然变卦大喊"有贼",使原来顺水漂流而下的爱情风帆一下子撞在礁石上面,张生被整得狼狈不堪而手足无措,莺莺面有愠色,拂袖而去,红娘却旁观者清,尽情地嘲弄了敦厚率直的张生。场面出现戏剧性变化,情绪气氛陡然遽变和大幅度的戏剧动作是这一高潮的主要特色。

第四本的高潮在第三折《哭宴》。"合欢未已,离愁相继",老夫人以"三代不招白衣女婿"为名把张生打发去取功名,"拆鸳鸯在两下里,一个这壁,一个那壁",浓重的离愁别绪把剧中人和观众均推向情绪的高潮。

第五本的高潮在第四折《团圆》,它是剧作最后出现的一次高潮,也是全剧最大的一次高潮。

出现戏剧高潮最重要的条件,一是冲突逐步激化而至爆发,二是情绪不断高涨而至顶端,三是气氛逐渐酝酿而至浓烈。这些汇集起来,就会使剧中人和观众的情绪上升到最高点。因此,高潮总是在剧作后半部或全剧即将结束的时刻出现,对元杂剧来说,高潮多在第三折或第四折。

《西厢记》由于出现了《闹斋》《赖婚》《赖简》《哭宴》等小高潮,剧情起落有致,螺旋式地向前推进。第五本一开始,张生已状元及第,写书回来报喜,莺莺也回书贺喜,看来团圆已成定局,戏似无甚可观了。可是,作者笔锋一转,第三折《争婚》写"半路杀出个程咬金",全剧从未露面的郑恒骤然出场了,他用一套造谣中伤的办法迅速把水搅浑,使原来似乎平息下去的崔、张、红与老夫人、郑恒的矛盾急剧转化,于是出现了红娘与郑恒唇枪舌剑的冲突场面,就这样矛盾开始激化,气氛渐见紧张,人们和观众的情绪拔地而起,终于迎来了第四折《团圆》——一场火爆迅猛的冲突高潮的到来。

《团圆》一开始,老夫人听信郑恒的谣言,决定"还招郑恒为婿",崔张的团圆结合出现了最大的危机,就在这时中状元的张生回来了,矛盾迅速激化,出现了剑拔弩张的戏剧场面。红娘听说张生入赘卫尚书家,十分气

愤，挖苦地问张生"你那新夫人何处居，比俺姐姐是何如"。莺莺见张生时，只一句"先生万福"，别无他言，而怨恨之情，溢于言表。除了原来崔、张、红与老夫人、郑恒的矛盾之外，崔、张、红之间新的误会性冲突使矛盾更加复杂化，气氛十分紧张，冲突于是到达顶端。最后是杜确将军出面解决矛盾，郑恒无地自容触树身亡，戏剧冲突圆满结局。

在这一高潮中，人物性格与主题思想均得到突出的表现。张生中了状元，地位起了很大变化，但对莺莺钟情如初，"从离了蒲东路，来到京兆府，见个佳人世不曾回顾"，他的志诚敦厚的性格被补上最后也是最重要的一笔；在高潮中，老夫人第二次悔婚，她的出尔反尔的伪善面孔也得到很好的揭露，如果不是张生及时赶到，悲剧几乎是不可避免的；反面人物郑恒虽说是剧末才出场亮相，但形象已十分丑恶，这条惯于破坏中伤的搅屎棍终于落得可耻的下场。此外，深沉的莺莺，干练的红娘，在高潮中均有生动的戏份，就连偶尔露一面的法本长老那种世故通达的性格，也有很好的披露，"这门亲事几时成就？当初也有老僧来"！他当着张生的面奉承新科状元，说"张生绝不是那一等没行止的秀才"，寥寥几笔，这位善于应酬的佛门长者——全剧一个极次要的人物，也给人以鲜明的印象。

在全剧这一大高潮中，几乎所有主要的人物都上场了，各人的性格都得到一次淋漓尽致的表现，特别是剧作男主人公——张珙的性格，得到了最重要的补充，正是：密雾浓云，掩盖不了鸿鹄九霄之翅！谣言诼传在事实面前彻底破败了，崔张拨云见日，美满团圆。当戏剧矛盾解决之后，剧作和盘托出主题思想——"愿普天下有情的都成了眷属"，它水到渠成，非由车戽，从场面和情节中自然而然流露出来了。

韦尔特说："在戏的高潮中，剧作者最好的修养、感受、鉴赏力、本能、诗情画意和对人物理解的深刻性，都得到了最大的发挥。"（《独幕剧的编剧技巧》）诚哉斯言！

21. 见情见性　如其口出
——《西厢记》语言艺术之一

欲为人物立传，宜先为人物立言。

从语言的角度来说，戏剧之所以有别于其他文艺形式，就因为它是"代言体"的艺术。小说或其他文艺形式的作者，常常采用第三人称来叙述故事，唯有戏剧的作者，必须隐匿于剧中人身后，用剧中各类人物不同的声口来说话，这就是所谓"代言"。因此，对一个优秀的剧本来说，声如口出，谁说像谁，这是极重要的，也就是说，性格化的语言对一个好剧本来说是必不可少的。

《西厢记》人物语言各具个性，张口见"人"，声容笑貌历历可辨。莺莺之蕴藉凝重，张生之热情率真，红娘之爽朗泼辣，老夫人之心口不一，郑恒之粗鄙猥琐，皆不能倒置易位，也不致相互混淆，达到了高度个性化的境界。

请看《寺警》之后这一小段，当时贼焰尽收，浮云扫净，老夫人叫红娘请张先生前来赴宴，张生以为女婿做定了，欣喜雀跃自不待言，场上于是洋溢着一派轻松的气氛，这时只见红娘前来叫门，而张生早已在那里等候了：

〔红唱〕【小梁州】只见他叉手忙将礼数迎，我这里"万福，先生"。乌纱小帽耀人明，白襕（唐宋时儒生服装）净，角带傲黄鞓（皮带）。

【幺篇】衣冠济楚庞儿俊，可知道引动俺莺莺。据相貌，凭才性，我从来心硬，一见了也留情。〔末云〕"既来之，则安之"，请书房内说话。小娘子此行为何？〔红云〕贱妾奉夫人严命，特请先生小酌数杯，勿却。〔末云〕便去，便去。敢问席上有莺莺姐姐么？

这几句曲白，是此时此地"这一个"人物所特有的。就张生来说，孙飞虎贼兵退后，人逢喜事精神爽，眼看能得到莺莺做妻子，他早已穿得齐齐

整整，济济楚楚，在房中等候了。见红娘后，他态度殷勤，言语直率，有礼貌地请对方房中说话。他明知红娘的来意，但好像还是放心不下，再问一句"小娘子此行为何"；红娘答话后，他不谦让客套，接连说了两声"便去"，其急切盼望之情跃然纸上。"敢问席上有莺莺姐姐么"一句，便见其痴情痴性。这种"傻话"，是张生特有的，真中见痴，直里透傻，叫人发笑。而红娘【小梁州】和【幺篇】的曲子，既写她内心的活动，又反衬张生的一表人才，英俊有为，这种一箭双雕的精彩语言，对人物性格的刻画起到十分重要的作用。

李渔在谈到咏物见性、即景生情必须写出高度个性化的语言时曾十分感慨地说：

> 善咏物者，妙在即景生情。如前所云《琵琶·赏月》四曲，同一月也，牛氏有牛氏之月，伯喈有伯喈之月。所言者月，所寓者心。牛氏所说之月可移一句于伯喈、伯喈所说之月可挪一字于牛氏乎？夫妻二人之语，犹不可挪移混用，况他人乎？人谓：此等妙曲，工者有几？（《闲情偶寄·词曲部·词采》）

其实，在李渔最为佩服的王实甫的《西厢记》中，这种例子是不少的。也说赏月吧，《西厢记》第一本第三折《月下联吟》中就有主人公虽同赏一月而情性迥异的精彩例子。张生面对"剔团圞明月如悬镜"，高吟一绝云：

> 月色溶溶夜，花阴寂寂春；
> 如何临皓魄，不见月中人？

这四句诗，写出了在月白风清、良宵寂寂的美景下张生对美好爱情的渴望。他把莺莺比为月中仙子，发出了可望而不可即的慨叹，诗句中跳跃着热切期待的急速脉搏。而莺莺面对这"好清新之诗"，迅速依韵和了一首：

> 兰闺久寂寞，无事度芳春；
> 料得行吟者，应怜长叹人。

这四句诗，是莺莺性格最为大胆的表露，她一反以往矜持的举止，隔墙酬和了这个年轻书生的诗，这是有乖礼教的行为，也许是寂寂夜空给她增添

了无穷的勇气与力量，她的满怀愁绪泉涌而出，凝成这四句只有二十个字的诗。在这里，一个不满封建家长的严格控制，渴望爱情幸福的怀春少女的形象，已经呼之欲出了。崔张这两首诗，虽然同对如银的月光，同对美好的夜色，由于发自不同的心绪，而调子迥别，旋律殊异。张诗热切、开阔、跌宕，崔诗徐缓、纤细、呜咽，各各扣紧人物此时此地的情性。这种诗句，决不是后来公式化的才子佳人作品中那种无病呻吟的酬作可以比拟的。

有时虽是简单的几句对白，文字极为平常，但却是场上"这一个"特有的声口。如第三本楔子一开头：

〔旦上云〕自那夜听琴后，闻说张生有病，我如今着红娘去书院里，看他说什么。〔叫红科〕〔红上云〕姐姐唤我，不知有甚事，须索走一遭。〔旦云〕这般身子不快呵，你怎么不来看我？〔红云〕你想张……〔旦云〕张什么？〔红云〕我张着姐姐哩。〔旦云〕我有一件事央及你咱。〔红云〕什么事？〔旦云〕你与我望张生去走一遭，看他说什么，你来回我话者。〔红云〕我不去，夫人知道不是耍。〔旦云〕好姐姐，我拜你两拜，你便与我走一遭！〔红云〕侍长请起，我去则便了。说道：张生你好生病重，只俺姐姐也不弱。

这段对白说的都是日常生活中普通的事，不外是莺莺打发红娘去看望张生，但人物声口惟妙惟肖，十分传神。莺莺身子不快，实是心中有病，她采用声东击西、欲扬先抑的办法，先责怪红娘不来看望自己。但红娘也不示弱，小姐的心病她了如指掌，因而对症下药、直捅对方的痛处，但话刚出口，又觉得过于直率，怕千金小姐下不了台，故只说了"你想张……"的半截子话。莺莺对"张"字十分敏感，立刻追问"张什么"，红娘只好答"张着姐姐"，意思是"我张望姐姐哩"，足见她聪慧狡黠，善于应对。莺莺一时抓不到把柄，只好求她去看张生，但红娘不干，直至莺莺要拜她两拜才赶忙应承，却又没有忘记讽刺这位礼下婢仆的"侍长"。这段对白，表现了莺莺与红娘之间亲密的关系，在反对封建礼教，争取爱情幸福的事业中她们站在一块，互相关心，互相扶持，但莺莺的语言却不离主人和当事人的身份，常常言在此而意在彼，不易捉摸，红娘虽是下人，却聪明直率，挺机灵，有谋略。像这样精彩的性格化说白，《西厢记》中确实不少。

对艺术作品来说，语言是一把雕刻人物性格的刻刀。那些把好剧本留给后世的戏剧大师们，无一例外不是语言艺术的能工巧匠。老舍在谈到某些现

代剧作在语言方面存在的问题时说:"人物都说了不少话,听众可是没见到一个工人。原因所在……那些话只是话,没有生命的话,没有性格的话。以这种话拼凑成的话剧大概是'话锯'——话是由木头上锯下来的,而后用以锯听众的耳朵!"(《戏剧语言》)这一段寓庄于谐、皮儿薄而馅儿多的话说得多好呀!

22. 绮词丽语　俯拾即是
——《西厢记》语言艺术之二

《西厢记》是一个语言艺术的宝库,博大精深,异彩纷呈。鉴赏剧本中各种如珠似玉的精美语言,就好比进入山阴道上,令人目不暇接。在这里有雄浑豪放的曲辞,如写黄河的:

【油葫芦】九曲风涛何处显,只除是此地偏。这河带齐梁,分秦晋,隘幽燕。雪浪拍长空,天际秋云卷;竹索缆浮桥,水上苍龙偃。东西溃九州,南北串百川。归舟紧不紧如何见?恰便似弩箭乍离弦。(《惊艳》)

有流转如珠的小调,如写张生与莺莺碰面时的心情:

【醉春风】往常时见傅粉的委实羞,画眉的敢是谎;今日多情人一见了有情娘,着小生心儿里早痒、痒。迤逗得肠荒,断送得眼乱,引惹得心忙。(《借厢》)

有口出如吼、声摧梁木的马上杀伐之音,如惠明和尚上场所唱:

【端正好】不念法华经,不礼梁皇忏,丢了僧伽帽,袒下我这偏衫。杀人心逗起英雄胆,两只手将乌龙尾钢椽搭。(第二本楔子)

有幽默谐趣、令人解颐的小词,如红娘十分俏皮的"供词":

【秃厮儿】我则道神针法灸,谁承望燕侣莺俦?他两个经今月余则是一处宿,何须你一一问缘由?(《拷红》)

还有雍容和贵、歌舞升平的合欢调,如剧末众人合唱:

【锦上花】四海无虞,皆称臣庶;诸国来朝,万岁山呼;行迈羲轩,德过舜禹;圣策神机,仁文义武。(《团圆》)

在《西厢记》中,包含着多种不同风格的艺术语言。作者驾驭语言技巧的多种才能,常常令人叹为观止。当然,《西厢记》语言艺术的丰富性并不掩盖它语言风格的独特性,恰恰相反,它们使这种独特性更具诱人的魅力。

《西厢记》的文学语言,是元杂剧里文采派的典范。关于元杂剧的语言艺术,前辈学者分它们为本色派与文采派。所谓本色派,就是基本上按照现实生活的面貌来进行描绘,以朴素无华、生动自然为其语言特色的。如关汉卿、石君宝等就是本色派的杰出代表。所谓文采派,则更多地在语言色彩上下功夫。词句华美、文采灿然是其主要的语言特色。王实甫,马致远则是文采派的语言艺术大师。当然,同是文采派,王实甫与马致远也有区别,王实甫戏曲语言的美,属于喜剧美,夸张活泼,情趣盎然,如珠走玉盘,令人目注神驰;马致远戏曲语言的美则属于悲剧美,带有浓郁的感伤情调,一唱三叹,叫人荡气回肠,《汉宫秋》就是这方面的杰作。

《西厢记》的绮词丽语,可以说俯拾皆是,美不胜收。如写普救寺道场:

【双调新水令】梵王宫殿月轮高,碧琉璃瑞烟笼罩。香烟云盖结,讽咒海波潮。幡影飘摇,诸檀越(施主)尽来到。(《闹斋》)

写主人公月下联吟时后花园的夜景是:

【斗鹌鹑】玉宇无尘,银河泻影;月色横空,花阴满庭;罗袂生寒,芳心自警。……(《联吟》)

同一支曲子,当老夫人悔婚后,崔莺莺夜听琴时后花园的夜景则变成:

【斗鹌鹑】云敛晴空,冰轮乍涌;风扫残红,香阶乱拥;离恨千端,闲愁万种。……(《听琴》)

无论前者写清幽宁静的夜空,还是后者写风扫残花的夜色,遣词用语均

优美动人。

在主人公成就好事的《酬简》一出，作者笔下的西厢夜景是：

> 人间良夜静复静，天上美人来不来？
> ……彩云何在，月明如水浸楼台。

以上这些，作者均采用古典诗词情景交融的艺术方法，吸取古典诗词语言的精华，提炼生动的民间口语，加重文字的斑斓色彩，增强语言的形象性与表现力。在博采众长的基础上，熔铸冶炼，形成自身华丽秀美的语言特色。这种语言特色，是形成全剧"花间美人"艺术风格的重要因素。没有语言上这种五色缤纷的艳丽姿采，"花间美人"就要黯然失色。

最后必须指出，《西厢记》文采灿然的语言特色，绝不是堆砌辞藻、雕字琢句得来的，它和形式主义的专门搞文字藻绘的作品毫无共同之处。全剧虽然词句华美，文采璀璨，却自然、流丽、通畅，绝无滞涩、造作、雕琢的毛病。因此，明代戏曲评论家何元朗认为："王实甫才情富丽，真辞家之雄。"（《四友斋丛说》）王世贞亦云："北曲故当以《西厢》压卷。"（《曲藻》）

如果拿明代汤显祖的《牡丹亭》与《西厢记》比较，便可见两者在语言方面实有人籁与天籁之区别。《牡丹亭》是明代戏曲史上的杰作，它在语言方面文采闪灼、典雅华美，也是一部文采派的名作。但是，如果从语言的角度来考察，《牡丹亭》却没有《西厢记》来得自然晓畅，其雕琢斧凿之痕迹是十分明显的。因此，历来治戏曲史者，无不指摘其语言上存在某种晦涩费解的疵病，这其中说得最精辟的，莫过李渔。他说：

> 《惊梦》首句云："袅晴丝吹来闲庭院，摇漾春如线。"以游丝一缕，逗起情丝。发端一语，即费如许深心，可谓惨淡经营矣。然听歌《牡丹亭》者，百人之中有一二人解出此意否？……其余"停半晌，整花钿，没揣菱花，偷人半面"及"良辰美景奈何天，赏心乐事谁家院""遍青山，啼红了杜鹃"等语，字字俱费经营，字字皆欠明爽。此等妙语，止可作文字观，不得作传奇观。（《闲情偶寄·词曲部·贵显浅》）

这是一位深谙戏剧三昧的行家里手对这部杰作所做的最尖锐的批评。李渔的批评是中肯的，如果不读剧本，在没有幻灯字幕将曲词映出的旧时代舞

台上，要欣赏那些呕心沥血写出来的十分典雅华丽的曲词确是困难的事。而《西厢记》就没有这种毛病，就是那些写得十分含蓄、意蕴万千的词句，也是自然晓畅、明白如话的。请看这些十分脍炙人口的名句："娇羞花解语，温柔玉有香"；"雪浪拍长空，天际秋云卷；竹索缆浮桥，水上苍龙偃"；"小子多愁多病身，怎当她倾国倾城貌"；"系春心情短柳丝长，隔花阴人远天涯近"；"他做了个影儿里的情郎，我做了个画儿里的爱宠"；"四围山色中，一鞭残照里"；"孤身去国三千里，一日归心十二时"；"落红满地胭脂冷，梦里成双觉后单"……

《西厢记》中类似这样精心制作出来的绝妙好词，还可以举出好多，它们并不费解，读者或观众是不至于变成"猜诗谜的社家"的。总而言之，全剧语言秀丽华美而流畅通晓，几乎达到只见天籁、不见人籁的境界，代表了古典戏曲文采派语言艺术的最高成就。

23. 口语俗谚以及叠字词的奇功妙效
——《西厢记》语言艺术之三

王实甫是制作词曲的圣手,《西厢记》善于汲取古典诗词的精华,形成自己秀美华丽的语言风格,这是历来有口皆碑的,《西厢记》对民间口语俗谚的吸收运用也有突出的成就,使全剧达到华美与通俗的和谐统一。如果不是善于学习民间的俗谚市语,剧作语言要达到如此生动传神的境界是不可能的。

在《西厢记》中,华丽香艳的文学语言和生动泼辣的民间口语的运用常常并行不悖,达到相得益彰、和谐完美的境界。像《拷红》中的这些曲子:

【越调·斗鹌鹑】只着你夜去明来,到有个天长地久,不争你握雨携云,常使我提心在口。你只合带月披星,谁着你停眠整宿?老夫人心数多,情性㑇;使不着我巧语花言,将没做有。

【紫花儿序】老夫人猜那穷酸做了新婿,小姐做了娇妻,这小贱人做了牵头。……

【金蕉叶】我着你但去处行监坐守,谁着你迤逗的胡行乱走?……

【圣药王】他每不识忧,不识愁,一双心意两相投。夫人得好休,便好休,这其间何必苦追求?常言道"女大不中留"。

这几支曲子出现了好些成语,如天长地久、提心在口、披星戴月、花言巧语;当时的口语俗谚如心数多情性㑇、将没做有、牵头、胡行乱走、好休便休、女大不中留等。这些口语俗谚和成语的穿插运用,使曲子显得通俗浅白、朗朗上口,避免了后代某些文人剧作中常出现的爱掉书袋、隐晦难懂的毛病。

有时,在一连串秀丽文雅的词语中,作者骤然置入一句俗话,收到了一子弈出,全盘活局的强烈效果。如《闹简》中红娘把莺莺回信递与张生后,

剧本写道：

〔末接科，开读科〕呀，有这场喜事，撮土焚香，三拜礼毕。早知小姐简至，理合远接，接待不及，勿令见罪！小娘子，和你也欢喜。〔红云〕怎么？〔末云〕小姐骂我都是假，书中之意，着我今夜花园里来，和她"哩也波哩也罗"哩。

张生正在绝望之际，忽接到莺莺约会的简帖，顿时喜出望外，不禁手舞足蹈起来，于是那些"撮土焚香，三拜礼毕"之类文绉绉的书生语言随口而出，当说到关键性的一句时，作者用"哩也波哩也罗"来暗示。这一句真可谓神来之笔，它既吻合张生这个喜剧人物的声口，又切合当时特定的情境：张生在异性知音红娘面前既要把话说明白，又不能说得过于明白，否则就变得浮浪轻薄了。这一句说白，通俗生动，谑浪谐趣，喜剧效果之强烈是不难想见的。在这些看似浅白的地方，正表现了作者运用群众语言方面非凡的功力。

《西厢记》包含丰富的修辞技巧，有人做了统计，全剧运用的积极修辞手法达到三十四种辞格之多（张庚、郭汉城主编《中国戏曲通史》第二编第二章），可以说是集我国古代戏曲各种修辞格之大成，成为古典戏曲修辞手法运用的理想范本。本文只想举出其中的一种修辞格——"复叠格"中叠字词的运用来谈谈。

《西厢记》对叠字词的运用，简直达到神妙的境界。像第二本第三折《赖婚》，老夫人突如其来的悔婚行动使莺莺十分震惊，她怨愤交加：

……〔旦云〕俺娘好口不应心也呵！

【乔牌儿】老夫人转关儿没定夺，哑谜儿怎猜破；黑阁落甜话儿将人和，请将来着人不快活。

【江儿水】佳人自来多命薄，秀才每从来懦。闷杀没头鹅，撇下陪钱货；不争你不成亲呵，下场头那答儿发付我！

【殿前欢】恰才个笑呵呵，都做了江州司马泪痕多。若不是一封书将半万贼兵破，俺一家儿怎得存活？他不想结姻缘想什么？到如今难着莫（捉摸）。老夫人谎到天来大；当日成也是恁个母亲，今日败也是恁个萧何。

【离亭宴带歇指煞】从今后玉容寂寞梨花朵，胭脂浅淡樱桃颗，这

相思何时是可？昏邓邓黑海来深，白茫茫陆地来厚，碧悠悠青天来阔；太行山般高仰望，东洋海般深思渴。毒害的怎么。俺娘呵，将颤巍巍双头花蕊搓，香馥馥同心缕带割，长搀搀连理琼枝挫。……

莺莺是一个知书达礼的大家闺秀，有高深的文学修养，她的语言是凝重秀雅的。上面这几支曲子中，就灵活运用了白居易的诗歌名句如"座中泣下谁最多？江州司马青衫湿""玉容寂寞泪阑干，梨花一枝春带雨"。但是，此时的莺莺，显然被母亲那种背信弃义的行为激怒了，一股强烈的怨愤之情冲口而出，因此，这几支曲子的风格也较莺莺的其他曲辞有异，感情色彩异常浓烈，口语应用较多，如哑谜儿、甜话儿、没头鹅、陪钱货以及变换运用了"佳人自古多薄命""成是萧何败也萧何"的俗谚，使【江儿水】【殿前欢】这些曲子完全成了口语的韵律化，自然贴切，一气呵成。值得注意的还有，以上曲子中采用了昏邓邓、白茫茫、碧悠悠、颤巍巍、香馥馥、长搀搀等叠字词，对加强语言的表现力、增加情绪的感染力起了很大的作用。

清代戏曲评论家梁廷楠早已注意到元杂剧极善于运用叠字词这一现象，他在《曲话》卷四中说：

 元曲迭字多新异者，今摘录之：响丁丁、冷清清、黑喽喽、虚飘飘、各刺刺、扑腾腾、宽绰绰、笑呷呷、香馥馥、闹炒炒、轻丝丝、碧茸茸、暖溶溶、静巉巉、气昂昂、醉醺醺……

梁廷楠一口气摘录了元剧中的二百零五个叠字词，由此可见元剧叠字词语丰富生动的程度，而《西厢记》则是这方面的佳作。试看《联吟》时作者如何巧妙运用叠字词来表现张生的动作与心情的：

 【越调·斗鹌鹑】……侧着耳朵儿听，蹑着脚步儿行；悄悄冥冥，潜潜等等。
 【紫花儿序】等待那齐齐整整、袅袅婷婷、姐姐莺莺。……

"悄悄冥冥"等迭字词，形象生动，富于动作感，用在此时此地张生身上，真是恰到好处，既写出张生对莺莺的爱慕，又生动地表现了主人公初恋时那种忐忑不安的心情。《联吟》末段，莺莺飘然而去，张生孑然而立，虚虚然若有所失，于是唱出了【拙鲁速】一曲：

对着盏碧荧荧短檠灯，倚着扇冷清清旧帏屏。灯儿又不明，梦儿又不成；窗儿外淅零零的风儿透疏棂，太楞楞的纸条儿鸣；枕头儿上孤另，被窝儿里寂静。你便是铁石人，铁石人也动情。

在这里，碧荧荧、冷清清等一系列的叠字词，摹形状物，拟声写情，达到传神阿堵、巧妙自然的境界。王国维说："元剧最佳之处，不在其思想结构而在其文章。其文章之妙，亦一言以蔽之曰：有意境而已矣。何以谓之有意境？曰：写情则沁人心脾，写景则在人耳目，述事则如其口出也。"（《宋元戏曲史》第十二章）王国维认为元剧佳处不在思想结构而在其文章，他认为元剧文章之佳妙处在于有意境，这是慧眼独具的。像上面《拙鲁速》这样的曲子，叠字词的巧妙运用使写情、写景、述事皆佳妙，确是元剧中最上乘的曲子。

《西厢记》是有严格韵律限制的戏曲作品，要在一定的规矩内作词度曲，还要写出切合人物戏情、精美绝妙的曲辞，真是谈何容易。像下面这几支【越调·麻郎儿】的【幺篇】曲，韵律严格，却又写得极好：

张生唱："我忽听、一声、猛惊。原来是扑剌剌宿鸟飞腾，颠巍巍花梢弄影，乱纷纷落红满径。"（《联吟》）

莺莺唱："这一篇与本宫、始终、不同。又不是清夜闻钟，又不是黄鹤醉翁，又不是泣麟悲凤。"（《听琴》）

红娘唱："世有、便休、罢手。大恩人怎做敌头？起白马将军故友，斩飞虎叛贼草寇。"（《拷红》）

红娘唱："讪筋（脸红）、发村、使狠，甚的是软款温存？硬打捱强为眷姻，不睹事强谐秦晋。"（《争婚》）

这几支【幺篇】曲的首句，曲律上叫作"短柱体"，六字句，每两字押韵，是极不易制作的，但王实甫却填得既合律，又肖似人物的声口。明代沈德符《顾曲杂言》云：

元人周德清评《西厢》，云六字中三用韵，如"玉宇无尘"内"忽听、一声、猛惊"，及"玉骢娇马"内"自古、相女、配夫"（见第五本第四折中【太平令】曲），此皆三韵为难。予谓：古、女仄声，夫字平声，未为奇也，不如"云敛晴空"内"本宫、始终、不同"，俱平

声,乃佳耳。

俗话说,无规矩则不成方圆。能在严格的规矩内纵横捭阖,运斤成风,非大手笔不可。《西厢记》语言秀美、通俗、合律,代表了古典戏曲语言艺术的最高成就。

24. 着一"闹"字而境界全出矣
——析《闹简》

第三本第二折《闹简》是全剧最著名的场次之一,现在大学中文系课堂上讲授《西厢记》,就常把它当作"麻雀"来进行重点解剖。

《闹简》这一折的规定情景是:寺警围解,老夫人当即悔婚,崔张坠入了无穷尽的相思之中,这时红娘建议张生月下弹琴以试莺莺之心。《听琴》后,莺莺通过红娘向张生说,"好共歹不着你落空",但只有言语,不见行动,张生于是相思成病,他趁红娘前来问病的时候,托她带一个简帖儿给莺莺。《闹简》这一折的情节,就是围绕着这个简帖儿来展开的。

围绕剧情规定中的某一道具来编织戏剧情节,这是我国戏曲剧本一种传统的编剧手法。有全本皆用一道具来贯串的,如《荆钗记》中王十朋聘下钱玉莲之荆钗,现代戏曲《红灯记》中之红灯;至于某一场次用道具引发以编织故事则更常见,如《珍珠记·书馆悲逢》一场中扫窗用的小扫帚,《白兔记·井边会》中的白兔,《琵琶记·描容上路》中的琵琶等皆是。

由一件道具引发故事,编织情节,戏剧冲突从而紧凑集中,这是《闹简》编剧上最引入注目的成就之一。一个简帖儿,看似微不足道,实则干系重大,因为它交通了崔张两人的情愫,爱情的成功与否,很大程度上将取决于红娘手中的简帖儿。因此,张生说"简帖儿是一道会亲的符箓",这虽是可笑的,却并不虚妄。

《闹简》的戏,就全出在这简帖儿上面,无简则无戏。红娘把张生的简帖儿带给莺莺,不,说得更确切一些,红娘是把张生对莺莺的爱情带来了。简帖儿里,张生掏尽肺腑,诉尽衷曲,"莫负月华明,且怜花影重",要莺莺珍惜幸福,迅速裁夺。莺莺原来正在心急地等待红娘的回话,见简帖儿后,反而掀翻了脸,怒气冲冲写了回书,"着他下次休是这般",然后掷书而下。红娘只好拾了书信来见张生,说"不济事了,先生休傻"。张生泄了气,埋怨红娘不肯用心,红娘为自己辩白后,把莺莺书信递与张生。谁知张生接读来书,大喜过望,顿时手舞足蹈起来,原来是莺莺约他今夜到花园里去。就这样围绕着简帖儿,写出了在通往爱情的道路上由于身份、性格、教

养不同而矛盾重重。我们在崔、张、红的矛盾中，看到了一只无形的礼教的黑手，正阻碍在年青人通往爱情幸福的路上；这时舞台上虽然没有老夫人出现，但她无时无刻不在左右着场上的矛盾。在这一个小小的简帖儿上面，我们既看到了爱情的力量，也感受到礼教的压力。道具虽小而包含绝大文章，这就是简帖儿在编剧上的无穷妙用，也是《闹简》一折编剧上突出的成就。这一"闹"，着实把戏剧矛盾和主题思想"闹"出来了。

围绕着简帖儿，三个主要人物的性格表现得栩栩如生。作者描摹人物心理状态之细致生动入微，实在叫人击节叹赏。这一折是这样开场的：

〔旦上云〕红娘伏侍老夫人不得空，俺早晚敢待来也。因思上来，再睡些儿咱。〔睡科〕〔红上云〕奉小姐言语去看张生，因伏侍老夫人，未曾回小姐话去。不听得声音，敢又睡哩，我入去看一遭。

一开场，莺莺即在等待红娘回来以打听张生的讯息。张生病情如何一直叫她牵肠挂肚，夜间她不曾睡好，这才导致"日高犹自不明眸"，还想"再睡些儿"。寥寥几句对白就交代了规定情景和人物心情。紧接着写莺莺见红娘回房。莺莺本是在盼红娘回来，但当对方真的回来后，她却"半响抬身，几回搔耳，一声长叹"，自个儿照镜理鬓去。这几个动作揭示了莺莺深沉的内心世界，她虽然想张生想得厉害，但她不想在红娘跟前流露出来，她装得若无其事的样子在那儿照镜梳妆。红娘也是一个机灵鬼，她知道"小姐有许多假处"，于是把张生的简帖放在"妆盒儿上"之后，就一声不响地站到一旁去观察动静。这一段戏妙就妙在没有对话，通过动作与旁白，写出两人都在试探对方，都想掩盖真实的内心活动，剧本把主人公这种复杂微妙的内心世界表现得十分深刻而又耐人寻味。

莺莺发现简帖儿后发起怒来，声称要"告过夫人，打下你个小贱人下截来"，表面上气壮如牛；红娘毫不示弱，说"姐姐休闹，比及你对夫人说呵，我将这简帖儿去夫人行出首去来"，莺莺立时吓得马上赔笑脸说"我逗你耍来"。表面上看莺莺好像"输"了，她"斗"不过红娘，但实际上胜利的却是莺莺，因为她的试探成功了，红娘并没有在老夫人处说什么，看样子也不会到老夫人处去出首，此其一；红娘对张生简帖儿的内容毫无所知，此其二。经过这一番试探，莺莺看出红娘是个不错的"信使"，还可以借她之手去送信。为了继续瞒住红娘，她又假装发怒，写好书后"掷书"而下，这才彻底瞒过红娘。这些描写，把相国小姐崔莺莺胸有城府，心计极多的深

沉性格刻画得多么生动而细致。而红娘泼辣的性格也纤毫毕现,"你哄着谁哩,你把这个饿鬼弄的他七死八活,却要怎么?"这几句劈头打下来,厉害至极,可见这个丫头是不好对付的。因而我们说,《闹简》这一"闹",把人物性格和人物心理活动活脱脱地闹了出来。

"闹简"富有戏剧性,场面波诡云谲,一波未平,一波又起,转折极多且极妙。未"闹"之前,莺莺闺房里"风静帘闲",女主人正在睡觉,场上一片静谧气氛。见简帖儿后,莺莺发怒,气氛陡变,场面为之一转。等红娘不甘示弱,假意说要到夫人处出首的时候,莺莺"软"下来了,忙着赔笑,要红娘说说"张生两日如何",气氛又一变,变得舒徐轻松点了。但莺莺假意儿多,写回书时突然又翻脸,要张生信守"兄妹之礼"云云,使红娘感到事情无望了,气氛又有变化。红娘埋怨小姐"使性子","不肯搜自己狂为,则待要觅别人破绽",因而更加同情张生。见张生后,红娘便好心劝慰他说"不济事了,先生休傻"。谁知张生却埋怨起红娘"不肯用心",使红娘十分委屈。这个书呆子不够体贴的话语叫她生气,她一口气唱出了【上小楼】【幺篇】【满庭芳】的曲子,要张生"早寻个酒阑人散",把事情收歇算了。可是,张生如今只有红娘这个贴心人了,好事是否成就也仅有此一线希望,他又跪又哭又闹,热心肠的红娘于是记起莺莺小姐还有一封回书,把它递给张生——这才爆出下面那段十分精彩的"接简"的戏来。红娘和张生关于是否"用心"的这一段戏,从场面和情节中自然地引发开来,既表现红娘对张生的同情关怀,又写她被张生"不肯用心"的话所刺痛,写来合情合理,而这些描写,却是为下面"接简"做铺垫的,让张生在失望以至绝望中突然大喜临头,剧情这才大开大合,起落跌宕,多姿多彩。如果红娘一见张生就掏出莺莺的书信,没有上面那一段欲扬先抑的描写,则戏味索然矣。

"接简"一段,张生读到莺莺约会的简帖儿,欣喜欲狂,他不禁对红娘说:"小娘子,和你也欢喜!"让红娘这位知心人也分享一下眼前的快乐吧!红娘于是如梦初醒,不过她还是将信将疑:"他着你跳过墙来,你做下来,端的有此说么?"这才引起张生口若悬河说自己是"猜诗谜的社家,风流隋何,浪子陆贾"的话来,张生高兴得太早了,他太纯洁率真了,没有料到事情还会起变化,因此,在下面《赖简》一折,他这些所谓"猜诗谜的社家"的说话,很快就成为红娘打趣他的笑柄。就这样,一个小小简帖儿掀起了一场轩然大波,矛盾交叉重叠,戏情千姿百态,场面变化无穷,人物活灵活现,观众的心就颠簸起伏在剧情的波浪尖上,忽高忽低,进入一个奇幻

无穷的艺术世界。

王国维在《人间词话》中说："'红杏枝头春意闹',着一'闹'字而境界全出。"《西厢记》分各折的题目,虽然都是明代人安上去的,但"闹简"的这一"闹"字,中肯熨帖,由简帖儿而引出的这一场"闹",确实把人物、矛盾、情节、场面中动人的地方统统"闹"出来了。

25.《拷红》为何久演不衰？

第四本第二折《拷红》是《西厢记》最有名的折子戏，今天舞台上还经常在演出。《拷红》的魅力何在？为何能于氍毹场上历演七百年而不衰？

《拷红》淋漓尽致地揭露了封建礼教代表人物的丑恶行径及其虚弱本质，这是首先叫人感到十分痛快的。老夫人在全剧有三次重要的表演：一是《赖婚》时要莺莺"近前拜了哥哥"，"将颤巍巍双头花蕊搓，香馥馥同心缕带割"，暴露了她专横伪善的性格；二是《拷红》，最集中地揭露了她色厉内荏的面目；三是《争婚》，再次暴露她是一个翻手为云覆手雨的小人。而这三次，以《拷红》揭露得最为彻底。

"我着你但去处行监坐守，谁着你迤逗的胡行乱走？"自己的女儿出乖露丑，却把责任一股脑儿推到婢女身上，这恰好应了一句俗话——"老和尚偷馒头，小和尚打屁股！"《拷红》一开始，老夫人怒气冲冲，"这桩事都在红娘身上"，首先拿红娘开刀。但她万万没有料到，她这个审判官很快就转化成被告人，红娘语如利剑，一下子把她丑恶的面目暴露在光天化日之下：

〔红云〕信者人之根本，"人而无信，不知其可也。大车无辊，小车无轨，其何以行之哉？"当日军围普救，夫人所许退军者，以女妻之。张生非慕小姐颜色，岂肯区区建退军之策？兵退身安，夫人悔却前言，岂得不为失信乎？既然不肯成其事，只合酬之以金帛，令张生舍此而去。却不当留请张生于书院，使怨女旷夫，各相早晚窥视……官司若推其详，亦知老夫人背义而忘恩，岂得为贤哉！

红娘义正词严，首先揭露老夫人言而无信、背义忘恩；其次责以治家不严、处事不当；最后指出纵然告到官府，夫人也捞不到什么便宜，相反却会使丑事外扬，"辱没相国家谱"。这一席话，思虑缜密，滴水不漏，老夫人一下子无言以对，不得不承认"这小贱人也道得是"。一个专横的封建家长，自以为家法在手，威风十足，但实际上不堪一击，稍一接触即败在婢女

手下,不得不俯首帖耳听从这个丫头的摆布。在这里,封建家长所恪守的那一套"信义"荡然无存,她那所谓威风也就扫地以尽了。

《拷红》还是塑造红娘形象的重要场次。红娘形象通过这一场,熠熠生光,耀眼辉煌。

红娘对崔张事发早有准备,"不争你握雨携云,常使我提心在口"。因此,她比崔张二人临事都要来得镇定。莺莺知道事发,却不敢面对事实,还求红娘"好姐姐遮盖咱"!张生更是慌了手脚,"小生惶恐,如何见老夫人"?只有红娘处变不惊,她十分了解眼前这位老夫人的厉害,因此安慰莺莺:"说过呵,休欢喜,说不过,休烦恼。"由于红娘正义在握,情理在手,很快就掌握了主动权。

红娘先发制人,首先指出眼前发生之事"非是张生小姐红娘之罪,乃夫人之过也",然后历数其"过",使老夫人理屈词穷,哑口无言,在情理面前很快矮了半截。但是,封建势力的代表人物手中虽然没有情理、没有正义,但他们有权力,因而可以为所欲为,强词夺理,这是红娘早就估计到的,因此,在历数老夫人言而无信、背义忘恩之后,红娘痛陈利弊,抓住"相国家谱"这个要害,以子之矛,攻子之盾,指出"目下老夫人若不息其事",便会"辱没相国家谱"。这一招很厉害,真是一下子打到老夫人的痛处,使对方顿时瞠目结舌。

怎样了结这桩事呢?红娘在这里又表现了她绝顶的聪明。她向老夫人建议:"成就大事,搁之以去其污",这样既不会"和张解元参辰卯酉"(意为做对头),又不会"与崔相国出乖弄丑"。红娘再一次满腔热情地维护崔张爱情的正当权益,又给老夫人一个下楼的阶梯,使老夫人只有言听计从,而没有其他路子可走。至此,一个热情、聪慧、伶俐、机智的丫头形象就矗立在我们跟前。老夫人在红娘面前,不但显得自私虚伪,而且愚蠢至极。

《拷红》之杰出成就,还在于它艺术上精彩纷呈。

这一折戏剧冲突尖锐,是全部《西厢记》中戏剧矛盾最激烈的场次之一。在这里,礼教和爱情针锋相对,究竟是礼教占上风,还是爱情取得胜利,两者之间几乎没有回旋的余地。《拷红》通过红娘和老夫人的尖锐对立,以饱满的热情赞颂崔张爱情的正义性与合法性,而且不就事论事,不纠缠在具体事件的评价上,而是直捣老夫人心灵深处的黑窝,把她那一套见不得人的东西全盘亮出来,收到了淋漓痛快的艺术效果。

《拷红》自始至终采用对比的艺术手法,使红娘形象在老夫人的强烈参

照下,在崔张的陪衬烘托下倍增光辉。老夫人手握家法棍棒,来势汹汹拷问红娘,但"道高一尺,魔高一丈",红娘善于抓住对方的弱点,很快变被拷问者为审问者。两相对照,红娘与老夫人孰高孰低,孰贤孰愚,泾清渭浊,一眼分明。崔张在老夫人面前战战兢兢,惶恐胆怯,恰如红娘说的是"银样镴枪头",在他们的烘托下,伶俐干练的红娘形象更为突出。

这一折气氛热烈,富有喜剧的幽默感。本来,冲突的双方剑拔弩张,在艺术处理上稍不留意就很容易变成正剧式的说理争辩,现在则通过红娘的诙谐调侃,使气氛热烈,幽默有趣,与全剧的喜剧风格和谐统一。如下面这一段:

【鬼三台】夜坐时停了针绣,共姐姐闲穷究,说张生哥哥病久。咱两个背着夫人,向书房问候。

〔夫人云〕问候呵,他说什么?〔红云〕他说来,〔唱〕

道"老夫人事已休,将恩变为仇,着小生半途喜变做忧"。他道:"红娘你且先行,教小姐权时落后。"

〔夫人云〕他是个女孩儿家,着他落后怎么!〔红唱〕

【秃厮儿】我则道神针法灸,谁承望燕侣莺俦?他两个经今月余只是一处宿,何须你一一问缘由?

这里极富喜剧效果,就在这阵阵笑声中,老夫人更见困顿孤立,无可奈何。

这一折的曲白也十分精彩,红娘据理力争慷慨陈词,用火辣辣的语言痛斥老夫人。虽说是引经据典,好像与红娘丫头的身份不大符合,向来也有些研究者于此处不无微词,但我以为,红娘之所以搬用儒家的经典来揭露老夫人,正是"以子之矛,攻子之盾"策略之运用,用老夫人信奉的那一套来揭露她,就叫她无法招架,无所遁形。至于说红娘是个不识字的丫头,为何对《论语》如此熟悉?这问题也不是不可理解的,红娘是莺莺的贴身婢女,像"人而无信,不知其可也"这类格言式语录,耳所常闻,能够默诵一些也是不奇怪的。儒家的语录出自红娘之口,正好从一个侧面表现了红娘聪明绝顶、玲珑剔透的性格。

至于老夫人的语言,也有极好的,如"罢罢罢,谁似俺养女的不长进,红娘,书房里唤将那禽兽来!"老夫人失败了,但是她还要再辱骂几句,最后不得不将女儿许配给"那禽兽"。这些说白,酷肖老夫人的声口,实在是

生动极了。

《拷红》是古典戏曲中思想艺术均见臻妙完美的折子戏,它既留在戏剧史册上,又永远活在舞台上。

26. 长亭送别　令人心折

　　第四本第三折《哭宴》,俗称《长亭送别》。《闹简》和《拷红》是以红娘为主角,由红娘主唱的;这一折则以莺莺为主角,由莺莺主唱。

　　《拷红》时,老夫人虽然同意让崔张结合,但她顽固的封建主义立场并未丝毫改变,她要把崔张爱情纳入封建主义的轨道,因此,第二日便打发张生"上朝取应"去,"挣揣一个状元回来者",其冷酷绝情真是无以复加。在老夫人强大的压力下,崔张只得暂时离别(否则就只有某些改编本所写的双双出走一条路了)。这一方面说明主人公性格的懦弱,他们对封建礼教的反抗有一定的限度,另一方面也说明封建势力和青年爱情之间依然存在着矛盾。《长亭送别》这场戏,既是主人公懦弱性格的产物,又是礼教与爱情矛盾的进一步发展。

　　《长亭送别》戏剧矛盾的焦点,集中在对科举功名的态度上。老夫人执意在"拷红"后第二日即打发张生上京赴考,"驳落呵休来见我",表现出一种毫无回旋余地的顽固立场;张生原来就是一个打算上朝取应的举子,由于邂逅莺莺小姐才使他滞留蒲东,现在爱情经已获得,上京应考就是顺理成章的事。因此可以说,在求取功名这一点上他和老夫人是一致的。他对获取功名看得十分容易:"凭着胸中之才,视得官如拾芥耳。"只有莺莺是反对张生上京赴考的,但她无力留住张生,因而内心十分痛苦。这一场戏通过三人对科举功名的不同态度,进一步表现礼教和爱情的对立以及礼教对妇女的压迫。

　　"但得一个并头莲,煞强如状元及第。"这是莺莺对张生赴考所持的态度。历经多少辛酸痛苦才获取的爱情,刚刚得到承认,马上又要分开。"却告了相思回避,破题儿又早别离。听得一声去也,松了金钏;遥望见十里长亭,减了玉肌,此恨谁知?"莺莺的内心愈是痛苦,愈是说明了封建家长的冷酷无情。莺莺虽然无力反抗老夫人"三辈儿不招白衣女婿"的宗旨,但她斩钉截铁表示了自己对这个问题的态度,她认为"莲开并蒂"比"状元及第"好得多。这些描写,使《长亭送别》摆脱了表现才子佳人离愁别绪的老套,升华到否定封建世俗传统偏见的高度,使艺术形象迸发出闪光的民

主思想的火花。"'蜗角虚名,蝇头微利',拆鸳鸯在两下里。一个这壁,一个那壁,一递一声长吁气。"不要忘记莺莺这些话是当着老夫人的面说的,它显示了莺莺倔强的反抗性格。《长亭送别》历来为人们所激赏,其中一个重要原因是它在思想上有新意,它不仅表现了爱情和封建家长的矛盾,而且对读书求功名那一套世俗观念做了一定程度的批判。

"荒村雨露宜眠早,野店风霜要起迟。"在老夫人和长老相继离去后,莺莺面对即将赴考的张生,百感交集,肝肠痛断。她首先叮嘱张生的是"此一行得官不得官,疾早便回来"。又一次表现了她在功名利禄问题上与老夫人截然不同的态度。面对即将远去的爱人,莺莺千叮咛,万嘱咐,"顺时自保揣(意为保重)身体","鞍马秋风里,最难调护,最要扶持"。这些体贴入微的话语,写出莺莺对张生的缱绻深情,表现了她温柔娴慧的性格。

"此一节君须记:若见了那异乡花草,再休似此处栖迟。"《长亭送别》的末尾,莺莺终于把深藏心底的话说出。这话来得如此突兀,分量惊人的重。"你休忧'文齐福不齐',我则怕你'停妻再娶妻'。"莺莺明白,她和张生的爱情正到达一个危险地带,张生得中与否都是对他们的爱情的巨大考验。张生得中的话,他将成为高门大族的择婿对象,如果落第,老夫人又不承认这个白衣女婿。巨大的阴影笼罩着莺莺。在这里,我们窥见了封建时代妇女身上所承受的巨大的礼教的压力,以及在男女不平等的社会里妇女悲惨屈辱的地位。如果剧中的张生不是一位忠厚志诚的君子的话,莺莺弃妇的悲剧命运几乎是不可避免的。

《长亭送别》历来十分为人称赏,除了艺术处理上不同凡响,莺莺形象楚楚动人之外,其词曲之优美臻妙,几乎达到巧夺天工的境界。

碧云天,黄花地,西风紧,北雁南飞。晓来谁染霜林醉?总是离人泪。

这一折开头一曲【正宫·端正好】,即以疏淡几笔,描绘了一幅动人的长亭送别图:碧云密布,黄花遍地,西风凄紧,北雁南归……作者如椽之笔,由头顶之天至脚下之地,从耳边之风声写到眼中之归雁,大块设色,融情于景,只捕捉几样形象,稍加点染,就达到情景交融的艺术境界,历来十分脍炙人口。清代梁廷楠《曲话》卷五云:"世传实甫作《西厢》,至'碧云天,黄花地,西风紧,北雁南飞',构想甚苦,思竭扑地,遂死。"曲坛上这一轶闻,正好说明作者呕心沥血之苦,不是一番寒彻骨,哪得梅花扑鼻香?真是无风雨无以丽其姿,无严霜无以煊其色!可以说是剧曲中一首

"秋思之祖"。

如果说"碧云天"一曲酷似一首精美绝伦的小词的话,【叨叨令】一曲则别有一番风味情趣:

> 【叨叨令】见安排着车儿马儿,不由人熬熬煎煎的气,有什么心情花儿靥儿,打扮的娇娇滴滴的媚;准备着被儿枕儿,则索昏昏沉沉的睡;从今后衫儿袖儿,都揾做重重迭迭的泪。兀的不闷杀人也么哥?兀的不闷杀人也么哥!久已后书儿信儿,索与我恓恓惶惶的寄。

车马、被枕、衫袖、书信等,皆是日常生活中再平凡不过的物件,捕捉这些人所习见的形象来写相思之苦,要写得让人啧啧称叹、戚戚于怀,怕是不容易的。但这些十分平常的词语经王实甫这位能工巧匠"儿"化后,又加上一些极普通的重叠词如熬熬煎煎、娇娇滴滴、昏昏沉沉之类,就组成一首回环反复、流转如珠的曲子,把莺莺的相思苦痛写得淋漓尽致。作者从眼前的车马说到眼下的心情,从日后的相思之苦说到寄望之深,情思一缕,柔肠百结,真像蜿蜒低回的溪流,呜呜咽咽,如泣如诉。曹雪芹说,"淡极始知花更艳"。不是功力深厚的语言大师,是很难写出【叨叨令】这样朴素无华而韵味隽永的曲子来的,这种剧曲比那些浓妆艳抹、雕饰藻绘的作品真不知要高明多少!

其他的曲子,精妙的也还不少,如【快活三】的"将来(意为端过来)的酒共食,尝着似土和泥。假若便是土和泥,也有些土气息、泥滋味"。【耍孩儿】的"伯劳东去燕西飞,未登程先问归期。虽然眼底人千里,且尽生前酒一杯。未饮心先醉,眼中流血,心里成灰"。这些曲子,白描而有文采,正所谓始淡终艳,就是置于王国维誉为"词家二李"的白描圣手李煜与李清照的词作中,也是难分高下的。

27. 也谈大团圆结局

《西厢记》以张生中状元、崔张完婚团圆结局。这种处理法历来引起人们争论不休。

大团圆结局是我国戏曲一种突出的现象,它是我国人民心理和审美习惯影响的结果,是戏曲长期演出于特定的时间环境所造成的。我国戏曲多演出于年节庙集之日,迎神赛会之时,贵族达官厅堂之内,勾栏瓦肆戏棚之中。作为娱乐遣兴的一种重要手段,戏曲必须顺应"喜庆兆头",因此,插科打诨成为不可缺少的艺术手段(李渔给它起个诨名叫"人参汤"),团圆结局成为千篇一律的套子。喜剧自不必说,就是悲剧,也要在"悲欢离合"的"合"字上结笔终场。加上戏曲演出常常带有"惩恶掖善"的教化目的,中国老百姓那种"善有善报,恶有恶报"的传统观念又根深蒂固,这就使我国悲剧的结尾无不带有悲喜剧的色彩,《窦娥冤》《赵氏孤儿》等著名大悲剧就都如此。因此,《西厢记》以崔张团圆结局,如果从大的方面看,把它放到戏曲发展的历史长河上来考察,只不过是迎合民族审美情趣的一种习见套子而已,原不值得大惊小怪。

但是,由于《西厢记》是我国古代戏曲遗产中一颗不可多得的艺术明珠,不少研究者从爱护的角度常常提出一些求全责备的意见,其中以批评剧本结尾的意见最多。

明代徐复祚的《三家村老委谈》说:

> 《西厢》后四出,定为关汉卿所补,其笔力迥出二手;且雅语、俗语、措大语、白撰语层见迭出,至于"马户"、"尸巾"云云,则真马户尸巾矣!且《西厢》之妙,正在于草桥一梦,似假疑真,乍离乍合,情尽而意无穷,何必金榜题名、洞房花烛而后乃愉快也?

后来,批评团圆结局者更不在少数,为了节省篇幅,这里不一一援引批评者文章的题目出处,只综合他们的意见来说一说。

否定原剧结尾者所提出的理由有三条:

其一，爱情与礼教的矛盾是不可调和的，在礼教势力十分强大的封建社会，崔张的结局只能是悲剧性的。现在处理成喜剧终场，难免有掩盖矛盾之嫌。

其二，第五本人物性格没有发展，有的是主人公向封建势力妥协。

其三，描写上有不真实的地方，如郑恒触树身亡。

这些意见，我个人觉得不无偏颇的地方。不错，在封建时代，爱情与礼教的矛盾是对抗性的，不可调和的，但是，在礼教势力猖獗的封建社会，无论是生活中的爱情或艺术作品中的爱情，却不一定以悲剧告终，这是历史实践所证明了的。正义必将战胜邪恶。认为爱情必定以悲剧告终的看法，本身就是一种悲观的论调。如是的话，中国和世界丰富多彩的文学艺术史中的爱情作品，就将被一种简单的可怕的模式所代替了。因此，这实在是一种片面的见解。

说人物性格到了第五本便没有发展等看法，并不符合作品的实际。笔者认为，第五本是全剧不可分割的一部分，与其他四本组成一个有机的整体。团圆结尾并非勉强撮合，更不是强弩之末，而是合乎逻辑的收煞。理由是这样的：

首先，第五本的戏剧冲突有新的发展。郑恒的出场和他的造谣中伤，使崔、张、红和老夫人、郑恒的矛盾进入一个新阶段。郑恒的争婚，老夫人的再度悔婚，使戏剧冲突进一步发展并上升到高潮，礼教和爱情的尖锐对立又一次表现出来。值得注意的是，张生中状元并不能使崔张结合稳操胜券，并不能使矛盾冲突迎刃而解（不少较拙劣的戏曲剧本正是采用中状元的办法使戏剧矛盾一了百了的）。张生虽然中了状元，却招来新的谣诼与不信任，如果不是手中握着兵权的白马将军杜确及时赶来"与兄弟成就了这亲事"，几乎弄得不可收拾。因此，说第五本没有戏或它的戏剧冲突没有新的发展，并不符合剧本的实际。

其次，主要人物性格也有新的发展。郑恒的出面争婚暴露了他这个狗苟蝇营之徒的丑恶嘴脸，老夫人再次悔婚更显出她伪善固执的面目，红娘在痛斥郑恒时，或批驳，或说理，或詈骂，泼辣横肆，所向披靡，更见其性格光辉。读这一本，莺莺见张生时那句"先生万福"的话，是谁也忘不了的。这个感情像海洋般深沉的相国小姐，在听说张生当了卫尚书女婿后，内心翻腾着巨浪，口里却只有这一句礼貌的问话！特别要指出的是，第五本是刻画张生性格的不可缺少的重要环节。张生中了状元，但地位的升迁并不改变他志诚的性格，"从离了蒲东路，来到京兆府，见个佳人世不曾回顾"。如果

没有第五本，钟情志诚的张生形象的塑造是不够完满的。

再次，从主题思想的角度看，如果没有第五本，则"有情的都成了眷属"的主题就不能很好体现。崔张的爱情不但要冲破礼教的藩篱，还要经受住地位升迁变化的考验（包括异地佳人的诱惑等），还有与权势者的较量争夺，以及各种无中生有的中伤诽谤，只有越过这种种障碍，有情的最终成为眷属的主题思想才得以完整体现。没有第五本，爱情好像就是花前月下酬唱逾墙那一套，那是很容易叫人误解的，这种爱情怕也是有所欠缺的。

最后，团圆结局与全剧抒情喜剧的风格是一致的，可以说首尾贯串，一气呵成。像《争婚》《团圆》等折，不是喜剧性的场次，就是喜剧性的收煞，痛快淋漓。至于郑恒的下场，不外有三种写法：不是抱头鼠窜而去，就是羞赧无颜像本剧那样触树身亡，（作者选择后一种，显然是把重点放在人物的美学评价上，而不拘泥于生活的真实；如果从人物所属的"净"行来考虑，这种较夸张的处理原也无可厚非）或是郑悻悻然离去，而后借其父威势再和崔张一决雌雄，但那样就要撰写一本《西厢记续集》了！现在，"愿普天下有情的都成了眷属"的主题思想既已得到体现，全剧在一种团圆和谐、喜气盈盈的氛围中终场，乃是十分自然的事。

有人（远不止一个）主张在改编时采用《惊梦》（或称《私奔》）做结尾，这种看法是值得商榷的。第四本第四折《惊梦》（明人标目《送别》），紧接于《长亭送别》之后，写张生夜宿离蒲东三十里的草桥店，梦见莺莺私奔前来，后卒子抢走莺莺，一梦惊觉，"昏惨惨云际穿窗月"，"唱道是旧恨连绵，新愁郁结，别恨离愁，满肺腑难淘泻"……有些人主张就此结束全剧，其实这是不行的。《西厢记》有十分完整的艺术构思，诚如上述，第五本完全是不可缺少的，如果全剧到《惊梦》戛然而止，则不但戏剧冲突、人物性格、主题思想均不够完整，而且从艺术风格看，《惊梦》笼罩着浓重的凄清怅惘的悲剧气氛，用它做结尾，与整个原作抒情喜剧的风格很不协调。

28.《西厢记》与元杂剧其他爱情戏之比较

《韦氏新世界词典》给"比较文学"下的定义是:"各国文学之间的比较研究,着重研究各国文学之间的相互影响,以及各国文学对相类似的体裁、题材等的各自处理方法。"事物的特征总是相比较而存在的。现在,我们从"横"的角度对《西厢记》和元杂剧中其他爱情戏进行一次比较研究。

元杂剧有不少爱情戏,拿比较优秀的来说,大概有以下几种类别:

一类是历史爱情悲剧,以马致远的《汉宫秋》和白朴的《梧桐雨》最为有名。它们都是写帝王和后妃的爱情的。《汉宫秋》全名《破幽梦孤雁汉宫秋》,写汉元帝孱弱,被迫让妃子王昭君出塞和亲。剧本着重揭露满朝文武官员的腐败无能,表现汉元帝与王昭君离别之苦和相思之深。全剧在汉元帝思念昭君入梦、醒来后听闻孤雁哀鸣中结束。《梧桐雨》全名《唐明皇秋夜梧桐雨》,写安禄山作乱,唐明皇仓促出走,行至马嵬坡时,宠妃杨玉环被迫缢死。后明皇思念贵妃,梦醒时雨打梧桐,更添愁闷。由于马致远与白朴都是元曲高手,这两个本子无论结构、人物、语言均属上乘,是元杂剧中第一流的剧本,特别是曲辞优美凄婉,历来最为人们所赞赏。但是,这两个剧作都有一个根本性的缺陷,它们在尽情描写帝王与妃子真挚爱情的同时,揭露了这种爱情的帝王印记及其祸国殃民的内容。既要歌颂这种爱情,又要批判它,这就使剧本的思想倾向不可避免地陷入自相矛盾的境地,一定程度上削弱了它的价值。《西厢记》的主题思想就没有这种矛盾的现象,作品所描写的礼教与爱情的对立是深刻的,它的主题的进步性及其影响的深广是《汉宫秋》《梧桐雨》所不能比拟的。当然,作品在批判"门当户对"观念的最后,崔张实际上又以新的"门当户对"的形式结合在一起,但这是时代局限和大团圆老套造成的,不像《汉宫秋》《梧桐雨》那样主要是由于作家思想上的局限性而使剧作倾向出现矛盾。

元杂剧中有一类是神话爱情剧,以尚仲贤的《洞庭湖柳毅传书》和李好古的《沙门岛张生煮海》最为著名。《柳毅传书》写柳毅在考科举落第归家的途中,替受丈夫泾河小龙虐待的洞庭龙王之女传递书信,龙女得救后感激柳毅,化为卢氏女与他结为夫妇。《张生煮海》写秀才张羽与龙女相恋,

但未能遂愿，后得仙人宝物煮沸大海，制服龙王，才得与龙女成婚。这两个剧，思想内容上有积极意义，充满瑰丽奇幻的神话色彩，特别是《张生煮海》以浪漫主义的手法显示了纯洁爱情所具有的移山倒海的威力，以及它战胜专制龙王的决心。这两个戏写人间的力量采用非人间的形式，与《西厢记》高度的现实主义特色正好形成鲜明的对照。但如果不借助仙人宝物，张羽要战胜龙王是根本不可能的；龙女三娘对柳毅的爱慕，包含着浓厚的报恩成分，这些都是这两个神话剧在思想方面有所欠缺的地方。

除《张生煮海》《柳毅传书》充满浪漫主义神话色彩外，还有一些爱情剧采用浪漫主义方法来表现，最有名的是郑德辉的《迷青琐倩女离魂》和乔吉的《玉箫女两世姻缘》。《倩女离魂》写张倩女与王文举相爱，王被迫进京赴考，张相思卧病在家，她的魂魄却随王进京，后王文举得中归来，张的魂魄与躯体合而为一，与王结为夫妇。剧本曲辞优美，富有文采，与《西厢记》相近。用"离魂"的浪漫主义手法表现张倩女对爱情的执着追求，手法新颖独到。剧本写张倩女所承受的强大的礼教的压力，和《西厢记》写崔莺莺思想包袱的沉重有异曲同工之妙。但它所写的礼教和爱情的对立则没有《西厢记》来得尖锐深刻。《两世姻缘》写妓女韩玉箫与韦皋相爱，韦进京考试后韩相思病亡，投胎为张玉箫，十八年后与升任大元帅的韦皋成婚。此剧出自名家之手，有一定特色，但"投胎相爱"的处理法，显然涉轮回迷信之嫌，韦张结合事实上是颇为勉强的。这和人物性格真实、主题思想深刻的《西厢记》相比较，就未免差得较远。

元杂剧的爱情喜剧以无名氏《玉清庵错送鸳鸯被》最有特色。它采用喜剧常用的阴错阳差、误会巧合的手法处理情节关目，颇为耐人寻味。剧本写财主刘彦明向被劾府尹李彦实之女玉英逼债，迫她在玉清庵成亲，谁知当晚刘因犯夜被拘留，玉英误将到庵中借宿的客人张瑞卿当作刘彦明，两人结为夫妇，玉英送鸳鸯被给张。后张得中状元，与玉英团圆。在这场有趣喜剧的背后，是至为严肃的主题思想。财主凶狠逼债，弱女被迫成婚，多么冷酷的人间现实！剧作跳动着时代脉息，其现实性较之《西厢记》更为强烈。错送鸳鸯被的关目接近闹剧，使全剧调子轻松愉快。可惜的是后半部张瑞卿得中后"考验"李玉英的情节，与前半部不够协调，作者处理情节关目的功力显然不及王实甫。这个剧本，是元杂剧一个出色的写爱情题材的喜剧，有的剧种曾改编演出过。

除以上几种类型外，元杂剧还有不少爱情故事剧，如白朴的《裴少俊墙头马上》、石君宝的《李亚仙花酒曲江池》《诸宫调风月紫云亭》、石子章

的《秦修然竹坞听琴》、乔吉的《李太白匹配金钱记》、无名氏的《孟德耀举案齐眉》等,它们多属正剧,其中以《墙头马上》最杰出。

《墙头马上》受白居易《井底引银瓶》一诗的启发,描写李千金争取爱情幸福、维护婚姻自主权利的故事。李千金和崔莺莺一样,出身官宦人家,但她比崔莺莺更大胆泼辣。她在花园墙头看见马上的裴少俊,一见钟情,主动传诗与裴少俊定情。后来她私奔裴少俊,在裴家后花园住了七年,养下一双儿女。被裴尚书发觉后,裴尚书逼少俊休弃她。在凶狠的裴尚书和软弱的丈夫面前,李千金毫不屈服,据理力争,十分坚强。请看她和裴尚书的面对面折辩:

〔尚书云〕我便似八烈周公,俺夫人似三移孟母,都因为你个淫妇,枉坏了我少俊前程,辱没了我裴家上祖。兀那妇人,你听者:你既为官宦人家,为何与人私奔?……呸!你比无盐败坏风俗,做的个男游九郡,女嫁三夫。〔正旦云〕我则是裴少俊一个。〔尚书怒云〕可不道女慕贞洁,男效才良;聘则为妻,奔则为妾。你还不归家去?〔正旦云〕这姻缘也是天赐的!

崔莺莺在母亲面前,沉默寡言,端庄大方。她潜出闺房被老夫人斥责,便"立谢而言曰:'今当改过从新,毋取再犯。'""赖婚"时她最为激动,骂母亲是"即即世世老婆婆",但那并不是当面顶撞,而是人物的内心独白。可是李千金在裴尚书面前就毫不妥协,敢于冲撞,她用天赐良缘来为自己辩护。虽然被迫离开了丈夫和儿女,但她坚强地活下去,表示不再认那个软弱无情的裴少俊做丈夫。李千金的形象和崔莺莺一样,有高度的典型意义,是元剧中一个强烈反抗封建礼教,大胆争取爱情幸福的光辉艺术典型。至于那个软弱寡情的裴少俊,则远远比不上多情志诚的张生。剧末,裴少俊得中前来要求复婚,但李千金坚决不干,还把前来求亲赔礼的裴尚书奚落了一顿,把他以前詈骂自己的话一句句回敬过去,最后在一双孩儿的恳求下,她才答应复婚拜了公婆。这种结局,虽也跳不出大团圆的套子,但和《西厢记》一样,团圆得自然合理,没有勉强凑合的毛病。当然,李千金处处说自己"是官宦人家,不是下贱之人""是好人家孩儿,不是娼人家妇女",流露了作家的封建门第观念,这和王实甫通过红娘为"寒门""穷民"说话吐气比起来,似可见这两位作家在出身思想方面的一些差异。

像《西厢记》取材于《莺莺传》一样,以上这些爱情剧的故事本源,

大多数也来自唐人传奇,如《倩女离魂》取材于《离魂记》,《柳毅传书》取材于《柳毅传》,《两世姻缘》取材于《云溪友议》中有关故事等,它们又都采用相同的杂剧体裁形式,而且都以爱情作为剧作的中心内容,都是歌颂真挚爱情的戏曲作品,这是它们之间的相同点。但由于剧作具体题材不一样,作者思想意识不一样,因而出现形形色色的艺术处理方法,成就也参差不齐,而《西厢记》正是在这些同类题材的作品中,高标异彩,脱颖而出"夺魁"的。

29. 王实甫与关汉卿

关汉卿和王实甫两人好比诗坛李杜、文苑韩柳，他们是我国古代戏剧峰顶上肩并肩的巨人。

关汉卿是元代杂剧的奠基人，"姓名香四大神州，驱梨园领袖，总编修师首，捻杂剧班头"。王实甫和关汉卿一样，"士林中等辈伏低"（贾仲明挽词），也是一位剧坛的领袖人物。《录鬼簿》说王实甫"名德信，大都人"，作剧十四种，今存《崔莺莺待月西厢记》《吕蒙正风雪破窑记》《四丞相高会丽春堂》三种和《韩彩云丝竹芙蓉亭》《苏小卿月夜贩茶船》二种残曲以及一二小令。其中以《西厢记》最为杰出。可以说，共处一个相同的时代，都是元代前期杂剧作家，又都是剧坛的领袖人物，这是关、王的相似之处。

关、王来自社会下层，对百姓的疾苦有真切的体会，这也是他们的共同点。关汉卿是一个"躬践排场，面敷粉墨……偶倡优而不辞"（臧晋叔《元曲选·序》）的书会才人，由于史料的极端缺乏，除《录鬼簿》的零星记载外，我们对王实甫的生平知之甚少，只能就其作品进行一些推测。

《西厢记》第四本第四折末尾【鸳鸯煞】曲云：

> 柳丝长咫尺情牵惹，水声幽仿佛人呜咽。斜月残灯，半明不灭。畅道是旧恨连绵，新愁郁结；别恨离愁，满肺腑难淘泻。除纸笔代喉舌，千种相思对谁说？

《西厢记》每一本戏末尾一曲，由场上说唱者司唱，作为与下一本之间的连接（因为古代戏曲演出没有下幕）。这虽是沿袭金院本的旧例（《西河词话》），但这支【鸳鸯煞】的曲子，"除纸笔代喉舌"云云，显然是作者口吻，可以想见王实甫胸中郁结、别有块垒的坎坷人生；结合他在《破窑记》剧中所流露出来的"世间人休把儒相弃，守寒窗终有峥嵘日"的感叹，和他通过红娘之口理直气壮地为"寒门""穷民"争气看来，王实甫可能就是一个沉郁下僚的儒士"穷民"，这和关汉卿通过窦娥发出的"人命关天关地"的呼叫是一样的。他们两人的身份境遇，谅必是比较接近下层百姓的。

王实甫和关汉卿有许多不同点，首先表现在剧作题材的选择上。关汉卿一生写了约六十种杂剧，他一不写神仙道化，二不写隐居乐道，除此之外，剧作题材十分广泛，内容形式多种多样，如公案戏、历史戏、风情戏、悲剧、喜剧、正剧等均有杰作，尤其是描写下层妇女的戏曲，成就更为突出。以爱情为主要内容的，今存仅《闺怨佳人拜月亭》一种。王实甫则不同，他擅长爱情剧的撰作，从《录鬼簿》所记的杂剧名目或今存剧本看来，爱情剧占多数。他也写过《才子佳人拜月亭》（今佚），他的《贩茶船》写双渐苏卿的故事，《破窑记》写吕蒙正的故事，《娇红记》写申生王娇娘的故事，这些都是宋元时期勾栏瓦舍著名的爱情题材。正像关汉卿在表现古代下层妇女的生活和她们的反抗精神方面独步剧坛一样，王实甫以《西厢记》一剧在爱情题材这个领域里，也取得了前无古人、后鲜来者的卓越成就。

关、王虽然都是杰出的现实主义作家，但他们提出问题的立足点和解决问题的出发点却不同。关汉卿是一位战斗的现实主义作家，实践的人道主义者。他的剧作无论悲剧或喜剧，都充满强烈的现实性，窦娥、宋引章、燕燕、王婆等的不幸遭遇，是元代妇女悲惨命运的缩影；他笔下的鲁斋郎、葛彪、杨衙内、周舍、张驴儿、桃杌、赛卢医等，是一帮权豪势要、贪官污吏、流氓地痞，由他们组成了一幅元代社会的百丑图。关氏通过窦娥的冤案，对元代社会的法纪废弛、纲常沦丧提出愤怒的抗议，表现了关汉卿现实主义的战斗本色与人道主义的实践内容，这和前代杜甫、白居易基本上以一种居高临下的态度同情百姓的痛苦生活是有所不同的，就是和王实甫比起来也有很大的差异。王实甫《西厢记》采用的是传统的爱情题材，一个唐五代和宋元时期勾栏瓦舍的"热门"节目，因此，《西厢记》中元代前期现实生活的脉息并不强烈。王实甫现实主义艺术的特色主要表现在：他面对的并不仅仅是元代社会的问题，而是上千年封建社会中存在的带有普遍意义的问题，即封建礼教对妇女爱情婚姻的压迫。虽然王实甫并不能从根本上解决这一问题（这样要求古代作家是不实际的），但是，他通过《西厢记》向人们揭示了：封建礼教是多么虚伪，多么不合理，它的本质是多么虚弱，男女青年的爱情多么高尚纯洁，多么合乎人情物理。只要封建礼教在中国的土地上残存，《西厢记》的思想认识价值和教育意义就不会消失。过去有的研究者指责《西厢记》缺乏元代社会生活的特征，是无视其传统著名题材的特殊性，也看不到王实甫现实主义艺术的特点的。关汉卿是从元代现实中发现问题，提出问题，以一种具有高度社会责任感的战斗姿态去解决社会问题；而王实甫却是从中华民族历史长河中撷取具有典型意义的题材，通过诗情画意

的爱情喜剧来提出整个封建社会带普遍意义的问题的。这就是关、王现实主义的最大差异。

关、王在艺术表现上蔚然大家，都是开拓艺术流派的大师。关剧人物塑造高度典型化，无论是弱小而敢于反抗的寡妇窦娥，老练而谙于世故的妓女赵盼儿，天真无邪的燕燕，还是权倾朝野的鲁斋郎，粗鄙凶暴的葛彪，好色狡诈的周舍等，无一不是现实主义典型化的人物。"斋郎"在宋代只是一个微不足道的小官，而关汉卿笔下的鲁斋郎却是炙手可热的随便抢夺妇女的权豪势要。作者显然只是借用前代的故事（如《窦娥冤》借用东汉"东海孝妇"的传说）、前代的人物（如包拯）、官职（如斋郎），实际写的却是元代残酷的现实。而王实甫笔下的人物，却是高度理想化的，张生的痴情志诚，莺莺的深情蕴藉，红娘的热情泼辣，很难说这是哪个朝代的人物，他们身上现实的脉息并不强烈，理想的色彩却异常浓重，他们是作者按照自己的审美情趣铸造出来的理想化的艺术形象，是封建时代真善美的结晶。《西厢记》在明清两代比关剧更为风行，原因就在于作者塑造了几个封建时代带普遍意义的艺术典型。可以说，采用现实主义的艺术方法而带有浓重理想化的色彩，这是王实甫塑造人物形象的最大特色。

关、王都是语言艺术大师，关汉卿是元曲本色派的杰出代表，王实甫则是文采派的一代宗匠。关剧的语言特色是本色自然，肖似逼真。如窦娥在法场对蔡婆说的一段白：

> 婆婆，那张驴儿把毒药放在羊肚儿汤里，实指望药死了你，要霸占我为妻。不想婆婆让与他老子吃，倒把他老子药死了。我怕连累婆婆，屈招了药死公公，今日赴法场典刑。婆婆，此后遇着冬时年节，月一十五，有浇不了的浆水饭，漤半碗儿与我吃；烧不了的纸钱，与窦娥烧一陌儿。则是看你死的孩儿面上！

窦娥把自身的冤枉对婆婆表白，然后提出了极其卑微的要求，这些要求还要对方"则是看你死的孩儿面上"。这段说白十分贴合窦娥这个善良的小媳妇的身份，让我们看到封建时代婆媳关系的不合理，以及妇女地位的悲惨。这段念白就像生活本身那样自然朴素，几乎看不到艺术加工的痕迹，这正是关剧本色语言的艺术本色。

王实甫是文采派的语言巨擘，《西厢记》辞章华美，如天铺云锦，七彩虹霓，无人不爱。它那秀美的艺术语言，是构成"花间美人"独特艺术风

格的重要因素。如果要用一句话来概括关、王艺术的不同点的话，这就是：关汉卿戏曲属阳刚之美，而王实甫戏曲属阴柔之美。借用清代姚鼐的话来说，前者"如霆，如电，如长风之出谷，如崇山峻崖，如决大川，如奔骐骥；其光也，如杲日，如火，如金镠铁"；后者则"如初升日，如清风，如云，如霞，如烟，如幽林曲涧，如沦，如漾，如珠玉之辉，如鸿鹄之鸣而入寥廓"（《复鲁絜非书》）。

30. 一份被遗忘了的古典戏曲理论遗产
——《西厢记》的评点艺术

我国古代的戏曲理论批评著作,较少卷帙浩繁的鸿篇巨制,除明代王骥德的《曲律》、清代李渔的《李笠翁曲话》属较为系统者外,大多数采用散文、随笔、札记的形式,它们散见于作家评论家的文集笔记中,戏曲刊本的序跋中,以及对戏曲剧本的评点批注中。由于这部分笔记、序跋、评点较零碎,常常为人们所忽视。中华人民共和国成立至今除发行过印数极少的《古本戏曲丛刊》外,尚未出版过古代戏曲剧本的评点本。这一份遗产似乎被遗忘了。其实,它们是我国古代戏曲理论批评的重要部分,其中不少闪光的艺术见解正等待我们去发现与整理。

明清两代,《西厢记》注家蜂起,评点者众。这些评点虽然常常只有几句话,但片言据要,一语中的,真知灼见不乏其例。评点者或剖析结构,或品评人物,或鉴赏笔法,或指摘疵病。总之,有话则长,无话则短,虽长也不过百几十言。精练警要,这是戏曲剧本评点艺术的最大特色。

因为评点部分是与原剧本一起刻印刊行的,所以不少评点是为帮助读者理解剧本而写的,这部分评点着重在阐明剧义,引导读者领略剧本的宗旨意趣。如《西厢记》剧末【清江引】曲:

> 谢当今盛明唐圣主,敕赐为夫妇。永老无别离,万古常完聚,愿普天下有情的都成了眷属。

明代毛西河《论定参释本西厢记》评曰:

> 此亦元词习例,如《墙头马上》剧亦有"愿普天下姻眷皆完聚"类。但此称有情的,乃是眼目,盖概括《西厢》一书也。故下曲即以无情的郑恒反结之。

评点者在这里既向读者指明"愿普天下"云云乃元剧套语,并以《墙

头马上》剧证之，但又指出此处不能以俗套视之，这对读者熟悉元剧，掌握《西厢记》题旨，无疑是很重要的。

有的评点者眼光十分敏锐，分析极其细致，这类评点对读者帮助尤大。如《闹简》一折，红娘上场后唱了三支曲子：

【中吕·粉蝶儿】风静帘闲，透纱窗麝兰香散，启朱扉摇响双环。绛台高，金荷小，银釭犹灿。比及将暖帐轻弹，先揭起这梅红罗软帘偷看。

【醉春风】则见他钗軃玉斜横，髻偏云乱挽。日高犹自不明眸，畅好是懒、懒。〔旦做起身长叹科〕〔红唱〕半晌抬身，几回搔耳，一声长叹。

……

【普天乐】晚妆残，乌云軃，轻匀了粉脸，乱挽起云鬟。将简帖儿拈，把妆盒儿按，开拆封皮孜孜看，颠来倒去不害心烦。

对这三支曲子，毛西河评曰：

此一折绝大关键。前二曲写莺初起时，是晓闺之绝艳者。"风静"二句，相承语，惟"风静"故"帘闲"；惟"帘闲"，故香绕。此从外看入者，故以"启朱扉"承之，绛台、金荷，承烛盘也。既晓而银釭犹灿者，闺房多停烛，犹吴宫词"见日吹红烛"也。弹，即揭也。将弹暖帐，先揭软帘，亦渐入次第也。不曰"晓妆"，而曰"晚妆"，以宿妆未经理也。前言"云乱挽"，髻偏故也。此言"乌云軃"，则髻解将理矣。又曰"乱挽起云鬟"，则因见简帖而又仓卒绾结也。此正模画入阿堵处，而不知者以为重复何也。

由于评点者独具只眼，观察细致，故能阐幽探微，为读者指点迷津，使剧中人物之动作神态纤毫毕现。这种评点，对读者读懂原剧本，掌握原剧本之宗旨意趣，无疑具有启发引导的作用。

有一类评点，实际上是短小精悍的议论，它品评人物，辨正词语，虽然只有一二句，却常起到画龙点睛的作用。如张生初次见红娘，发出那一大段"年方二十三岁""并不曾娶妻"的自我表白时，汤显祖批曰："突然说起乡贯姓名妻室，可骇可笑！"（对汤批之真伪有不同看法，此暂不论）

这里，评点者并不居高临下指手画脚发议论，而是以一个读者的口吻把自身的感受说出，显得真切有味。

《拷红》一折，当莺莺嘱咐红娘到夫人那里"小心回话者"，剧本写着：

〔红云〕我到夫人处，必问："这小贱人，
【金蕉叶】我着你但去处行监坐守，谁着你迤逗的胡行乱走？"

汤显祖批曰："红拟夫人责己之语逼真。"这一提示，使读者不但体味到"行监坐守"之语肖似老夫人之声口，而且想见唱词本身就提供了红娘模拟老夫人表演的身段动作，由此可见《西厢记》不但语言华美，其本色当行处也不让人。

由于大多数《西厢记》评点者本身就是这部名著的研究者，因此，他们常从欣赏者的角度出发，写下了不少精当的艺术评语，这对我们认识这部名剧高超的艺术技巧极有裨益。例子可说是不胜枚举的，著名的如《闹简》一折红娘唱【普天乐】一曲时：

〔旦怒叫〕红娘！〔红做意云〕呀，决撒（糟了，败事）了也！〔唱〕厌的早扢皱了黛眉。
〔旦云〕小贱人，不来怎么？〔红唱〕忽的波低垂了粉颈，氲的呵改变了朱颜。

汤显祖批曰：

三句（指上文唱词）递伺其发怒次第也。皱眉，将欲决撒也；垂颈，又踌躇也；变朱颜，则决撒矣。

《闹简》一折如前所说的，莺莺正在焦急地等待红娘关于张生病情的消息，她彻夜未眠，巨大的相思苦痛正折磨着她，但外表却懒散娴静，尽力保持相国千金的风度。见到简帖儿后，"开拆封皮孜孜看，颠来倒去不害心烦"。简帖儿给她带来极大的安慰，但她马上意识到一桩极危险的事正在向自身袭来——红娘已了解到她的全部奥秘。在这个关键时刻，内心活动十分激烈，她正在考虑应付危机的步骤，因此脸部表情急遽变化，汤显祖抓住人物表情变化的层次，逐句批出，使我们能及时地洞察剧中人物的心灵肺腑。

应当说，这一类艺术评语，对我们欣赏原著，学习古典戏曲的艺术技巧，提高鉴赏水平，无疑是很有帮助的。

当然，《西厢记》并非十全十美，无论思想或艺术它都存在某些瑕疵，一些颇具眼光的评点者就曾经指出过。如《长亭送别》一折，当莺莺唱【三煞】曲"笑吟吟一处来，哭啼啼独自归"时，汤显祖批曰："松金钏减玉肌，那得笑吟吟？亦记中微疵。"汤氏指出《长亭送别》一开始，莺莺愁苦无绪，"听得一声去也，松了金钏；遥望见十里长亭，减了玉肌，此恨谁知？"而现在却说"笑吟吟一处来"，岂非自相矛盾？同细心的评点者比起来，显见是作者粗心了。

张生中举后，立即写书向莺莺报喜，第五本第一折《报捷》，当莺莺读书信"张珙百拜奉启芳卿可人妆次"云云时，徐渭评曰：

> 三书（指剧中出现的三封书信，即《前候》一折张生请红娘代递之书简、本折张生报喜书简与莺莺回书）皆劣，诗亦多恶。睹《会真记》中崔与张书，何等秀雅悲感，而可如此草草耶？

此评不谬，与全剧大部分余香满口、秀雅可餐的语言比起来，剧中三封书信写得缺乏特色，其中还夹杂不少无聊应酬的陈词滥调。徐文长求全责备，批评是中肯的。

还有一些评点者严肃指出剧中掺杂一些色情描写（明人谓之"浓盐赤酱"），特别是写崔张幽会那一折戏。王伯良指出："'胸前'三句，稍涉猥俗。"徐士范指出："此处语意稍恶，殊无蕴藉，昔人有浓盐赤酱之诮，信夫！"这些评点对读者端正阅读态度，注意剔除原作中一些有害的糟粕，是很必要的。

《西厢记》的评点艺术是一项可资研究借鉴的古代戏曲理论批评的重要资料，我们热切地期待着精当的评点本的出版。

31. 明清的"西厢学"

明清两代,《西厢记》是一本热门的书,受到社会舆论和学术界、戏剧界各方面的关注。

首先,围绕《西厢记》所展开的斗争十分激烈。

明代从太祖朱元璋开始,即订下禁戏之律令,洪武三十年(1397)五月刊本《御制大明律》规定:

> 凡乐人搬做杂剧戏文,不许妆扮历代帝王后妃、忠臣烈士、先圣先贤神像,违者杖一百,官民之家,容令妆扮者与同罪。其神仙道扮及义夫节妇、孝子顺孙,劝人为善者不在禁限。

清代承袭明制,顺治九年(1652)规定:"止许刊行理学政治有益文业诸书,其他琐语淫词,及一切滥刻窗艺社稿,通行严禁,违者从重究治。"(清魏晋锡纂修《学政全书》卷七《书坊禁例》)《西厢记》被封建卫道者诬蔑为"淫书",曾经遭禁。焦循《剧说》引汤来贺语云:"然闻万历中年,家庭之间犹相戒演此。"可见它在明代曾被限制演出。清乾隆十八年(1753),"圣谕"《西厢记》为"秽恶之书",宣布"不可不严行禁止","将现有者查出烧毁,再交提督从严查禁,将原板尽行烧毁。如有私自存留者,一经查出,朕惟该管大臣是问"(《大清高宗纯皇帝圣训》卷二百六十三《厚风俗》三)。除用行政法令加以禁绝外,封建卫道者还动用社会舆论围攻《西厢记》,詈骂王实甫当堕拔舌地狱(清王宏《山志》卷四《传奇》),应进阿鼻地狱永不超生(清顾公燮《消夏闲记摘抄》卷下)。

就在封建卫道者围剿《西厢》气焰甚嚣尘上的时候,明代以李卓吾、袁宏道、汤显祖等为代表的进步作家却以最坚定的态度赞颂《西厢记》。李贽在《焚书》卷三《童心说》云:

> 诗何必古选,文何必先秦,降而为六朝,变而为近体,又变而为传奇,变而为院本,为杂剧,为《西厢记》,为《水浒传》,为今之举子

业,大贤言圣人之道,皆古今至文,不可得而时势先后论也。

李贽公开赞美《西厢记》为"古今至文",袁宏道认为《西厢记》乃"案头不可少之书",可与《左传》《国语》《离骚》《史记》、杜诗以及韩柳欧苏之文相比并,汤显祖亲自评点《西厢记》,还通过《牡丹亭》对《西厢记》发出由衷的赞美,他是王实甫进步艺术传统的直接继承人。至于清代伟大作家曹雪芹对《西厢记》的赞美,那更是尽人皆知的事。

围绕《西厢记》的论争,还有一桩奇事值得一说——明清的卫道者为了诋毁《西厢记》的巨大影响,从阴暗的角落里煞有介事地编造了一则有板有眼的故事,说是明代成化年间,有人在山西淇水西北五十里处发现"唐郑太常恒暨崔夫人莺莺祔墓","为崔氏洗冰玉之耻"(清焦循《剧说》转引《旷园杂志》);甚至说墓志铭上赫然写着莺莺与郑恒"白首相庄","生六子一女,享年七十六岁"云云(清祁骏佳《遁翁随笔》第二卷下)。其实,这完全是一个骗局。《会真记》是一篇传奇小说,其中作者虽然附会了自己一些身世际遇之事,但也虚构了不少东西。记中郑恒连名字都没有(那是后来勾栏的唱本传说补上去的)。至于说到"莺莺"的名字,元杂剧中就有好几个同名的"莺莺"。这则谎言后来被戳穿。原来与名字叫"崔莺莺"合葬在一起的人叫郑遇,不叫郑恒。骗局被拆穿了,这件事立即成为《西厢》研究中一桩令人喷饭的笑柄,封建卫道者穷极无聊、无中生有的鬼蜮伎俩确也令人吃惊。

明清的学术界和戏曲界曾掀起一股"《西厢》热",有关《西厢记》的注释本、评点本、插图本纷纷刊行,使《西厢记》成为我国古代戏曲中版本最多最复杂的一个剧本。据初步统计,刊行的本子主要有:

明弘治十一年(1498)北京岳家书坊刻本(《古本戏曲丛刊》初集影印本);

乌程闵遇五《六真六幻西厢》本;

乌程凌濛初即空观主人套印本;

元本《北西厢记》释义音字大全一卷(明徐逢吉原刻本);

古本《西厢记》校注一卷(明王骥德香雪居原刻本);

李卓吾批点《西厢记》真本;

鼎镌陈眉公批评《西厢记》(今藏台北"中央"图书馆);

明崇祯十二年(1639)张深之《正北西厢秘本西厢会真传》本;

金圣叹《第六才子书》;

汤显祖评、沈伯英批订本；

近代刘世珩暖红室翻刻本；

……

随着本子的大量刊行，对《西厢记》的研究考订进入一个新的阶段，不少知名的学者作家纷纷对《西厢记》的故事本源、剧本宗旨、曲韵音律、章法结构、词语方言诸方面深入进行考订辨析，形成了戏曲研究中一个颇为活跃的局面。别的不说，当时曾经就《西厢记》《琵琶记》《拜月亭》（《幽闺记》）三者孰优孰劣的问题展开一场十分有趣的争论。

何元朗在《四友斋丛说》中提出"盖《西厢》全带脂粉，《琵琶》专弄学问，其本色语少"，他认为就这三部当时最有影响的剧本来说，《拜月亭》最好，"始终是当行"，"高出于《琵琶记》远甚"。"嘉靖七子"之一、著名文学家王世贞不同意何元朗的意见，他说：

《拜月亭》是元人施君美撰，亦佳。元朗谓胜《琵琶》则大谬也。中间虽有一二佳曲，然无词家大学问，一短也；既无风情，又无裨风教，二短也；歌演终场不能使人堕泪，三短也。（《艺苑卮言》）

一生撰述丰富、著作几达五百卷的王世贞，把"大学问"也作为判定戏曲作品优劣的标准，这使徐复祚大不以为然，他对王氏观点逐条予以驳斥：

何元朗谓施君美《拜月亭》胜于《琵琶》，未为无见。……弇州（王世贞别号）乃以"无大学问"为一短，不知声律家正不取于弘词博学也；又以"无风情，无裨风教"为二短，不知《拜月》风情本自不乏，而风教当就道学先生讲求，不当责之骚人墨士也。……又以"歌演终场，不能使人堕泪"为三短，不知酒以合欢，歌演以佐酒，必堕泪以为佳，将《薤歌》《蒿里》（均指殡葬乐曲）尽侑觞具乎？"（《三家村老委谈》）

《顾曲杂言》的作者沈德符也同意何元朗的意见，认为王世贞的观点"识见未到"，李贽、王骥德、凌濛初、臧晋叔等也纷纷参加论争。李贽从艺术的角度谈到这几部名剧之间的差别。他说："《拜月》《西厢》，化工也；《琵琶》，画工也。"（《焚书·杂说》）著名戏曲作家兼评论家王骥德的意见

在我看来最为公允,他说:

> 《西厢》如正旦,色艺俱绝,不可思议;《琵琶》如正生,或峨冠博带,或敝巾败衫,俱啧啧动人;《拜月》如小丑,时得一二调笑语,令人绝倒。(《曲律》)

这一场论争,不仅涉及对《西厢记》等名剧的评价,而且牵涉到戏曲评论标准等一连串有关的理论问题。这场争论可说是当时戏曲理论批评界一件大事。

《西厢记》不仅成了社会舆论界、戏曲界、学术界的热门话题,它对社会生活的影响也是十分巨大的,已经深入到社会生活的各个领域。封建统治者虽然把它列为"淫书",千方百计想禁绝它,但他们自己却在暗中欣赏它。在御制《永乐大典》里,《西厢记》是杂剧戏文一类书的"压卷之作",成为其中的第二万七百三十七卷。李开先《词谑》记明代的书坊将《西厢记》标贴为《崔氏春秋》,把它提到孔子《春秋》的高度,是很耐人寻味的。有的文人学士竟以《西厢记》中的名句警策为题作文章,暖红室《西厢记》翻刻本卷末即载有唐寅、尤侗等著名文人这一类文章。如唐寅就撰有《怎当他临去秋波那一转》《笔尖儿横扫五千人》等多篇,每篇皆洋洋千言,不难想见他对《西厢》折服的程度。清代梁恭辰《劝戒四录》卷四载,乾隆己酉会试,有人因误写上《西厢记》的词句而被除名。另据《剧说》卷六载,明代做过宰相的丘浚有一次见一寺院"四壁俱画《西厢》";这一卷又载乾隆二十九年(1764),"西洋贡铜伶十八人,能演《西厢》一部。人长尺许,身躯、耳、目、手、足,悉铜铸成,其心、腹、肾、肠,皆用关键凑接,如自鸣钟法。……张生、莺莺、红娘、惠明、法聪诸人,能自行开箱著衣服,俨然如生"。这恐怕是中国戏曲史上第一次"机器人"的演出,新奇怪诞,耸人听闻。关于《西厢记》在明清社会生活中的种种轶闻,例子实在是举不胜举的。

32. 续书面面观

《西厢记》问世后，各种文艺形式无不出现过崔张题材之作品，其流芳余韵，影响所及直至今日。在戏曲领域，《西厢记》有许多仿作与续作，可以说是元明清三代影响最大的戏曲作品。

元代著名剧作家白朴的《东墙记》和郑光祖的《倩梅香》，就是明显模仿《西厢记》的杂剧。《东墙记》全名《董秀英花月东墙记》（《元曲选外编》），写书生马文辅与董秀英的爱情故事。连剧名都与《崔莺莺待月西厢记》相对。全剧共五折一楔子，实是一部压缩了的《西厢记》。其中楔子写马文辅"借厢"；第一折写马文辅与董秀英隔墙相恋；第二折写月下弹琴与诗韵酬和；第三折写梅香传递书简，生旦成就好事及夫人拷问梅香；第四折写夫人逼试与长亭送别；第五折写状元及第，生旦团圆。《东墙记》不仅人物设置与情节关目酷似《西厢记》，一些诗句词语也有模仿的痕迹，如《西厢记》中莺莺之简帖诗为"待月西厢下"，《东墙记》则成了"待月东墙下"。《倩梅香》全名《倩梅香骗翰林风月》（《元曲选》），它虚构白居易之弟白敏中与裴度之女小蛮的爱情故事。全剧共四折一楔子，其中情节关目也蹈袭《西厢记》之《听琴》《闹简》《赖简》《拷红》诸折，其与《西厢记》的最大差异，是梅香、樊素为正旦扮，由她一人主唱，让她处于全剧的中心地位。梁廷楠说："《倩梅香》如一本'小西厢'，前后关目、插科、打诨，皆一一照本模拟。"（《曲话》卷二）为什么会产生这类模拟甚至可说是"抄袭"的作品呢？这是戏曲史上一个很有趣的问题，但却不是这篇短文所能回答得了的，这里只能暂付阙如。

明清出现的《西厢记》的仿作、续作、改作更多。如元末明初詹时雨的《补西厢弈棋》、明初李景云的南戏《莺莺西厢记》、明代李开先的《园林午梦》、崔时佩的《南西厢记》、李日华的《南调西厢记》、陆采的《陆天池西厢记》、黄粹吾的《续西厢升仙记》、明末识闲堂主人的《翻西厢》、明末清初卓人月的《新西厢》、查继佐的《续西厢》杂剧、碧蕉轩主人的《不了缘》、清初金圣叹的《第六才子书》、石庞的《后西厢》传奇、叶稚斐与朱云从的《后西厢》、清初周坦纶的《竞西厢》传奇、清代高宗元的

《新增南西厢》传奇等多种。

以上这些改本续作，成就均比不上王实甫《西厢记》杂剧，对其在戏曲史上的作用与影响，则应做具体分析，不能一概而论。

在"南西厢"系统中，有所谓"古南西厢"，包括宋元南戏《崔莺莺西厢记》，明代李景云（或疑即李日华）的《莺莺西厢记》，今皆不传，仅存残曲，未知其属何本。明代崔时佩据王实甫杂剧改编成《西厢记传奇》（今佚），后李日华加以增订，取名《南调西厢记》。嘉靖时陆采不满李作，另撰南曲《陆天池西厢记》。李、陆两本《南西厢记》（分别见于《六十种曲》与《古本戏曲丛刊》），内容与王实甫原作基本相同，对《西厢记》在南方的传播无疑起着重要的作用（今昆剧演出大体上采用李本）但是，这些本子都或多或少夹杂一些封建文人的庸俗情趣，如李本第二十七出《月下佳期》写崔张成就好事后，红娘问张生："如今病医好了么？"张生却回答说"我十分病已去九分了，还有一分不去"，"这一分还在红娘姐身上，承你不弃，一发医了小生这一分何如"？这种写法，损害了张生的形象。这个"流里流气"的张生，显然不同于王实甫的原作。

在"补西厢"一类作品中，重要的有《补西厢弈棋》与《园林午梦》。《补西厢弈棋》又名《围棋闯局》，元末明初詹时雨作，《录鬼簿续编》说詹"沉静寡言，才思敏捷"。《围棋闯局》是只有一折的杂剧，一般均附于《西厢记》明刊本后。此剧写莺莺听琴后，与红娘对弈，不料张生逾墙而来、惊散棋局的故事。《园林午梦》为明代李开先所撰，是一部"借题发挥"的院本剧本，写一渔翁在园林中盹睡，梦见崔莺莺与李亚仙在争辩，互揭对方短处的故事。全剧篇幅短小，结构简单，几乎无甚情节关目可言，可作为明代院本的资料看。但从思想倾向来说，却是不能忽视的。明人把元代石君宝的《曲江池》改为《绣襦记》传奇，它所写的女主角李亚仙与郑元和的爱情故事，在当时几乎是家喻户晓的。《园林午梦》的作者却无端让崔莺莺与李亚仙通过梦境互揭其短，这绝不仅是"关公战秦琼"式的东西，它反映了封建士大夫对这两个著名的悖逆礼教的女性艺术形象的否定情绪。请看这一段：

〔莺云〕俺张君瑞也曾探花及第。〔仙云〕俺郑元和也曾金榜题名。〔莺云〕你怎比我曾受过五花官诰。〔仙云〕俺也曾累封为一品夫人。〔莺云〕你卖良为贱，例当离异；〔仙云〕你先奸后娶，理合杖开。

更为恶劣的是剧末又平添出红娘与李亚仙侍婢秋桂的争辩,粗言恶语,完全是骂街的口气:

〔红云〕好一个端马桶的贱人,这般无礼!〔桂云〕好一个看门子的丫头,恁等欺心!……〔红云〕你撒了一世烂鞋。〔桂云〕你穿了半生破袄。〔红云〕你是郑元和的贴户。〔桂云〕你是张君瑞的帮丁。……〔红云〕若不是郑元和做了官,李亚仙还是娼妇,你还是小娼妓;〔桂云〕若不是杜将军退了兵,崔莺莺便是贼妻,你便是贼奴才!

全剧主旨虽然是抒发"万事到头都是梦,浮名何用恼吟怀",但字里行间透露出来的对崔莺莺、红娘等的詈骂,显然是当时十分猖獗的封建卫道情绪的反映,它用院本演唱的形式,借《西厢记》人物之口来诋毁《西厢记》,这种花样翻新的伎俩,倒也一醒世人眼目。

至于《西厢记》的续作,则大多是狗尾续貂的东西。如明代黄粹吾的《续西厢升仙记》,写崔张成亲后,张生欲娶红娘为妾,莺莺打翻醋缸,红娘于是出家为尼。莺莺因为郑恒鬼魂在阴司告状而被鬼捉去,遍游地府,幸有红娘来救。最后崔、张、红均升仙而去。正如焦循《剧说》指出的,此剧"意在惩淫劝善",妄想用封建意识改造王实甫的原作。明末清初查继佐的《续西厢》四折,把明清士子考科举的应制赋诗也搬到剧中。它写夫人欲以红娘配郑恒,红娘不许而欲自缢。续作者自作聪明,画蛇添足,可惜其精神实质与王实甫原作相去殊远。碧蕉轩主人的《不了缘》四折,写张生落第归来,莺莺已嫁郑恒,张生孑然一身,又来到普救寺中访莺莺,但人去寺空,不可复见。虽然此剧"情词凄楚,意境苍凉,胜于查氏所续远甚"(焦循《剧说》卷二),但未领略原作"有情的都成了眷属"的意旨,失原作之意趣远矣。至于识闲堂主人之《翻西厢》,则纯属翻案赝品,它把张生写成孙飞虎式的强徒,写张生勾结孙飞虎要挟莺莺嫁给自己,恶劣尤甚。许多续作改作之所以有狗尾续貂、佛头着粪之讥,根本原因是续作者用封建主义的思想眼光去处理崔张题材。在这方面,卓人月在《新西厢》自序里说得十分明白,他根本分辨不出《莺莺传》与王实甫杂剧之间的优劣,反而讥议杂剧不合元稹的《莺莺传》:

《西厢》全不合传。……余所以更作《新西厢》也,段落悉本《会

真》，而合之以崔郑墓碣，又旁证之以微之年谱。……盖崔之自言曰："始乱之，终弃之，固其宜也。"而微之自言曰："天之尤物，不妖其身，必妖于人。"合二语可以蔽斯传也。

用这种思想观点来改编《西厢记》或撰写续作，其清浊优劣则不难想见也。由此可知，无论改编与续写，艺术根基的厚薄固然十分重要，但起决定作用的是思想意识。只有正确的态度和眼光，才能中肯地分析原作的精华与糟粕，而这正是改编或续作成功的前提。

33.《西厢记》的姐妹篇:《破窑记》

据元末钟嗣成《录鬼簿》的记载,王实甫写有杂剧十四种,计有:
《东海郡于公高门》《孝父母明达卖子》
《曹子建七步成章》《才子佳人拜月庭》
《韩彩云丝竹芙蓉亭》《崔莺莺待月西厢记》
《苏小郎月夜贩茶船》《四大王歌舞丽春台》
《吕蒙正风雪破窑记》《赵光普进梅谏》
《诗酒丽春园》《陆绩怀橘》
《双渠怨》《娇红记》
从以上名目看来,约有一半以上是宋元勾栏热门的爱情题材,作者是很擅长爱情剧的写作的。

除《西厢记》外,今天留下来的王实甫作品有《吕蒙正风雪破窑记》(见《元曲选外编》)与《四丞相高会丽春堂》(见《元曲选》,即《录鬼簿》所著《四大王歌舞丽春台》),前者可以说是《西厢记》的姐妹篇。

《破窑记》写吕蒙正和刘月娥的故事,是一个著名的爱情剧,至今川剧、京剧、昆剧、湘剧、汉剧、徽剧、赣剧、楚剧、潮剧、梨园戏、河北梆子等均有此剧目。剧情是这样的:洛阳富豪刘仲实高搭彩楼为女儿月娥择婿,绣球抛中寒士吕蒙正,仲实逼女毁约,月娥不从,仲实将女逐出家门,月娥遂与吕蒙正破窑成婚。婚后不久,吕蒙正前往赴考,月娥艰辛操持,淡泊自甘。数年后,吕蒙正得中状元,与月娥团圆。

《破窑记》共四折,是个旦本,正旦刘月娥形象塑造得十分成功。刘月娥虽是一个富家千金,但家庭不及崔莺莺显赫,本人性格则较崔来得刚烈泼辣。她有着中国古代妇女传统的美德:温柔善良、甘于贫贱、刻苦操持、刚强贞烈。剧本通过五个大的冲突回合为我们刻画了一个迥异于崔莺莺的妇女形象。

第一次冲突是父女决裂,焦点是择什么样的婿。刘月娥憧憬着美满幸福的爱情,希望绣球儿能抛中"一个心慈善、性温良,有志气好文章""知敬重画眉郎"。她并不计较对方的贫富,"夫妻相待贫和富有何妨"。刘仲实看

到女儿执意要嫁一贫如洗的吕蒙正,大发雷霆,下绝情取掉女儿的衣服头面,将她赶出家门。但刘月娥心甘情愿跟着吕蒙正,"我也不恋鸳衾象床,绣帏罗帐,则住那破窑风月射漏星堂"。剧本通过父女间在择婿问题上一场激烈的冲突,刻画了刘月娥敢抗父命、贫贱不移的品格。

第二回合的较量,依然在月娥父女之间展开,焦点是能否在破窑再住下去。当刘仲实与妻子带了"一份香美茶饭,将着一套衣服"来到破窑看望女儿、劝女回家同享富贵时,被月娥拒绝了。刘仲实老羞成怒,大闹破窑,把仅有的一个砂锅和两只碗都打破了。这一折写刘月娥不屈从父亲的威势,在香茶美食面前毫不动心,依然珍重她和吕蒙正贫贱夫妻之间的情谊,"怎肯教失了俺夫妻情道理?"为了爱情,她又一次顶住父亲的压力。

第三次冲突发生在吕蒙正中举之后。吕蒙正赴科举一去数载杳无音讯,刘月娥茹苦含辛好不容易捱过日子。吕蒙正中状元后,为了"考验"妻子的爱情,叫人谎报说吕蒙正死了,请媒婆带了金钗前去破窑为一过往客官说媒,但遭到刘月娥的拒绝。月娥安贫守素,身在破窑,心甘如饴,"虽然是人不堪居,我觑的胜兰堂绿窗朱户"。

媒婆说动不了刘月娥,吕蒙正又施展新的"招数"来试她的心。他脱去锦衣,换上布衣来到破窑,对刘月娥说"我如今落薄了,不曾得官。"但刘月娥毫无怨悔之情,她安慰丈夫说:"但得个身安乐还家重完聚,问什么官不官便待怎的!"

最后,吕蒙正终于公开了自己的真正身份,刘仲实与妻子也上门来认状元女婿了,刘月娥厌恶这对势利绝情的父母,坚决不认他们。剧本通过这五次冲突,塑造了刘月娥这个温顺贤淑而又刚强贞烈的妇女形象。

《破窑记》通过刘月娥和吕蒙正矢志不渝的爱情所要表达的理想,和《西厢记》是一脉相承的。如果说《西厢记》的主旨是"愿普天下有情的都成了眷属"的话,《破窑记》着重要表现的恰好是眷属应成有情人。它和《西厢记》一样反对把门当户对作为婚姻结合的标准。它鞭挞欺贫喜富、趋炎附势的封建世俗观念。"破窑"既是刘月娥与吕蒙正真挚爱情的象征,也是这种爱情进步的标志。为了真挚的爱情,刘月娥可以称得上是富贵不能淫、贫贱不能移、威武不能屈,剧作生动地展现了这对有情的眷属如何珍惜爱情、护卫爱情。它的主题思想恰好与《西厢记》互为表里,互相补充。"以贫富而弃骨肉,婚嫁而论财礼,乃夷房之道也。""男女之俗,各择德焉,不以其财为礼。"剧本通过艺术形象所要表达的这些思想,今天看来也是很有意义的。

王实甫通过红娘之口,鲜明地提出了"将相出寒门",这种进步的思想观点在《破窑记》中进一步得到发扬。《破窑记》不但通过刘仲实与月娥之间一场激烈的争辩,又一次提出"寒门生将相",而且通过吕蒙正和寇准这两个艺术形象把这种思想观点表现得异常强烈,使人不难想见作者可能就是一个寒儒穷士。

　　如果说《西厢记》中现实生活的脉息较为微弱,《破窑记》则对封建社会世俗人情的描画十分真切深刻。剧本对富豪刘仲实欺贫贪富、专横寡情的性格刻画得淋漓尽致,就连极次要人物——白马寺的长老和尚那副趋炎附势的嘴脸,也叫人着实难忘。吕蒙正未发迹时,三餐难度,每日到白马寺赶斋,长老却听从刘仲实的吩咐,故意吃斋饭后才撞钟,让吕蒙正赶不上斋。吕蒙正无端受辱,气得题诗寺壁而去。吕蒙正中状元后,白马寺长老迅速换了一副面孔,将壁上之字用碧纱罩着,当面吹捧吕蒙正壁上之诗"有龙蛇之体,金石之句,往来的人看这诗,踏的此地苔藓不生",好一副前倨后恭的面孔,使饱尝世态炎凉的吕蒙正,只有感慨"这和尚好是世情(世故)也呵"。剧本对封建社会炎凉世态的揭露,进一步深化了"夫妻相待贫和富有何妨"的主题思想。

　　《丽春堂》是反映金朝官宦生活的剧本,它写右丞相完颜乐善在香山饮宴时因打了李监军,被贬谪到济南府闲居歇马,后"草寇作乱"重新起用,欢宴丽春堂的故事,着重抒发宦海浮沉的感慨。"感今怀古,旧荣新辱,都装入酒葫芦。"剧作既揭露了封建官场的互相倾轧,又夹杂着浓重的消极出世思想,其意义远比不上《西厢记》与《破窑记》。

　　除《破窑记》与《丽春堂》有全本留下来外,王实甫尚有《芙蓉亭》与《贩茶船》二剧的残曲留存。这两部也是爱情剧,残曲写得旖旎可人,情见乎辞。如《芙蓉亭》这几支曲:

　　【混江龙】今夜个百无妨碍,洗乾坤风露净尘埃。冷清清风摇翠竹,白零零露滴苍苔。风力紧寒侵金缕衣,露华凉冰透绣罗鞋。轻移莲步,慢转雕栏,帘筛月影,灯晃书斋。又不敢呼名道姓,我则索蹑足潜踪,悄声儿独立在窗儿外。想着俺怀儿中受用,怕什么脸儿上抢白。

　　【油葫芦】我着这瘦耸耸香肩将门扇儿挨,你试猜,止不过月明千里故人来。……

　　【尾声】得了首有情分的断肠词,自惹下场无气路的相思债。这一个小书舍里天宽地窄,也不索对天地说山盟言海誓,咱则是常川似今夜

和谐。紧栽排,怎肯教信断音乖,则要你常准备迎风户半开。来日个一更左侧,我则要倚门儿等待,我等的夫人烧罢夜香来。

这些曲子,清丽处不让《西厢》,确是王家本色。末尾"则要你常准备迎风户半开",显然是得意话再说一遍,可以想见作者自己对《西厢记》的偏爱。

34. 结束语

《西厢记》是中国文学史和中国戏曲史上一部杰作，它以深邃的思想道德力量和精湛的艺术表现成了元代杂剧的"夺魁"作品，也赢得了今天无数读者的喜爱。它是一部彪炳千古的艺术杰作，文学史和戏曲史上像《西厢记》这样完美的作品为数并不多。

《西厢记》与后来的《牡丹亭》《红楼梦》，成为我国古代描写爱情的三部里程碑式作品。《西厢记》强有力地反对门第婚姻，反对家长包办儿女的婚事，它对礼教的揭露与批判是空前的，它明确无误地提出婚姻的基础应当是爱情，亮出了"愿普天下有情的都成了眷属"的旗帜，这使过去一些著名的爱情作品，像汉代长篇叙事诗《孔雀东南飞》、唐人传奇《李娃传》《霍小玉传》等都为之黯然失色。《牡丹亭》直接继承《西厢记》反礼教的传统，把爱情描写和妇女身心解放联系在一起，因而达到新的高度；《红楼梦》则把爱情问题和叛逆封建主义的仕途经济与人生道路联结在一起，它赞颂叛逆封建主义的爱情婚姻，它对封建制度的揭露之广与批判之深使前人不能望其项背。在爱情描写这个领域内，《红楼梦》继《西厢记》《牡丹亭》之后成为第三部里程碑式的作品。

《西厢记》是文学史和戏曲史上影响很大的作品，问世后，各种仿作、续作、改作很多，各个剧种纷纷改编移植，几乎没有哪个剧种没有《西厢记》的剧目。各种文艺形式无一例外地出现了崔张题材的作品，就连年画、剪纸、牙雕、泥塑以及各种工艺美术作品都广泛地采用这一题材。在漫长的戏曲史上，它所激起的巨大反响是其他戏曲本子所不能比肩的。时至今日，各种地方戏曲舞台上演出的《西厢记》，依然是文艺园地上一束香气袭人的鲜花。

《西厢记》的影响绝不限于文学史与戏曲史，它对社会生活也有一定的影响，红娘与崔张的名字几乎是家喻户晓的。《西厢记》是古代青年爱情生活的指南，牵动过无数青年人初恋的情思。尤其在伦理领域，它鲜明地反对封建礼教的思想意识使封建卫道者心惊肉颤；围绕着《西厢记》的评价、演出与刊行，进步的思想家、文艺家与卫道者进行过一次次的较量。时至今

日，只要封建残余还在中国的土地上存在，只要封建家长制仍在某些家庭起作用，只要门第观念仍在影响人们的婚姻，只要爱情还不能居于婚姻的支配地位，只要还有被爱情遗忘的角落，《西厢记》的思想火花就不会熄灭。

《西厢记》并不仅仅属于中国文学或中国戏曲，它很早就被翻译介绍到国外。1878年法国出版了裘利安的法译本，此后又有英译本问世。日本则早在江户时代的延享元年（1744）就介绍过《西厢记》；明治二十七年（1894）出版过冈岛献太郎的译本，以后则有多种译作发行，还出版过多种研究《西厢记》的专著。至于朝鲜半岛、越南和东南亚一带，也很早就有《西厢记》的译本。总之，凡是华侨聚居地，《西厢记》也同优秀的中国传统文化一起在那里落地生根。在写这本小册子的最后几行的时候，我不禁想起印度著名诗人泰戈尔在《飞鸟集》中的几句话："谢谢火焰给你光明，但是不要忘记那执灯的人，他是坚忍地站在黑暗当中呢！"在墨黑如漆的元代，当礼教观念十分猖獗、正在吞噬许多年轻生命的时候，王实甫以一个进步作家所具有的无畏精神，"除纸笔代喉舌"，用《西厢记》拨亮人们心中爱情的火光。我们不能忘记，王实甫是黑暗时代的执灯人，一位敢与封建观念战斗的勇者与强者！《西厢记》是我国古代戏曲艺术的一部典范性作品。古代杰出的戏曲理论家李渔说："吾于古曲之中，取其全本不懈，多瑜鲜瑕者，惟《西厢》能之。"（《闲情偶寄·词曲部》）让我们从这部古代艺术教科书中，吮吸乳汁，强壮体肤，创造出伟大与完美的作品来，把中华民族的优秀文化发扬光大！

后　　记

　　本书除前言外，上编《中国戏曲史漫话》与下编《〈西厢记〉艺术谈》皆属旧作。《中国戏曲史漫话》于1980年6月由上海文艺出版社出版。该书写作时，报刊上还在批判周扬文艺黑线；出版时，周扬已在文代会上作报告，可见20世纪80年代初拨乱反正势头之猛，力度之大。由于出版时赶上改革开放的大好形势，对当时百废待兴的戏曲学术界来说，《中国戏曲史漫话》具有一点小小的普及戏曲史常识的作用。由于《中国戏曲史漫话》在选题与剪裁上颇具匠心，用一百个小题目简要地勾勒中国戏曲产生、发展的轨迹，阐述戏曲剧种、戏曲形式嬗变的来龙去脉，评论戏曲史上重要的作家作品，对与表演有关的舞美、戏衣、化装、脸谱等予以介绍，显其隐奥，示其流变，正所谓"百衲成篇"者是也。因此，本文库的两位主编，两位长江学者吴承学教授与彭玉平教授认为可以再版，以飨部分有需要的读者。

　　《〈西厢记〉艺术谈》由广东人民出版社于1983年10月出版，该书以审美的眼光评赏中国戏曲史上成就最高、影响最大的《西厢记》，对其人物、情节、场面、语言等一一品评，笔调灵动，著名戏曲专家王起（季思）老师较为满意，特地写了一篇《〈西厢记〉艺术谈·小引》予以勖勉。

　　审视约四十年前的旧作，我心中没有一丝愧意，看着自己走过的这些歪歪斜斜的步子，真觉幼稚可笑。悬鞭自警，只有用它们鞭策自己活到老、学到老、做一个名副其实每天都在学习的"学者"。

　　感谢中山大学出版社嵇春霞副总编辑，她对本书的出版倾尽心血，从书名、内容到排版都提出极好的建议及意见；感谢本书的各位编辑校对尽心尽力，令我既感动又感激。付梓之际，略添数言，谨致谢忱。

<div style="text-align:right">

吴国钦
2020年年初
时年八十有二

</div>